SIXTH EDITION

Literatura y arte

INTERMEDIATE SPANISH

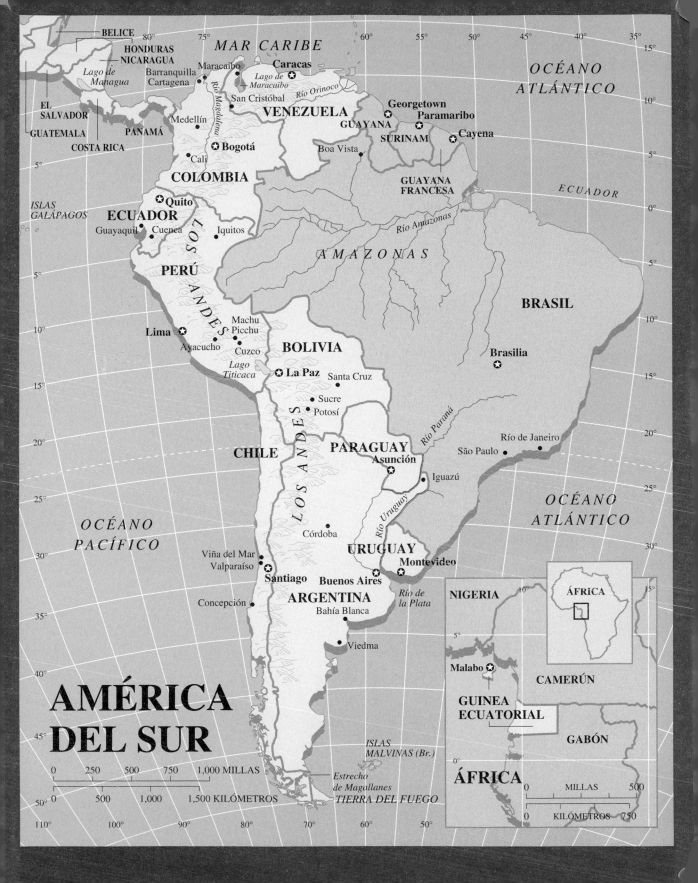

AMÉRICA DEL SUR

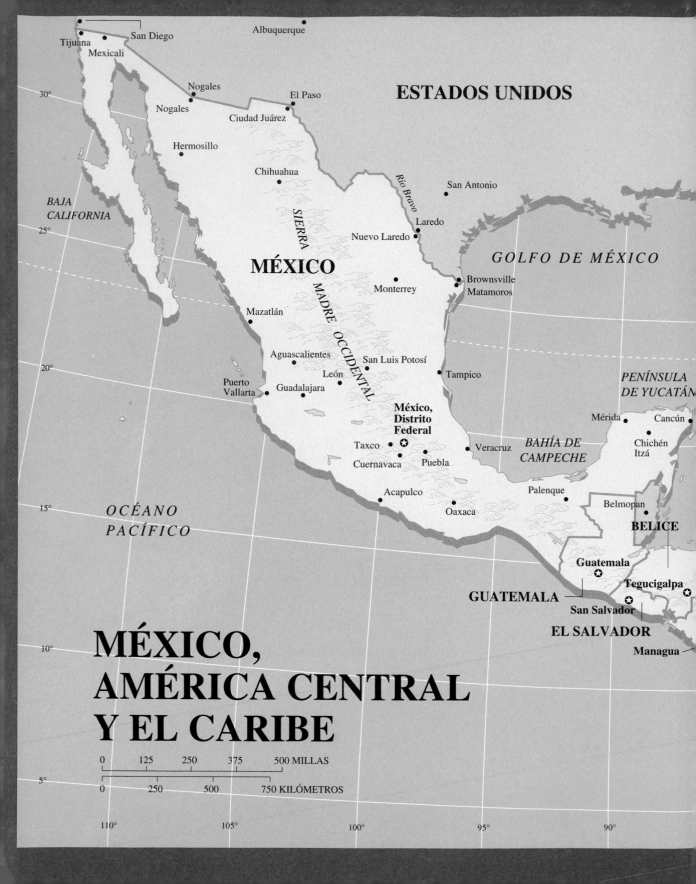

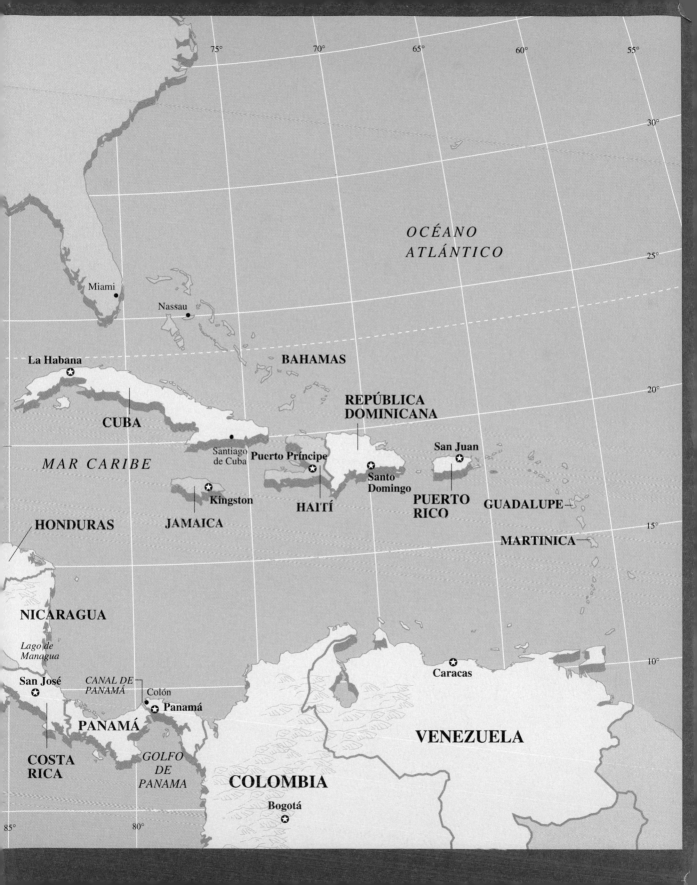

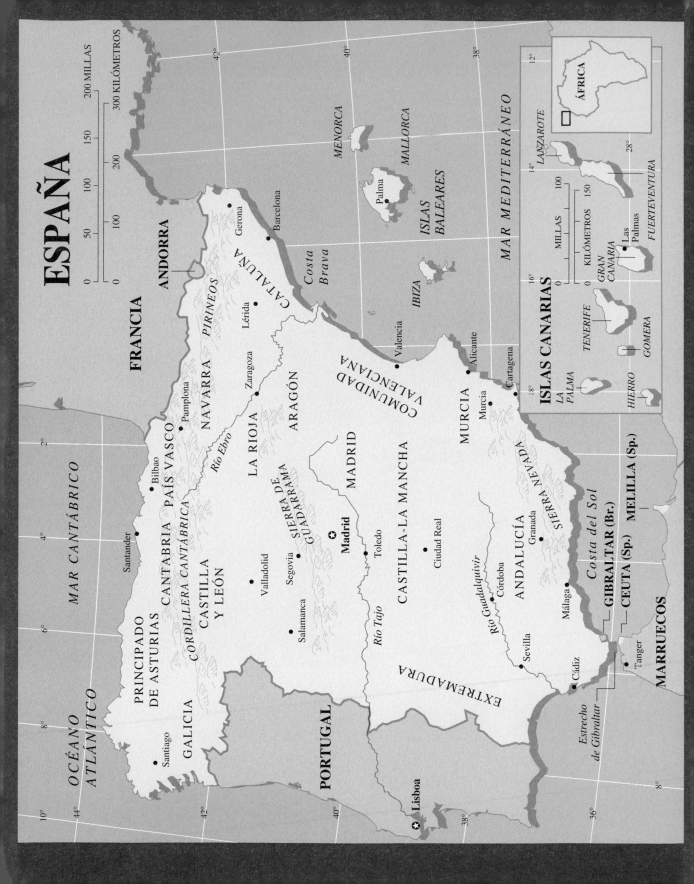

ESPAÑA

FRANCIA

ANDORRA

MAR CANTÁBRICO

OCÉANO
ATLÁNTICO

PRINCIPADO
DE ASTURIAS

Santander

Bilbao

CANTABRIA

PAÍS VASCO

CORDILLERA CANTÁBRICA

GALICIA

Santiago

CASTILLA
Y LEÓN

Valladolid

Salamanca

Segovia

SIERRA DE
GUADARRAMA

Río Tajo

PORTUGAL

Lisboa

EXTREMADURA

PIRINEOS

NAVARRA

Pamplona

LA RIOJA

Río Ebro

Zaragoza

Lérida

CATALUÑA

Gerona

Barcelona

Costa
Brava

ARAGÓN

MADRID

Madrid

Toledo

CASTILLA-LA MANCHA

Ciudad Real

COMUNIDAD
VALENCIANA

Valencia

Alicante

MURCIA

Murcia

Cartagena

Río Guadalquivir

Córdoba

ANDALUCÍA

Granada

SIERRA NEVADA

Sevilla

Málaga

Cádiz

Costa del Sol

Estrecho
de Gibraltar

GIBRALTAR (Br.)

CEUTA (Sp.)

MELILLA (Sp.)

Tánger

MARRUECOS

MAR MEDITERRÁNEO

MENORCA

MALLORCA

Palma

ISLAS
BALEARES

IBIZA

SIXTH EDITION

Literatura y arte

INTERMEDIATE SPANISH

JOHN G. COPELAND
University of Colorado

RALPH KITE

LYNN SANDSTEDT
University of Northern Colorado

HOLT, RINEHART AND WINSTON

HARCOURT BRACE COLLEGE PUBLISHERS

*Fort Worth Philadelphia San Diego New York Orlando Austin San Antonio
Toronto Montreal London Sydney Tokyo*

VP/PUBLISHER *Rolando Hernández-Arriessecq*
PROGRAM DIRECTOR *Terri Rowenhorst*
DEVELOPMENTAL EDITOR *Barbara Lyons*
PROJECT EDITOR *Tashia Stone*
PRODUCTION MANAGER *Cynthia Young*
SENIOR ART DIRECTOR *Melinda Welch*
PHOTO RESEARCHER *Shirley Webster*

ISBN: 0-03-017513-5
Library of Congress Catalog Card Number: 96-77797

Cover image: Diego Rivera, *Vendedora de alcatraces (Women Selling Calla Lilies)*, 1943. Oil on wood, 59 ½ ×47 ¼ in. (150 x 120 cm). Jacques and Natasha Gelman Collection, Mexico City.
Courtesy: Centro Cultural/Arte Contemporáneo, A.C., Mexico City.
Photograph: Jorge Contreras Chacel © Banco de México en su carácter de Fiduciario en el Fideicomiso para los Museos Diego Rivera y Frida Kahlo. 1997.
Francisco I. Madero No. 2-2o Piso, Desp. 201 Col. Centro, 06059 México, D.F.
Instituto Nacional de Antropología e Historia (INAH)
Reproducción autorizada por el Instituto Nacional de Bellas Artes y Literatura.

Address for Editorial Correspondence:
Harcourt Brace College Publishers, 301 Commerce Street, Suite 3700
Fort Worth, TX 76102

Address for Orders:
Harcourt Brace & Company, 6277 Sea Harbor Drive, Orlando, FL 32887-6777
1-800-782-4479 (outside Florida), 1-800-433-0001 (inside Florida)

ÍNDICE

PREFACE

With the publication of *Intermediate Spanish*, the materials available for use at the intermediate level took a step in a new direction. We had long believed that it would be desirable to have a "package" of materials, unified in content but varied in the possibilities for use in the classroom, that would be flexible enough that the instructor could easily adapt them to his or her own teaching style and particular interests.

With this in mind, we devised the three highly successful textbooks that made up our intermediate level program. *Conversación y repaso* reviews and expands the essential points of grammar covered in the first year and also includes dialogues, abundant exercises, and a variety of activities intended to stimulate conversation. *Civilización y cultura* presents a variety of topics related to Hispanic culture. The approach in this reader is thematic rather than purely historical, and the topics have been chosen both for the insights that they offer into Hispanic culture and for their interest to students. The exercises are designed to reinforce the development of reading and writing skills, to build vocabulary, and to stimulate class discussion. *Literatura y arte* introduces the student to literary works by both Spanish and Spanish-American writers and to the rich and diverse contributions of Hispanic artists to the fine arts. The accompanying exercises also stress the development of reading and writing skills and include vocabulary-building and conversational activities.

One of the unique features of the program is the thematic unity of the texts. Each unit of each textbook has the same theme as the corresponding unit of the others. For example, Unit 7 of the grammar textbook deals with the subject of poverty and the problem of the migration of workers in Hispanic culture in its dialogues and conversational activities. The same theme is treated in the essay «Aspectos económicos de Hispanoamérica,» the seventh unit of the civilization and culture reader, and the theme of poverty is further explored in Unit 7 of the literature and art reader in the short story «Es que somos muy pobres» and in the essay on the murals of Diego Rivera.

We have found that this thematic unity offers several advantages to the teacher and student: (1) the teacher may combine the basic grammar and con-

versation book with either or both of the readers and be assured that essentially the same cultural and linguistic information will be presented to the students; (2) the amount of material to be covered may be adjusted through the choice of one textbook or more, making it possible to balance the quantity of material and the amount of classroom contact available; (3) if one book is used in the classroom, another may be used for outside work by those students who wish additional contact with the language; (4) for individualized programs, only those units may be assigned that are relevant to the student's particular interests. If several books are used, the student will absorb a considerable amount of vocabulary related to the theme, and by the end of their study of the topic, they will have overcome, at least in part, their reluctance to express their own ideas in Spanish. We have tested this "saturation" method in our own classrooms and have found it to be quite effective. We suggest that if several books are used, the grammar and initial dialogue should be studied first, followed by one or more of the other textbooks, and, finally, the conversation stimulus section of the grammar and conversation text.

Like the earlier editions, this Sixth Edition of *Intermediate Spanish* contains materials that will be of interest to students of different disciplines. Throughout, our goal has been to present materials that will enable students to develop effective communicative skills in Spanish and motivate them to want to know more about the culture they are studying.

Finally, we would like to thank our editor, Barbara Lyons, for her useful suggestions and her careful editing of the text.

INTRODUCTION

Intermediate Spanish: Literatura y arte is a reader designed for use in second-year college courses. It is intended to be used with the authors' *Intermediate Spanish: Conversación y repaso*, but it may also be used with any second-year grammar review. The purpose of the book is to develop the students' reading skills and to introduce them to certain literary and cultural concepts that will enhance their comprehension of the unique qualities of Hispanic civilization.

Each unit of the reader focuses on a particular topic, which is explored through two kinds of writing: a literary text, chosen for its relevancy to the topic, its level of difficulty, and, especially, its interest to the student; and an essay on some aspect of Hispanic art, again related to the central topic. Introductory essays present the theme of the unit and provide a context, either historical or critical, for the selection to be read. Notes following the literary selection provide insights into unique aspects of Hispanic culture reflected in the reading.

It should be noted that difficult words or phrases of the literary selections are glossed. The thematic essays (called *Enfoque*) and the essays on art are unglossed and may, therefore, be used for "extensive" reading in order to develop the student's ability to comprehend without the use of a dictionary. All words and phrases of the unglossed essays are included in the end vocabulary.

The exercises preceding each literary reading are designed to introduce the student to new vocabulary, to develop his or her skill in reading, and to lead the student into the theme of the selection. Following the reading selection is an exercise to check the student's comprehension. Additional exercises, labeled *Expansión*, also follow each text. They introduce the student to literary analysis and encourage the development of his or her writing and oral skills. Many of the prereading and postreading activities utilize strategies inspired by ideas presented by Alice C. Omaggio in her book *Teaching Language in Context* (Heinle and Heinle Publishers, Inc., 1986) and we wish to acknowledge our indebtedness to her for her excellent work.

In order to introduce the student to a variety of literary genres and styles, the literary selections included range from the short story and chronicle to the

one-act play and poetry. Our main goal has been to choose materials that will interest students and that will lead them to want to know more about a rich and complex culture.

About the Sixth Edition of Literatura y arte

In response to suggestions which have been made, the text has been revised to include three new readings: a portion of a poem by Miguel de Unamuno (Unit 3), «La noche boca arriba» by Julio Cortázar (Unit 10), and «Zoo Island» by Tomás Rivera (Unit 12). A new art essay on the art of the Aztecs appears in Unit 2. Also, a number of corrections and additions have been made throughout the text.

Literary Credits

We wish to thank the authors, publishers, and holders of copyright for their permission to use the reading materials in this book.

Don Juan Manuel, «De lo que aconteció a un mancebo que se casó con una mujer muy fuerte y muy brava», from *Spanish Stories: Cuentos españoles*, edited by Ángel Flores, Bantom Books, Inc., 1950. All rights reserved.

Hernán Cortés, *Cartas de relación*.

Anonymous, «Poema nahua» («No vivimos en nuestra casa»), from *Poesía náhuatl*, Vol. 1, edited by Ángel Ma. Garibay, K., by permission of the pubisher.

Jorge Manrique, *Coplas por la muerte de su padre*.

Anonymous, «Soneto».

Ruben Darío, «Lo fatal».

Miguel de Unamuno, «Salmo I».

Ana María Matute, «Don Payasito» from *Cuentos de la Artámila*, Ediciones Destino, 1961, by permission of the author.

Serafín y Joaquín Álvarez Quintero, *Mañana de sol*, 1905, by permission of Da. Carmen Álvarez-Quintero Díez.

Jorge Luis Borges, «El Evangelio según Marcos» from *El informe de Brodie*. Copyright 1989 by María Kodama, reprinted with the permission of Wylie, Aitken & Stone, Inc.

Juan Rulfo, «Es que somos muy pobres» from *El llano en llamas*, Fondo de Cultura Económica, 1953, by permission of the publisher.

Gabriel García Márquez, «Un día de estos» from *Los funerales de la Mamá Grande*, 1962, by permission of the author.

Domitila Barrios de Chungara, *Si me permiten hablar...* , Siglo Veintiuno Editores, S.A., by permission of the publisher.

Julio Cortázar, «La noche boca arriba» from *Final del juego*, 1966, by permission of the estate of the author.

Nicolás Guillén, «Balada de los dos abuelos» from *West Indies, Ltd.*, 1934.

Pedro Juan Soto, «Garabatos» from *Spiks*, 1956, by permission of the author.

Tomás Rivera, «Zoo Island» from *Cuentos hispanos de los Estados Unidos*, edited by Julián Olivares, Arte Público Press, University of Houston, 1993. By permission of the publisher.

Unidad 1

Orígenes de la cultura hispánica: Europa

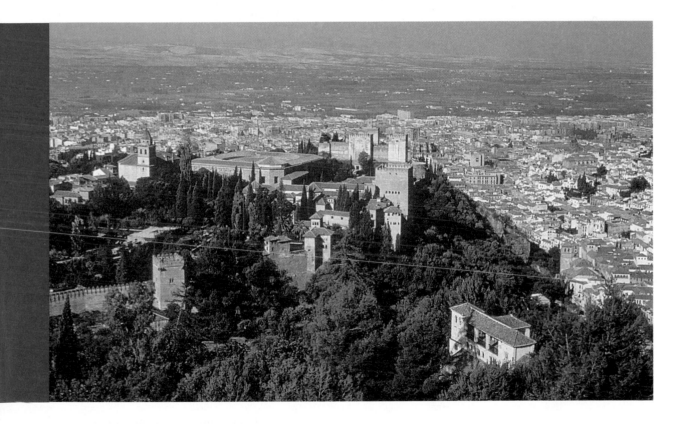

*La Alhambra en Granada fue construida durante el reino
moro. Describa el exterior. ¿Dónde está situada? ¿Por qué?*

ENFOQUE

Para apreciar la riqueza de la cultura española es necesario recordar que toda ella es el producto de la asimilación de varias culturas, cuyas tradiciones y contribuciones todavía pueden observarse en España hoy día. La cultura romana aporta el idioma, la religión, el concepto de gobierno y una serie de costumbres y tradiciones. La cultura visigoda aporta el feudalismo. Y por último, la cultura árabe, durante ocho siglos de convivencia, divulga los conocimientos de la cultura griega antigua, comparte sus conocimientos en las ciencias y las matemáticas y deja profundas huellas en la cultura española, especialmente en la música, la arquitectura y la literatura. Esta cultura se nota más en el sur de España, zona reconquistada en el siglo XV y que tiene un marcado carácter africano, además de rasgos europeos. Todas las influencias culturales mencionadas influyen en el carácter de todo el país y hacen que la cultura de España sea única en su tipo.

Desde sus orígenes, la asimilación de esas culturas explica también la extraordinaria riqueza de la literatura española. Gracias a las culturas griega, romana y árabe, los españoles llegan a conocer el mito clásico, la fábula y otros géneros literarios. Los árabes también dan a conocer su poesía amorosa y sus cuentos, que se hacen muy populares. De todas estas fuentes los peninsulares absorben conceptos, ideas y formas y los hacen suyos, logrando una expresión y sabor únicos.

En esta unidad se presentan dos ejemplos de la vitalidad y de la riqueza de la cultura de la España medieval: un cuento famoso de don Juan Manuel, uno de los prosistas más importantes de la Edad Media, y un ensayo sobre la Alhambra, una verdadera joya de la arquitectura árabe. Los dos reflejan la profunda influencia de la cultura árabe en España, influencia que todavía puede observarse hoy día.

VOCABULARIO ÚTIL

Estudie estas palabras.

Verbos

acontecer *to happen*
arreglar *to arrange*
asombrarse *to be surprised*

despedazar *to cut or tear to pieces*
enojarse *to become angry, to get mad*

Sustantivos*

el casamiento *marriage*
la cena *supper*
el consejo *advice*
la espada *sword*
el gallo *rooster*
el gato *cat*
el mancebo *youth*
la novia *bride*
el novio *groom*
el, la pariente *relative*
el pedazo *piece*

la pobreza *poverty*
la saña *wrath*
la suegra *mother-in-law*
el suegro *father-in-law*

Adjetivos

bravo, -a *ill-tempered, ferocious*
ensangrentado, -a *bloody*
grosero, -a *coarse, rude*
honrado, -a *honorable, of high
 rank*
sañudo, -a *wrathful, angry*

ANTICIPACIÓN

I. Complete con la forma correcta de una palabra apropiada del **Vocabulario útil.**

asombrarse gato
bravo novio
casamiento pariente
cena pobreza
consejo suegro

 1. Esa mujer no sabe controlarse; es muy _____.
 2. No sé qué hacer. Voy a buscar _____ de mis padres.
 3. La madre de mi esposa es mi _____.
 4. Algunos dicen que hoy día los _____ por amor son menos
 populares que antes.
 5. Mis tíos, mis abuelos y mis primos son _____ míos.
 6. Una _____ es una mujer recién casada.
 7. Lo opuesto de riqueza es _____.
 8. A veces yo _____ cuando veo algo inesperado.
 9. El enemigo tradicional de los ratones es el _____.
 10. La última comida del día es la _____.

II. Escriba las oraciones del diálogo siguiente otra vez, usando palabras del
 Vocabulario útil en vez de las palabras en letra cursiva (*italics*).

*The gender of nouns is given in two ways: the use of the definite articles *el* or *la*; the use of *m* or
f except for feminine nouns ending in *-a* and masculine nouns ending in *-o*.

PEPE ¿Qué le *pasó* al *joven?*

JULIA Pues, quería casarse con una mujer muy *feroz*, aunque su padre no quería que lo hiciera.

PEPE Y entonces, ¿qué hizo?

JULIA Al estar solo con ella, fingió *irritarse* mucho. Luego usó su espada y *cortó* un perro *en pedazos*. Cuando la mujer lo vio *cubierto de sangre*, tuvo mucho miedo.

PEPE ¿Y después?

JULIA Hombre, ¡vas a tener que leer el cuento para saberlo!

III. Antes de leer el cuento «De lo que aconteció a un mancebo que se casó con una mujer muy fuerte y muy brava», dé Ud. su propia opinión sobre las siguientes afirmaciones. Escriba «sí» si está de acuerdo (*if you agree*) y «no» si no está de acuerdo y explique sus razones. Después, lea el cuento e indique cómo reaccionaría don Juan Manuel a las afirmaciones y por qué reaccionaría él así.

	La opinión de Ud.	La opinión de don Juan Manuel
1. Los jóvenes, y no los padres deben decidir con quienes se van a casar.	_____	_____
2. Para que una pareja *(couple)* sea feliz, la mujer debe serle obediente a su marido después de casarse.	_____	_____
3. Las parejas pueden cambiar su relación en cualquier momento de su vida.	_____	_____

IV. Es más fácil leer un cuento o un ensayo si uno anticipa el tema principal de la obra. A veces ese tema aparece en los primeros párrafos de la obra. Lea Ud. estos párrafos e indique la mejor contestación para cada pregunta.

Otra vez hablaba el Conde Lucanor con Patronio y le dijo:

—Patronio, mi criado me ha dicho que piensan casarle con una mujer muy rica que es más honrada que él. Sólo hay un problema y el problema es éste: le han dicho que ella es la cosa más brava y más fuerte del mundo. ¿Debo mandarle casarse con ella, sabiendo cómo es, o mandarle no hacerlo?

—Señor conde —dijo Patronio—, si él es como el hijo de un hombre bueno que era moro, mándele casarse con ella; pero si no es como él, dígale que no se case con ella.

El conde le pidió que se lo explicara.

1. En el caso del criado

 a. la mujer con quien quiere casarse es más rica y honrada que él.
 b. él y la mujer con quien quiere casarse son de la misma clase social y económica.
 c. él es más rico y honrado que la mujer con quien quiere casarse.

2. La mujer con quien el criado quiere casarse es

 a. muy feroz.
 b. muy tímida.
 c. muy débil.

3. Patronio dice que si el criado es como el hijo del moro

 a. no debe casarse con ella.
 b. debe casarse con ella.
 c. debe buscar otra mujer.

4. Uno puede imaginar que en su cuento, Patronio va a describir

 a. las relaciones entre el moro joven y la mujer brava.
 b. las relaciones entre el moro joven y el Conde Lucanor.
 c. cómo se puede resolver el único problema que tiene el criado: la diferencia entre el rango social de él y el de la mujer.

5. Parece que el tema principal del cuento va a ser

 a. los problemas políticos de la clase baja.
 b. lo que debe hacer el hombre que se casa con mujer brava.
 c. las relaciones entre personas de diferentes edades.

EL CONDE LUCANOR

DON JUAN MANUEL (1282–1349?), sobrino del rey Alfonso X el Sabio, fue el primer prosista castellano que, consciente de la importancia de su estilo, supo transformar lo tradicional y lo popular por medio de su arte. Aunque escribió varias obras, esa cualidad artística se nota más en *El Conde Lucanor o Libro de Patronio*, terminado en 1335.

La estructura de la obra es sencilla. El Conde Lucanor le pide consejos a su servidor Patronio para resolver un problema que tiene. Éste le contesta mediante un cuento o ejemplo, que sirve para sugerir una solución al problema. La moraleja se resume al final en dos versos brevísimos.

Los cincuenta «ejemplos» que componen el libro son de diversos orígenes: algunos son originales y a veces tienen elementos autobiográficos o históricos; otros son de origen oriental o clásico o de tradición popular. El autor conoce los cuentos de varias colecciones árabes que circulaban por España, y su contacto personal con los musulmanes españoles se revela no sólo en las tramas de varios cuentos, sino también en muchas alusiones a dichos, costumbres y actitudes árabes. El aspecto castellano —cristiano y occidental— de su obra se nota en la sobriedad y austeridad de su estilo y en su preocupación por la política y la religión, motivos esenciales del castellano noble de su época.

En el cuento «De lo que aconteció a un mancebo que se casó con una mujer muy fuerte y muy brava» podemos observar algunos rasgos del arte de don Juan Manuel. El autor emplea el lenguaje ordinario del pueblo y busca expresarse sencillamente y con claridad. Nos comunica el castellano de su época, pero ya transformado en instrumento artístico. En cuanto al tema, es probable que la actitud que se expresa hacia la mujer refleje la percepción de algunos hombres de la época en vez de reflejar la verdadera condición de la mujer. Al final del cuento, don Juan Manuel parece comentar esa percepción masculina al describir lo que pasa cuando el suegro trata de imitar a su yerno. Finalmente, aunque el cuento del mancebo es breve, como todos los cuentos del autor, nos sorprende y deleita la capacidad extraordinaria del autor para motivar las acciones de sus personajes, para revelar el detalle pintoresco o significativo, y para crear una representación armoniosa.

DE LO QUE ACONTECIÓ A UN MANCEBO QUE SE CASÓ CON UNA MUJER MUY FUERTE Y MUY BRAVA

Otra vez hablaba el Conde Lucanor con Patronio y le dijo:

—Patronio, mi criado me ha dicho que piensan casarle con una mujer muy rica que es más honrada que él.[1] Sólo hay un problema y el problema es éste: le han dicho que ella es la cosa más brava y más fuerte del mundo. ¿Debo mandarle casarse con ella, sabiendo cómo es, o mandarle no hacerlo?

—Señor conde —dijo Patronio—, si él es como el hijo de un hombre bueno que era moro, mándele casarse con ella; pero si no es como él, dígale que no se case con ella.

El conde le pidió que se lo explicara.

Patronio le dijo que en un pueblito había un hombre que tenía el mejor hijo que se podía desear, pero por ser pobres, el hijo no podía emprender las grandes hazañas que tanto deseaba realizar. Y en el mismo pueblito había otro hombre que era más honrado y más rico que el padre del mancebo, y ese hombre sólo tenía una hija y ella era todo lo contrario del mancebo. Mientras él era de muy buenas maneras, las de ella eran malas y groseras. ¡Nadie quería casarse con aquel diablo!

Y un día el buen mancebo vino a su padre y le dijo que en vez de vivir en la pobreza o salir de su pueblo, él preferiría casarse con alguna mujer rica. El padre estuvo de acuerdo. Y entonces el hijo le propuso casarse con la hija mala de aquel hombre rico. Cuando el padre oyó esto, se asombró mucho y le dijo que no debía pensar en eso: que no había nadie, por pobre que fuese, que quería casarse con ella. El hijo le pidió que, por favor, arreglase aquel casamiento. Y tanto insistió que por fin su padre consintió, aunque le parecía extraño.

Y él fue a ver al buen hombre que era muy amigo suyo, y le dijo todo lo que había pasado entre él y su hijo y le rogó que pues su hijo se atrevía a casarse con su hija, que se la diese para él. Y cuando el hombre bueno oyó esto, le dijo:

—Por Dios, amigo, si yo hago tal cosa seré amigo

que no se case *not to marry*

que se lo explicara *to explain it to him*

emprender *to undertake*
hazañas *deeds, feats*

todo lo contrario del *quite the opposite of the*

estuvo de acuerdo *agreed*

por pobre que fuese *however poor he was*

que... arreglase *to arrange*

extraño *strange, odd*

que se la diese *to give her to him*

muy falso, porque Ud. tiene muy buen hijo y no debo
permitir ni su mal ni su muerte. Y estoy seguro de que | su mal *harm to him*
si se casa con mi hija, o morirá o le parecerá mejor la
muerte que la vida. Y no crea que se lo digo por no
45 satisfacer su deseo: porque si Ud. lo quiere, se la daré
a su hijo o a quienquiera que me la saque de casa. | me la saque de casa *gets her out of my house*

Y su amigo se lo agradeció mucho y como su hijo
quería aquel casamiento, le pidió que lo arreglara. | que lo arreglara *to arrange it* / se efectuó *took place*

Y el casamiento se efectuó y llevaron a la novia a
50 casa de su marido. Los moros tienen costumbre de
preparar la cena a los novios y ponerles la mesa y | ponerles la mesa *set the table for them*
dejarlos solos en su casa hasta el día siguiente.[2] Así lo
hicieron, pero los padres y los parientes del novio y de
la novia temían que al día siguiente hallarían al novio
55 muerto o muy maltrecho. | muy maltrecho *badly off, battered*

Y luego que los jóvenes se quedaron solos en
casa, se sentaron a la mesa, pero antes que ella dije- | dijera *said*
ra algo, el novio miró alrededor de la mesa y vio un
perro y le dijo con enojo: | enojo *anger*
60 —¡Perro, danos agua para las manos!

Pero el perro no lo hizo. Y él comenzó a enojarse
y le dijo más bravamente que les diese agua para las | que les diese *to give them*
manos. Pero el perro no lo hizo. Y cuando vio que no
lo iba a hacer, se levantó muy enojado de la mesa y
65 sacó su espada y se dirigió al perro. Cuando el perro
lo vio venir, él huyó y los dos saltaban por la mesa y | saltaban *jumped*
por el fuego hasta que el mancebo lo alcanzó y le | alcanzó *overtook*
cortó la cabeza y las piernas y le hizo pedazos y
ensangrentó toda la casa y toda la mesa y la ropa. | ensangrentó *bloodied*
70 Y así, muy enojado y todo ensangrentado, se
sentó otra vez a la mesa y miró alrededor y vio un | alrededor *around*
gato y le dijo que le diese agua para las manos. Y
cuando no lo hizo, le dijo:
—¡Cómo, don falso traidor! ¿No viste lo que hice
75 al perro porque no quiso hacer lo que le mandé yo?
Prometo a Dios que si no haces lo que te mando, te
haré lo mismo que al perro.

El gato no lo hizo porque no es costumbre ni de
los perros ni de los gatos dar agua para las manos. Y
80 ya que no lo hizo, el mancebo se levantó y le tomó por | ya que *since*
las piernas y lo estrelló contra la pared, rompiéndolo | estrelló *smashed*
en más de cien pedazos y enojándose más con él que
con el perro.

Y así, muy bravo y sañudo y haciendo gestos | gestos *gestures*
85 muy feroces, volvió a sentarse y miró por todas par- | por todas partes *in all directions*

tes. La mujer, que le vio hacer todo esto, creyó que estaba loco y no dijo nada. Y cuando había mirado el novio por todas partes, vio a su caballo, que estaba en casa y era el único que tenía, y le dijo muy bravamen-
90 te que les diese agua para las manos, pero el caballo no lo hizo. Cuando vio que no lo hizo, le dijo:

único only one

 —¡Cómo, don caballo! ¿Piensas que porque no tengo otro caballo que por eso no haré nada si no haces lo que yo te mando? Ten cuidado, porque si no
95 haces lo que mando, yo juro a Dios que haré lo mismo a ti como a los otros, porque lo mismo haré a quien-quiera que no haga lo que yo le mande.

juro I swear
quienquiera... mande whoever doesn't do what I order him to

 El caballo no se movió. Y cuando vio que no hacía lo que le mandó, fue a él le cortó la cabeza con
100 la mayor saña que podía mostrar y lo despedazó.

 Y cuando la mujer vio que mataba el único caba-llo que tenía y que decía que lo haría a quienquiera que no lo obedeciese, se dio cuenta que el joven no jugaba y tuvo tanto miedo que no sabía si estaba
105 muerta o viva.

obedeciese obey / se dio cuenta she realized

 Y él, bravo, sañudo y ensangrentado, volvió a la mesa, jurando que si hubiera en casa mil caballos y hombres y mujeres que no le obedeciesen, que mata-ría a todos. Y se sentó y miró por todas partes, tenien-
110 do la espada ensangrentada en el regazo. Y después que miró en una parte y otra y no vio cosa viva, vol-vió los ojos a su mujer muy bravamente y le dijo con gran saña, con la espada en la mano:

cosa viva any living thing

 —¡Levántate y dame agua para las manos!

115 La mujer, que estaba segura de que él la despe-dazaría, se levantó muy aprisa y le dio agua para las manos. Y él le dijo:

aprisa fast

 —¡Ah, cuánto agradezco a Dios que hiciste lo que te mandé, que si no, por el enojo que me dieron
120 esos locos, te habría hecho igual que a ellos!

 Y después le mandó que le diese de comer y ella lo hizo.

que le diese de comer that she give him food

 Y siempre que decía algo, se lo decía con tal tono que ella creía que le iba a cortar la cabeza.

125 Y así pasó aquella noche: ella nunca habló y hacía lo que él le mandaba. Y cuando habían dormi-do un rato, él dijo:

 —Con la saña que he tenido esta noche, no he podido dormir bien. No dejes que nadie me despierte
130 mañana y prepárame una buena comida.

despierte awaken

Y por la mañana los padres y los parientes llega-
ron a la puerta y como nadie hablaba, pensaron que
el novio estaba muerto o herido. Y lo creyeron aún herido *wounded*
más cuando vieron en la puerta a la novia y no al
135 novio.

Y cuando ella los vio a la puerta, se acercó muy
despacio y con mucho miedo les dijo:

—¡Locos, traidores! ¿Qué hacen? ¿Cómo se atre-
ven a hablar aquí? ¡Cállense, que si no, todos mori-
140 remos!

Al oír esto, ellos se sorprendieron y apreciaron se sorprendieron *were*
mucho al mancebo que tan bien sabía mandar en su *surprised* / apreciaron
casa. *highly esteemed*

Y de ahí en adelante su mujer era muy obedien- de ahí en adelante *from*
145 te y vivieron muy felices. *then on*

Pocos días después su suegro quiso hacer lo que
había hecho el mancebo, y mató un gallo de la misma
manera, pero su mujer le dijo:

—¡A la fe, don Fulano, lo hiciste demasiado
150 tarde! Ya no te valdría nada aunque mates cien caba- aunque mates *even if you*
llos, porque ya nos conocemos.³ *kill*

—Y por eso —le dijo Patronio al conde—, si su
criado quiere casarse con tal mujer, sólo lo debe hacer
si es como aquel mancebo que sabía domar a la mujer domar *to tame*
155 brava y gobernar en su casa.

El conde aceptó los consejos de Patronio y todo
resultó bien.

Y a don Juan le gustó este ejemplo y lo incluyó en
este libro. También compuso estos versos:

160 Si al comienzo no muestras quien eres,
nunca podrás después, cuando quisieres. quisieres *you would like to*

Notas culturales

1 La costumbre de arreglar los casamientos no sólo era común entre los ára-
bes, sino también entre los europeos de la época. A veces se arreglaban para
unir dos familias importantes y otras veces por razones económicas (como se ve
en el cuento de don Juan Manuel). El casarse por amor o la idea de que los jóve-
nes, y no los padres deben decidir con quienes se van a casar, es algo relativa-
mente moderno.

2 La descripción de esta costumbre de los árabes es típica de la técnica de don
Juan Manuel de incluir en sus cuentos alusiones a costumbres y actitudes ára-
bes, que muestran el contacto personal que tenía con ellos.

³ Aunque el cuento refleja la actitud general de que el hombre debe gobernar en su casa, y de que la mujer debe ser sumisa y obediente —actitud típica de algunos hombres de la Edad Media— don Juan Manuel, con ironía y tal vez con realismo, sugiere que esto no siempre es así.

COMPRENSIÓN

1. ¿Cuál es el problema que tiene un criado del conde? 2. ¿Por qué no puede hacer el joven del cuento las cosas que desea hacer? 3. ¿Cómo es el padre de la joven? 4. ¿Por qué no quiere casarse nadie con la joven? 5. ¿Cómo piensa el mancebo escapar de la pobreza? 6. ¿Cómo reacciona el padre del joven cuando oye lo que propone su hijo? 7. ¿Cómo reacciona el padre de la joven ante lo que se le propone? 8. ¿Cuál es la costumbre mora que se presenta en el cuento? 9. ¿Qué es lo que temen los padres y los parientes del novio y de la novia? 10. ¿Qué le manda hacer el joven al perro? 11. ¿Qué hace cuando el perro no le obedece? 12. ¿Qué pasa con el gato? ¿y con el caballo? 13. ¿Cómo reacciona la novia cuando ve lo que hace el joven con los animales? 14. ¿Qué hace cuando su marido le pide agua para las manos? 15. ¿Cómo cambia la novia como resultado de sus experiencias? 16. ¿Por qué se sorprenden los padres y los parientes al llegar a la casa y ver cómo se porta la novia? 17. ¿Por qué no producen las acciones del suegro el mismo resultado?

EXPANSIÓN

I. Análisis literario

1. ¿Qué actitudes y costumbres medievales se presentan en el cuento? 2. ¿Cuál es un ejemplo de ironía en la obra? 3. Describa Ud. lo que pasa en el cuento desde el punto de vista de la joven.

II. Resumen

Refiriéndose al cuento, complete Ud. las siguientes frases. Al terminar, Ud. habrá escrito un resumen breve del cuento.

1. El joven quería casarse con...
2. Para que la mujer fuera obediente, el joven mandó...
3. Cuando el joven le mandaba hacer varias cosas, la novia...
4. Al llegar los parientes y los padres a la mañana siguiente, la novia les dijo que debían...
5. Los parientes apreciaron al joven porque él...
6. De ahí en adelante,...

III. Minidrama

Con un(a) compañero(a) de clase, prepare Ud. un breve drama sobre el tema del cuento. El drama puede tratar de un aspecto del cuento o Ud. puede usar la imaginación y presentar una idea que se relacione con el tema. Algunas ideas posibles son:

1. Lo que pasa entre el suegro y su mujer cuando el suegro trata de imitar las acciones del joven.
2. Los mismos jóvenes diez años después.
3. Lo que pasaría si un joven moderno quisiera imitar las acciones del joven del cuento.

IV. Opiniones y actitudes

Escriba un párrafo sobre uno de los temas siguientes o explíqueselo a la clase.

1. Cómo reaccionaría o qué haría una mujer moderna en la misma situación de la mujer del cuento.
2. La moraleja del cuento: ¿todavía es válida hoy día? ¿Por qué sí? ¿Por qué no?
3. Las ventajas y las desventajas de la costumbre de arreglar los casamientos entre jóvenes.

V. Situación

Con un(a) compañero(a) de clase, presente Ud. un diálogo entre dos personas. Las dos personas son muy amigas, pero hay un problema: una de ellas nunca quiere hacer lo que la otra sugiere. En el diálogo, Ud. saluda a su compañero(a) y sugiere que los dos vayan al baile (al cine, al restaurante) esta noche. La otra persona dice por qué no quiere ir. Ud. ofrece otra posibilidad y la otra persona presenta otra idea. Los dos discuten el problema y por fin llegan a una solución. Después, se despiden.

LA ALHAMBRA

En el año 711, una fuerza militar de moros bajo el líder Tarik conquistó el peñón que todavía lleva su nombre —Jebel-al-Tarik (Monte de Tarik) o Gibraltar. Luego invadieron el resto de España y, después de siete años, lograron conquistar casi toda la península. Aunque en los siglos siguientes los cristianos gradualmente pudieron reconquistar los reinos del norte y una gran parte del sur, no lograron completar la reconquista hasta 1492, año en que Fernando e Isabel tomaron a Granada, el último reino moro.

Durante casi ocho siglos, Granada fue una ciudad mora y llegó a ser conocida como centro comercial y cultural. Entre sus habitantes había poetas, científicos, artistas y arquitectos. En 1238, el rey moro Ibn Alhamar hizo comenzar la construcción de la Alhambra (cuyo nombre significa «fortaleza roja»). Los reyes Abul Hachach Yusuf I y su hijo Mohamed V continuaron la obra, y a estos tres reyes les debemos las magníficas construcciones que han llegado hasta nosotros y que constituyen la máxima expresión del arte árabe.

Alhamar hizo construir la Alhambra sobre una colina, lugar que ofrecía protección contra sus enemigos. Desde afuera, sus murallas, torres y palacios, que se acomodan a los distintos niveles de terreno, impresionan al observador como un monumento austero, una fortaleza sin aspecto decorativo. Pero una vez adentro, todo es distinto. Desde las torres hay vistas espléndidas de la sierra y de las partes antiguas y modernas de la ciudad. Pero lo que es más impresionante es la exquisita arquitectura de los varios edificios. En el Patio de los Leones, por ejemplo, las columnillas esbeltas de mármol sostienen bóvedas cuya decoración se parece al follaje de algún palmar de la imaginación. También son notables los complejos diseños geométricos —de cerámica o de estuco— que han fascinado igualmente a los artistas y a los matemáticos de nuestros días. Y esta geometría se repite en los jardines del Generalife (el palacio de verano) donde uno puede gozar del olor de naranjos y de flores. Es importante recordar que los moros eran gente del desierto. Tal vez por eso incorporaron albercas y fuentes como elemento esencial en muchas partes de la Alhambra, de modo que siempre se oye el refrescante y musical sonido del agua.

Tal vez el que mejor supo resumir la hermosura de Granada y de la Alhambra fue el poeta Francisco de Icaza. Después de visitar la Alhambra, el poeta vio a un ciego. Esa experiencia le inspiró y escribió:

> Dale limosna, mujer,
> que no hay en la vida nada
> como la pena de ser ciego en Granada.

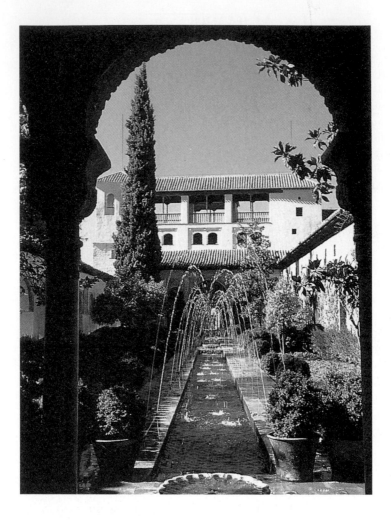

PATIO DE LA ACEQUIA, GENERALIFE

 Como podemos ver en esta foto del Patio de la Acequia, el agua es un elemento esencial en el plan de la Alhambra. Los árabes sabían utilizar la fuerza de gravedad para hacer funcionar todas las fuentes y para proveer agua para los baños y los estanques. Aquí todo tiene aspecto de oasis. El agua no sólo les gustaba por razones estéticas, sino que debían usar agua cinco veces al día para sus abluciones religiosas.

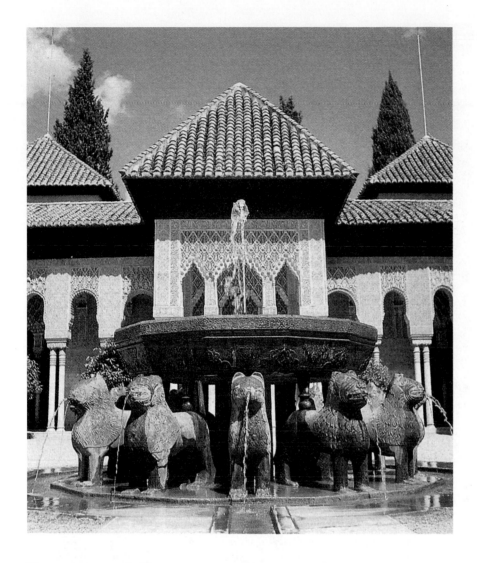

PATIO DE LOS LEONES

 Este patio y las salas que dan a él formaban la residencia del rey, el lugar donde vivían sus mujeres. Cada sala tenía agua corriente que pasaba por canales estrechos hasta llegar a la base de la fuente. El encanto del patio, la música del agua y la elegante decoración de las salas producían un ambiente íntimo y seductor que todavía impresiona al visitante.

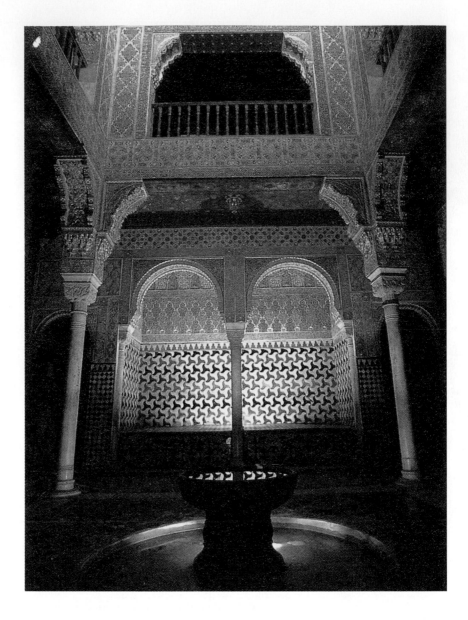

LOS BAÑOS REALES

 La elegancia de los baños reales es testimonio de la importancia que los moros le daban al aseo personal. Hay que recordar que en la misma época los cristianos casi nunca se bañaban, ya que creían que el bañarse causaba debilidad.

En esta foto se puede ver cómo los árabes usaban diseños geométricos, especialmente en el diseño que se ve al fondo, donde el juego de cerámicas blancas y de colores produce una ilusión óptica.

Para comentar

1. Refiriéndose a las fotos, describa Ud. la parte de la Alhambra que más le gusta y más le atrae.

2. En las iglesias y los palacios cristianos normalmente se encuentran representaciones de seres humanos. ¿Sabe Ud. por qué estas representaciones están ausentes en edificios moros como los de la Alhambra?

3. ¿Qué aspectos de la arquitectura mora pueden encontrarse en la arquitectura moderna de nuestro país, especialmente en la arquitectura del suroeste?

4. Escriba un ensayo breve sobre uno de los temas siguientes:

 a. El papel del hombre y el de la mujer en nuestra sociedad hoy día.
 b. El contraste entre el rol de la mujer en nuestra sociedad, y su papel en Irán o en otra sociedad musulmana.

Orígenes de la cultura hispánica: América

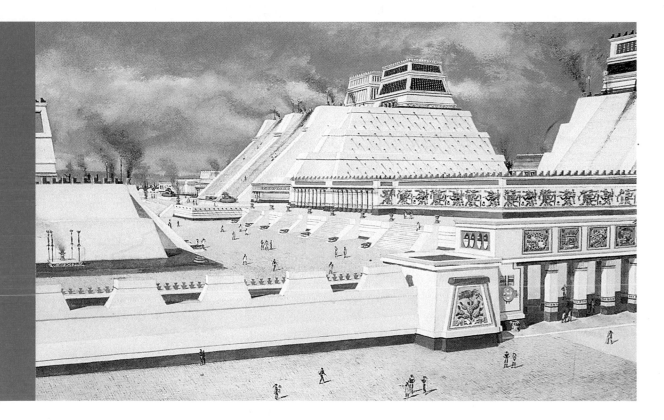

Interpretación de un artista del Templo Mayor dentro del recinto sagrado de Tenochtitlán. ¿Cómo describiría Ud. el templo? ¿Cómo reaccionaría un español al verlo por primera vez en 1519?

ENFOQUE

Hoy día, las impresionantes ruinas de México, Centroamérica y el Perú son mudos testigos de la grandeza alcanzada por las grandes civilizaciones precolombinas que existieron en América. De esas civilizaciones, sólo la de los aztecas del valle de México y la de los incas del Perú florecían en la época en que llegaron los conquistadores españoles. La civilización maya, que se desarrolló en el sureste de México, Honduras y Guatemala, decayó después del siglo X y los edificios de sus centros ceremoniales fueron cubiertos y escondidos por el bosque y la selva. Así como la naturaleza escondió la evidencia de los conocimientos tecnológicos y artísticos de los mayas, las acciones de los conquistadores durante y después de la Conquista dificultaron la apreciación del verdadero valor de las civilizaciones de los aztecas de México y de los incas y sus predecesores en el Perú. Muchas de las grandes estructuras se derrumbaron o fueron destruidas y sus materiales se utilizaron para construir edificios europeos, a veces sobre los cimientos de los antiguos templos y palacios. Los objetos artísticos de oro y plata se redujeron a barras que se transportaron fácilmente a Europa. Otros objetos aun más frágiles fueron destruidos por el hombre o por el tiempo y la naturaleza.

Sin embargo, no se perdió todo. Debido a la obra paciente de historiadores y arqueólogos hemos podido recobrar mucho del pasado. Se han restaurado muchos centros ceremoniales, y otra vez el hombre puede caminar por donde caminaban los mayas, los aztecas y los incas. Otros objetos que se salvaron de las fuerzas destructivas —cerámicas, tejidos, esculturas, pinturas, objetos de orfebrería— se encuentran en los museos más importantes del mundo, donde podemos apreciar la alta calidad del arte del hombre precolombino.

Así como la cultura de España refleja la asimilación de varias culturas, lo mismo puede observarse en muchos países hispanoamericanos, donde la contribución india es tan evidente como la española. Aquí presentamos obras que reflejan la cultura precolombina de México: trozos de las *Cartas de relación* de Hernán Cortés y algunas obras artísticas de los aztecas de México. La obra de Cortés nos permite compartir las experiencias del famoso conquistador y nos deja ver algo de la grandeza de Tenochtitlán, la gran ciudad de los aztecas. Las obras artísticas atestiguan el alto valor del arte azteca.

VOCABULARIO ÚTIL

Estudie estas palabras.

Verbos

labrar *to work (stone); to carve (wood)*

Sustantivos

el ajedrez *chess*
el ave *f* *bird*
el barbero *barber*
el cabello *hair*
la calle *street*
la canoa *canoe*
la ceja *eyebrow*
el estanque *pool, pond*
el jardín *garden*
la laguna *lake, lagoon*
la limpieza *cleaning*

el, la mar *sea*
el mercado *market*
el mirador *window, observation point*
el oro *gold*
el pescado *fish*
la pestaña *eyelash*
la piedra *stone*
la plata *silver*
el platero *silversmith*
el puente *bridge*
el rostro *face*

Adjetivos

ancho, -a *wide*
derecho, -a *straight*

ANTICIPACIÓN

I. La moderna capital de México está construida sobre las ruinas de Tenochtitlán, la antigua capital de los aztecas. El título de la obra que Ud. va a leer es «El español en Tenochtitlán». La obra fue escrita por Hernán Cortés, famoso conquistador de los aztecas. Antes de leer lo que escribió Cortés, haga con los compañeros de clase una lista de las cosas que probablemente aparecerán en la lectura.

II. En «El español en Tenochtitlán» hay muchas palabras que son idénticas o parecidas a palabras en inglés. ¿Puede Ud. adivinar (*guess*) lo que significan estas palabras?

admiración *f*	instrumento	persona	principal
corredor *m*	león *m*	plaza	servicio
deformidad *f*	medicinal	portal *m*	tigre *m*
imposible	patio	potable	

¿Hay otras palabras de este tipo en el **Vocabulario útil**?

III. Las siguientes oraciones describen algunos aspectos de México en la época cuando Tenochtitlán era la capital de los aztecas. Complete cada oración con la forma correcta de estas palabras que son del **Vocabulario útil.**

ancho jardín oro
ave laguna plata
derecho mercado puente

1. Fundaron la ciudad de Tenochtitlán en una _____.
2. Las calles eran muy _____ y muy _____.
3. Había canales que atravesaban las calles y sobre esos canales había _____.
4. En las plazas de la ciudad había _____ donde vendían muchas cosas.
5. Moctezuma, el monarca del imperio azteca, tenía objetos artísticos que se hacían de plumas, de piedra, de _____ y de _____.
6. En una de las casas de Moctezuma había estanques de agua donde vivían diversas _____ domésticas.

IV. Aunque es posible que Ud. no sepa mucho de los aztecas y de su capital, indique si cada oración es verdadera o falsa. Después de leer «El español en Tenochtitlán», corrija las oraciones que sean falsas.

1. La población de Tenochtitlán no podía compararse con la de las ciudades europeas del siglo XVI: Tenochtitlán era una ciudad mucho más pequeña.
2. Todas las ciudades aztecas, así como las de otras culturas precolombinas, eran centros religiosos, no centros comerciales.
3. Ya que los primeros conquistadores eran de otra cultura, no apreciaban las cosas que veían en Tenochtitlán.
4. Ciertos conceptos, como el del jardín zoológico, no existían en la cultura azteca.
5. A los aztecas les interesaban las personas que tenían ciertas deformidades o anormalidades.

Cartas de relación

El título completo de la colección de cinco cartas que le mandó HERNÁN CORTÉS a Carlos V es *Cartas de relación sobre el descubrimiento y la conquista de la Nueva España*. En ellas el gran conquistador describe uno de los hechos más notables de la historia: la conquista de México por un grupo relativamente pequeño de españoles entre 1519 y 1521. Las cartas de Cortés también inician un nuevo género literario: la crónica de Indias.

Cortés nació en Medellín, España, en 1485. Estudió dos años en Salamanca. A los veintinueve años viajó a América, a Santo Domingo, donde conoció a Diego Velázquez y participó en la conquista de Cuba. Durante varios años Cortés fue secretario de Velázquez, que llegó a ser gobernador de Cuba. Éste le dio a Cortés una comisión para la conquista de México, y en 1518 Cortés salió de Cuba para emprender la conquista que había de hacerlo famoso. En sus cartas a Carlos V, Cortés describe lo que pasó después: la serie de hechos que culminaron en la conquista del imperio azteca y la destrucción de su capital, Tenochtitlán. Después de la conquista, el rey lo nombró Gobernador y Capitán General de Nueva España, pero Cortés tenía muchos enemigos y en 1528 tuvo que regresar a España para defenderse de sus acusaciones. El rey reconoció la contribución de Cortés, confiriéndole un título, pero aunque Cortés regresó a México, no le gustaron las intrigas políticas y volvió a España. Allí dirigió una expedición a Argelia; murió en su país natal en 1547.

El lenguaje de las cartas de Cortés es directo y sencillo. En sus cartas Cortés informa al rey sobre los hechos de la conquista y también revela su interés y su admiración por la civilización india que encontró. Cortés describe las ciudades, los edificios, la religión y otros aspectos de la vida de los aztecas y es obvio que él se asombra ante el esplendor de esa civilización. Nos la describe con una viveza que hace que nosotros también seamos testigos de su grandeza.

EL ESPAÑOL EN TENOCHTITLÁN

～～～

... Esta gran ciudad de Temixtitan[1] está fundada en esta laguna salada, y desde la Tierra-Firme hasta el cuerpo de la dicha ciudad, por cualquiera parte que quisieren entrar a ella, hay dos leguas. Tiene cuatro
5 entradas, todas de calzada hecha a mano, tan ancha como dos lanzas jinetas. Es tan grande la ciudad como Sevilla y Córdoba. Son las calles de ella, digo las principales, muy anchas y muy derechas, y algunas de éstas y todas las demás son la mitad de tierra, y
10 por la otra mitad es agua, por la cual andan en sus canoas. Todas las calles de trecho en trecho están abiertas por donde atraviesa el agua de las unas a las otras, y en todas estas aberturas, que algunas son muy anchas, hay sus puentes de muy anchas y muy
15 grandes vigas juntas y recias y bien labradas; y tales, que por muchas de ellas pueden pasar diez de caballo juntos a la par... Tiene esta ciudad muchas plazas, donde hay continuos mercados y trato de comprar y vender. Tiene otra plaza tan grande como dos veces la
20 de la ciudad de Salamanca, toda cercada de portales alrededor, donde hay cotidianamente arriba de 60.000 ánimas comprando y vendiendo; donde hay todos los géneros de mercaderías que en todas las tierras se hallan, así de mantenimientos como de vitua-
25 llas, joyas de oro y de plata, de plomo, de latón, de cobre, de estaño, de piedras, de huesos, de conchas, de caracoles y de plumas. Véndese tal piedra labrada y por labrar, adobes, ladrillos, madera labrada y por labrar de diversas maneras. Hay calles de caza donde
30 venden todo linaje de aves que hay en la tierra... Venden conejos, liebres, venados y perros pequeños, que crían para comer. Hay calles de herbolarios, donde hay todas las raíces y yerbas medicinales que en esta tierra se hallan. Hay casas como de boticarios
35 donde se venden las medicinas hechas, así potables como ungüentos y emplastos. Hay casas como de barberos, donde lavan y rapan las cabezas. Hay casas donde dan de comer y beber por precio... Finalmente, que en los dichos mercados se venden todas cuantas
40 cosas se hallan en la tierra, que demás de las que he dicho, son tantas y de tantas calidades, que por la prolijidad y por no me ocurrir tantas a la memoria, y

Temixtitan *Tenochtitlán*

quisieren *they may wish* / leguas *leagues* / calzada... mano *handmade pavement* / lanzas jinetas *short lances*

de trecho en trecho *at intervals*

vigas *beams* / recias *strong* / diez... par *ten horsemen riding shoulder to shoulder*

cercada... alrededor *surrounded by porticos* / arriba de *more than*

géneros *types* / mercaderías *goods* / así de... vituallas *including both things for subsistence and for food* / Véndese *They sell* / labrada y por labrar *worked and unworked* / caza *game* / linaje *kind*

herbolarios *herbalists*
yerbas *herbs*
boticarios *druggists*
así... emplastos *drinkable ones as well as ointments and poultices* / rapan *they shave*

por la... memoria *because there are so many and I can't remember so many*

aun por no saber poner los nombres, no las expreso...

En lo del servicio de Moctezuma² y de las cosas
45 de admiración que tenía por grandeza y estado, hay
tanto que escribir, que certifico a vuestra alteza que
yo no sé por dónde pueda acabar de decir alguna
parte de ellas. Porque, como ya he dicho, ¿qué más
grandeza puede ser que un señor bárbaro como éste
50 tuviese contrahechas de oro y plata y piedras y plu-
mas todas las cosas que debajo del cielo hay en su
señorío, tan al natural lo de oro y plata, que no hay
platero en el mundo que mejor lo hiciese; y lo de las
piedras, que no baste juicio comprender con qué ins-
55 trumentos se hiciese tan perfecto; y lo de pluma, que
ni de cera ni en ningún broslado se podría hacer tan
maravillosamente?... Tenía, así fuera de la ciudad
como dentro, muchas casas de placer, y cada una de
su manera de pasatiempo, tan bien labradas cuanto
60 se podría decir, y cuales requerían ser para un gran
príncipe y señor. Tenía dentro de la ciudad sus casas
de aposentamiento, tales y tan maravillosas que me
parecería casi imposible poder decir la bondad y
grandeza de ellas... Tenía una casa poco menos buena
65 que ésta, donde tenía un muy hermoso jardín con
ciertos miradores que salían sobre él, y los mármoles
y losas de ellos eran de jaspe, muy bien obradas.
Había en esta casa aposentamientos para se aposen-
tar dos muy grandes príncipes con todo su servicio.
70 En esta casa tenía diez estanques de agua, donde
tenía todos los linajes de aves de agua que en estas
partes se hallan, que son muchos y diversos, todas
domésticas; y para las aves que se crían en la mar
eran los estanques de agua salada, y para las de ríos,
75 lagunas de agua dulce; la cual agua vaciaban de cier-
to a cierto tiempo por la limpieza, y la tornaban a
henchir por sus caños. A cada género de aves se daba
aquel mantenimiento que era propio a su natural y
con que ellas en el campo se mantenían. De forma que
80 a las que comían pescado se lo daban, y las que gusa-
nos, gusanos, y las que maíz, maíz, y las que otras
semillas más menudas, por consiguiente se las
daban... Había para tener cargo de estas aves trescien-
tos hombres, que en ninguna otra cosa entendían.
85 Había otros hombres que solamente entendían en curar
las aves que adolecían. Sobre cada alberca y estanque
de estas aves había sus corredores y miradores muy

poner los nombres *give them a name* / En lo del *As for the*

dónde pueda... ellas *how I can mention even a part of them* / qué más... que *what could be more grand than for* / contrahechas de *copied in* / al natural *naturally*

que... juicio *there is no understanding great enough* / broslado: bordado *embroidery*

de su manera de pasatiempo *with its own kind of pastimes* / cuales requerían ser *each suitable* / aposenta-miento *lodging*

mármoles *marbles*
losas *tiles* / jaspe *colored stoneware* / para se aposentar *for lodging*

la tornaban a henchir *they would fill it again* / caños *pipes* / propio a su natural *suitable for its kind* / De forma que *So* / gusanos *worms*

menudas *small* / por... las daban *(fig) they gave them what was appropriate* / tener cargo de *to take care of* / que en... entendían *who were responsible for*

gentilmente labrados, donde el dicho Moctezuma se venía a recrear y a las ver. Tenía en esta casa un cuar-
90 to en que tenía hombres, mujeres y niños, blancos de su nacimiento en el rostro y cuerpo y cabellos y cejas y pestañas. Tenía otra casa muy hermosa, donde tenía un gran patio losado de muy gentiles losas, todo él hecho a manera de un juego de ajedrez... Había en
95 esta casa ciertas salas grandes, bajas, todas llenas de jaulas grandes, de muy gruesos maderos, muy bien labrados y encajados, y en todas o en las más había leones, tigres, lobos, zorras y gatos de diversas mane-ras, y de todos en cantidad; a los cuales daban de
100 comer gallinas cuantas les bastaban. Para estos ani-males y aves había otros trescientos hombres, que tenían cargo de ellos. Tenía otra casa donde tenía muchos hombres y mujeres monstruos en que había enanos, corcovados y contrahechos, y otros con otras
105 deformidades, y cada manera de monstruos en su cuarto por sí; y también había para éstos personas dedicadas a tener cargo de ellos. Las otras casas de placer que tenía en su ciudad dejo de decir, por ser muchas y de muchas calidades...

nothing else / adolecían *were ill* / se venía... ver *came to amuse himself and see them*

losado *tiled*

jaulas *cages* / de muy gruesos maderos *of very thick wood* / encajados *fitted* / de... maneras *of different kinds* / daban de comer... bastaban *they fed them all the hens they wanted*

enanos, corcovados y contrahechos *dwarfs, hunchbacks and deformed people* / en su cuarto por sí *in their own room* / dejo de decir *I omit*

Notas culturales

[1] En 1519 Tenochtitlán era una de las ciudades más grandes del mundo y la capital de un imperio de unos once millones de habitantes. Se ha estimado que había unas 60.000 casas en la ciudad y se cree que unas 200.000 personas vi-vían allí, cuatro veces la población de Londres en aquella época. Como la ciudad estaba situada en un lago y había muchos canales, los españoles la com-paraban con Venecia. En el centro de la ciudad se encontraba el recinto admi-nistrativo y religioso, con muchos edificios (pirámides y palacios) enormes y suntuosos. Cerca de ese recinto estaban los mercados, donde se vendía de todo. La grandeza y la riqueza de la ciudad asombraron a los españoles, que la com-paraban favorablemente con las ciudades más importantes de Europa.

[2] Moctezuma II fue una de las figuras más trágicas de la historia. Monarca absoluto de un reino bastante grande, recibía tributo de las tribus conquista-das. Los aztecas lo consideraban como figura semireligiosa y lo trataban como se trata a un dios. Al recibir noticias de la llegada de Cortés a la costa, creyó Moctezuma que el extraño desconocido de la barba rubia era Quetzalcóatl, dios antiguo de los toltecas, que había prometido volver para destruir a los aztecas. Se ha sugerido que la pasividad y la inacción de Moctezuma frente a los espa-ñoles se debía a que el monarca creía que era inútil oponerse y que era su des-tino reinar sobre la destrucción de su pueblo.

COMPRENSIÓN

1. Según Cortés, ¿con qué ciudades españolas se podía comparar Tenochtitlán?
2. ¿Cómo eran las calles de la ciudad? 3. ¿Cuántas personas compraban y vendían cosas todos los días en uno de los mercados? 4. ¿Cuáles eran algunas de las cosas que se vendían en el mercado? 5. ¿Qué cosa comían los aztecas que normalmente no comeríamos nosotros? 6. ¿Cómo indica Cortés que algunas cosas eran tan nuevas que él no sabía describirlas? 7. ¿De qué se hacían las copias de las cosas que se encontraban en el reino de Moctezuma?
8. ¿Cómo era la casa donde había cuartos para príncipes? 9. ¿Dónde se encontraban las aves de agua? 10. ¿Qué les daban de comer a las aves?
11. ¿Cuántos hombres había para cuidar las aves? 12. ¿Desde dónde miraba Moctezuma las aves? 13. ¿Qué había en las jaulas de otra casa? 14. ¿Qué les daban de comer a esos animales? 15. ¿Qué cosa extraña había en otra casa? 16. ¿Por qué no describe Cortés las otras casas que vio?

EXPANSIÓN

I. Análisis literario

1. ¿Cuáles son las tres cosas que vieron los españoles que les sorprendieron?
2. Describa Ud. en sus propias palabras el mercado que vio Cortés. 3. Si Ud. fuera el conquistador que acababa de ver la casa de los estanques de agua, ¿cómo la describiría? 4. ¿Cómo indica Cortés que a los españoles les interesaban mucho las riquezas? 5. ¿Cuál parece ser la actitud de Cortés frente a lo que vio?

II. Resumen

Refiriéndose a la selección literaria, complete las frases siguientes para escribir un párrafo que describa la ciudad de Tenochtitlán.

1. Tenochtitlán era tan grande como...
2. Las calles principales de la ciudad eran...
3. En las plazas de la ciudad había...
4. En algunos mercados se vendían conejos, liebres, venados y...
5. Había otros mercados donde vendían...
6. Cortés no mencionó todas las cosas que vendían porque...

III. Minidrama

Con un(a) compañero(a) de clase, prepare Ud. un breve drama sobre dos personas que acaban de conocer por primera vez una cultura muy diferente de la suya. Algunas situaciones posibles son:

1. Dos soldados de Cortés comentan lo que ven en una de las casas de Moctezuma.
2. Dos norteamericanos de nuestros tiempos visitan Moscú.
3. Dos aztecas del siglo XVI hacen un viaje por el tiempo y visitan a una familia norteamericana típica.

IV. Opiniones y actitudes

Escriba un párrafo sobre uno de los temas siguientes o explíqueselo a la clase.

1. El doce de octubre: ¿el día del indígena o el día de Colón?
2. Un lugar inolvidable.
3. El choque de dos culturas: aspectos del problema de la incomprensión cultural entre norteamericanos y japoneses en nuestros días.

V. Situación

Con un(a) compañero(a) de clase, presente Ud. un diálogo entre dos personas que acaban de visitar un famoso sitio arqueológico. Ud. le pregunta al (a la) compañero(a) qué es lo que más le ha interesado del sitio. La otra persona describe el aspecto que más le gustó y le pregunta si algún aspecto del sitio le ha sorprendido. Ud. dice que sí (o que no) y explica su contestación. Después, su compañero(a) menciona que encontró un artefacto pequeño en el sitio y que se lo llevó. Ud. le dice que debe devolverlo al sitio y le explica por qué. Los dos terminan su conversación mencionando otros sitios que les gustaría visitar en el futuro y por qué quieren ir a esos lugares.

El arte de los aztecas

Según una leyenda antigua, los aztecas salieron de Aztlán, el «lugar de las garzas» en el norte de México, más o menos en el año 1000 después de Cristo. Durante doscientos años migraron al sur hasta llegar al valle de México en 1193. La región ya estaba bien poblada y había varias ciudades cerca de los lagos del valle. Durante unos cien años los aztecas convivieron con sus vecinos más poderosos, sirviéndoles de criados y guerreros mientras buscaban un lugar permanente donde construir su propia ciudad. Mientras tanto, absorbían las costumbres y las tradiciones de sus vecinos más avanzados y sofisticados.

Según la leyenda, el dios de los aztecas, Huitzilopochtli, les había indicado que debían construir su propia ciudad en un lugar donde habría un águila posada encima de un nopal. El águila simbolizaba el sol y Huitzilopochtli era el dios del sol y de la guerra. La fruta roja del nopal representaba los corazones que le ofrecían al dios durante los sacrificios humanos. Por fin, en 1325, apareció ese signo, en una pequeña isla en el lago de Texcoco. En ese año los aztecas construyeron un templo dedicado a Huitzilopochtli y empezaron a construir la ciudad de Tenochtitlán, el «Lugar de la Fruta del Nopal».

Entre 1325 y la llegada de los españoles en 1519, los aztecas establecieron un imperio muy grande, sea por la conquista militar o por varias alianzas con otros grupos. Durante esos años Tenochtitlán llegó a ser una de las ciudades más grandes y poderosas del mundo.

En el centro de Tenochtitlán había un recinto ceremonial que en 1519 incluía unos 78 edificios. Dominaba el recinto el Templo Mayor, que representaba el centro real y simbólico del mundo azteca. El Templo Mayor, como el resto de Tenochtitlán, fue destruido durante la conquista de Tenochtitlán por los españoles. Estos usaron las piedras de las estructuras aztecas para construir sus propios edificios, y así crearon lo moderna capital de México. Tenochtitlán desapareció.

Aunque se sabía que el recinto ceremonial y el Templo Mayor estaban situados cerca de la actual plaza central de México (el Zócalo), las ruinas estaban cubiertas de construcciones modernas. Así no se sabía exactamente dónde estaban, hasta que en el año 1978 unos obreros que excavaban en el Zócalo descubrieron un pedazo de una escultura. Informaron a los del Instituto Nacional de Antropología e Historia de México. Así empezó una de las excavaciones arqueológicas más grandes de México. Entre 1978 y 1982 excavaron las ruinas del Templo Mayor y descubrieron miles de artefactos. Llegaron a saber que el Templo Mayor fue reconstruido siete veces, empezando con el primitivo templo de Huitzilopochtli, construido en 1325 y terminando con una impresionante pirámide encima de la cual había dos templos, uno dedicado a Huitzilopochtli y el otro dedicado a Tláloc, el dios de la lluvia y del sustento.

La escultura descubierta por los obreros resultó ser parte de una enorme piedra redonda, tallada con la imagen del cuerpo despedazado de Coyolxauhqui, diosa de la luna y hermana de Huitzilopochtli. Esta piedra se

refiere a una leyenda antigua de los aztecas que tenía que ver con el nacimiento de Huitzilopochtli. La leyenda indica cómo Huitzilopochtli derrotó a 400 hermanos suyos (que representaban las estrellas) y a su hermana (la luna), encima del cerro de Coatepetl. Huitzilopochtli le cortó la cabeza a su hermana y el cadáver de ella se despedazó al caer por el cerro. La pirámide representaba el cerro y la batalla entre el sol y la luna se celebraba en ceremonias especiales donde la sangre del sacrificado era ofrecida al sol como sustento, y su cadáver era tirado por el «cerro» hasta caer en la piedra de Coyolxauhqui.

Durante la excavación del Templo Mayor se descubrió una gran variedad de objetos que se les habían ofrecido a los dioses. Algunos objetos fueron ofrecidos como tributo de regiones conquistadas por los aztecas y otros fueron creados por los aztecas mismos. Son objetos de extraordinario valor artístico y nos permiten apreciar la enorme contribución de los aztecas al patrimonio de los mexicanos modernos. Aquí sólo presentamos unos pocos ejemplos del arte azteca. Para conocer otros ejemplos y para saber más sobre la historia, la cultura y la sociedad de los aztecas, le recomendamos el excelente libro de Jane S. Day, *Aztec: The World of Moctezuma* (Roberts Rinehart Publishers, 1992).

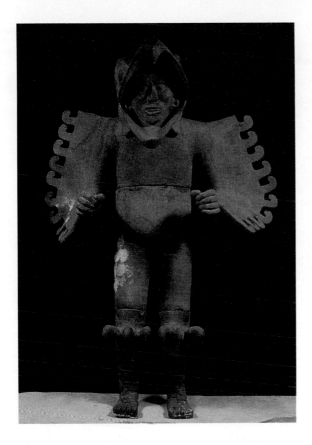

GUERRERO VESTIDO DE ÁGUILA

Ya que el águila simbolizaba el sol y también el dios Huitzilopochtli (dios de la guerra y del sol), los guerreros que estaban autorizados a vestirse como águilas gozaban de un alto rango social. Entre nosotros, ¿hay militares que se visten de un modo especial para indicar su rango o su capacidad especial?

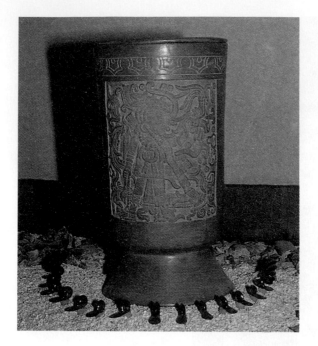

CERÁMICA CON LA FIGURA DE TEZCATLIPOCA

 Tezcatlipoca era el dios de los reyes aztecas, el «Dios de los Dioses». Su espejo le permitía ver todas las cosas en todos los lugares del mundo. Ante él, todos se hallaban indefensos. Aquí lo vemos con sus armas, y detrás de él se ve una serpiente.

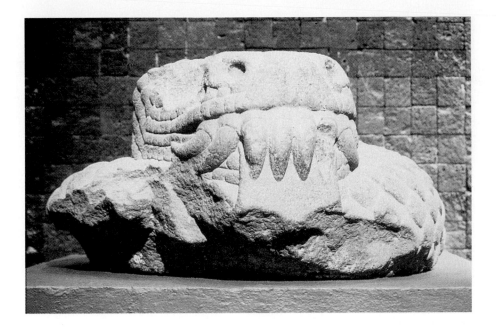

QUETZALCÓATL, LA SERPIENTE EMPLUMADA

Muy conocido dios tolteca, Quetzalcóatl fue adoptado por los aztecas. Ya que incorporaba características de serpiente y de águila, Quetzalcóatl se sentía igualmente cómodo en la tierra o en el cielo. Era un gran héroe cultural y el dios de la sabiduría, la cultura y la civilización. ¿Conoce Ud. otra religión donde la serpiente tiene un papel importante?

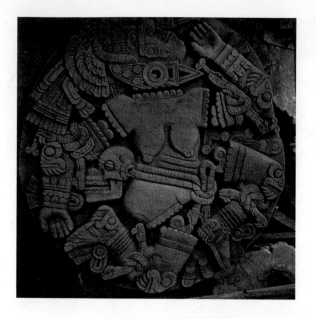

Coyolxauhqui, diosa de la luna

 Esta magnífica escultura representa el cuerpo despedazado de Coyolxauhqui. En la cabeza tiene plumas y lleva aretes en las orejas. Alrededor de la cintura tiene un cinturón hecho de dos serpientes y atado al cinturón hay una calavera. En las sandalias, los codos y las rodillas se ven máscaras de monstruos que tienen unos colmillos grandes. Pensando en la luna, ¿qué simbolismo se puede encontrar en la leyenda de Coyolxauhqui?

PARA COMENTAR

1. Entre los aztecas, las ofrendas que ofrecían a un cierto dios simbolizaban alguna característica de ese dios. Por ejemplo, una escultura de un pez simbolizaba el dios Tláloc, dios de la lluvia, o un águila simbolizaba el dios Huitzilopochtli. En nuestra sociedad también hay cosas que se asocian con un concepto religioso. Por ejemplo, todos reconocemos a cierto señor gordo, de barba blanca y muy larga, que lleva un traje rojo y botas negras. Sabemos cuál es la función de ese señor, cómo se relaciona con los niños y en qué estación del año aparece. ¿Cuáles son algunas otras cosas que tienen valor simbólico o tradicional en nuestra cultura?

2. En muchas culturas se asocian ciertas cualidades con ciertos animales. Así, por ejemplo, el buho con frecuencia simboliza la sabiduría. En nuestra cultura, ¿qué cualidades se asocian con el león? ¿el zorro? ¿el toro? ¿Hay otros animales que para Ud. tienen simbólico? ¿Cuáles son?

3. Escriba Ud. un ensayo breve sobre una obra de arte europea o norteamericana que tenga valor simbólico. Describa la obra (incluya una foto si es posible) y después explique los símbolos que se presentan en la obra.

La religión en el mundo hispánico

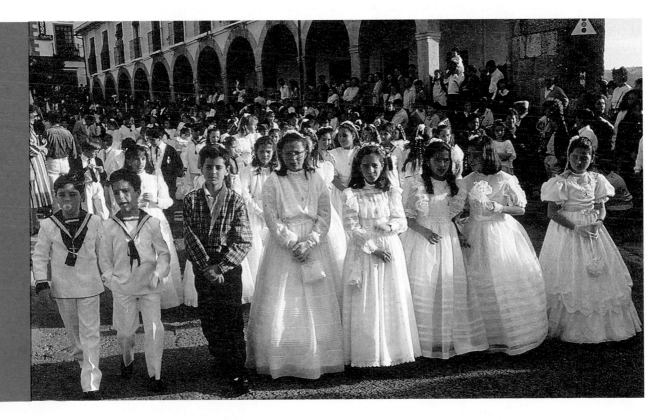

Las procesiones religiosas son muy importantes en muchos países hispánicos. Aquí se ve una procesión que tenía lugar en Ronda, España, y que se dedicaba a la Virgen de la Paz. ¿Cómo están vestidos los jóvenes que participan en la procesión?

ENFOQUE

En los países hispánicos, todos los aspectos de la vida revelan la importancia de la religión cristiana. La Iglesia participa en los momentos más importantes de la vida del individuo: el bautismo, el matrimonio y la muerte. La mayoría de las fiestas populares son religiosas. Aun los que no creen en Dios usan expresiones como «Dios mío» o «Por Dios».

En España, el catolicismo llegó con los romanos y cobró fuerza durante la Reconquista, la lucha entre cristianos y moros que duró casi ocho siglos. La importancia de la Iglesia durante ese período se revela de muchas maneras: en la arquitectura, la pintura, la escultura, la literatura. Para el hombre medieval —tanto para el español como para el de otros países europeos— la religión era el aspecto más importante de su vida. La vida para tal individuo era el camino para llegar al cielo, y por eso era importante vivir bien para merecer la vida eterna. Aun en Renacimiento, cuando se ponía más énfasis en el aspecto mundano de la vida, las artes y la literatura españolas de la época revelan que la religión seguía siendo importantísima.

Por medio de la conquista de América se extendió el catolicismo al continente. En las regiones donde había grandes civilizaciones indígenas, las funciones de los dioses indígenas fueron absorbidas por santos cristianos que tenían funciones parecidas, y ciertas costumbres y actitudes de los indios llegaron a formar parte del tipo de catolicismo que se desarrolló allí. Es interesante notar, por ejemplo, que en la poesía española del siglo XV se expresa la idea de que la vida es transitoria y frágil, actitud que también aparece en poesías aztecas del mismo siglo, aunque esa observación les lleva a conclusiones diferentes.

En esta unidad se presentan varios testimonios de la importancia de la religión en el mundo hispánico: varios poemas de tema religioso y algunas pinturas magníficas de El Greco, el pintor que mejor supo captar la fe elevada y mística del español del siglo XVI.

VOCABULARIO ÚTIL

Estudie estas palabras.

Verbos

acabar *to end, to finish*
alegrarse *to be glad*
dejar de *to cease, to stop*

durar *to last*
engañar(se) *to deceive (oneself)*
juzgar *to judge*
mover (ue) *to move*

prestar *to lend*
ser *to be; to exist*
sospechar *to suspect*
temer *to fear*

Sustantivos

la cruz *cross*
el dolor *pain*
el infierno *hell*

nahua *adj; n m Nahuatl
 (Aztec language)*
el placer *pleasure*
el préstamo *loan*
la voluntad *will*

Adjetivos

dichoso, -a *blessed*
duro, -a *hard*

ANTICIPACIÓN

I. Complete Ud. con la forma correcta de la palabra apropiada del **Vocabulario útil.**

Ayer tuve que ir al dentista porque tenía un _____ de muela (*molar*) muy malo. Para mí, ir al dentista no es un _____ y el ir allí requiere mucha _____. Dicen que ningún dolor _____ mucho, pero siempre _____ que el dentista es indiferente a mi sufrimiento. Como siempre, el dentista me dijo que no había nada que _____. Tal vez para _____ me dediqué a pensar en los _____ santos, pero terminé pensando en el sufrimiento de Cristo en la _____ y en las almas que sufrían en el _____. ¡Cuánto _____ cuando el dentista anunció que había _____ su tarea!

II. El artículo neutro **lo** se usa en muchas expresiones. Es común usar **lo que** o **lo cual** para referirse a un antecedente no específico que exprese una idea o una situación.

No me habló, lo cual (*which*) me sorprendió.
Allí vimos a mis padres, lo que (*which*) me alegró bastante.

Lo que también se usa con el sentido de *what* cuando no se indica el antecedente.

Lo que (*what*) van a hacer es un secreto.
¿Quieres decirme lo que (*what*) piensas hacer?

También se usa **lo** con la forma neutra de un adjetivo para expresar un concepto abstracto.

Lo bueno (*the good thing, the good part*) fue lo que pasó después.
Él siempre buscaba lo nuevo y lo perfecto (*the new and the perfect*).

Pensando en los varios usos de **lo**, traduzca Ud. estas oraciones.

1. Lo que vio era extraño.
2. Quiero hacer lo mismo.

3. ¿Crees tú que Dios es todo lo que existe?
4. ¿Tienes miedo de lo que no conoces?
5. Lo único que hizo fue salir sin decir nada.
6. Ella no se quedó, lo cual nos sorprendió.
7. En las pinturas de El Greco se presentan simultáneamente lo divino y lo humano.

III. Si Ud. no está de acuerdo con las siguientes afirmaciones, cámbielas para expresar su opinión personal.

1. Me parece que la vida hoy es más dura que en otras épocas.
2. La vida es breve y por eso debemos gozar de ella y no pensar en otra cosa.
3. Creo que existen el cielo y el infierno.
4. No puedo ni negar ni afirmar la existencia de Dios.
5. Es evidente que Dios controla lo que pasa en nuestras vidas.

IV. Lea Ud. los cinco poemas religiosos. Busque la idea principal de cada poema, sin preocuparse si no entiende cada una de las palabras. Después, indique el poema donde aparecen los siguientes conceptos. (Puede ser que el concepto aparezca en más de un poema.)

1. La vida es breve.
2. No sabemos qué nos espera después de la muerte.

CINCO POEMAS RELIGIOSOS O FILOSÓFICOS

En casi todas las culturas del mundo (si no en todas), los seres humanos han querido saber el porqué de nuestra existencia. Ciertos temas se repiten a través del tiempo y del espacio: la vida es breve; la existencia es fugaz y frágil; debe existir alguna divinidad que le dé sentido a la vida. Esos temas aparecen en las culturas indígenas antes del descubrimiento de América y también, por supuesto, en las varias culturas hispánicas después de la conquista. Aquí presentamos cinco momentos de la poesía religiosa y filosófica en América y en España donde también aparecen esos temas.

El primer poema es un poema nahua, coleccionado por Juan Bautista Pomar. Pomar vivía en Texcoco, una de las principales ciudades que se establecieron cerca del lago de Texcoco en la época del imperio azteca. Se cree que Pomar nació allí en 1535, quince años después de la destrucción de Tenochtitlán y la desolación de Texcoco. Por su madre, Pomar era bisnieto de Nezahualcóyotl, famoso rey de Texcoco en el siglo XV. Como Pomar sabía hablar nahuatl, pudo coleccionar poemas de los aztecas.

El trozo que se presenta del segundo poema, «Coplas por la muerte de su padre», de JORGE MANRIQUE, tiene un tema parecido al tema del poema nahua. Como muchos nobles de su época, Manrique (1440?–1479) se dedicó a las armas y las letras. Murió en una batalla durante el reinado de los Reyes Católicos. Aunque las ideas y los conceptos de las coplas son tradicionales, por su belleza y su perfección este poema es considerado como la elegía más perfecta que se haya escrito en español.

El soneto «No me mueve, mi Dios...» es de un autor desconocido del siglo XVI. Sin duda es el soneto más famoso de inspiración religiosa que se ha escrito en español. Hay muchos sonetos dedicados a Cristo en la cruz, pero la sinceridad de este poema y su lirismo son extraordinarios.

En las últimas décadas del siglo XIX, la poesía en Hispanoamérica goza de un florecimiento no conocido antes en el continente. La producción de obras líricas de gran calidad es extraordinaria. Aún más, es una poesía cosmopolita que incorpora elementos extranjeros (especialmente franceses) y elementos americanos, modernos y antiguos. El movimiento literario que resulta se llama Modernismo, y los escritores modernistas se consideran héroes del arte y rebeldes contra el mundo burgués que los rodea. Logran renovar la forma y el lenguaje de la poesía e influyen en la sensibilidad y la manera de pensar de los intelectuales de su época.

En esta sección se presenta un ejemplo de poesía modernista: «Lo fatal» de RUBÉN DARÍO. Darío (1867–1916) era nicaragüense y se dedicó totalmente a la literatura. Es sin duda el poeta más importante del Modernismo, tanto por su propia producción literaria, como por su influencia en otros poetas. Tal vez los libros más conocidos de él son *Azul* (1888), *Prosas profanas* (1896) y *Cantos de vida y esperanza* (1905). «Lo fatal» es de *Cantos de vida y esperanza* que, según muchos críticos, es su mejor libro, no sólo por la perfección de los varios

poemas que en él se incluyen, sino también por su profundidad filosófica.

La «generación del 98» se refiere a un grupo de escritores que aparecieron en España al final del siglo XIX. Desilusionados por la derrota de España en la guerra con los Estados Unidos y por lo que les parecía ser la decadencia de España, esos escritores expresaron sus inquietudes y su deseo de penetrar en la esencia del alma española. MIGUEL DE UNAMUNO (1864–1936) fue uno de los escritores más conocidos de esa generación. Novelista, cuentista, poeta, filósofo, ensayista y dramaturgo, Unamuno expresó su angustia por España y su deseo de eliminar sus profundas dudas religiosas. Entre sus ficciones se destacan obras como *Paz en la guerra, Niebla, San Manuel Bueno, mártir* y *Abel Sánchez.*

POEMA NAHUA

～～～

No vivimos en nuestra casa
aquí en la tierra.
Así solamente por breve tiempo
la tomamos en préstamo.
5 ¡Adornaos, príncipes! Adornaos *Adorn*
 yourselves

Solamente aquí
nuestro corazón se alegra:
por breve tiempo, amigos, estamos prestados unos a
 otros:
10 No es nuestra casa definitiva la tierra:
 ¡Adornaos príncipes!

Anónimo

Nota cultural

Un tema que aparece con frecuencia en la literatura europea medieval es que la vida es breve y por eso debemos gozar de cada momento de ella. Es interesante notar que ese concepto también aparece en muchos poemas aztecas escritos antes del descubrimiento de América.

COMPRENSIÓN

1. Según el poeta, ¿por cuánto tiempo es nuestra la tierra? 2. Ya que la vida es transitoria, ¿qué debemos hacer? 3. ¿Dónde podemos sentir la alegría?
4. ¿Son permanentes las amistades?

COPLAS POR LA MUERTE DE SU PADRE (TROZO)

Recuerde el alma dormida,
avive el seso y despierte
 contemplando
cómo se pasa la vida,
5 cómo se viene la muerte
 tan callando;
 cuán presto se va el placer;
cómo, después de acordado,
 da dolor;
10 cómo, a nuestro parecer,
cualquiera tiempo pasado
 fue mejor.
 Pues si vemos lo presente
cómo en un punto se es ido
15 e acabado,
si juzgamos sabiamente,
daremos lo non venido
 por pasado.
 Non se engañe nadie, no,
20 pensando que ha de durar
 lo que espera
más que duró lo que vio,
pues que todo ha de pasar
 por tal manera.

25 Nuestras vidas son los ríos
que van a dar en la mar,
 que es el morir;
allí van los señoríos
derechos a se acabar
30 e consumir;
 allí los ríos caudales,
allí los otros medianos,
 e más chicos,
allegados, son iguales
35 los que viven por sus manos
 e los ricos.

Jorge Manrique

Glosses:

Recuerde *Awaken*

avive el seso *(fig.) be alert*

tan callando *so silently*

presto *quickly*

después de acordado *once it is remembered*

parecer *opinion*

en un punto *in a flash*

daremos... pasado *we will regard the future as already past*

por tal manera *in the same way*

van a dar en *flow into*

señoríos *great lords*

derechos... consumir *straight to be ended and consumed /* caudales *large /* medianos *middling*

allegados *upon arriving*

COMPRENSIÓN

1. Según Manrique, ¿es breve o larga la vida? 2. ¿Cuál es mejor según Manrique: el pasado, el presente o el futuro? 3. El poeta indica que el presente pasa rápidamente. ¿Dura más tiempo el futuro? 4. ¿Con qué compara el poeta nuestras vidas? 5. ¿Qué simboliza la mar? 6. ¿Cuándo son iguales los ricos y los pobres?

SONETO

No me mueve, mi Dios, para quererte
el cielo que me tienes prometido,
ni me mueve el infierno tan temido
para dejar por eso de ofenderte.
5 Tú me mueves, Señor; muéveme el verte
clavado en esa cruz y escarnecido;
muévenme el ver tu cuerpo tan herido;
muévenme tus afrentas y tu muerte.
 Muéveme, en fin, tu amor de tal manera
10 que, aunque no hubiera cielo, yo te amara,
y, aunque no hubiera infierno, te temiera.
 No me tienes que dar porque te quiera;
que, aunque cuanto espero no esperara,
lo mismo que te quiero te quisiera.

*clavado nailed /
escarnecido mocked /
herido wounded / tus
afrentas the outrages
done to you*

Anónimo

Nota cultural

El hombre medieval creía que era necesario vivir bien porque esta vida sólo tenía importancia como medio de ganar la vida eterna después de la muerte: el que vivía bien iba al cielo y el que vivía mal podía ir al infierno. La actitud que se presenta en este soneto es mucho más íntima, ya que su autor sólo es movido por su amor a Cristo, por el sufrimiento de Cristo y por el amor de Cristo por los seres humanos.

COMPRENSIÓN

1. ¿Qué es lo que mueve al poeta a querer a Dios? 2. ¿Qué momento de la vida de Cristo le mueve especialmente? 3. ¿Pone el poeta condiciones para su amor? 4. ¿Qué pasaría si no existieran ni el infierno ni el cielo?

LO FATAL

~~~~~~

    Dichoso el árbol, que es apenas sensitivo,
y más la piedra dura, porque ésa ya no siente,
pues no hay dolor más grande que el dolor de ser
      vivo,
5  ni mayor pesadumbre que la vida consciente.
    Ser, y no saber nada, y ser sin rumbo cierto
y el temor de haber sido, y un futuro terror...
Y el espanto seguro de estar mañana muerto,
y sufrir por la vida, y por la sombra, y por
10    lo que no conocemos y apenas sospechamos.
Y la carne que tienta con sus frescos racimos,
y la tumba que aguarda con sus fúnebres ramos
¡y no saber a dónde vamos,
ni de dónde venimos... !

*Rubén Darío*

pesadumbre  *grief*
rumbo  *direction*

espanto  *horror*

tienta  *tempts* / racimos
    *clusters* / aguarda...
    ramos  *awaits with its*
    *dark branches*

## COMPRENSIÓN

1. ¿Por qué es especialmente dichosa la piedra?   2. ¿Qué cosas producen dolor?   3. ¿Qué dudas expresa Darío en cuanto a lo que significa la vida?
4. ¿Cree el poeta saber lo que nos espera después de la muerte?

## SALMO I (TROZO)

~~~~~~

 Quiero verte, Señor, y morir luego,
morir del todo;
pero verte, Señor, verte la cara,
¡saber que eres!
5 ¡Saber que vives!
Mírame con tus ojos,
ojos que abrasan;
¡mírame y que te vea!
¡que te vea, Señor, y morir luego!
10 Si hay un Dios de los hombres,
 ¿el más allá qué nos importa, hermanos?
¡Morir para que Él viva,
para que Él sea!
¡Pero, Señor, «yo soy» dinos tan sólo,

15 dinos «yo soy» para que en paz muramos,
no en soledad terrible,
sino en tus brazos!

Miguel de Unamuno

COMPRENSIÓN

1. ¿Por qué quiere Unamuno que el Señor le diga «yo soy»? 2. ¿Puede Ud. aceptar la existencia de Dios sin las pruebas de Su existencia que busca Unamuno?

EXPANSIÓN

I. Análisis literario

1. El uso de la repetición es una característica de la poesía nahua. ¿Cuál es un ejemplo de repetición en el poema nahua que Ud. ha leído? 2. Tanto en el poema nahua, como en las «Coplas» de Jorge Manrique se indica que la vida es breve. Sin embargo, las conclusiones de los dos poetas son diferentes. ¿Qué diferencia hay? 3. ¿Se puede decir que la última estrofa del poema de Manrique tiene un comentario social? ¿Cuál es? 4. ¿Cómo se usa la repetición en el soneto que Ud. ha leído? ¿Cuáles son algunas palabras que se repiten? ¿Cuál es el efecto de la repetición? 5. El cristiano medieval sabía exactamente cómo era la relación entre él y Dios. ¿Cómo se pueden contrastar las creencias de un hombre como Jorge Manrique con las de Rubén Darío? 6. ¿Cómo se puede contrastar la angustia que Darío expresa en su poema «Lo fatal» con la que expresa Unamuno en el «Salmo I»?

II. Entrevista

Hágale algunas preguntas a otra persona de la clase sobre sus creencias religiosas o filosóficas. Después, escriba Ud. un párrafo, indicando lo que Ud. ha llegado a saber. Algunas preguntas posibles son:

¿Cree Ud. en alguna divinidad? ¿Cómo es?

¿Es necesario asistir a la iglesia o al templo para ser religioso? ¿Por qué sí o por qué no?

¿Influye la religión en las decisiones que toma Ud.? ¿Cómo?

¿Cuáles son dos valores que le parecen ser muy importantes en la vida?

¿?

III. Minidrama

Con un(a) compañero(a) de la clase, prepare Ud. un breve drama sobre el tema de la religión. Algunas situaciones posibles son:

1. Una persona que siempre ha hecho lo que le plazca (*whatever he or she fancied*) se muere. Después se encuentra ante San Pedro en la puerta del cielo.
2. Un individuo viejo y otro joven discuten cuáles son las cosas más importantes de la vida.
3. Dos jóvenes quieren casarse, pero son de diferentes religiones. Los dos discuten los problemas que van a tener que enfrentar.

IV. Opiniones y actitudes

Escriba un párrafo sobre uno de los temas siguientes o explíqueselo a la clase.

1. La religión y la educación pública.
2. Conceptos religiosos que se deben incorporar en la vida diaria.
3. La religión y la política.

V. Situación

Con un(a) compañero(a) de clase, presente Ud. un diálogo entre dos personas que tienen diferentes actitudes hacia la vida. Una de las personas cree que todo tiene explicación científica, mientras la otra cree que algunas cosas no se pueden explicar así. En el diálogo, uno de Uds. le pregunta al otro sobre su actitud hacia la religión. El otro contesta que no cree en la religión: cree que todo tiene explicación científica. El primero hace una serie de preguntas sobre las creencias «científicas» del otro y después expresa su propia opinión sobre la importancia de la fe religiosa.

EL GRECO

La Reforma, iniciada en Alemania en la primera mitad del siglo XVI, produjo en España la Contrarreforma, un nuevo despertar del sentimiento religioso y un retorno al misticismo y a la espiritualidad de la Edad Media. La influencia de la nueva actitud sobre el arte fue notable. Tal vez el que mejor supo expresar ese misticismo fue el pintor barroco EL GRECO (1541–1614).

El Greco nació en la isla de Creta —que pertenecía a Grecia en aquellos tiempos— y su nombre verdadero era Domenico Theotocopuli. De su vida no se sabe mucho. Aparentemente pasó su juventud en Venecia, donde posiblemente estudió con Ticiano y fue influenciado por las pinturas de Tintoreto. Después visitó Roma, pero no le impresionaron ni el orden ni la armonía del verdadero arte renacentista. A la edad de treinta y cuatro años viajó a España donde esperaba trabajar en la decoración de El Escorial, el gran palacio que hizo construir Felipe II —el enérgico monarca que encabezó la Contrarreforma. Pero a Felipe no le gustó el estilo de El Greco y rehusó darle la comisión. Así se produjo una de las grandes paradojas de la vida: el pintor más religioso fue rechazado por el monarca más religioso. Fue entonces El Greco a Toledo, una ciudad-isla a orillas del río Tajo. Como la percibió El Greco, era ésta una ciudad gris, oscura, en cuyo cielo se movían nubes verduscas; una ciudad cosmopolita, de grandes mezquitas, sinagogas e iglesias. Era el lugar que siempre había buscado el genio nada común de El Greco y allí se quedó el resto de su vida.

En Toledo El Greco creó un arte propio, único, que armonizaba perfectamente con el carácter y el alma españoles. Nos presenta un mundo místico. Sus figuras alargadas, con caras blancas y extenuadas, siempre parecen anhelar subir al cielo. Todo en ellas es rítmico y reflejan un éxtasis espiritual. Nadie como El Greco ha podido captar el misterio del fervor religioso.

La pintura de El Greco goza actualmente de gran popularidad y sus cuadros pueden verse en los mejores museos del mundo. Por ejemplo, hay siete obras suyas en el Museo Metropolitano de Nueva York, incluyendo su *Vista de Toledo*, uno de los primeros ejemplos de la pintura paisajista occidental. En España, su famosa pintura *El espolio* todavía se halla en la catedral de Toledo y *El entierro del Conde de Orgaz* también puede verse en esa ciudad, en la Iglesia de Santo Tomé.

Art Resource.

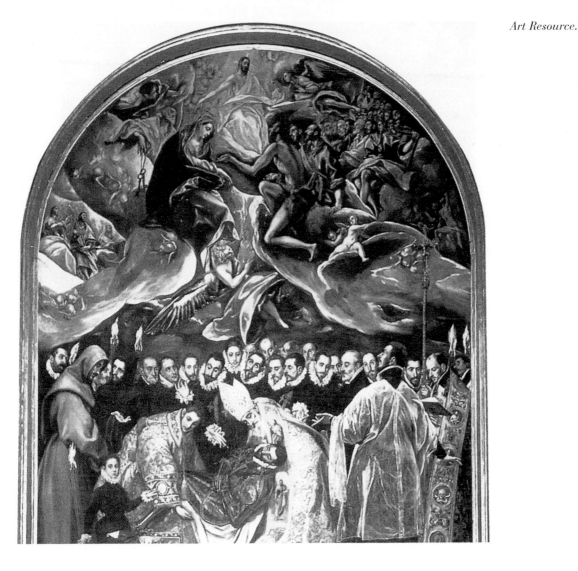

EL ENTIERRO DEL CONDE DE ORGAZ

 En los cuadros religiosos de El Greco siempre hay una mezcla de lo humano y lo divino. Para el pintor, lo que está ocurriendo en la parte superior del cuadro es tan real como lo que está pasando en la tierra, y no separa los dos niveles. El pintor se identifica aquí con esta expresión de su fe al incluirse a sí mismo en el cuadro (la séptima cabeza, empezando desde la izquierda, es el autorretrato del pintor). ¿Quiénes son las personas que se ven en el centro de la parte superior del cuadro? ¿Qué hace el ángel en el centro del cuadro? ¿Hacia dónde mira la mayoría de la gente que rodea al Conde? ¿Cuál parece ser la actitud de los vivos hacia la muerte?

VISTA DE TOLEDO

 En este famoso cuadro El Greco no sólo nos presenta uno de los primeros ejemplos de la pintura de paisaje en el arte occidental, sino que logra indicar la cualidad espiritual y religiosa que se asocia con la ciudad de Toledo. Lo hace mediante el uso de luz y de color —matices de verde y de gris— y el movimiento rítmico tanto de la tierra como de las nubes. Aunque la ciudad ha cambiado mucho en los últimos siglos, todavía pueden verse allí el río, los cerros y las cúspides de la catedral que se ven en la pintura. ¿Por qué puede describirse Toledo como una *ciudad-isla*? ¿Hay alargamiento de formas en esta pintura? ¿Qué efecto produce el juego de la luz y de la sombra? ¿Le parece a Ud. que esta pintura tiene valor espiritual?

The Bettmann Archive.

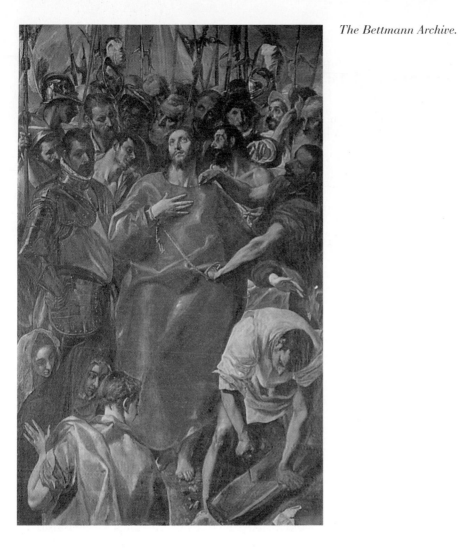

EL ESPOLIO

 En este cuadro también se ve la mezcla de lo humano y lo divino. En la figura de Cristo hay cierta paz y resignación que contrastan con la violencia y el ritmo agitado de las figuras que lo rodean. ¿Qué contraste hay entre la expresión de la cara de Cristo y la de las otras figuras que se presentan en el cuadro? ¿Quiénes son las mujeres que se ven a la izquierda de Cristo? ¿Qué hace el hombre a la derecha? ¿Son de tamaño normal las figuras?

Para comentar

1. ¿Se puede comparar una de las pinturas de El Greco con uno de los poemas que Ud. ha leído? Indique cuáles son algunas comparaciones que se pueden hacer.

2. ¿Cómo reflejan las pinturas religiosas de El Greco el aspecto dramático que busca la persona hispánica en la religión?

3. Por lo general, en la Edad Media los grandes escritores y artistas pertenecían a la clase adinerada, o eran patrocinados por el estado o la Iglesia. ¿Cree Ud. que el estado debe patrocinar las artes en nuestros tiempos? ¿Por qué?

4. Escriba un ensayo breve sobre uno de los temas siguientes.

 a. Un ejemplo de la influencia de la arquitectura y el arte modernos en los edificios religiosos (templos o iglesias).
 b. El arte norteamericano del siglo XX como reflejo de nuestros valores culturales.

Aspectos de la familia
en el mundo hispánico

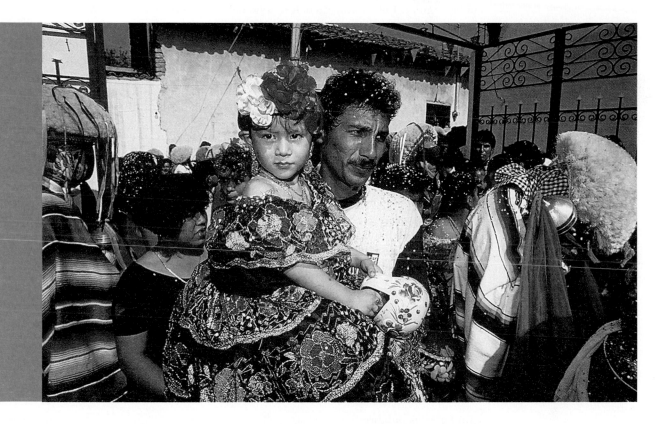

En esta foto se ve una escena de la fiesta de enero en Chiapas
de Corso, México. ¿Cómo está vestida la niña? ¿Hay fiestas
en los Estados Unidos donde los niños llevan traje especial?

ENFOQUE

En los países hispánicos no hay institución más importante que la de la familia. La familia típica incluye no sólo a los padres y sus hijos, sino también a los parientes —abuelos, tíos, primos, etc. Las estrechas relaciones que se mantienen entre varias generaciones de la familia se reflejan en las ocasiones sociales —en las que participan todos— y también en la unidad de la familia frente a la sociedad.

Para el niño, este concepto de la unidad es muy importante. Desde muy pequeño, él participa en las actividades sociales de la familia, y así aprende a portarse con personas de varias generaciones. No depende tanto de sus padres y hermanos, ya que en su vida diaria hay otros parientes que lo pueden cuidar y guiar. Los adultos tienen mucho contacto personal con los niños y los jóvenes y les ofrecen su protección, cariño y ejemplo.

El interés por el niño en el mundo hispánico ha resultado en una copiosa literatura acerca del mundo del niño y del adolescente. Esta literatura sólo puede apreciarla completamente quien ha experimentado los aspectos cómicos y trágicos, crueles y tiernos, de esa época de la vida. Ya en el siglo XVI se publica *La vida del Lazarillo de Tormes*, obra anónima muy popular. Trata de las aventuras de un muchacho pobre que tiene que usar su inteligencia y su astucia para no morirse de hambre. En el siglo XX, también, los niños y los jóvenes son el tema de una literatura rica y variada. En España, este tema se encuentra en obras tan distintas como *Platero y yo* de Juan Ramón Jiménez y en la novela *Juego de manos* de Juan Goytisolo. En Hispanoamérica, Gabriela Mistral, poetisa chilena que ganó el Premio Nobel en 1945, ha sabido expresar el mundo infantil con sus poemas sobre el amor materno y el sufrimiento del niño.

En esta unidad se presenta un cuento de Ana María Matute, donde la autora española revela el fantástico mundo de la imaginación de los niños. También se presentan unas pinturas de Picasso en las que el gran pintor logra expresar la relación íntima que existe entre el niño y el adulto.

VOCABULARIO ÚTIL

Estudie estas palabras.

Verbos

acabar de *to have just*
 acababa de comer *I had just eaten*

acercarse *to approach*
callarse *to be quiet*
cocinar *to cook*
correr *to run*

llorar *to cry, to weep*
mentir (ie) *to lie*
saltar *to jump, to leap*

la patata *potato (in Spain)*
el payaso *clown*
el pecho *chest*
la voz *voice*

Sustantivos

la cara *face*
la cebolla *onion*
la cuchara *spoon (tablespoon)*
el dedo *finger, toe*
la finca *property; farm*
la frente *forehead*
la garganta *throat*
el labio *lip*
la mejilla *cheek*
la negrura *blackness*

Adjetivos

negro, -a *black*
verde *green*
verdoso, -a *greenish*

Otras palabras y expresiones

ponerse de pie *to stand up*
en voz alta *aloud*
en voz baja *in a whisper*

ANTICIPACIÓN

I. Complete Ud. con la palabra o expresión en español equivalente a la indicada entre paréntesis.

Cuando yo tenía cuatro años, mi familia y yo fuimos a un circo. Nunca había visto un circo antes y por eso no sabía cómo eran los (*clowns*) _____. (*We had just sat down*) _____ cuando se nos acercó un hombre. Me miró e indicó con el (*finger*) _____ que yo debía (*be quiet*) _____. Pero no era un hombre ordinario: mientras hablaba (*he would jump*) _____. Además, tenía el cabello azul, los (*lips*) _____ eran verdosos, y la (*forehead*) _____ y las (*cheeks*) _____ eran muy blancas. Empecé a (*cry*) _____ y (*I stood up*) _____ porque quería escaparme. Desde entonces no puedo ver a los payasos sin sentir miedo.

II. Ud. ya sabe que se usa el imperfecto del verbo para indicar acciones que se repetían en el pasado o que eran habituales. También se usa ese tiempo verbal para describir una condición que existía en el pasado y para indicar el estado mental, emocional o físico de una persona en el pasado. Pensando en esos usos, complete Ud. el párrafo siguiente, usando la forma correcta de los verbos entre paréntesis.

En aquellos tiempos nosotros (ser) _____ niños. En el verano (vivir) _____ en el campo en la casa de mi abuelo. Allí conocimos al hombre que, para nosotros, (ser) _____ el hombre más extraordinario del mundo. Las personas mayores (creer) _____ que don Pedro no (ser) _____ más que un simple campesino, pero nosotros (saber) _____ que en realidad (ser) _____ un tipo mágico. Nos (acompañar) _____ cuando (ir) _____ al bosque y allí,

entre los árboles misteriosos, nos (contar) _____ historias terribles:
de monstruos, de seres de otros mundos, de animales que (devorar)
_____ a los niños. Don Pedro murió hace muchos años, pero toda-
vía me acuerdo del maravilloso miedo que (sentir) _____ en aque-
llas ocasiones.

III. El cuento «Don Payasito» de Ana María Matute tiene que ver con las acti-
tudes de los niños. Antes de leer el cuento, indique qué opina Ud. de las
siguientes observaciones. Ponga «sí» si está de acuerdo y «no» si no está de
acuerdo y explique sus razones. Después, lea el cuento e indique cómo
reaccionaría la autora a las observaciones y por qué reaccionaría ella así.

	La reacción de Ud.	La reacción de Matute
1. A los niños les gustan los payasos, pero también sienten cierto temor cuando están cerca de ellos.	_____	_____
2. Casi todos los niños, en algún momento, creen que los mayores pueden adivinarles el pensamiento.	_____	_____
3. Por instinto, los niños tienen miedo de las cosas muertas.	_____	_____
4. La imaginación de los niños es más fuerte que la de las personas mayores.	_____	_____

DON PAYASITO

~~~~~~

**ANA MARÍA MATUTE** (n. 1926). Después de la Guerra Civil (1936–1939), apareció en España una nueva generación de escritores, muchos de los cuales habían sido —de niños— testigos de aquella horrenda época de la historia española. Esa generación, influida por la guerra, se ha preocupado por las cuestiones económicas y sociales que España ha confrontado en las últimas décadas. Dentro de este grupo se hallan algunas novelistas de gran importancia: Carmen Laforet, Dolores Medio, Elena Quiroga y Ana María Matute, para mencionar sólo unas cuantas. Estas mujeres han presentado al mundo una producción literaria de primera calidad y han asegurado la posición femenina dentro de las artes españolas.

Ana María Matute nació en Barcelona. De niña siempre pasaba sus vacaciones en la casa de su madre en Mansilla de la Sierra, un pueblo pequeño situado en las montañas de Castilla. Mansilla, que aparece en su obra bajo el nombre de «Artámila» o «Hegroz», es el escenario de sus obras literarias más importantes. Descripciones de la casa de su madre y del paisaje de esa región aparecen con frecuencia en sus ficciones. La escritora tenía diez años de edad cuando empezó la Guerra Civil. Llegó a conocer el hambre y fue testigo de la violencia, la crueldad y la muerte. Esta experiencia, sin duda, explica su interés por la pobreza y el sufrimiento, especialmente de los niños, temas muy importantes en su obra.

Publicó Matute su primera novela a los dieciséis años. Entre sus novelas se destacan *Los hijos muertos* (1958), en la que estudia la «generación perdida» que aparece después de la Guerra Civil, y la gran trilogía *Los mercaderes (Primera memoria*, 1959; *Los soldados lloran de noche*, 1963; y *La trampa*, 1969), en donde no sólo critica la burguesía, sino que eleva las circunstancias de la Guerra Civil a un nivel universal. También ha publicado más de siete colecciones de cuentos, entre ellas la colección *Historias de la Artámila*, cuentos sobre el mundo de los adolescentes.

El cuento «Don Payasito» tiene lugar en Mansilla de la Sierra (Artámila). Como en todos los cuentos de Matute, la realidad exterior —el mundo físico de los niños, el mundo de don Lucas— lleva a comprender la realidad interior o imaginada de algunos personajes: el mundo de don Payasito[1] percibido por la imaginación de los complejos niños de Ana María Matute.

En la finca del abuelo, entre los jornaleros, había uno muy viejo llamado Lucas de la Pedrería. Este Lucas de la Pedrería decían todos que era un pícaro y un marrullero, pero mi abuelo le tenía gran cariño y
5  siempre contaba cosas suyas, de hacía tiempo:

    —Corrió mucho mundo —decía—. Se arruinó siempre. Estuvo también en las islas de Java...

jornaleros  *day laborers*

pícaro  *rogue*
marrullero  *deceiver, wheedler* / de hacía tiempo  *from long ago* / Corrió mucho mundo  *He travelled a lot*

Las cosas de Lucas de la Pedrería hacían reír a las personas mayores. No a nosotros, los niños.
10 Porque Lucas era el ser más extraordinario de la tierra. Mi hermano y yo sentíamos hacia él una especie de amor, admiración y temor, que nunca hemos vuelto a sentir.

Lucas de la Pedrería habitaba la última de las
15 barracas, ya rozando los bosques del abuelo. Vivía solo, y él mismo cocinaba sus guisos de carne, cebollas y patatas, de los que a veces nos daba con su cuchara de hueso, y él se lavaba su ropa, en el río, dándole grandes golpes con una pala. Era tan viejo
20 que decía perdió el último año y no lo podía encontrar. Siempre que podíamos nos escapábamos a la casita de Lucas de la Pedrería, porque nadie, hasta entonces, nos habló nunca de las cosas que él nos hablaba.

25 —¡Lucas, Lucas! —le llamábamos, cuando no le veíamos sentado a la puerta de su barraca.

Él nos miraba frotándose los ojos. El cabello, muy blanco, le caía en mechones sobre la frente. Era menudo, encorvado, y hablaba casi siempre en verso.
30 Unos extraños versos que a veces no rimaban mucho, pero que nos fascinaban:

—Ojitos de farolito —decía— ¿Qué me venís a buscar... ?²

Nosotros nos acercábamos despacio, llenos de
35 aquel dulce temor cosquilleante que nos invadía a su lado (como rodeados de mariposas negras, de viento, de las luces verdes que huían sobre la tierra grasienta del cementerio... ).

—Queremos ver a don Payasito —decíamos, en
40 voz baja, para que nadie nos oyera. Nadie que no fuera él, nuestro mago.

Él se ponía el dedo, retorcido y oscuro como un cigarro, a través sobre los labios:

—¡A callar, a bajar la voz, muchachitos malvados
45 de la isla del mal!

Siempre nos llamaba «muchachitos malvados de la isla del mal». Y esto nos llenaba de placer. Y decía: «Malos, pecadores, cuervecillos», para referirse a nosotros. Y algo se nos hinchaba en el pecho, como un
50 globo de colores, oyéndole.

Lucas de la Pedrería se sentaba y nos pedía las manos:

---

especie  *kind*

nunca hemos vuelto a sentir  *we never felt again*

barracas  *cabins, huts* / rozando  *bordering on* / guisos  *stews*

hueso  *bone*

golpes  *blows* / pala  *paddle* / perdió... año  *lost track of the time (his age)* / Siempre que  *Whenever*

frotándose  *rubbing*

mechones  *locks, curls*

menudo  *small* / encorvado  *bent over*

Ojitos de farolito  *Little lantern eyes*

cosquilleante  *thrilling*

mariposas  *butterflies*

grasienta  *oily, greasy*

Nadie que no fuera él  *No one except him* / mago  *magician* / retorcido  *twisted*

A callar  *Be quiet* / malvados  *wicked*

placer  *pleasure*

pecadores  *sinners* / cuervecillos  *little crows, ravens* / se... pecho  *swelled in our chests* / globo  *balloon*

—Acá las «vuesas» manos, acá pa «adivinasus» todito el corazón...

55 Tendíamos las manos, con las palmas hacia arriba. Y el corazón nos latía fuerte. Como si realmente allí, en las manos, nos lo pudiera ver: temblando, riendo.

Acercaba sus ojos y las miraba y remiraba, por la
60 palma y el envés, y torcía el gesto:

—Manitas de «pelandrín», manitas de cayado, ¡ay de las tus manitas, cuitado... !

Así, iba canturreando, y escupía al suelo una vez que otra. Nosotros nos mordíamos los labios para no
65 reír.

—¡Tú mentiste tres veces seguidas, como San Pedro! —le decía, a lo mejor, a mi hermano. Mi hermano se ponía colorado y se callaba. Tal vez era cierto, tal vez no. Pero, ¿quién iba a discutírselo a Lucas
70 de la Pedrería?

—Tú, golosa, corazón egoísta, escondiste pepitas de oro en el fondo del río, como los malos pescadores de la isla de Java...

Siempre sacaba a cuento los pescadores de la isla
75 de Java. Yo también callaba, porque ¿quién sabía si realmente había yo escondido pepitas de oro en el lecho del río? ¿Podría decir acaso que no era verdad? Yo no podía, no.

—Por favor, por favor, Lucas, queremos ver a
80 don Payasito...

Lucas se quedaba pensativo, y, al fin, decía:

—¡Saltad y corred, diablos, que allá va don Payasito, camino de la gruta... ! ¡Ay de vosotros, si no le alcanzáis a tiempo!

85 Corríamos mi hermano y yo hacia el bosque, y en cuanto nos adentrábamos entre los troncos nos invadía la negrura verdosa, el silencio, las altas estrellas del sol acribillando el ramaje. Hendíamos el musgo, trepábamos sobre las piedras cubiertas de líquenes,
90 junto al torrente. Allá arriba, estaba la cuevecilla de don Payasito, el amigo secreto.

Llegábamos jadeando a la boca de la cueva. Nos sentábamos, con todo el latido de la sangre en la garganta, y esperábamos. Las mejillas nos ardían y nos
95 llevábamos las manos al pecho para sentir el galope del corazón.

Al poco rato, aparecía por la cuestecilla don

---

«vuesas» (vuestras) *your* / pa «adivinasus» (para adivinaros)... corazón *so that I can guess everything in your heart*

envés *back* / torcía el gesto *made a face* / «pelandrín» (pelantrín) *farmer* / cayado *shepherd's crook* / cuitado *poor thing* / canturreando *humming* / escupía *he used to spit* / a lo mejor *perhaps* / se ponía colorado *blushed, turned red*

golosa *glutton* / egoísta *selfish* / pepitas *nuggets*

sacaba a cuento *dragged in, mentioned*

lecho *bed*

Saltad *Jump (up)*
gruta *cavern*
alcanzáis *overtake* / a tiempo *in time*

nos adentrábamos *we entered, went in*

acribillando *piercing* / Hendíamos *We cut through, went through* / trepábamos *climbed* / cuevecilla *little cave* / jadeando *panting*

ardían *burned*

cuestecilla *little slope*

Payasito. Venía envuelto en su capa encarnada, con soles amarillos. Llevaba un alto sombrero puntiagudo
100   de color azul, el cabello de estopa, y una hermosa, una maravillosa cara blanca, como la luna. Con la diestra se apoyaba en un largo bastón, rematado por flores de papel encarnadas, y en la mano libre llevaba unos cascabeles dorados que hacía sonar.

105       Mi hermano y yo nos poníamos de pie de un salto y le hacíamos una reverencia. Don Payasito entraba majestuosamente en la gruta, y nosotros le seguíamos.

Dentro olía fuertemente a ganado, porque algunas veces los pastores guardaban allí sus rebaños,
110   durante la noche. Don Payasito encendía parsimoniosamente el farol enmohecido, que ocultaba en un recodo de la gruta. Luego se sentaba en la piedra grande del centro, quemada por las hogueras de los pastores.

115       —¿Qué traéis hoy? —nos decía, con una rara, voz, salida de tenebrosas profundidades.

Hurgábamos en los bolsillos y sacábamos las pecadoras monedas que hurtábamos para él. Don Payasito amaba las monedillas de plata. Las exami-
120   naba cuidadosamente, y las guardaba en lo profundo de la capa. Luego, también de aquellas mágicas profundidades, extraía un pequeño acordeón.

—¡El baile de la bruja Timotea! —le pedíamos. Don Payasito bailaba. Bailaba de un modo increíble.
125   Saltaba y gritaba, al son de su música. La capa se inflaba a sus vueltas y nosotros nos apretábamos contra la pared de la gruta, sin acertar a reírnos o a salir corriendo. Luego, nos pedía más dinero. Y volvía a danzar, a danzar, «el baile del diablo perdido». Sus
130   músicas eran hermosas y extrañas, y su jadeo nos llegaba como un raro fragor de río, estremeciéndonos. Mientras había dinero había bailes y canciones. Cuando el dinero se acababa don Payasito se echaba en el suelo y fingía dormir.

135       —¡Fuera, fuera, fuera! —nos gritaba. Y nosotros, llenos de pánico, echábamos a correr bosque abajo; pálidos, con un escalofrío pegado a la espalda como una culebra.

Un día —acababa yo de cumplir ocho años— fui-
140   mos escapados a la cabaña de Lucas, deseosos de ver a don Payasito. Si Lucas no le llamaba, don Payasito no vendría nunca.

envuelto   *wrapped* / encarnada   *red* / puntiagudo   *pointed* / cabello de estopa   *yarn or hemp wig* / diestra *right hand* / bastón *cane* / rematado *topped* / cascabeles dorados   *gilded bells*

reverencia   *bow*

a ganado   *like livestock*
rebaños   *flocks*
parsimoniosamente   *slowly* / farol enmohecido *rusty lamp, lantern* / recodo   *corner, angle* / quemada   *scorched, burned* / hogueras *fires* / rara   *strange*
tenebrosas   *gloomy*
Hurgábamos   *We poked*
pecadoras   *ill-gotten* / hurtábamos   *we stole*

bruja   *witch*

son   *sound* / se inflaba *swelled, became inflated* / vueltas   *turns, spins* / nos apretábamos *pressed ourselves* / acertar a   *being able to decide whether*
fragor   *din, loud noise* / estremeciéndonos *making us tremble*

fingía   *pretended*

Fuera   *Out*
echábamos a correr *began to run* / bosque abajo   *down through the woods* / escalofrío... espalda   *chill down our backs* /culebra *snake* / fuimos escapados   *we sneaked away* / cabaña   *hut*

La barraca estaba vacía. Fue inútil que llamára-
mos y llamáramos y le diéramos la vuelta, como pája-
145   ros asustados. Lucas no nos contestaba. Al fin, mi
hermano, que era el más atrevido, empujó la puerte-
cilla de madera, que crujió largamente. Yo, pegada a
su espalda, miré también hacia adentro. Un débil res-
plandor entraba en la cabaña, por la ventana entor-
150   nada. Olía muy mal. Nunca antes estuvimos allí.

Sobre su camastro estaba Lucas, quieto, mirando
raramente al techo. Al principio no lo entendimos. Mi
hermano le llamó. Primero muy bajo, luego muy alto.
También yo le imité.

155   —¡Lucas, Lucas, cuervo malo de la isla del
mal!...

Nos daba mucha risa que no nos respondiera.

Mi hermano empezó a zarandearle de un lado a
otro. Estaba rígido, frío, y tocarlo nos dio un miedo
160   vago pero irresistible. Al fin, como no nos hacía caso,
le dejamos. Empezamos a curiosear y encontramos un
baúl negro, muy viejo. Lo abrimos. Dentro estaba la
capa, el gorro y la cara blanca, de cartón triste, de
don Payasito. También las monedas, nuestras peca-
165   doras monedas, esparcidas como pálidas estrellas por
entre los restos.

Mi hermano y yo nos quedamos callados, mirán-
donos. De pronto, rompimos a llorar. Las lágrimas
nos caían por la cara, y salimos corriendo al campo.
170   Llorando, llorando con todo nuestro corazón, subi-
mos la cuesta. Y gritando entre hipos:

—¡Que se ha muerto don Payasito, ay, que se ha
muerto don Payasito... !

Y todos nos miraban y nos oían, pero nadie sabía
175   qué decíamos ni por quién llorábamos.

*Historias de la Artámila*, 1961

le diéramos la vuelta
*circle it (go around it)* /
asustados   *frightened* /
atrevido   *bold, daring* /
empujó   *pushed* /
crujió   *creaked* /
resplandor   *light, ray
of light* / entornada
*half-opened* / camastro
*miserable bed*

Nos... risa   *It made us
laugh hard* /
zarandearle   *turn him
(move him to and fro)* /
no nos hacía caso   *he
paid no attention to us*
/ curiosear   *poke
around* / baúl   *trunk* /
cartón   *cardboard*

esparcidas   *scattered*
restos   *remains*

rompimos a llorar   *we
burst out crying* /
lágrimas   *tears*

hipos   *sobs (hiccups)*

## *Notas culturales*

[1] El payaso es el personaje del circo más querido y estimado por los niños —y
también por muchas personas mayores. El uso del diminutivo en el título de este
cuento ya indica el cariño que le tienen los dos hermanos. El uso del «don» reve-
la la mezcla de admiración, amor y respeto que sienten por el payaso. Ana María
Matute, de niña, sentía las mismas emociones, como lo confesó en una entrevista:

*Siempre pensé en que sería escritora, pero confieso que durante un tiempo
mi gran ilusión hubiera sido poder llegar a ser payaso. ¡Cómo influyeron*

*para esto los carros de titiriteros que llegaban al pueblo! Cada vez que
oigo la trompeta y el tambor, tal como se anunciaban ellos, siento en la
espalda el mismo cosquilleo de entonces. Todos los seres que salen a un
escenario, que cuentan historias, que representan algo, me han fascinado.*

² La manera de hablar de Lucas sugiere el lenguaje de los cuentos de hadas
(*fairy tales*), en los que siempre existen lo extraordinario y lo mágico. Con fra-
ses como «muchachitos malvados de la isla del mal», Lucas les da a entender
a los niños que sabe muchas cosas extrañas y que de una manera secreta ha
podido penetrar sus mentes y saber lo que piensan y lo que han hecho.

## COMPRENSIÓN

1. ¿Quién era Lucas?   2. ¿Qué sentían los niños por este hombre?   3. ¿Qué
expresiones usaba Lucas con los niños?   4. ¿Creían ellos que Lucas sabía adi-
vinar cosas?   5. ¿Adónde corrían para ver a don Payasito?   6. ¿Cómo se ves-
tía don Payasito y cómo tenía su cara?   7. ¿Qué debían traerle a don Payasito
los niños?   8. ¿Qué hacía don Payasito después de recibir su pago?   9. ¿Qué
encontraron un día los niños al entrar en la barraca de Lucas?   10. ¿Cómo
reaccionaron al darse cuenta de que Lucas estaba muerto?   11. ¿Qué hallaron
en un baúl?   12. ¿Cómo reaccionaron al ver esas cosas?

## EXPANSIÓN

### I. Análisis literario

1. ¿Dónde tiene lugar la primera parte del cuento? ¿la segunda? ¿la conclu-
sión?   2. ¿Con quién estaban los niños en la primera parte del cuento? ¿en la
segunda? ¿en la conclusión?   3. Compare Ud. las cualidades de Lucas con las
de don Payasito.   4. ¿Cuál de los dos (Lucas o don Payasito) es el más fantás-
tico y mágico? Explique Ud. su respuesta.   5. ¿Qué sugiere el hecho de que los
niños no lloran al saber que Lucas está muerto, pero sí lloran al ver lo que con-
tiene el baúl?   6. Para los niños, ¿es más importante la realidad o la fantasía?

### II. Descripción

El uso de adjetivos, adverbios o de otras expresiones descriptivas añade color y
vida a un texto. Por ejemplo, compare Ud. estas versiones de algunas frases del
texto de Matute que Ud. acaba de leer. La primera versión tiene pocos elemen-
tos descriptivos; la segunda es de Matute.

1. Lucas era viejo.
   (Matute) Lucas era «tan viejo que decía perdió el último año y no lo
   podía encontrar».

2. Al encontrarnos con él sentíamos miedo.

(Matute) «Nosotros nos acercábamos despacio, llenos de aquel dulce temor cosquilleante que nos invadía a su lado (como rodeados de mariposas negras, de viento, de las luces verdes que huían sobre la tierra grasienta del cementerio...)».

Busque Ud. en el texto el equivalente de estas frases.

1. Don Payasito aparecía. Estaba vestido como un payaso.
2. Las músicas y el jadeo de don Payasito nos impresionaban.

Ahora, describa Ud. algún aspecto de una persona. La persona puede ser real o imaginaria. Incluya elementos descriptivos.

## III. Minidrama

Con un(a) compañero(a) de clase, prepare Ud. un breve drama sobre el tema del cuento. El drama puede tratar de un aspecto del cuento, o Ud. puede usar la imaginación y presentar una idea que se relacione con el tema. Algunas ideas posibles son:

1. Lo que pasaba cuando los niños del cuento iban a la cueva de don Payasito.
2. Dos jóvenes tienen dificultades con el automóvil y tienen que pasar la noche en una casa abandonada.
3. Dos niños encuentran una persona muerta en la playa. Ninguno de los dos sabe nada de la muerte.

## IV. Opiniones y actitudes

Escriba un párrafo sobre uno de los temas siguientes o explíqueselo a la clase.
1. La televisión y los niños.
2. El problema de cuidar a los niños en la actualidad.
3. La actitud de Ud. sobre el aborto (*abortion*).

## V. Situación

Con un(a) compañero(a) de clase, presente Ud. un diálogo sobre el tema de la literatura para niños. Si quiere, puede incluir algunas de las ideas siguientes. ¿Le contaban sus padres cuentos de hadas cuando era niño(a)? ¿Cómo reaccionaba ante esos cuentos? (¿Había alguno que le asustaba? ¿Por qué?) ¿Leía obras del Dr. Seuss? ¿Cuál de las obras de él le gustaba más? ¿Qué pasa en esa obra? ¿Por qué le gustaba?

# Pablo Ruiz Picasso

Pablo Ruiz Picasso (1881–1973), el pintor español más conocido de nuestro siglo, nació en Málaga, España. Picasso visitó París por primera vez a los dieciocho años y después pasó casi toda su larga vida en Francia, visitando España y otros países europeos muy raramente. Entre los dieciocho y los cuarenta años, Picasso estableció su reputación como el pintor más extraordinario de Europa. Su pintura pasó por varias épocas: la época azul, con su énfasis en el conflicto entre la vida y la muerte; la época rosa, una etapa más serena, con un mundo de gente joven, adolescente, frágil, solitaria; y, por último, la del cubismo, con un nuevo concepto estético que le ganó fama mundial. Pero Picasso no se limitó a esos estilos: también hizo obras impresionistas, algunas de tipo puntillista y otras muchas de línea clásica en su forma y en su expresión.

Aunque vivió en Francia, Picasso nunca perdió su españolismo. Pintaba ambientes y tipos puramente españoles. También fue grande la influencia ejercida sobre su arte por los pintores españoles que más admiraba: El Greco, Velázquez, Goya y otros. Su versión cubista del famoso cuadro *Las Meninas* de Velázquez es un sincero homenaje al gran maestro, y la tremenda pintura *Guernica*, que resume todo el horror de la Guerra Civil en España, expresa la misma tragedia universal que se encuentra en los *Desastres de la Guerra* de Goya.

Picasso dominaba todos los medios de expresión artística, y las obras de su vejez fueron tan revolucionarias e imaginativas como las de su juventud. Aunque famoso y millonario, no dejó de crear nuevos estilos y nuevas técnicas, transformando lo bello y lo feo en una visión personal y penetrante del mundo.

En sus obras pictóricas Picasso nos presenta todo un mundo de seres reales, imaginarios y míticos: desde toreros hasta mendigos, minotauros hasta ninfas, inocentes campesinas hasta prostitutas—todos retratados con las más variadas técnicas y formas. Se presentan aquí tres ejemplos de sus obras que tratan el tema de la familia.

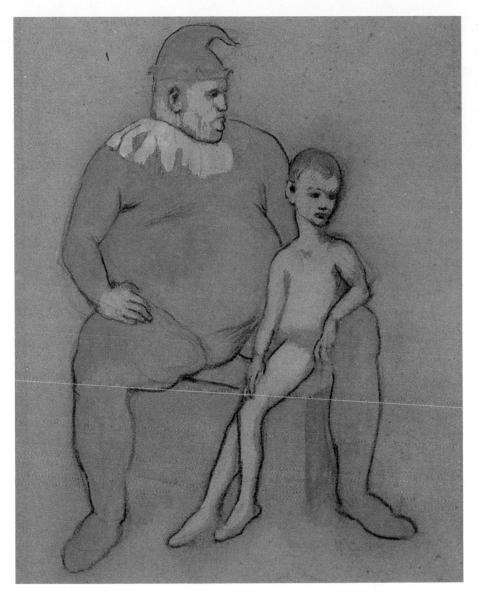

*Pablo Picasso*, Study for "Family of saltimbanques" *1905. Watercolor, pastel, and charcoal. 23 ⁵/8″ × 18 1/2″. The Baltimore Museum of Art, Cone Collection.*

## FAMILIA DE SALTIMBANQUES

El cuadro es de la «época rosa», cuando Picasso visitaba con frecuencia el Cirque Medrano en París y pintó los diversos tipos del circo que observó allí. Es importante la relación que existe entre la figura grande, sólida, casi grosera del payaso y la figura frágil, indefensa, etérea del niño. El payaso está vestido de rosa, color que sugiere cariño; el cabello y el vestido del niño son de un azul pálido y ese color da énfasis a su fragilidad. Los dos son del circo y pertenecen al mundo de los artistas, un mundo incierto y, a veces, peligroso. ¿Cuál parece ser la relación entre el muchacho y el adulto?

Mother and Child.
*Courtesy of The Art
Institute of Chicago.*

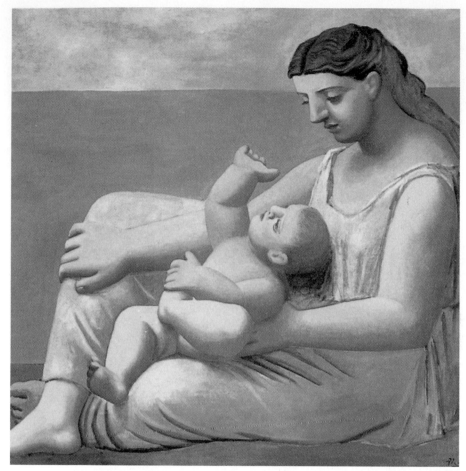

## MADRE E HIJO

Durante su época neoclásica, Picasso pintó una serie de cuadros cuyo tema era la madre, tal como la percibiría un niño pequeño. En estos cuadros la madre es el símbolo de la vida, de la tierra, de la fecundidad. Es una diosa —enorme, serena, fuerte, cuyas dimensiones sugieren una escultura grande y pesada. En este cuadro, ¿cómo percibe el niño a su madre? ¿No es, para él, como un gigante?

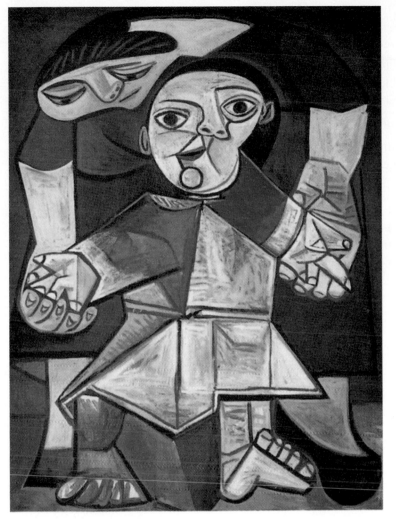

## LOS PRIMEROS PASOS

El tema de la maternidad siempre le ha interesado a Picasso. La madre, para él, es símbolo de la vida y la fecundidad, y con frecuencia es una figura grande cuyas dimensiones sugieren tanto la percepción que tiene el niño de ella, como la seguridad que siente en su presencia. En este cuadro, ¿qué siente la madre al mirar a su niño? ¿Se comunica la incertidumbre del niño que da sus primeros pasos?

# PARA COMENTAR

1.  ¿Cómo reflejan los cuadros el tema de esta unidad?

2.  En las tres obras de Picasso se ve al adulto desde el punto de vista del niño. Comente Ud. esta observación, indicando cómo parece percibir el niño a la persona mayor y qué es lo que ésta le ofrece al niño.

3.  ¿Qué contraste hay entre el estilo de los tres cuadros?

4.  Compare Ud. el cuento de Matute con los cuadros de Picasso. ¿Qué tienen en común?

5.  Escriba Ud. un ensayo breve sobre uno de los temas siguientes.

    a.  La contribución de *Calle Sésamo* a nuestra cultura.
    b.  Los juguetes (*toys*) para niños como reflejo de los valores de nuestra cultura.
    c.  La obra de Picasso que más le gusta. (Incluya Ud. una foto de la obra si es posible.)

# El hombre y la mujer
## en la sociedad hispánica

*Esta pareja madrileña pasa la tarde en un*

*parque. ¿Qué hacen allí? ¿Qué otras actividades*

*puede Ud. hacer en un parque?*

# ENFOQUE

Esta unidad trata del tema del hombre y de la mujer, junto con el tema de la vejez, época de la vida retratada en el drama que se presenta aquí, *Mañana de sol.* Los ideales, los entusiasmos y las pasiones que hemos conocido en la juventud nunca desaparecen del todo en la vejez. Puede ser que la experiencia disminuya su intensidad, pero los viejos todavía sienten su presencia, con nostalgia o con ironía. Por eso es que a veces un viejo se enamora de una joven, olvidándose de su vejez y del qué dirán, al pensar en la belleza de la mujer.

La manera en que los viejos recuerdan las ardientes pasiones de la juventud aparece en el breve drama de los hermanos Álvarez Quintero, *Mañana de sol.* Con un realismo fino e irónico, los Álvarez Quintero presentan un conflicto tipo «Romeo y Julieta», así como lo recuerdan los que estaban enamorados en una época de su vida. La solución del conflicto es, a la vez, cómica y realista.

Diego Rodríguez de Silva y Velázquez, famoso pintor español del siglo XVII, también dejó testimonios del efecto de la vejez sobre el individuo en sus retratos de personas humildes o poderosas, pintadas con un realismo intransigente, pero también con una gran comprensión de la condición humana.

# VOCABULARIO ÚTIL

Estudie estas palabras.

## Verbos

alejarse   *to move away; to withdraw*
charlar   *to chat*
presentar   *to introduce*

## Sustantivos

el apellido   *(family) name, surname*
la arena   *sand*
el cura   *priest*
la gana   *desire*
el gorrión   *sparrow*

la marea   *tide*
la nariz   *nose*
el nombre   *(first or given) name*
la ola   *wave*
la playa   *beach, shore*
el provecho   *benefit; profit*
el sol   *sun*
la tontería   *foolishness; foolish act*
la vez   *time; occasion; turn*

## Adjetivos

junto, -a   *united; together*

**Otras palabras y expresiones**

a veces   *sometimes, at times*
alguna vez   *sometime*
buen provecho   *enjoy (yourself;*
   *your meal); bon appétit*
dos veces   *twice*

en seguida   *at once, immediately*
hace sol   *it is sunny*
mañana de sol   *sunny morning*
no me da la gana   *I don't feel like it*
tener ganas de   *to feel like*
varias veces   *several times*

# ANTICIPACIÓN

I.   Complete Ud. el siguiente diálogo. Use palabras o expresiones del **Vocabulario útil** equivalentes a las que aparecen entre paréntesis.

MIGUEL   ¿Qué hacemos hoy?

SUSANA   No sé. Laura y Gonzalo querían que los acompañáramos al teatro, pero (*I don't feel like it*) _____. Ya fuimos al teatro (*twice*) _____ esta semana y me parece que es bastante.

MIGUEL   Yo no (*feel like going*) _____ tampoco. ¿Qué te parece si los invitamos para ir a (*the beach*) _____?

SUSANA   Creo que no van a querer ir. Laura dice que en el teatro van a presentar una obra que se llama (*It's Sunny*) _____ o (*Sunny Morning*) _____ o algo así. Ellos han visto la obra (*several times*) _____, pero les gusta y quieren verla (*again*) _____.

MIGUEL   Bueno. Que vayan ellos. Yo siempre he preferido ir a la playa para ver subir (*the tide*) _____, jugar en (*the waves*) _____ y construir castillos de (*sand*) _____.

SUSANA   De acuerdo. Voy a llamar a Laura y después podemos ir (*at once*) _____.

II.   Lea el siguiente trozo (*excerpt*) del drama que van a leer en esta unidad. Subraye (*Underline*) las palabras o las expresiones que Ud. no conoce o que no entiende. Después, con otras dos personas, discuta lo subrayado para saber si pueden adivinar (*guess*) lo que quiere decir.

Mi amiga esperó noticias un día, y otro, y otro... y un mes, y un año... y la carta no llegaba nunca. Una tarde, a la puesta del sol, con el primer lucero de la noche, se la vio salir resuelta camino de la playa... de aquella playa donde el predilecto de su corazón se jugó la vida. Escribió su nombre en la arena —el nombre de él,— y se sentó luego en una roca, fija la mirada en el horizonte... Las olas murmuraban su monólogo eterno... e iban poco a poco cubriendo la roca en que estaba la niña... ¿Quiere usted saber más?... Acabó de subir la marea... y la arrastró consigo...

III. Complete Ud. las siguientes frases para expresar su opinión.

1. Cuando uno llega a ser viejo, los ideales de la juventud...
2. El amor entre viejos...
3. Los viejos piensan que los jóvenes de hoy...
4. Al pensar en cosas que ocurrieron hace mucho tiempo, a veces nosotros...
5. Es una lástima que los viejos...

# MAÑANA DE SOL

Los hermanos SERAFÍN y JOAQUÍN ÁLVAREZ QUINTERO nacieron en Andulacía;
Serafín en el año 1871 y Joaquín en 1873. En 1888 cuando ya era obvio su
talento como dramaturgos, se mudaron con su familia a Madrid. Entre 1888 y
1938 escribieron más de 200 piezas teatrales, de gran variedad. Aunque pasa-
ron casi toda la vida en la capital, nunca olvidaron su origen andaluz y gran
parte de su obra refleja el ambiente y el dialecto andaluces. Desde jóvenes tra-
bajaron juntos, estableciéndose entre ellos una armonía intelectual muy rara.
Describieron su método de composición como una conversación continua: por
la mañana discutían sus dramas, formando un plan para la trama y comentan-
do el diálogo y los personajes. Cuando ya habían desarrollado verbalmente toda
la obra, con muchos detalles, Serafín la escribía. Mientras así lo hacía se la leía
a su hermano, quien la comentaba y corregía. De esta manera, el drama com-
pleto parece ser el producto de un solo hombre, y no el resultado de una cola-
boración.

Aunque escribieron dramas de dos, tres y cuatro actos, son más conocidos
por su obra dentro del «género chico»: el sainete o entremés y el paso de come-
dia. Los primeros son breves cuadros dramáticos que describen costumbres y
otros aspectos de la vida entre la clase baja. El paso de comedia también es una
obra breve, pero los personajes no representan a la clase baja, hablan castella-
no en vez de andaluz, y hay más énfasis en la sicología de los personajes que
en la presentación de las costumbres regionales.

El paso de comedia más famoso de los Álvarez Quintero es el que se inclu-
ye aquí, *Mañana de sol* (1905). Tiene muchas de las características de los otros
pasos de los hermanos: la trama es esencialmente sencilla y no hay gran con-
flicto; el diálogo es muy natural y animado; y al dibujar los personajes princi-
pales, doña Laura y don Gonzalo, los cuales representan la clase cómoda de
comienzos del siglo, los hermanos mezclan lo filosófico con lo humorístico, y lo
real con lo poético. Nos presentan un retrato de dos viejos que llegan a simbo-
lizar el eterno amor juvenil.

# PASO DE COMEDIA

～～～

## Personajes

DOÑA LAURA     DON GONZALO
PETRA     JUANITO

Lugar apartado de un paseo público, en Madrid. Un banco a la izquierda del actor. Es una mañana de otoño templada y alegre.

Doña Laura y Petra salen por la derecha. Doña
5 Laura es una viejecita setentona, muy pulcra, de cabellos muy blancos y manos muy finas y bien cuidadas. Aunque está en la edad de chochear, no chochea. Se apoya de una mano en una sombrilla, y de la otra en el brazo de Petra, su criada.

| | | |
|---|---|---|
| 10 | DOÑA LAURA | Ya llegamos... Gracias a Dios. Temí que me hubieran quitado el sitio. Hace una mañanita tan templada... |
| | PETRA | Pica el sol. |
| 15 | DOÑA LAURA | A ti, que tienes veinte años. *(Siéntase en el banco.)* ¡Ay!... Hoy me he cansado más que otros días. *(Pausa. Observando a Petra, que parece impaciente.)* Vete, si quieres, a charlar con tu guarda. |
| 20 | PETRA | Señora, el guarda no es mío; es del jardín. |
| | DOÑA LAURA | Es más tuyo que del jardín. Anda en su busca, pero no te alejes. |
| | PETRA | Está allí esperándome. |
| 25 | DOÑA LAURA | Diez minutos de conversación, y aquí en seguida. |
| | PETRA | Bueno, señora. |
| | DOÑA LAURA | *(Deteniéndola.)* Pero escucha. |
| | PETRA | ¿Qué quiere usted? |
| 30 | DOÑA LAURA | ¡Que te llevas las miguitas de pan! |
| | PETRA | Es verdad; ni sé dónde tengo la cabeza. |
| | DOÑA LAURA | En la escarapela del guarda. |
| | PETRA | Tome usted. *(Le da un cartucho de papel pequeñito y se va por la izquierda.)* |
| 35 | | |
| | DOÑA LAURA | Anda con Dios. *(Mirando hacia los* |

**apartado** *out-of-the-way, remote* / **banco** *bench*

**templada** *temperate, fair*

**setentona** *in her seventies* / **pulcra** *neat*

**chochear** *to be in one's dotage, to be getting senile* / **Se apoya** *She leans* / **sombrilla** *parasol*

**Pica** *Burns, is hot*

**Anda en su busca** *Go look for him*

**miguitas** *crumbs*

**escarapela** *cockade, badge* / **cartucho** *roll*

*árboles de la derecha.)* Ya están llegando los tunantes. ¡Cómo me han cogido la hora!... *(Se levanta, va hacia la derecha y arroja adentro, en tres puñaditos, las migas de pan.)* Éstas, para los más atrevidos... Éstas, para los más glotones... Y éstas, para los más granujas, que son los más chicos... Je... *(Vuelve a su banco y desde él observa complacida el festín de los pájaros.)* Pero, hombre, que siempre has de bajar tú el primero. Porque eres el mismo: te conozco. Cabeza gorda, boqueras grandes... Igual a mi administrador. Ya baja otro. Y otro. Ahora dos juntos. Ahora tres. Ese chico va a llegar hasta aquí. Bien; muy bien; aquél coge su miga y se va a una rama a comérsela. Es un filósofo. Pero ¡qué nube! ¿De dónde salen tantos? Se conoce que ha corrido la voz... Je, je... Gorrión habrá que venga desde la Guindalera. Je, je... Vaya, no pelearse, que hay para todos. Mañana traigo más.

*(Salen don Gonzalo y Juanito por la izquierda del foro. Don Gonzalo es un viejo contemporáneo de doña Laura, un poco cascarrabias. Al andar arrastra los pies. Viene de mal temple, del brazo de Juanito, su criado.)*

DON GONZALO   Vagos, más que vagos... Más valía que estuvieran diciendo misa...

JUANITO   Aquí se puede usted sentar: no hay más que una señora.

*(Doña Laura vuelve la cabeza y escucha el diálogo.)*

DON GONZALO   No me da la gana, Juanito. Yo quiero un banco solo.

JUANITO   ¡Si no lo hay!

DON GONZALO   ¡Es que aquél es mío!

JUANITO   Pero si se han sentado tres curas...

DON GONZALO   ¡Pues que se levanten!... ¿Se levantan, Juanito?

---

Glossary:

tunantes   *rascals* /
¡Cómo... hora! *How quickly they have learned when I come!* /
arroja   *throws* /
puñaditos   *little handfuls*

los... granujas   *the biggest rascals*

boqueras   *corners of the mouth*

ha corrido la voz   *the word has spread*

Guindalera   *suburb of Madrid* / no pelearse   *don't fight*

foro   *back of the stage*

cascarrabias   *irritable*
arrastra   *drags* / de mal temple   *in a bad humor*

Vagos   *Loafers*

| | | |
|---|---|---|
| JUANITO | ¡Qué se han de levantar! Allí están de charla. | ¡Qué... levantar!  *Of course they haven't gotten up!* |
| DON GONZALO | Como si los hubieran pegado al banco... No; si cuando los curas cogen un sitio... ¡cualquiera los echa! Ven por aquí, Juanito, ven por aquí. | ¡cualquiera los echa!  *no one can throw them out!* |
| | *(Se encamina hacia la derecha resueltamente. Juanito lo sigue.)* | |
| DOÑA LAURA | *(Indignada.)* ¡Hombre de Dios! | |
| DON GONZALO | *(Volviéndose.)* ¿Es a mí? | |
| DOÑA LAURA | Sí señor; a usted. | |
| DON GONZALO | ¿Qué pasa? | |
| DOÑA LAURA | ¡Que me ha espantado usted los gorriones, que estaban comiendo miguitas de pan! | espantado  *frightened* |
| DON GONZALO | ¿Y yo qué tengo que ver con los gorriones? | qué... con  *what do I have to do with* |
| DOÑA LAURA | ¡Tengo yo! | |
| DON GONZALO | ¡El paseo es público! | |
| DOÑA LAURA | Entonces no se queje usted de que le quiten el asiento los curas. | no se queje usted  *don't complain* |
| DON GONZALO | Señora, no estamos presentados. No sé por qué se toma usted la libertad de dirigirme la palabra. Sígueme, Juanito. | no estamos presentados  *we haven't been introduced* |
| | *(Se van los dos por la derecha.)* | |
| DOÑA LAURA | ¡El demonio del viejo! No hay como llegar a cierta edad para ponerse impertinente. *(Pausa.)* Me alegro; le han quitado aquel banco también. ¡Anda! para que me espante los pajaritos. Está furioso... Sí, sí; busca, busca. Como no te sientes en el sombrero... ¡Pobrecillo! Se limpia el sudor... Ya viene, ya viene... Con los pies levanta más polvo que un coche. | No hay como  *There's nothing like*<br><br>para... pajaritos  *serves him right for frightening my birds* / Como... sombrero  *But unless you sit on your hat*<br><br>polvo  *dust* |
| DON GONZALO | *(Saliendo por donde se fue y encaminándose a la izquierda.)* ¿Se habrán ido los curas, Juanito? | |
| JUANITO | No sueñe usted con eso, señor. Allí siguen. | |
| DON GONZALO | ¡Por vida...! *(Mirando a todas partes perplejo.)* Este Ayuntamiento, que no pone más bancos para estas | Ayuntamiento  *city government* |

|  |  |
|---|---|

130 mañanas de sol... Nada, que me tengo que conformar con el de la vieja. *(Refunfuñando, siéntase al otro extremo que doña Laura, y la mira con indignación.)* Buenos días.

Refunfuñando  *Grumbling*

DOÑA LAURA  ¡Hola! ¿Usted por aquí?

135 DON GONZALO  Insisto en que no estamos presentados.

DOÑA LAURA  Como me saluda usted, le contesto.

DON GONZALO  A los buenos días se contesta con los buenos días, que es lo que ha debido 140 usted hacer.

DOÑA LAURA  También usted ha debido pedirme permiso para sentarse en este banco que es mío.

DON GONZALO  Aquí no hay bancos de nadie.

145 DOÑA LAURA  Pues usted decía que el de los curas era suyo.

DON GONZALO  Bueno, bueno, bueno... se concluyó. *(Entre dientes.)* Vieja chocha... Podía estar haciendo calceta...

Entre dientes.  *Muttering.* / chocha  *senile* / haciendo calceta *knitting* / No gruña usted  *Don't growl* / regaran  *they would water*

150 DOÑA LAURA  No gruña usted, porque no me voy.

DON GONZALO  *(Sacudiéndose las botas con el pañuelo.)* Si regaran un poco más, tampoco perderíamos nada.

DOÑA LAURA  Ocurrencia es: limpiarse las botas 155 con el pañuelo de la nariz.

Ocurrencia es  *That's a new idea*

DON GONZALO  ¿Eh?

DOÑA LAURA  ¿Se sonará usted con un cepillo?

Se sonará usted  *I suppose you blow your nose* / cepillo  *brush*

DON GONZALO  ¿Eh? Pero, señora, ¿con qué derecho...?

160 DOÑA LAURA  Con el de vecindad.

DON GONZALO  *(Cortando por lo sano.)* Mira, Juanito, dame el libro; que no tengo ganas de oír más tonterías.

Cortando por lo sano. *Getting on safe ground.*

DOÑA LAURA  Es usted muy amable.

165 DON GONZALO  Si no fuera usted tan entremetida...

entremetida  *nosy, meddlesome*

DOÑA LAURA  Tengo el defecto de decir todo lo que pienso.

DON GONZALO  Y el de hablar más de lo que conviene. Dame el libro, Juanito.

conviene  *is proper*

170 JUANITO  Vaya, señor. *(Saca del bolsillo un libro y se lo entrega. Paseando luego por el foro, se aleja hacia la derecha y desaparece.*

Vaya  *Here it is* entrega  *hands over*

|     |     |     | |
|---|---|---|---|
| 175 | | *Don Gonzalo, mirando a doña Laura siempre con rabia, se pone unas gafas prehistóricas, saca una gran lente, y con el auxilio de toda esa cristalería se dispone a leer.)* | rabia *rage, fury*<br>gafas *spectacles*<br>lente *magnifying glass*<br>cristalería *glassware* |

DOÑA LAURA    Creí que iba usted a sacar ahora un
180               telescopio.

DON GONZALO    ¡Oiga usted!

DOÑA LAURA    Debe usted de tener muy buena
vista.

DON GONZALO    Como cuatro veces mejor que usted.

185   DOÑA LAURA    Ya, ya se conoce.

DON GONZALO    Algunas liebres y algunas perdices lo    liebres *hares, rabbits /*
pudieran atestiguar.                   perdices *partridges /*
                                            atestiguar *bear*

DOÑA LAURA    ¿Es usted cazador?                         *witness /* cazador

DON GONZALO    Lo he sido... Y aún... aún...                *hunter*

190   DOÑA LAURA    ¿Ah, sí?

DON GONZALO    Sí, señora. Todos los domingos,
¿sabe usted? cojo mi escopeta y mi    escopeta *shotgun*
perro, ¿sabe usted? y me voy a una
finca de mi propiedad, cerca de
195               Aravaca... A matar el tiempo, ¿sabe
usted?

DOÑA LAURA    Sí, como no mate usted el tiempo...    como... otra cosa *if you*
¡lo que es otra cosa!                        *don't kill time, you*
                                            *won't kill anything*

DON GONZALO    ¿Conque no? Ya le enseñaría yo a
200               usted una cabeza de jabalí que tengo    jabalí *wild boar*
en mi despacho.

DOÑA LAURA    ¡Toma! y yo a usted una piel de tigre
que tengo en mi sala. ¡Vaya un    ¡Vaya un argumento!
argumento!                                 *What a story!*

205   DON GONZALO    Bien está, señora. Déjeme usted leer.
No estoy por darle a usted más pa-    No... palique. *I don't feel*
lique.                                      *like going on with the*
                                            *conversation (chit-*

DOÑA LAURA    Pues con callar, hace usted su gusto.    *chat). /* polvito *pinch*

DON GONZALO    Antes voy a tomar un polvito. *(Saca*    *of snuff /* rapé *snuff*
210               *una caja de rapé.)* De esto sí le doy.
¿Quiere usted?

DOÑA LAURA    Según. ¿Es fino?                  Según. *It depends.*

DON GONZALO    No lo hay mejor. Le agradará.

DOÑA LAURA    A mí me descarga mucho la cabeza.    A... cabeza. *It clears my*
215   DON GONZALO    Y a mí.                                    *head a lot.*

DOÑA LAURA    ¿Usted estornuda?            ¿Usted estornuda? *Do*

DON GONZALO    Sí, señora: tres veces.            *you sneeze?*

| | | |
|---|---|---|
| DOÑA LAURA | Hombre, y yo otras tres: ¡qué casualidad! | casualidad *coincidence* |
| 220 | *(Después de tomar cada uno su polvito, aguardan los estornudos haciendo visajes, y estornudan alternativamente.)* | visajes *faces* |
| DOÑA LAURA | ¡Ah... chis! | |
| 225 DON GONZALO | ¡Ah... chis! | |
| DOÑA LAURA | ¡Ah... chis! | |
| DON GONZALO | ¡Ah... chis! | |
| DOÑA LAURA | ¡Ah... chis! | |
| DON GONZALO | ¡Ah... chis! | |
| 230 DOÑA LAURA | ¡Jesús! | |
| DON GONZALO | Gracias. Buen provechito. | |
| DOÑA LAURA | Igualmente. (Nos ha reconciliado el rapé.) | |
| DON GONZALO | Ahora me va usted a dispensar que lea en voz alta. | |
| 235 | | |
| DOÑA LAURA | Lea usted como guste: no me incomoda. | |
| DON GONZALO | *(Leyendo.)* «Todo en amor es triste; mas, triste y todo, es lo mejor que existe.» De Campoamor,[1] es de Campoamor. | mas *yet* / triste... mejor *sad as it is, it's the best thing* |
| 240 | | |
| DOÑA LAURA | ¡Ah! | |
| DON GONZALO | *(Leyendo.)* «Las niñas de las madres que amé tanto, me besan ya como se besa a un santo». Éstas son humoradas. | humoradas *humorous poems* |
| 245 | | |
| DOÑA LAURA | Humoradas, sí. | |
| DON GONZALO | Prefiero las doloras. | doloras *sad poems* |
| DOÑA LAURA | Y yo. | |
| 250 DON GONZALO | También hay algunas en este tomo. *(Busca las doloras y lee.)* Escuche usted ésta: «Pasan veinte años: vuelve él... » | |
| DOÑA LAURA | No sé qué me da verlo a usted leer con tantos cristales... | No... da *I can't tell you what it does to me* / cristales *glasses* / por ventura *by any chance* |
| 255 | | |
| DON GONZALO | ¿Pero es que usted, por ventura, lee sin gafas? | |
| DOÑA LAURA | ¡Claro! | |
| DON GONZALO | ¿A su edad?... Me permito dudarlo. | |
| 260 DOÑA LAURA | Déme usted el libro. *(Lo toma de mano de don Gonzalo y lee:)* «Pasan | |

veinte años; vuelve él, y al verse, exclaman él y ella: (—¡Santo Dios! ¿y éste es aquél?...)(—Dios mío ¿y ésta es aquélla?...).» *(Le devuelve el libro.)*

*265*

| | | |
|---|---|---|
| DON GONZALO | En efecto: tiene usted una vista envidiable. | |
| DOÑA LAURA | (¡Como que me sé los versos de memoria!) | |
| DON GONZALO | Yo soy muy aficionado a los buenos versos... Mucho. Y hasta los compuse en mi mocedad. | Y... compuse *And I even composed them* / mocedad *youth* |
| DOÑA LAURA | ¿Buenos? | |
| DON GONZALO | De todo había. Fui amigo de Espronceda, de Zorrilla, de Bécquer[2]... A Zorrilla lo conocí en América. | De todo había. *There were all kinds.* |
| DOÑA LAURA | ¿Ha estado usted en América? | |
| DON GONZALO | Varias veces. La primera vez fui de seis años. | |
| DOÑA LAURA | ¿Lo llevaría a usted Colón en una carabela? | carabela *caravel (sailing vessel, especially the type of the 15th and 16th centuries)* |
| DON GONZALO | *(Riéndose.)* No tanto, no tanto... Viejo soy, pero no conocí a los Reyes Católicos... | |
| DOÑA LAURA | Je, je... | |
| DON GONZALO | También fui gran amigo de éste: de Campoamor. En Valencia nos conocimos... Yo soy valenciano. | |
| DOÑA LAURA | ¿Sí? | |
| DON GONZALO | Allí me crié; allí pasé mi primera juventud... ¿Conoce usted aquello? | me crié *grew up* juventud *youth* / aquello *that region* |
| DOÑA LAURA | Sí, señor. Cercana a Valencia, a dos o tres leguas de camino, había una finca que si aún existe se acordará de mí. Pasé en ella algunas temporadas. De esto hace muchos años; muchos. Estaba próxima al mar, oculta entre naranjos y limoneros... Le decían... ¿cómo le decían?... *Maricela.* | algunas temporadas *some length of time* / De... mucho años *Many years ago now* / naranjos *orange trees* / limoneros *lemon trees* / Le decían *They called it* |
| DON GONZALO | *¿Maricela?* | |
| DOÑA LAURA | *Maricela.* ¿Le suena a usted el nombre? | ¿Le... nombre? *Does the name sound familiar to you?* |
| DON GONZALO | ¡Ya lo creo! Como si yo no estoy | |

*270*

*275*

*280*

*285*

*290*

*295*

*300*

*305*

trascordado —con los años se va la cabeza,— allí vivió la mujer más preciosa que nunca he visto. ¡Y ya *310* he visto algunas en mi vida!... Deje usted, deje usted... Su nombre era Laura. El apellido no lo recuerdo... *(Haciendo memoria.)* Laura... ¡Laura Llorente!

| trascordado | *mistaken (forgetful)* |
| Deje usted | *Wait* |

Haciendo memoria. *Searching his memory.*

*315* **DOÑA LAURA**  Laura Llorente...

**DON GONZALO**  ¿Qué?

(Se miran con atracción misteriosa.)

**DOÑA LAURA**  Nada... Me está usted recordando a *320* mi mejor amiga.

**DON GONZALO**  ¡Es casualidad!

**DOÑA LAURA**  Sí que es peregrina casualidad. La *Niña de Plata.*

peregrina   *strange*

**DON GONZALO**  La *Niña de Plata*... Así le decían los *325* huertanos y los pescadores. ¿Querrá usted creer que la veo ahora mismo, como si la tuviera presente, en aquella ventana de las campanillas azules?... ¿Se acuerda usted de aquella *330* ventana?...

huertanos   *farmers*

campanillas azules *bluebells*

**DOÑA LAURA**  Me acuerdo. Era la de su cuarto. Me acuerdo.

**DON GONZALO**  En ella se pasaba horas enteras... En mis tiempos, digo.

digo   *I mean*

*335* **DOÑA LAURA**  *(Suspirando.)* Y en los míos también.

**DON GONZALO**  Era ideal, ideal... Blanca como la nieve... Los cabellos muy negros... Los ojos muy negros y muy dulces... *340* De su frente parecía que brotaba luz... Su cuerpo era fino, esbelto, de curvas muy suaves...

brotaba   *flowed*

esbelto   *slender*

«¡Qué formas de belleza soberana modela Dios en la escultura huma-*345* na!» Era un sueño, era un sueño...

soberana   *sovereign*

**DOÑA LAURA**  (¡Si supieras que la tienes al lado, ya verías lo que los sueños valen!) Yo la quise de veras, muy de veras. Fue muy desgraciada. Tuvo unos amores *350* muy tristes.

desgraciada   *unlucky, unfortunate*

**DON GONZALO**  Muy tristes.

*(Se miran de nuevo.)*

de nuevo    *again*

DOÑA LAURA    ¿Usted lo sabe?

DON GONZALO    Sí.

355    DOÑA LAURA    (¡Qué cosas hace Dios! Este hombre es aquél.)

DON GONZALO    Precisamente el enamorado galán, si es que nos referimos los dos al mismo caso...

360    DOÑA LAURA    ¿Al del duelo?

¿Al del duelo?    *To the one in the duel?* / Justo *Just so (exactly)*

DON GONZALO    Justo: al del duelo. El enamorado galán era... era un pariente mío, un muchacho de toda mi predilección.

de toda mi predilección    *of whom I was very fond* / Ya    *To be sure*

DOÑA LAURA    Ya vamos, ya. Un pariente... A mí
365    me contó ella en una de sus últimas cartas, la historia de aquellos amores, verdaderamente románticos.

DON GONZALO    Platónicos. No se hablaron nunca.

DOÑA LAURA    Él, su pariente de usted, pasaba
370    todas las mañanas a caballo por la veredilla de los rosales, y arrojaba a la ventana un ramo de flores, que ella cogía.

veredilla    *path* / rosales *rosebushes* / ramo *bouquet*

DON GONZALO    Y luego, a la tarde, volvía a pasar el
375    gallardo jinete, y recogía un ramo de flores que ella le echaba. ¿No es esto?

jinete    *horseman*

DOÑA LAURA    Eso es. A ella querían casarla con un comerciante... un cualquiera, sin
380    más títulos que el de enamorado.

un cualquiera    *a nobody*

DON GONZALO    Y una noche que mi pariente ronda-ba la finca para oírla cantar, se presentó de improviso aquel hombre.

rondaba    *was making the rounds of*

de improviso *unexpectedly*

DOÑA LAURA    Y le provocó.

385    DON GONZALO    Y se enzarzaron.

DOÑA LAURA    Y hubo desafío.

DON GONZALO    Al amanecer: en la playa. Y allí se quedó malamente herido el provoca-dor. Mi pariente tuvo que esconder-
390    se primero, y luego que huir.

se enzarzaron    *they quarreled* / desafío *challenge* / Al amanecer *At dawn* / herido *wounded*

DOÑA LAURA    Conoce usted al dedillo la historia.

DON GONZALO    Y usted también.

al dedillo    *perfectly, down to the last detail*

DOÑA LAURA    Ya le he dicho a usted que ella me la contó.

395    DON GONZALO    Y mi pariente a mí... (Esta mujer es Laura... ¡Qué cosas hace Dios!)

| | | |
|---|---|---|
| DOÑA LAURA | (No sospecha quién soy: ¿para qué decírselo? Que conserve aquella ilusión...) | |
| 400 DON GONZALO | (No presume que habla con el galán... ¿Qué ha de presumirlo?... Callaré.) | |
| | *(Pausa.)* | |
| DOÑA LAURA 405 | ¿Y fue usted, acaso, quien le aconsejó a su pariente que no volviera a pensar en Laura? (¡Anda con ésa!) | ¡Anda con ésa!  *Take that!* |
| DON GONZALO | ¿Yo? ¡Pero si mi pariente no la olvidó un segundo! | |
| DOÑA LAURA | Pues ¿cómo se explica su conducta? | |
| 410 DON GONZALO | ¿Usted sabe?... Mire usted, señora: el muchacho se refugió primero en mi casa —temeroso de las consecuencias del duelo con aquel hombre, muy querido allá;— luego se trasladó a Sevilla; después vino a Madrid... Le escribió a Laura ¡qué sé yo el número de cartas! —algunas en verso, me consta...— Pero sin duda las debieron de interceptar los padres de ella, porque Laura no contestó... Gonzalo, entonces, desesperado, desengañado, se incorporó al ejército de África, y allí, en una trinchera, encontró la muerte, abrazado a la bandera española y repitiendo el nombre de su amor: Laura... Laura... Laura... | temeroso  *fearful*  se trasladó  *he moved*  me consta  *I happen to know*  desengañado  *disillusioned*  ejército  *army*  trinchera  *trench*  bandera  *flag* |
| DOÑA LAURA | (¡Qué embustero!) | embustero  *faker, cheat* |
| DON GONZALO 430 | (No me he podido matar de un modo más gallardo.) | |
| DOÑA LAURA | ¿Sentiría usted a par del alma esa desgracia? | a par del alma  *to the bottom of your heart* |
| DON GONZALO 435 | Igual que si se tratase de mi persona. En cambio, la ingrata, quién sabe si estaría a los dos meses cazando mariposas en su jardín, indiferente a todo... | En cambio  *On the other hand* |
| DOÑA LAURA | Ah, no señor; no, señor... | |
| DON GONZALO | Pues es condición de mujeres... | es condición de mujeres  *women are like that* |
| 440 DOÑA LAURA | Pues aunque sea condición de mujeres, la *Niña de Plata* no era así. Mi | |

amiga esperó noticias un día, y otro, y otro... y un mes, y un año... y la carta no llegaba nunca. Una tarde, a

445 la puesta del sol, con el primer lucero de la noche, se la vio salir resuelta camino de la playa... de aquella playa donde el predilecto de su corazón se jugó la vida. Escribió su nom-

450 bre en la arena —el nombre de él,— y se sentó luego en una roca, fija la mirada en el horizonte... Las olas murmuraban su monólogo eterno... e iban poco a poco cubriendo la roca

455 en que estaba la niña... ¿Quiere usted saber más?... Acabó de subir la marea... y la arrastró consigo...

**DON GONZALO** ¡Jesús!

**DOÑA LAURA** Cuentan los pescadores de la playa
460 que en mucho tiempo no pudieron borrar las olas aquel nombre escrito en la arena. (¡A mí no me ganas tú a finales poéticos!)

**DON GONZALO** (¡Miente más que yo!)
465 *(Pausa.)*

**DOÑA LAURA** ¡Pobre Laura!

**DON GONZALO** ¡Pobre Gonzalo!

**DOÑA LAURA** (¡Yo no le digo que a los dos años me casé con un fabricante de cervezas!)

470 **DON GONZALO** (¡Yo no le digo que a los tres meses me largué a París con una bailarina!)

**DOÑA LAURA** Pero, ¿ha visto usted cómo nos ha unido la casualidad, y cómo una
475 aventura añeja ha hecho que hablemos lo mismo que si fuéramos amigos antiguos?

**DON GONZALO** Y eso que empezamos riñendo.

**DOÑA LAURA** Porque usted me espantó los go-
480 rriones.

**DON GONZALO** Venía muy mal templado.

**DOÑA LAURA** Ya, ya lo vi. ¿Va usted a volver mañana?

**DON GONZALO** Si hace sol, desde luego. Y no sólo no
485 espantaré los gorriones, sino que también les traeré miguitas...

---

puesta del sol *sunset* / lucero *star* / resuelta *resolutely* / camino de *in the direction of* / predilecto *favorite* / se jugó la vida *gambled his life*

poco a poco *little by little*

arrastró *dragged away*

borrar *erase*
¡A mí... poéticos! *You can't beat me in poetic endings!*

a los dos años *two years later* / fabricante de cervezas *brewer*

me largué a *I went off to*

añeja *ancient*

eso que *in spite of the fact that*

| | | |
|---|---|---|
| DOÑA LAURA | Muchas gracias, señor... Son buena gente; se lo merecen todo. Por cierto que no sé dónde anda mi chica... *(Se levanta.)* ¿Qué hora será ya? | |
| DON GONZALO | *(Levantándose.)* Cerca de las doce. También ese bribón de Juanito... *(Va hacia la derecha.)* | bribón *rascal* |
| DOÑA LAURA | *(Desde la izquierda del foro, mirando hacia dentro.)* Allí la diviso con su guarda... *(Hace señas con la mano para que se acerque.)* | señas *signals* |
| DON GONZALO | *(Contemplando mientras a la señora.)* (No... no me descubro... Estoy hecho un mamarracho tan grande... Que recuerde siempre al mozo que pasaba al galope y le echaba las flores a la ventana de las campanillas azules...) | no me descubro *I won't reveal myself* / Estoy... grande *I have become such an old scarecrow* |
| DOÑA LAURA | ¡Qué trabajo le ha costado despedirse! Ya viene. | |
| DON GONZALO | Juanito, en cambio... ¿Dónde estará Juanito? Se habrá engolfado con alguna niñera. *(Mirando hacia la derecha primero, y haciendo señas como doña Laura después.)* Diablo de muchacho... | engolfado *involved* niñera *nursemaid* |
| DOÑA LAURA | *(Contemplando al viejo.)* (No... no me descubro... Estoy hecha una estantigua... Vale más que recuerde siempre a la niña de los ojos negros, que le arrojaba las flores cuando él pasaba por la veredilla de los rosales...) | estantigua *old witch, spook* |
| | *(Juanito sale por la derecha y Petra por la izquierda. Petra trae un manojo de violetas.)* | manojo *bunch* |
| DOÑA LAURA | Vamos, mujer; creí que no llegabas nunca. | |
| DON GONZALO | Pero, Juanito, ¡por Dios! que son las tantas... | son las tantas *it's so late* |
| PETRA | Estas violetas me ha dado mi novio para usted. | |
| DOÑA LAURA | Mira qué fino... Las agradezco mucho... *(Al cogerlas se le caen dos o tres al suelo.)* Son muy hermosas... | |

Line numbers in margin: 490, 495, 500, 505, 510, 515, 520, 525, 530

DON GONZALO     *(Despidiéndose.)* Pues, señora mía, yo he tenido un honor muy grande... un placer inmenso...

535    DOÑA LAURA     *(Lo mismo.)* Y yo una verdadera satisfacción...

DON GONZALO     ¿Hasta mañana?

DOÑA LAURA     Hasta mañana.

DON GONZALO     Si hace sol...

540    DOÑA LAURA     Si hace sol... ¿Irá usted a su banco?

DON GONZALO     No, señora; que vendré a éste.

DOÑA LAURA     Este banco es muy de usted.
    *(Se ríen.)*

DON GONZALO     Y repito que traeré miga para los
545     gorriones.
    *(Vuelven a reírse.)*

DOÑA LAURA     Hasta mañana.

DON GONZALO     Hasta mañana.
    *(Doña Laura se encamina con Petra*
550     *hacia la derecha. Don Gonzalo,*
    *antes de irse con Juanito hacia la*
    *izquierda, tembloroso y con gran*
    *esfuerzo se agacha a coger las viole-*      se agacha   *stoops*
    *tas caídas. Doña Laura vuelve natu-*
555     *ralmente el rostro y lo ve.)*

JUANITO     ¿Qué hace usted, señor?

DON GONZALO     Espera, hombre, espera...

DOÑA LAURA     (No me cabe duda: es él...)      No me cabe duda   *I have*

DON GONZALO     (Estoy en lo firme: es ella...)     *no doubt* / Estoy en lo
560     *(Después de hacerse un nuevo*      firme   *I'm sure*
    *saludo de despedida.)*

DOÑA LAURA     (¡Santo Dios! ¿y éste es aquél?...)

DON GONZALO     (¡Dios mío! ¿Y ésta es aquélla?...)
    *(Se van, apoyado cada uno en el*
565     *brazo de su servidor y volviendo la*
    *cara sonrientes, como si él pasara*
    *por la veredilla de los rosales y ella*
    *estuviera en la ventana de las cam-*
    *panillas azules.)*

## *Notas culturales*

[1] Ramón del Campoamor (1871–1901) era un famoso poeta español cuya poesía favorecía «el arte por la idea». Es decir, las ideas son el elemento más importante del arte y todo lo demás debe ser secundario. Según la definición de

Campoamor, la humorada es «en rasgo intencionado» y la dolora es «una humorada convertida en drama».

2 José de Espronceda (1808–1842), José Zorrilla y Moral (1817–1893) y Gustavo Adolfo Bécquer (1836–1870) eran otros famosos poetas españoles del siglo XIX.

## COMPRENSIÓN

1. ¿Por qué trae doña Laura unas miguitas de pan al parque?    2. ¿Qué hace Petra mientras se divierte su señora?    3. ¿Por qué se enoja don Gonzalo? 4. ¿Dónde se sienta don Gonzalo por fin?    5. ¿Cómo se sabe que don Gonzalo no puede ver bien?    6. ¿Es buena la vista de doña Laura? (¿Cómo engaña ella a don Gonzalo?)    7. ¿Cuál de los dos menciona primero el nombre de un lugar que ambos habían conocido en la juventud?    8. ¿Qué clase de amores existían entre Laura y don Gonzalo cuando eran jóvenes?    9. Al darse cuenta de lo que ha pasado, ¿por qué no quieren confesárselo el uno al otro? 10. Según don Gonzalo, ¿qué le pasó al joven galán? ¿Qué le pasó en realidad? 11. Según doña Laura, ¿qué hizo la joven cuando no recibió noticias del galán? ¿Qué hizo ella en realidad?    12. ¿Qué piensan hacer los viejos al día siguiente?    13. ¿Existe todavía un eco de sus antiguos amores? (¿Cómo se sabe?)

# EXPANSIÓN

## I. Análisis literario

1.  Los dos últimos versos del poema de Campoamor son paralelos:

> —*¡Santo Dios! ¿y éste es aquél?*...
> —*¡Dios mío! ¿y ésta es aquélla?*...

Indique Ud. tres ejemplos de acciones o comentarios paralelos en el drama. 2.  ¿Son paralelas las acciones de los criados?    3. Para Ud., ¿cuál de los viejos es más inteligente y astuto?    4. Según lo que se percibe en el drama, ¿es verdad que el concepto del amor sentimental sólo puede existir entre jóvenes? 5. Se puede definir la ironía como el dar a entender lo contrario de lo que se dice. Cite y comente Ud. un ejemplo del uso de ironía en este drama.

## II. Descripción

A continuación se presenta una serie de oraciones cortas que describen a doña Laura. Después se combinan esas oraciones para hacer una sola oración larga que tiene el mismo sentido. Por el momento, vea Ud. este ejemplo:

> Doña Laura es viejecita.
> Tiene unos setenta años.
> Es muy pulcra.
> Tiene los cabellos blancos.
> Sus manos son muy finas.
> También son bien cuidadas.

**La combinación:** Doña Laura es una viejecita setentona, muy pulcra, de cabellos blancos y manos muy finas y bien cuidadas.

Ahora, combine Ud. estas oraciones para hacer una sola oración que describa a don Gonzalo.

> Don Gonzalo es viejo.
> Es contemporáneo de doña Laura.
> Es un poco cascarrabias.

**La combinación: ¿?**

Finalmente, haga lo mismo con estas oraciones. Después, Ud. puede comparar sus oraciones con las del texto del drama.

> Don Gonzalo mira a doña Laura.
> Lo hace siempre con rabia.
> Se pone unas gafas prehistóricas.
> Saca una gran lente.
> Con el auxilio de toda esa cristalería se dispone a leer.

**La combinación: ¿?**

## III. Minidrama

Con otra persona de la clase, prepare Ud. un breve drama sobre algún aspecto o concepto del drama de los Álvarez Quintero. Algunos temas posibles son:

1. Petra y Juanito observan y comentan lo que hacen los viejos.
2. Volvemos al pasado para ver lo que pasó la noche del desafío (*challenge, duel*).
3. Llegamos a saber lo que hacían y decían Petra y Juanito mientras los viejos conversaban.

## IV. Opiniones y actitudes

Escriba un párrafo sobre uno de los temas siguientes o explíqueselo a la clase.

1. El problema de las relaciones entre hombres y mujeres en el trabajo.
2. El problema más grande de los de mi generación.
3. Lo que se debe hacer en los casos de violación (*rape*).

## V. Situación

Con un(a) compañero(a) de clase, presente Ud. un diálogo entre dos personas que discuten un caso de acoso (*harassment*) sexual en la oficina o en la universidad. Algunas de las cosas que pueden comentar en el diálogo son: ¿Qué pasó entre las dos personas (la víctima y su jefe)? ¿Debe la víctima informarles lo que pasó a las autoridades? ¿Por qué sí o por qué no? ¿Qué recursos existen para ayudar a las víctimas de acoso sexual? ¿Por qué no quieren muchas personas informar que han sido víctimas de acoso? ¿Es más difícil que un hombre informe que ha sido víctima de acoso sexual? ¿Por qué?

# DIEGO RODRÍGUEZ DE SILVA Y VELÁZQUEZ

El famoso pintor **DIEGO RODRÍGUEZ DE SILVA Y VELÁZQUEZ** nació en Sevilla en 1599. Su padre era portugués y su madre sevillana, y ambos pertenecían a la aristocracia, hecho de bastante importancia puesto que Velázquez iba a ser no sólo pintor, sino también persona de mucha influencia en la corte de Felipe IV. A los once años Velázquez fue aprendiz de Francisco Pacheco, famoso profesor de pintura en Sevilla y consejero para la Inquisición en materia de arte. Aprendió mucho de su maestro, quien le impuso una disciplina severa aunque también dejó que el joven manifestara su originalidad y talento. Al terminar su aprendizaje, Diego se casó con Juana, la hija de Pacheco, y se estableció en Sevilla como padre de familia y pintor de retratos y de cuadros religiosos.

En aquella época ocurrieron hechos históricos que influyeron radicalmente en la vida de Velázquez. Llegó al trono Felipe IV, quien, como su padre, prefería dejar el gobierno del país en manos de otro. Así llegó al poder un noble sevillano, Don Gaspar de Guzmán, Conde-Duque de Olivares, y en poco tiempo se estableció en Madrid un grupo de sevillanos, muchos de los cuales eran amigos de Pacheco. Éste supo aprovechar la situación: en 1622 su yerno visitó Madrid por primera vez, llegó a conocer a algunos amigos de Olivares y pintó un retrato del famoso poeta Luis de Góngora. Un año más tarde, Olivares le mandó volver a la corte, lo presentó al Rey y le hizo pintar un retrato del soberano. De ahí en adelante, durante más de treinta y un años, Velázquez gozó de la protección y de la amistad del Rey, quien no sólo lo empleó como pintor, sino también como diplomático, y le confirió grandes honores. Aunque Velázquez recibió muchos favores reales durante su vida, nunca se envaneció por eso. El testimonio de sus contemporáneos confirma que era un amigo leal, buen padre de familia y un hombre noble, orgulloso, generoso y que sabía gozar de la vida. Cuando murió en 1660, a los sesenta y un años, el Rey escribió que se sentía abrumado por la pérdida de tan fiel vasallo y amigo.

Si las pinturas de El Greco reflejan su fervor místico y su pasión religiosa, las de Velázquez revelan su interés por el instante, la realidad inmediata y su deseo de fijarlos para siempre. Fiel a su concepto del realismo, el artista no lisonjea a sus modelos, ya sean nobles o humildes. Sin embargo, todos tienen una dignidad que hace que sus retratos sean una afirmación de la vida. Al captarlos en el instante, Velázquez los inmortaliza, así como al pintar las cosas más humildes y reales, las eleva al nivel de lo perdurable y eterno.

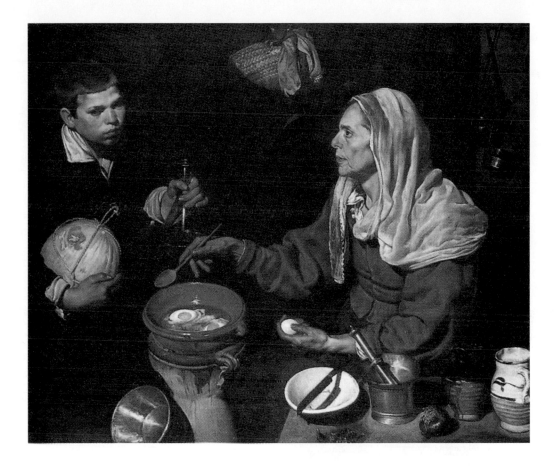

## La vieja cocinera (1618)

 Una de las contribuciones originales de Velázquez al arte fue su manera de darles énfasis a las cosas que están en el primer plano de un cuadro al presentarlas desde una perspectiva en la que se las ve desde arriba. En esta pintura, por ejemplo, se ven desde arriba los objetos que están en la mesa o cerca de la cocinera, mientras lo demás—las dos figuras y lo que está detrás—se ven desde otra perspectiva. ¿Cómo describiría Ud. a la cocinera? ¿Cuál sería la actitud del pintor hacia ella? ¿Qué es lo que queda mejor definido en el cuadro, las cosas o los seres humanos? ¿Puede nombrar algunas de las cosas que Ud. ve en el retrato?

*The National Galleries of Scotland.*

*Art Resource.*

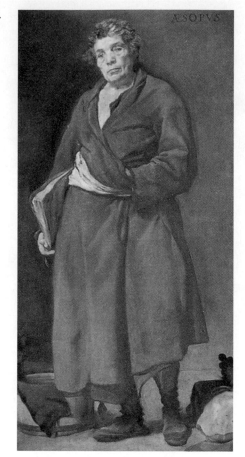

## ESOPO (1637–1640)

  Según fuentes antiguas, el creador de las *Fábulas* era esclavo. También se decía que era feo y algo deforme. Según Vico en su *Scienza Nuova* (1725), Esopo representaba a los que eran compañeros y ayudantes de los héroes.

En la pintura se ve a la izquierda el cubo que se usaba para curtir pieles, una alusión a una de las fábulas en la que un rico llega a aceptar con ecuanimidad algo que le molesta —el olor de una curtiduría que se encuentra al lado de su casa. El libro que tiene Esopo en la mano es un ejemplar de las *Fábulas*.

En esta pintura Velázquez usa los matices de tres colores: el gris, el verde y el café. El rostro de Esopo es asimétrico, pero esto aumenta el interés cuando examinamos la magnífica ejecución del artista: es como si Velázquez quisiera definir el espíritu del personaje en la honestidad brutal de su retrato. El rostro de Esopo revela su sufrimiento, su nobleza y, sobre todo, su dignidad.

¿Cómo compararía Ud. la cara de Esopo con la de la vieja cocinera? ¿Qué cualidades tienen en común?

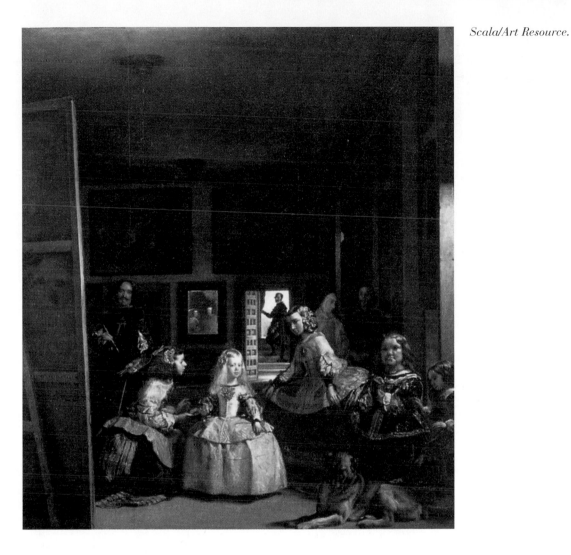

# LAS MENINAS (1656)

Sin duda *Las Meninas* es la pintura más famosa de Velázquez. Esta obra maestra presenta a la infanta Margarita rodeada de las meninas (las jóvenes nobles que la acompañaban), criadas y otras personas. Velázquez mismo aparece a la izquierda, delante de un lienzo grande, y parece mirar al espectador, aunque en realidad está mirando a los reyes, cuyos retratos aparecen en un espejo en el fondo. Es una pintura compleja y enigmática y es más real que la realidad misma. Con razón se ha dicho que tal vez es la obra maestra de toda la pintura de todos los tiempos.

# PARA COMENTAR

1. ¿Cuál de las pinturas de Velázquez le gusta más? ¿Por qué? (Describa lo que significa esa pintura para Ud.)

2. Muchos artistas han preferido pintar personas mayores. ¿Por qué les ha interesado pintar personas de edad?

3. ¿Puede Ud. comparar las pinturas de Velázquez con las que hemos visto de El Greco?

4. Escriba Ud. un ensayo sobre uno de los temas siguientes.

   a. Otra pintura de Velázquez que le gusta mucho. Incluya Ud. una foto de la pintura, analice el tema del cuadro y comente la técnica que ha empleado el artista.
   b. El problema de la barrera generacional *(generation gap)*.
   c. El uso de fondos públicos para apoyar las artes.

# Costumbres y creencias

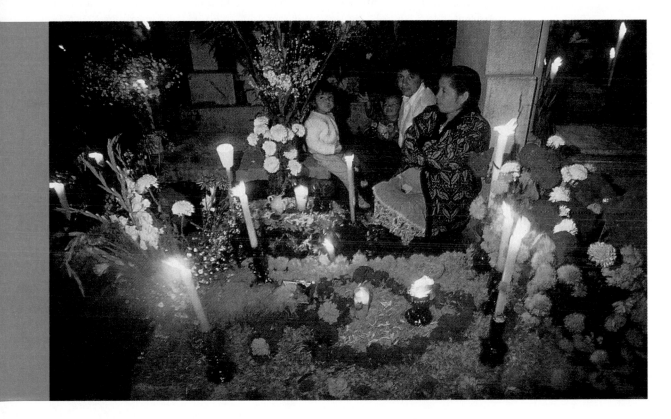

*En México es costumbre decorar las tumbas para honrar a*

*los difuntos, especialmente el dos de noviembre, el Día de los*

*Muertos. Aquí vemos una foto de una vigilia en Mixcuic,*

*México. Describa Ud. lo que se ve en la foto.*

# ENFOQUE

Es probable que no haya tema tan fascinante para la mente y la imaginación del hombre como el de la muerte. Tanto en las tribus primitivas como en las sociedades más complejas se hallan explicaciones y teorías sobre el significado del fin de la vida. Los ritos, las supersticiones, las costumbres y las prácticas que se asocian con la muerte son tan innumerables como las canciones, las poesías y otras expresiones verbales que se dedican a ella.

En algunas sociedades se percibe la muerte como parte de un ciclo vinculado a la vida. Así la entendieron los aztecas, cuya cosmología y teología eran bastante complejas. En otras sociedades, como en la anglosajona, se trata de esconder o negar la muerte. Se emplean eufemismos de todo tipo para evitar enfrentar la realidad. (Se dice, por ejemplo, que una persona muerta «ya no está con nosotros», que «se ha ido».) En general, se puede decir que aunque todos los países cristianos comparten ciertos conceptos relacionados con la muerte (el concepto de la inmortalidad del alma, la esperanza de la redención por Cristo, etc.), la presencia de la muerte como cosa tangible y real en la vida es mucho más notable en los países hispánicos que en los anglosajones. A veces, en aquellos países, se hace presente la muerte en la vida diaria de una forma directa y simple. Por ejemplo, en México en el Día de los Muertos (el dos de noviembre), se ven dulces, pan y juguetes en forma de calaveras o esqueletos.

Como tema literario, la muerte y la inmortalidad son de suma importancia en el mundo hispánico. Aquí se incluyen dos ejemplos ilustrativos de la vitalidad de ese tema: algunas pinturas del gran pintor español Francisco de Goya y Lucientes y un cuento de Jorge Luis Borges, uno de los prosistas más brillantes de la América hispana.

# VOCABULARIO ÚTIL

Estudie estas palabras.

| **Verbos** | | **Sustantivos** | |
|---|---|---|---|
| cerrar (ie) | *to close* | el atardecer | *dusk, twilight* |
| graduarse | *to graduate* | el azúcar | *sugar* |
| hallar | *to find* | el calor | *heat* |
| instruir | *to instruct* | el capítulo | *chapter* |
| jugar (ue) | *to play* | el colegio | *school (usually a private school)* |
| veranear | *to spend the summer* | | |

la cruz   *cross*

el, la estudiante   *student*

el hallazgo   *discovery*

la huelga   *strike*

el juego   *game; gambling*

el jugador   *player*

el lugar   *place*

la tarea   *task, job*

la taza   *cup*

   la tacita   *little cup*

el techo   *roof*

el trueno   *thunder*

el verano   *summer*

**Otras palabras y expresiones**

cerrar con llave   *to lock*

## ANTICIPACIÓN

I.   Complete Ud. con la forma correcta de la palabra apropiada del **Vocabulario útil**.

En los años cuando estaba en el _____, Baltasar era muy buen _____. Mientras los otros jóvenes _____ al fútbol, él _____ su puerta con llave y se preparaba una _____ de café con _____. No lo visitábamos mientras estaba en ese _____ porque sabíamos que estaba preparando sus _____ para el día siguiente. A pesar del calor del _____, no salía hasta el _____. No sé por qué no participó en los deportes: decían que era buen _____, pero no le gustaban los _____. Ya que se dedicó totalmente a sus estudios, _____ cuando sólo tenía quince años.

II.   A continuación hay dos párrafos. Cada uno contiene una oración que no se relaciona directamente con el tema del párrafo. Elimine Ud. la oración que no sea necesaria, para que todas las oraciones sean coherentes y relacionadas con el tema. Después, indique por qué ha eliminado la oración.

1.   Espinosa expresaba ideas contradictorias. Veneraba a Francia, pero no le gustaban los franceses. Hablaba mal de los Estados Unidos y admiraba los rascacielos (*skyscrapers*) de Buenos Aires. No conocía otro país, pero eso no le importaba. Criticaba a la Argentina, pero no quería que otros hicieran lo mismo.

2.   Los Gómez vivían en un rancho y estaban tan aislados del resto del mundo que no tenían concepto ni de la geografía, de la historia o del tiempo. Además, eran analfabetos y por eso no podían aprender nada de los libros. Con frecuencia los viejos pierden la memoria o sólo tienen un concepto vago de las fechas. Los Gómez no sabían el año en que nacieron ni la distancia entre el rancho y la capital del país. Tampoco sabían nada del gobierno ni de la historia de su región.

III. Si Ud. no está de acuerdo con las siguientes afirmaciones, cámbielas para expresar su opinión personal.

1. Lo que dice la Biblia no es alegórico: se debe aceptar al pie de la letra (*literally*).
2. Algunas ideas están en la sangre de uno: no son parte de la cultura, sino parte de la herencia biológica.
3. Si existe el cielo, uno lo gana con las buenas obras, no simplemente con la fe.
4. Lo que comunica un libro no depende del lector ni de otros factores exteriores: un libro es una cosa absoluta.
5. A veces lo mágico y lo milagroso tienen una base científica.

# EL EVANGELIO SEGÚN MARCOS

JORGE LUIS BORGES (1899–1987), escritor argentino que ha sido comparado con Kafka, Poe y Wells, crea en sus obras literarias un mundo fantástico e imaginario, independiente de un tiempo o un espacio específicos. Borges dijo que necesitaba alejar sus cuentos, situarlos en tiempos y espacios algo lejanos para liberar su imaginación y obrar con mayor libertad. Era un hombre sumamente intelectual para quien las ideas tenían vida y eran capaces de provocar el asombro y el deleite del lector a través de sus ficciones.

Borges nació en Buenos Aires, de padres intelectuales de clase media. Educado en la capital y en Ginebra, pasó luego tres años en España antes de regresar a Buenos Aires en 1921. En los años siguientes se distinguió como poeta, pero es probable que la verdadera originalidad de Borges no esté ni en las poesías ni en la crítica literaria que publicó en esos años, sino en las breves narraciones que aparecieron en los años siguientes —entre 1930 y 1955—, especialmente en dos colecciones: *Ficciones* y *El Aleph*. Aunque en aquellos años los dos tomos no atrajeron mucha atención, después gozaron de fama mundial y situaron a Borges entre los escritores más importantes de nuestro tiempo.

En los cuentos de esa época Borges explora los temas que, según él, son básicos en toda literatura fantástica: la obra dentro de la obra, la contaminación de la realidad por el sueño, el viaje a través del tiempo y el concepto del doble. En ellos el orden se encuentra en la mente humana, mientras que la realidad exterior tiene cualidades caóticas y peligrosas. También se manifiesta, en esos cuentos, la condición absurda y tal vez heroica del hombre que lucha por imponer orden sobre el caos del mundo físico que lo rodea.

En este capítulo se presenta «El Evangelio según Marcos», cuento que, según Borges, se debe a un sueño y, como toda literatura, es un «sueño dirigido». En este caso, el sueño se basa en un pasaje de la Biblia, y en la narración que allí se hace del sacrificio de Cristo en la cruz, acto que asegura la salvación del alma del creyente y que se ha establecido como parte de la «intrahistoria» de los pueblos occidentales. Es un cuento que debe leerse con cuidado. Sólo el lector cuidadoso y detallista tendrá el placer de anticipar el fin dramático e inevitable que el autor ha preparado mediante la acumulación de indicios.

El hecho sucedió en la estancia La Colorada, en el partido de Junín, hacia el sur, en los últimos días del mes de marzo de 1928. Su protagonista fue un estudiante de medicina, Baltasar Espinosa. Podemos definirlo por ahora como uno de tantos muchachos porteños, sin otros rasgos dignos de nota que esa facultad oratoria que le había hecho merecer más de un premio en el colegio inglés de Ramos Mejía y que una

5

sucedió — *took place*
partido — *township*

porteños — *from Buenos Aires* / rasgos — *characteristics*

casi ilimitada bondad. No le gustaba discutir; prefería
10   que el interlocutor tuviera razón y no él. Aunque los
azares del juego le interesaban, era un mal jugador,
porque le desagradaba ganar. Su abierta inteligencia
era perezosa; a los treinta y tres años le faltaba rendir
una materia para graduarse, la que más lo atraía. Su
15   padre, que era librepensador, como todos los señores
de su época, lo había instruido en la doctrina de
Herbert Spencer,[1] pero su madre, antes de un viaje a
Montevideo, le pidió que todas las noches rezara el
Padrenuestro e hiciera la señal de la cruz. A lo largo
20   de los años no había quebrado nunca esa promesa. No
carecía de coraje; una mañana había cambiado, con
más indiferencia que ira, dos o tres puñetazos con un
grupo de compañeros que querían forzarlo a participar
en una huelga universitaria. Abundaba, por espíritu
25   de aquiescencia, en opiniones o hábitos discutibles; el
país le importaba menos que el riesgo de que en otras
partes creyeran que usamos plumas; veneraba a
Francia pero menospreciaba a los franceses; tenía en
poco a los americanos, pero aprobaba el hecho de que
30   hubiera rascacielos en Buenos Aires; creía que los
gauchos de la llanura son mejores jinetes que los de
las cuchillas o los cerros. Cuando Daniel, su primo, le
propuso veranear en La Colorada, dijo inmediata-
mente que sí, no porque le gustara el campo sino por
35   natural complacencia y porque no buscó razones váli-
das para decir que no.[2]

   El casco de la estancia era grande y un poco
abandonado; las dependencias del capataz, que se lla-
maba Gutre, estaban muy cerca. Los Gutres eran tres:
40   el padre, el hijo, que era singularmente tosco, y una
muchacha de incierta paternidad. Eran altos, fuertes,
huesudos, de pelo que tiraba a rojizo y de caras ain-
diadas. Casi no hablaban. La mujer del capataz había
muerto hace años.

45   Espinosa, en el campo, fue aprendiendo cosas
que no sabía y que no sospechaba. Por ejemplo, que
no hay que galopar cuando uno se está acercando a
las casas y que nadie sale a andar a caballo sino para
cumplir con una tarea. Con el tiempo llegaría a dis-
50   tinguir los pájaros por el grito.

   A los pocos días, Daniel tuvo que ausentarse a la
capital para cerrar una operación de animales. A lo
sumo, el negocio le tomaría una semana. Espinosa,

---

discutir   *to argue*

azares   *risks*

perezosa   *lazy
(undirected)* / rendir
una materia   *to take
an exam on a course*

No... coraje   *He was not
lacking in courage*
ira   *anger* / puñetazos
*punches*

Abundaba... en   *He was
full of* / discutibles
*questionable*

usamos plumas   *we wear
feathers (we are Indians)*
/ menospreciaba   *he
scorned* / tenía en poco
*he despised, thought
little of* / jinetes   *riders*
/ cuchillas   *mountains*

casco   *main house*
dependencias   *quarters* /
capataz   *foreman*
tosco   *uncouth*

huesudos   *bony; big-
boned* / que... rojizo
*which had a reddish
tinge* / aindiadas
*Indian-looking*

grito   *cry; call*

operación   *deal* / A lo
sumo   *At most*

que ya estaba un poco harto de las *bonnes fortunes* de
55 su primo y de su infatigable interés por las variacio-
nes de la sastrería, prefirió quedarse en la estancia,
con sus libros de texto. El calor apretaba y ni siquie-
ra la noche traía un alivio. En el alba, los truenos lo
despertaron. El viento zamarreaba las casuarinas.
60 Espinosa oyó las primeras gotas y dio gracias a Dios.
El aire frío vino de golpe. Esa tarde, el Salado se
desbordó.

Al otro día, Baltasar Espinosa, mirando desde la
galería los campos anegados, pensó que la metáfora
65 que equipara la pampa[3] con el mar no era por lo
menos esa mañana, del todo falsa, aunque Hudson[4]
había dejado escrito que el mar nos parece más gran-
de, porque lo vemos desde la cubierta del barco y no
desde el caballo o desde nuestra altura. La lluvia no
70 cejaba; los Gutres, ayudados o incomodados por el
pueblero, salvaron buena parte de la hacienda, aun-
que hubo muchos animales ahogados. Los caminos
para llegar a La Colorada eran cuatro: a todos los
cubrieron las aguas. Al tercer día, una gotera amena-
75 zó la casa del capataz; Espinosa les dio una habita-
ción que quedaba en el fondo, al lado del galpón de
las herramientas. La mudanza los fue acercando;
comían juntos en el gran comedor. El diálogo resulta-
ba difícil; los Gutres, que sabían tantas cosas en
80 materia de campo, no sabían explicarlas. Una noche,
Espinosa les preguntó si la gente guardaba algún
recuerdo de los malones, cuando la comandancia
estaba en Junín. Le dijeron que sí, pero lo mismo
hubieran contestado a una pregunta sobre la ejecu-
85 ción de Carlos Primero. Espinosa recordó que su
padre solía decir que casi todos los casos de longevi-
dad que se dan en el campo son casos de mala memo-
ria o de un concepto vago de las fechas. Los gauchos
suelen ignorar por igual el año en que nacieron y el
90 nombre de quien los engendró.

En toda la casa no había otros libros que una
serie de la revista *La Chacra*, un manual de veterina-
ria, un ejemplar de lujo de *Tabaré*, una *Historia del
Shorthorn en la Argentina*, unos cuantos relatos eró-
95 ticos o policiales y una novela reciente: *Don Segundo
Sombra*.[5] Espinosa, para distraer de algún modo la
sobremesa inevitable, leyó un par de capítulos a los
Gutres, que eran analfabetos. Desgraciadamente, el

---

harto  *tired, fed up* /
bonnes fortunes  *good
fortune (with women)* /
sastrería  *men's
fashions* / apretaba
*was oppressive* / alivio
*respite, relief* /
zamarreaba las
casuarinas  *shook the
Australian pines* / de
golpe  *suddenly* / el
Salado  *the Salado
("Salty") River* / se
desbordó  *overflowed* /
anegados  *flooded* /
equipara  *compares*

cubierta  *deck*

cejaba  *let up*
pueblero  *city man* /
hacienda  *herd* /
ahogados  *drowned*

gotera  *leak*

galpón de las herramientas
*tool shed* / La...
acercando  *The move
brought them closer
together*

guardaba  *held, kept*
malones  *Indian raids* /
comandancia  *frontier
command*

chacra  *farm*
de lujo  *deluxe*

sobremesa  *after-dinner
conversation* /
analfabetos  *illiterate*

capataz había sido tropero y no le podían importar las
100 andanzas de otro. Dijo que ese trabajo era liviano,
que llevaban siempre un carguero con todo lo que se
precisa y que, de no haber sido tropero, no habría lle-
gado nunca hasta la Laguna de Gómez, hasta el
Bragado y hasta los campos de los Núñez, en
105 Chacabuco. En la cocina había una guitarra; los peo-
nes, antes de los hechos que narro, se sentaban en
rueda; alguien la templaba y no llegaba nunca a
tocar. Esto se llamaba una guitarreada.

    Espinosa, que se había dejado crecer la barba,
110 solía demorarse ante el espejo para mirar su cara
cambiada y sonreía al pensar que en Buenos Aires
aburriría a los muchachos con el relato de la inunda-
ción del Salado. Curiosamente, extrañaba lugares a
los que no iba nunca y no iría: una esquina de la calle
115 Cabrera en la que hay un buzón, unos leones de
mampostería en un portón de la calle Jujuy, a unas
cuadras del Once, un almacén con piso de baldosa
que no sabía muy bien dónde estaba. En cuanto a sus
hermanos y a su padre, ya sabrían por Daniel que
120 estaba aislado —la palabra, etimológicamente, era
justa[6]— por la creciente.

    Explorando la casa, siempre cercada por las
aguas, dio con una Biblia en inglés. En las páginas
finales los Guthrie —tal era su nombre genuino—
125 habían dejado escrita su historia. Eran oriundos de
Inverness, habían arribado a este continente, sin duda
como peones, a principios del siglo diecinueve, y se
habían cruzado con indios. La crónica cesaba hacia
mil ochocientos setenta y tantos; ya no sabían escribir.
130 Al cabo de unas pocas generaciones habían olvidado el
inglés; el castellano, cuando Espinosa los conoció, les
daba trabajo. Carecían de fe, pero en su sangre perdu-
raban, como rastros oscuros, el duro fanatismo del cal-
vinista[7] y las supersticiones del pampa. Espinosa les
135 habló de su hallazgo y casi no escucharon.

    Hojeó el volumen y sus dedos lo abrieron en el
comienzo del Evangelio según Marcos. Para ejercitar-
se en la traducción y acaso para ver si entendían algo,
decidió leerles ese texto después de la comida. Le sor-
140 prendió que lo escucharan con atención y luego con
callado interés. Acaso la presencia de las letras de oro
en la tapa le diera más autoridad. Lo llevan en la san-
gre, pensó. También se le ocurrió que los hombres, a

---

tropero   *cattle driver*
andanzas   *doings,*
   *activities* / carguero
   *packhorse*

en rueda   *in a circle*
templaba   *tuned*
guitarreada   *guitarfest*

demorarse   *linger, stop*

mampostería   *concrete* /
   portón   *gateway* /
   almacén   *store* /
   baldosa   *tile*

creciente   *floodwaters*

dio con   *he came across*

oriundos   *natives*

Al cabo de   *After*

perduraban   *survived,*
   *remained*
pampa (*m*)   *pampa*
   *Indian*

Hojeó   *He leafed through*

tapa   *cover*
a lo largo del   *throughout*

lo largo del tiempo, han repetido siempre dos histo-
145 rias: la de un bajel perdido que busca por los mares
mediterráneos una isla querida, y la de un dios que se
hace crucificar en Gólgota.[8] Recordó las clases de elo-
cución en Ramos Mejía y se ponía de pie para predi-
car las parábolas.

150 Los Gutres despachaban la carne asada y las sar-
dinas para no demorar el Evangelio.

Una corderita que la muchacha mimaba y ador-
naba con una cintita celeste se lastimó con un alam-
brado de púa. Para parar la sangre, querían ponerle
155 una telaraña; Espinosa la curó con unas pastillas. La
gratitud que esa curación despertó no dejó de asom-
brarlo. Al principio, había desconfiado de los Gutres
y había escondido en uno de sus libros los doscientos
cuarenta pesos que llevaba consigo; ahora, ausente el
160 patrón, él había tomado su lugar y daba órdenes tími-
das, que eran inmediatamente acatadas. Los Gutres
lo seguían por las piezas y por el corredor, como si
anduvieran perdidos. Mientras leía, notó que le reti-
raban las migas que él había dejado sobre la mesa.
165 Una tarde los sorprendió hablando de él con respeto y
pocas palabras. Concluido el Evangelio según Marcos,
quiso leer otro de los tres que faltaban; el padre le
pidió que repitiera el que ya había leído, para enten-
derlo bien. Espinosa sintió que eran como niños, a
170 quienes la repetición les agrada más que la variación
o la novedad. Una noche soñó con el Diluvio, lo cual
no es de extrañar; los martillazos de la fabricación del
arca lo despertaron y pensó que acaso eran truenos.
En efecto, la lluvia, que había amainado, volvió a
175 recrudecer. El frío era intenso. Le dijeron que el tem-
poral había roto el techo del galpón de las herra-
mientas y que iban a mostrárselo cuando estuvieran
arregladas las vigas. Ya no era un forastero y todos lo
trataban con atención y casi lo mimaban. A ninguno
180 le gustaba el café, pero había siempre una tacita para
él, que colmaban de azúcar.

El temporal ocurrió un martes. El jueves a la
noche lo recordó un golpecito suave en la puerta que,
por las dudas, él siempre cerraba con llave. Se levan-
185 tó y abrió: era la muchacha. En la oscuridad no la vio,
pero por los pasos notó que estaba descalza y después,
en el lecho, que había venido desde el fondo, desnu-
da. No lo abrazó, no dijo una sola palabra; se tendió

bajel  *ship*

predicar las parábolas
*preach the parables*
despachaban  *gulped down, dispatched*
corderita  *lamb* / mimaba *pampered* / cintita celeste  *light blue little ribbon* / un... púa *strand of barbed wire* / telaraña  *cobweb* / pastillas  *pills* / desconfiado  *distrusted*

acatadas  *obeyed*

migas  *crumbs*

el Diluvio  *the (biblical) Flood* / no es de extrañar  *is not surprising* / martillazos *hammer blows* / acaso *maybe* / amainado  *let up* / recrudecer  *fall harder*
arregladas  *fixed* / vigas *beams* / forastero *stranger*
colmaban de  *(they) heaped with*
recordó  *awakened*

pasos  *footsteps*
lecho  *bed* / fondo  *back (of the house)*

junto a él y estaba temblando. Era la primera vez que
190  conocía a un hombre. Cuando se fue, no le dio un
beso; Espinosa pensó que ni siquiera sabía cómo se
llamaba. Urgido por una íntima razón que no trató de        Urgido   *Motivated*
averiguar,  juró que en Buenos Aires no le contaría a
nadie esa historia.

195       El día siguiente comenzó como los anteriores,
salvo que el padre habló con Espinosa y le preguntó si
Cristo se dejó matar para salvar a todos los hombres.
Espinosa, que era librepensador pero que se vio obli-
gado a justificar lo que les había leído, le contestó:

200       —Sí. Para salvar a todos del infierno.
Gutre le dijo entonces:
—¿Qué es el infierno?
—Un lugar bajo tierra donde las ánimas arderán        ánimas   *souls* / arderán
y arderán.                                                             *will burn*

205       —¿Y también se salvaron los que le clavaron los        le... clavos   *hammered in*
clavos?                                                                *the nails*
—Sí —replicó Espinosa, cuya teología era incierta.
Había temido que el capataz le exigiera cuentas        le... ocurrido   *would*
de lo ocurrido anoche con su hija. Después del almuer-        *demand an accounting*
210  zo, le pidieron que releyera los últimos capítulos.        *from him of what had*
                                                                    *taken place*
Espinosa durmió una siesta larga, un leve sueño
interrumpido por persistentes martillos y por vagas
premoniciones. Hacia el atardecer se levantó y salió al
corredor. Dijo como si pensara en voz alta:

215       —Las aguas están bajas. Ya falta poco.        Ya falta poco   *It won't be*
—Ya falta poco —repitió Gutre, como un eco.        *long now*
Los tres lo habían seguido. Hincados en el piso de        Hincados   *Kneeling*
piedra le pidieron la bendición. Después lo maldije-
ron, lo escupieron y lo empujaron hasta el fondo. La        lo... empujaron   *they*
220  muchacha lloraba. Espinosa entendió lo que le espe-        *cursed him, spat on him*
raba del otro lado de la puerta. Cuando la abrieron,        *and shoved him*
vio el firmamento. Un pájaro gritó; pensó: Es un jil-
guero. El galpón estaba sin techo; habían arrancado        jilguero   *goldfinch*
las vigas para construir la Cruz.                                galpón   *shed* / arrancado
                                                                    *pulled down*

*El informe de Brodie, 1970.*

## *Notas culturales*

[1] Herbert Spencer (1820–1903), filósofo inglés, fundador de la filosofía evolu-
cionista. Postuló el concepto del darwinismo social, la sobrevivencia del más
apto. Influido por Spencer, el filósofo francés Henri Bergson sugirió que ciertos
mitos o ideas pueden perdurar en la sangre, en la raza. El hecho de que el fana-

tismo calvinista perdura en la sangre de los Gutres confirma las ideas de Bergson.

² Normalmente los dueños de las grandes estancias viven en Buenos Aires y visitan sus estancias sólo de vez en cuando. Aparentemente Daniel y Baltasar tenían esa costumbre.

³ La pampa es un llano enorme, parecida a los «*Great Plains*» de los Estados Unidos. El gaucho se parece al «*cowboy*» norteamericano.

⁴ William Henry Hudson (1840–1922) escribió su obra en inglés, pero es famoso en la Argentina por la evocación nostálgica de la pampa bonaerense, escenario de los relatos y las obras autobiográficas del autor. Hudson nació en la pampa y pasó su infancia y su adolescencia allí.

⁵ Esta lista de obras es típica de la técnica de Borges de vincular la «realidad» de la trama con la del mundo de las ideas. Cinco de las obras se relacionan con el ambiente de la pampa y la estancia, y reflejan varias actitudes hacia ese ambiente: la revista *La Chacra* refleja las actitudes y preocupaciones del estanciero; el manual de veterinaria, las actitudes de los científicos; *Tabaré* de Juan Zorrilla de San Martín, el punto de vista romántico, con su característico fatalismo; la *Historia del Shorthorn en la Argentina*, la perspectiva de los historiadores; y *Don Segundo Sombra* de Ricardo Güiraldes, la evocación del gaucho ideal.

⁶ La etimología de «aislado» sugiere la idea de «isla» y describe el estado del casco de la estancia después del diluvio.

⁷ Calvinista es el que acepta la teología de Jean Calvin (1509–1564), teólogo francés que mantuvo que la Biblia es la única fuente verdadera de la ley de Dios y que el deber del hombre es interpretarla y mantener el orden en el mundo. Según Calvin, sólo los elegidos de Dios pueden redimirse: la redención no puede ganarse por buenas obras. En el cuento, los Gutres aceptan al pie de la letra lo que dice la Biblia y creen que Espinosa es un elegido de Dios.

⁸ Las dos historias son: la *Odisea* de Homero, modelo de toda la poesía épica posterior, que sugiere la idea de la búsqueda del hombre; y la historia de Cristo, que se hace crucificar en el monte Gólgota para redimir a la humanidad, y que constituye, desde entonces, el ejemplo y prototipo ideal del hombre que se sacrifica por los demás.

## COMPRENSIÓN

1. ¿Dónde y cuándo tienen lugar los sucesos del cuento?    2. ¿Qué actitudes básicas de los padres de Baltasar Espinosa influyeron en su formación intelectual?    3. ¿Por qué viajó Espinosa a la estancia?    4. ¿Cómo eran los Gutres? 5. ¿Cómo llegó a aislarse la estancia?    6. ¿Por qué se mudaron los Gutres a la

habitación que quedaba al lado del galpón de las herramientas?    7. ¿Qué sabían los Gutres de su pasado?    8. ¿Qué clase de libros y revistas había en la casa? 9. ¿Qué encontró Espinosa en las páginas finales de la Biblia de los Guthrie? 10. ¿Qué clase de creencia religiosa tenían los Gutres?    11. ¿Cómo reaccionaron los Gutres cuando Espinosa les leyó el Evangelio según Marcos?    12. ¿Cómo cambió la relación entre los Gutres y Espinosa?    13. ¿Qué pasó el jueves por la noche?    14. ¿Qué preguntas le hizo el padre de los Gutres a Espinosa al día siguiente?    15. ¿Qué le hicieron los Gutres a Espinosa cuando salió después de dormir la siesta?    16. ¿Qué le esperaba a Espinosa en el galpón?

# EXPANSIÓN

## I. Análisis literario

1. Con frecuencia, Borges indica en sus cuentos que las ideas que se expresan en un libro son capaces de cambiar el mundo real. ¿Refleja este cuento tal concepto?    2. ¿Cómo influyeron en las acciones de los Gutres los rastros del «duro fanatismo del calvinista y las supersticiones del pampa» que perduraban en su sangre?    3. Comente Ud. los paralelos que pueden establecerse entre la vida de Espinosa y la de Cristo.    4. Contraste Ud. la actitud religiosa de Espinosa con la de los Gutres.    5. ¿Cuál es el tema principal del cuento?

## II. Reportaje

Ud. es periodista de Buenos Aires. Acaba de entrevistar a los Gutres sobre la muerte de Espinosa. Escriba un reportaje sobre lo que pasó, incluyendo:

1. una descripción de los Gutres.
2. cómo reaccionaron los Gutres al comienzo, cuando conocieron a Espinosa por primera vez.
3. por qué llegaron a respetar a Espinosa.
4. el «milagro» que vieron.
5. qué hicieron después de ver el milagro.
6. por qué el padre le hizo a Espinosa la pregunta sobre los que le clavaron los clavos a Cristo.
7. qué hicieron después de la siesta el día de la muerte de Espinosa.
8. cómo reaccionó Ud., como periodista y como ciudadano (*citizen*) frente a los hechos que acaba de describir.

## III. Minidrama

Con otra(s) persona(s) de la clase, presente un breve drama que se relacione con el tema del cuento de Borges. Algunos temas posibles son:

1. En vez de decir que «sí», Espinosa contesta «no» cuando el padre de los Gutres le pregunta si los que le clavaron los clavos a Cristo también se salvaron. ¿Qué pasará después?
2. El primo de Espinosa, Daniel, vuelve inesperadamente en el momento cuando van a crucificar a Espinosa.
3. Una familia que siempre ha vivido en un lugar remotísimo de Alaska, sin ninguna comunicación con el mundo exterior, toma al pie de la letra algo que un explorador le cuenta.

## IV. Opiniones y actitudes

Escriba un párrafo sobre uno de los temas siguientes o explíqueselo a la clase

1. El libro que más le ha gustado o que más ha influido en Ud.
2. Una idea que ha cambiado el mundo.
3. Un fenómeno sicológico que le interesa.

## V. Situación

Con un(a) compañero(a) de clase, presente Ud. un diálogo entre dos personas. Una de las personas tiene hermano(a) gemelo(a) (*twin*), o conoce unos gemelos. La otra persona le hace preguntas sobre ciertos fenómenos sicológicos que se han asociado con hermanos gemelos. Algunas preguntas posibles son: ¿Son idénticos(as) físicamente? ¿Tienen igual capacidad intelectual? ¿Se interesan por las mismas cosas o por cosas distintas? ¿Ha habido alguna clase de comunicación telepática entre Uds. o entre ellos? ¿Qué pasó en esas ocasiones? ¿Cree que los dos comparten (*share*) ciertas ideas o preferencias? Es decir, ¿cree que esas ideas o preferencias están en la sangre?

# FRANCISCO DE GOYA Y LUCIENTES

Algunos creadores —músicos, pintores, escritores— producen sus mejores obras en su juventud y después repiten lo ya expresado o presentan obras de calidad inferior. Otros, en cambio, crean sus mejores obras en los últimos años de su vida: Shakespeare, Goethe, Beethoven, Verdi y El Greco, para citar sólo algunos ejemplos. A este grupo pertenece uno de los artistas más extraordinarios de todos los tiempos: FRANCISCO DE GOYA Y LUCIENTES (1746–1828).

Las primeras décadas de la vida de Goya son años de aprendizaje. Estudia con artistas conocidos, copia la obra de grandes pintores del pasado, viaja a Madrid y a Roma, se hace conocer entre la gente más influyente de la capital y recibe algunas comisiones que lo establecen como pintor de cierta importancia. En esta época su obra es esencialmente convencional y armoniza con la perspectiva de la realidad del siglo XVIII. Sin embargo, su continuo esfuerzo le hace ganar una competencia ante el rey, y Goya se convierte en el retratista de las personas más importantes de la corte. Aunque llega a recibir todos los favores de la corte real, no se deja intimidar por el rango social de las personas que pinta: las retrata así como las ve su ojo penetrante y agudo. Lo curioso es que sus protectores no se dan por ofendidos y nunca le niegan su amparo, tal vez porque reconocen su genio.

Durante algunos años Goya vive como un típico cortesano, pero luego dos acontecimientos le transforman la vida: estalla la Revolución Francesa en 1789, y en 1792 una enfermedad inesperada por poco lo mata y lo deja sordo. Su obra, entonces, refleja el cambio producido por estos sucesos: en el futuro ya no será el pintor burgués de la corte sino el pintor del pueblo español. Así, ha sabido representar mejor que nadie los mitos y supersticiones y también comunicar la decadencia de una sociedad junto al tremendo sufrimiento del pueblo. Goya vuelve a sus raíces campesinas aragonesas para pintar lo español y lo universal.

En los últimos años de su vida Goya produce las obras que han de asegurarle su inmortalidad. En 1799 publica los famosos *Caprichos*, una serie de grabados cuyos temas son las supersticiones, la brujería, la corrupción y las pasiones diabólicas del pueblo. Cuando ya tiene más de setenta años, el artista da a conocer otra serie de grabados igualmente fuertes, los *Disparates*. En varias pinturas y en otra serie de grabados, *Los desastres de la guerra*, publicados en 1820, Goya muestra su reacción hacia la invasión de España por Napoleón en 1808. Su denuncia de la guerra, de un realismo horripilante, es la mejor expresión de la crueldad y del sufrimiento humanos. En los mismos años de su vida, su angustia personal le hace pintar en su casa del campo (Quinta del Sordo) una serie de «pinturas negras» en las que expresa todo el pesimismo, el nihilismo y lo absurdo en la vida del hombre. En todas estas obras, fruto de su vejez, Goya mejora su técnica y logra expresarse con una fuerza y originalidad incomparables.

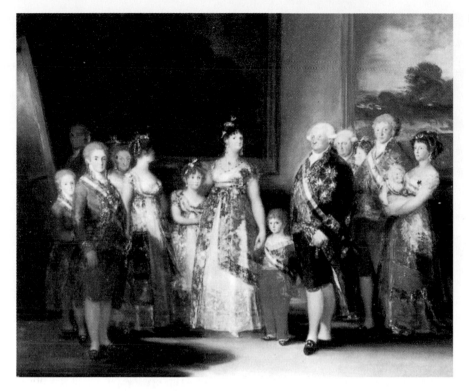

*Giraudon/Art Resource.*

## La familia de Carlos IV (1800)

En esta pintura Goya logra captar la esencia de la personalidad de cada uno de los miembros de la familia real. Por ejemplo, la reina María Luisa domina la pintura, así como supo dominar a su familia y a su país durante su vida. El rey, al contrario, se presenta como un hombre banal y su retrato casi es una caricatura. Como Velázquez en su pintura *Las Meninas*, Goya se incluye a sí mismo, a la derecha del cuadro. El autorretrato del artista está en la sombra, para que los espectadores no lo confundan con la familia real. La pintura es extraordinaria, no sólo por su composición, sino también por la brillantez y la armonía de los colores.

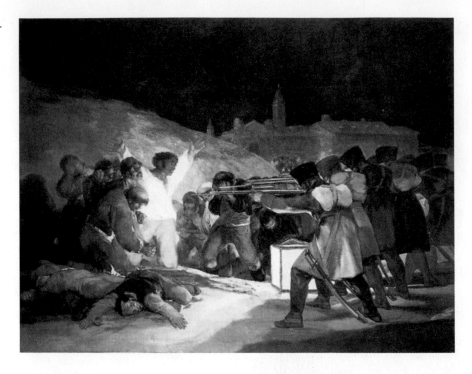

## El tres de mayo de 1808 en Madrid (circa 1814)

 Tal vez no existe mayor protesta contra la crueldad de la guerra que esta pintura de Goya. El dos de mayo hubo rebelión en Madrid contra las tropas de Murat, y la noche del tres de mayo las fuerzas francesas ejecutaron a muchos prisioneros rebeldes. Se cree que Goya fue testigo de lo que pasó el tres de mayo. En la pintura se presentan varias reacciones y movimientos de los rebeldes que están para morir. El horror es aumentado por las expresiones de los que esperan su turno y por la presencia de los cadáveres de los ya ejecutados. Al no mostrar la cara de los soldados franceses y al unificar el ritmo de sus cuerpos, Goya hace que el horror sea más impersonal e inhumano.

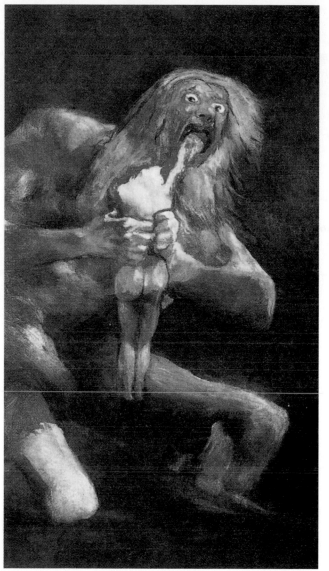

*Scala/Art Resource.*

# SATURNO DEVORANDO A UNO DE SUS HIJOS (1819–1823)

Esta pintura representa el mito romano de Saturno que devora a sus hijos. Saturno simboliza el Tiempo. En este cuadro su crueldad es obvia. ¿A quién devora el Tiempo? ¿Se puede decir que la pintura tiene valor alegórico? ¿Cuál sería la actitud del viejo Goya hacia el tiempo y hacia la muerte?

# PARA COMENTAR

1. Refiriéndose a la pintura *El tres de mayo de 1808 en Madrid,* describa Ud. la diferencia entre las reacciones de las personas que están para morir o que esperan su turno. ¿Cómo reaccionaría Ud. en tales circunstancias?

2. Picasso admiraba mucho la pintura *El tres de mayo de 1808 en Madrid.* Busque Ud. una foto de la pintura *Guernica* de Picasso y compárela con la pintura de Goya. Por ejemplo, ¿cómo logra Picasso mostrar el horror impersonal de la guerra?

3. Escriba Ud. un ensayo breve sobre uno de los temas siguientes.

   a. La crueldad y el horror de la guerra en los grabados *(engravings)* de *Los desastres de la guerra* de Goya. (Busque un ejemplar de esa obra en la biblioteca e incluya fotocopias de los grabados que Ud. va a analizar.)

   b. Como lo hizo Goya, muchos artistas y escritores han criticado la sociedad y han tratado de reformarla o cambiarla por medio de sus obras. ¿Qué artista o escritor ha hecho algo así en nuestros tiempos? ¿Qué criticó?

# Aspectos económicos de Hispanoamérica

Los habitantes de muchos barrios pobres de Lima, Perú, son campesinos que se han mudado a la capital en busca de mejores condiciones económicas. Con frecuencia no encuentran trabajo y se ven forzados a vivir en barrios donde no hay ni electricidad ni agua. Pensando en este hecho, describa Ud. lo que hace la niña de la carretilla (wheelbarrow) de la foto.

# ENFOQUE

Hispanoamérica es riquísima en materias primas. Sin embargo, por varias razones históricas, hay muchos problemas económicos que todavía no se han resuelto y que siguen amenazando la estabilidad de muchas regiones.

Uno de los problemas más obvios es el de la pobreza. Este problema se manifiesta en lo que el antropólogo Oscar Lewis ha descrito como la «cultura de la pobreza», cultura que tiene ciertas características comunes y que se encuentra en casi todos los centros metropolitanos. La misma pobreza se encuentra en muchas regiones rurales, donde su efecto sobre el individuo no es menos desastroso.

Los factores que pueden explicar la pobreza de la gente del campo son diversos: la falta de tierra cultivable, la concentración de la tierra en manos de unos pocos propietarios, las adversas condiciones climáticas, la falta de educación de los campesinos, la poca variedad agrícola, la falta de capital para comprar maquinarias, los malos gobiernos, etc. El hecho es que, con pocas excepciones, el campesino todavía sufre la misma pobreza que sus padres y su situación de miseria provee campo fértil para los que proponen soluciones revolucionarias.

En México, el problema de la pobreza rural se hizo evidente en la Revolución de 1910, cuando los campesinos, especialmente los peones que siguieron a Emiliano Zapata, se rebelaron en favor de «pan y tierra». Esta lucha no terminó con la Revolución: todavía se presentan nuevos planes para distribuir la tierra y mejorar la condición de los hombres que viven en ella. Pero muchos campesinos, desilusionados ante la miseria que caracteriza la vida rural, han abandonado sus campos para ir a la ciudad (en donde, irónicamente, muchos han encontrado condiciones aún peores). Así es que la creación de una política que pueda aliviar la pobreza del campesino todavía es uno de los problemas que afrontan México y otros países de la América Hispana.

En México, primer país que en este siglo produjo una verdadera revolución social, los intelectuales se han dedicado a la investigación de las raíces de los problemas económicos y sociales y a la representación literaria y pictórica de las condiciones actuales. Buscan en el pasado la explicación del presente. El resultado ha sido la creación de una literatura y un arte principalmente dedicados al mejoramiento de la condición del obrero y del campesino. Su gran calidad y originalidad han merecido el aplauso universal.

Como ejemplos de esta labor extraordinaria se han seleccionado un cuento de Juan Rulfo que trata del tema de la pobreza y varios ejemplos de las pinturas murales de Diego Rivera, fecundo creador de la conciencia nacional mexicana.

# VOCABULARIO ÚTIL

Estudie estas palabras.

**Verbos**

abrazar   *to embrace, to hug*

despertarse (ie)   *to wake up, to awaken*

entretenerse   *to entertain oneself*

llevarse   *to carry away, to carry off*

regalar   *to give (a present)*

**Sustantivos**

la cama   *bed*

la cuenta   *account*

el cuerno   *horn (of an animal)*

la gallina   *hen*

la inundación   *flood*

la madrugada   *dawn*

la oreja   *ear*

lo orilla   *bank (of a river, sea)*

la pata   *foot (of an animal)*

la raíz   *root*

el ruido   *noise*

el seno   *breast*

el sonido   *sound*

el sueño   *sleep*

el vestido   *dress*

**Otras palabras y expresiones**

cumplir... años   *to turn . . . (years old)*

darse cuenta de   *to realize*

de repente   *suddenly*

poco a poco   *little by little*

# ANTICIPACIÓN

I.   Complete Ud. el siguiente diálogo, usando la forma correcta de palabras del **Vocabulario útil**.

PEPE   ¿Y cuándo supiste que hubo una inundación?

TACHA   Acababa de _____ diez años. Muy temprano por la mañana, a la _____, algo me despertó. También _____ mi hermano.

PEPE   ¿Qué te despertó?

TACHA   Era el _____ del agua del río. Mi hermano y yo _____ de que no era el sonido de siempre.

PEPE   ¿Qué hicieron Uds.?

TACHA   Saltamos de la _____ y fuimos a la _____ del río. Las _____ de mi tía habían desaparecido y desde la orilla vi las _____ de un animal que era llevado por la corriente. No le vi los _____ ni las _____ ni otra parte de la cabeza: solamente _____. Mañana _____ doce años y creo que mi padre me va a _____ una vaca. ¡Ojalá que a ella no le pase lo mismo!

II. En el siguiente párrafo las palabras subrayadas indican el orden de los acontecimientos. Sin entender lo que significan esas palabras, sería difícil comprender correctamente lo que pasa. Lea el párrafo y después, de la lista que se presenta a continuación, sustituya con un sinónimo cada palabra subrayada.

**Sinónimos**

| | | |
|---|---|---|
| de pronto | inmediatamente | primero |
| después | luego | un rato después |
| en aquel momento | mientras | tan pronto como |
| finalmente | por un rato | |

Me desperté a las cinco de la mañana. <u>En aquel instante</u> (1) estaba soñando con mi tía, que murió la semana pasada. <u>Unos minutos después</u> (2) salí a la calle. Estaba oscuro; no se veía nada. <u>Luego que</u> (3) se acostumbraron mis ojos a la oscuridad, vi a algunos hombres que parecían buscar algo. <u>Al mismo tiempo que</u> (4) los miraba, me di cuenta de que alguien me hablaba. Reconocí la voz <u>en seguida</u> (5): era mi hermana. Me dijo que había desaparecido la vaca que mi padre le regaló para su cumpleaños. <u>Al comienzo</u> (6), no sabíamos qué hacer. <u>Entonces</u> (7) empezamos a buscarla en todas partes. <u>Por último</u> (8) llegamos a la orilla del río. <u>De repente</u> (9) mi hermana se puso a gritar: había visto la vaca en las aguas del río. Estaba muerta. <u>Por algún tiempo</u> (10) nos quedamos allí, abrazados, mirando las aguas sucias. <u>Más tarde</u> (11) volvimos a casa.

1. _____     5. _____     9. _____
2. _____     6. _____     10. _____
3. _____     7. _____     11. _____
4. _____     8. _____

III. Complete las frases siguientes expresando su opinión personal.

1. En los Estados Unidos, la pobreza se nota más...
2. La causa más importante de la pobreza es...
3. Uno de los aspectos de la pobreza es que...
4. Para aliviar (*alleviate*) la pobreza en nuestro país debemos...
5. En cuanto a los problemas económicos de los países del Tercer Mundo, creo que...

## ES QUE SOMOS MUY POBRES[1]

〰〰〰

JUAN RULFO (1918–1986), nació durante la Revolución mexicana, y de niño vivió en el pueblo de San Gabriel, estado de Jalisco. En la época colonial San Gabriel había gozado de alguna prosperidad, pero después empezó a decaer. Este proceso, visible también en muchos pueblos de la misma región, se aceleró después de la Revolución. Rulfo indica que la región en que está San Gabriel es árida y desolada. La mayoría de la gente de esa región ha emigrado y la que todavía vive en los pequeños pueblos es gente pobre que se ha quedado para acompañar a sus muertos.

Uno de sus primeros recuerdos de niño fue una rebelión campesina (1926–1928) en la que murió su padre. Habían mandado al niño a Guadalajara para hacer sus estudios primarios. Seis años después, cuando murió su madre, lo enviaron a un orfanato donde pasó varios años. Después de terminar sus estudios primarios, Rulfo estudió contabilidad, pero su progreso en esta carrera quedó interrumpido por una huelga general que clausuró las escuelas. Entonces, Rulfo tuvo que trasladarse a México (1933) para continuar sus estudios. Los dos años siguientes fueron difíciles. Sin dinero y sin nadie que lo ayudara, Rulfo vivió en la pobreza. Manteniéndose lo mejor que podía, estudió jurisprudencia y literatura. Finalmente, consiguió un empleo en el Departamento de Inmigración, puesto que ocupó hasta 1947, cuando pasó a la oficina de ventas de Goodrich Rubber. Después Rulfo trabajó para el gobierno, la televisión y el cine, hasta conseguir empleo en el Instituto Nacional Indigenista.

La obra literaria de Rulfo empezó en 1940, cuando escribió una novela extensa sobre la vida en la capital. El lenguaje retórico de la novela no le gustó y resolvió destruirla. Entonces se dedicó a crear un estilo simple, libre de afectación literaria. El resultado fue la colección de cuentos que publicó en 1953, *El llano en llamas*. El escenario de los cuentos es Jalisco, con todo su calor, aridez y soledad. Los personajes son la gente que recuerda Rulfo de su niñez, gente que conocía el sufrimiento, el amor, la violencia y la pobreza. Rulfo describe con profunda comprensión y compasión su lucha perpetua contra la pobreza y la humillación.

Aquí todo va de mal en peor. La semana pasada se murió mi tía Jacinta, y el sábado, cuando ya la habíamos enterrado y comenzaba a bajársenos la tristeza, comenzó a llover como nunca. A mi papá eso le
5   dio coraje, porque toda la cosecha de cebada estaba asoleándose en el solar. Y el aguacero llegó de repente, en grandes olas de agua, sin darnos tiempo ni siquiera a esconder aunque fuera un manojo; lo único

de mal en peor    *from bad to worse*

comenzaba... tristeza    *our sadness was beginning to go away* / le dio coraje    *made him mad*

aunque... manojo    *even a handful*

que pudimos hacer, todos los de mi casa, fue estarnos
10 arrimados debajo del tejabán, viendo cómo el agua
fría que caía del cielo quemaba aquella cebada ama-
rilla tan recién cortada.

Y apenas ayer, cuando mi hermana Tacha acaba-
ba de cumplir doce años, supimos que la vaca que mi
15 papá le regaló para el día de su santo se la había lle-
vado el río.

El río comenzó a crecer hace tres noches, a eso de
la madrugada. Yo estaba muy dormido y, sin embar-
go, el estruendo que traía el río al arrastrarse me hizo
20 despertar en seguida y pegar el brinco de la cama con
mi cobija en la mano, como si hubiera creído que se
estaba derrumbando el techo de mi casa. Pero des-
pués me volví a dormir, porque reconocí el sonido del
río y porque ese sonido se fue haciendo igual hasta
25 traerme otra vez el sueño.

Cuando me levanté, la mañana estaba llena de
nublazones y parecía que había seguido lloviendo sin
parar. Se notaba en que el ruido del río era más fuer-
te y se oía más cerca. Se olía, como se huele una que-
30 mazón, el olor a podrido del agua revuelta.

A la hora en que me fui a asomar, el río ya había
perdido sus orillas. Iba subiendo poco a poco por la
calle real, y estaba metiéndose a toda prisa en la casa
de esa mujer que le dicen *La Tambora*. El chapaleo
35 del agua se oía al entrar por el corral y al salir en gran-
des chorros por la puerta. *La Tambora* iba y venía
caminando por lo que era ya un pedazo de río, echan-
do a la calle sus gallinas para que se fueran a esconder
a algún lugar donde no les llegara la corriente.

40 Y por el otro lado, por donde está el recodo, el río
se debía de haber llevado, quién sabe desde cuándo,
el tamarindo que estaba en el solar de mi tía Jacinta,
porque ahora ya no se ve ningún tamarindo. Era el
único que había en el pueblo, y por eso nomás la
45 gente se da cuenta de que la creciente esta que vemos
es la más grande de todas las que ha bajado el río en
muchos años.

Mi hermana y yo volvimos a ir por la tarde a
mirar aquel amontonadero de agua que cada vez se
50 hace más espesa y oscura y que pasa ya muy por enci-
ma de donde debe estar el puente. Allí nos estuvimos
horas y horas sin cansarnos viendo la cosa aquella.
Después nos subimos por la barranca, porque quería-

---

estarnos arrimados   *take shelter together* / tejabán   *roof*

el día de su santo   *patron saint's day*

crecer   *rise*

estruendo   *clamor* / al arrastrarse   *as it dragged by* / pegar el brinco   *jump, leap* / cobija   *blanket* / derrumbando   *falling in*

nublazones   *big, dark clouds*

quemazón   *fire*

el... podrido   *the rotten smell* / revuelta   *stirred up* / asomar   *take a look* / perdido sus orillas   *overflowed its banks* / real   *main* / a toda prisa   *rapidly* / tambora   *bass drum* / chapaleo   *splashing* / chorros   *streams*

recodo   *bend*

tamarindo   *tamarind tree*

por eso nomás   *from that alone* / la creciente esta   *this flood*

amontonadero   *enormous pile, hoard* / espesa   *thick* / muy... de   *high above*

barranca   *ravine*

mos oír bien lo que decía la gente, pues abajo, junto
al río, hay un gran ruidazal y sólo se ven las bocas de
muchos que se abren y se cierran y como que quieren
decir algo; pero no se oye nada. Por eso nos subimos
por la barranca, donde también hay gente mirando el
río y contando los perjuicios que ha hecho. Allí fue
donde supimos que el río se había llevado a *la
Serpentina*, la vaca esa que era de mi hermana Tacha
porque mi papá se la regaló para el día de su cumple-
años y que tenía una oreja blanca y otra colorada y
muy bonitos ojos.

No acabo de saber por qué se le ocurriría a *la
Serpentina* pasar el río este, cuando sabía que no era
el mismo río que ella conocía de a diario. *La
Serpentina* nunca fue tan atarantada. Lo más seguro
es que ha de haber venido dormida para dejarse matar
así nomás por nomás. A mí muchas veces me tocó des-
pertarla cuando le abría la puerta del corral, porque si
no, de su cuenta, allí se hubiera estado el día entero
con los ojos cerrados, bien quieta y suspirando, como
se oye suspirar a las vacas cuando duermen.

Y aquí ha de haber sucedido eso de que se dur-
mió. Tal vez se le ocurrió despertar al sentir que el
agua pesada le golpeaba las costillas. Tal vez entonces
se asustó y trató de regresar; pero al volverse se
encontró entreverada y acalambrada entre aquella
agua negra y dura como tierra corrediza. Tal vez
bramó pidiendo que la ayudaran. Bramó como sólo
Dios sabe cómo.

Yo le pregunté a un señor que vio cuando la
arrastraba el río si no había visto también al becerri-
to que andaba con ella. Pero el hombre dijo que no
sabía si lo había visto. Sólo dijo que la vaca mancha-
da pasó patas arriba muy cerquita de donde él estaba
y que allí dio una voltereta y luego no volvió a ver ni
los cuernos ni las patas ni ninguna señal de vaca. Por
el río rodaban muchos troncos de árboles con todo y
raíces y él estaba muy ocupado en sacar leña, de
modo que no podía fijarse si eran animales o troncos
los que arrastraba.

Nomás por eso, no sabemos si el becerro está
vivo, o si se fue detrás de su madre río abajo. Si así
fue, que Dios los ampare a los dos.

La apuración que tienen en mi casa es lo que pueda
suceder el día de mañana, ahora que mi hermana

---

*Glosses (right column):*

**ruidazal** *roaring*

**perjuicios** *damage*

**No... saber** *I still don't know*

**de a diario** *from everyday life* / **atarantada** *silly*

**así... nomás** *just like that* / **me tocó** *it was my lot, I had to* / **de su cuenta** *on her own* / **quieta** *still* / **suspirando** *sighing*

**Y... durmió.** *And what must have happened is that she fell asleep.* / **costillas** *ribs* / **se asustó** *she got scared* / **entreverada y acalambrada** *bogged down and with a cramp* / **corrediza** *moving* / **bramó** *(she) bellowed*

**becerrito** *little calf*

**manchada** *spotted*

**patas arriba** *legs up*

**dio una voltereta** *it turned over*

**rodaban** *rolled* / **con... raíces** *roots and all* / **leña** *firewood*

**Nomás por eso** *Just for that reason*

**ampare** *protect*

**apuración** *concern*

Tacha se quedó sin nada. Porque mi papá con muchos
100 trabajos había conseguido a *la Serpentina*, desde que
era una vaquilla, para dársela a mi hermana, con el
fin de que ella tuviera un capitalito y no se fuera a ir
de piruja como lo hicieron mis otras dos hermanas las
más grandes.
105     Según mi papá, ellas se habían echado a perder
porque éramos muy pobres en mi casa y ellas eran muy
retobadas. Desde chiquillas ya eran rezongonas. Y tan
luego que crecieron les dio por andar con hombres de
lo peor, que les enseñaron cosas malas. Ellas aprendie-
110 ron pronto y entendían muy bien los chiflidos, cuando
las llamaban a altas horas de la noche. Después salían
hasta de día. Iban cada rato por agua al río y a veces,
cuando uno menos se lo esperaba, allí estaban en el
corral, revolcándose en el suelo, todas encueradas y
115 cada una con un hombre trepado encima.
    Entonces mi papá las corrió a las dos. Primero les
aguantó todo lo que pudo; pero más tarde ya no pudo
aguantarlas más y les dio carrera para la calle. Ellas
se fueron para Ayutla o no sé para dónde; pero andan
120 de pirujas.
    Por eso le entra la mortificación a mi papá, ahora
por la Tacha, que no quiere vaya a resultar como sus
otras dos hermanas, al sentir que se quedó muy pobre
viendo la falta de su vaca, viendo que ya no va a tener
125 con qué entretenerse mientras le da por crecer y
pueda casarse con un hombre bueno, que la pueda
querer para siempre. Y eso ahora va estar difícil. Con
la vaca era distinto, pues no hubiera faltado quién se
hiciera el ánimo de casarse con ella, sólo por llevarse
130 también aquella vaca tan bonita.
    La única esperanza que nos queda es que el bece-
rro esté todavía vivo. Ojalá no se le haya ocurrido
pasar el río detrás de su madre. Porque si así fue, mi
hermana Tacha está tantito así de retirado de hacerse
135 piruja. Y mamá no quiere.
    Mi mamá no sabe por qué Dios la ha castigado
tanto al darle unas hijas de ese modo, cuando en su
familia, desde su abuela para acá, nunca ha habido
gente mala. Todos fueron criados en el temor de Dios
140 y eran muy obedientes y no le cometían irreverencias
a nadie. Todos fueron por el estilo. Quién sabe de
dónde les vendría a ese par de hijas suyas aquel mal
ejemplo. Ella no se acuerda. Le da vuelta a todos sus

---

vaquilla  *heifer*
capitalito  *little bit of
money* / ir de piruja
*go out as a prostitute*

se... perder  *they had
become bad, were
ruined* / retobadas
*wild* / rezongonas
*sassy* / les dio por
andar  *they took to
going around* / chiflidos
*whistles* / altas  *late*

revolcándose  *rolling* /
encueradas  *naked* /
trepado encima
*mounted on top* / las
corrió  *chased them
away* / les... calle  *he
chased them down the
street* / andan de  *they
are*

con... crecer  *anything to
occupy herself with
while she grows up*

se... de  *would be willing
to*

tantito... retirado  *just this
far away*

castigado  *punished*

por el estilo  *that way*

Le da vuelta a  *She turns
over*

recuerdos y no ve claro dónde estuvo su mal o el peca-
145  do de nacerle una hija tras otra con la misma mala
costumbre. No se acuerda. Y cada vez que piensa en
ellas, llora y dice: «Que Dios las ampare a las dos».

Pero mi papá alega que aquello ya no tiene reme-    *alega  affirms, maintains*
dio. La peligrosa es la que queda aquí, la Tacha, que
150  va como palo de ocote crece y crece y que ya tiene    *va... crece  keeps right on*
unos comienzos de senos que prometen ser como los    *growing like a pine tree*
de sus hermanas: puntiagudos y altos y medio alboro-    *puntiagudos  pointed /*
tados para llamar la atención.    *alborotados  stirred up*

—Sí —dice—, llenará los ojos a cualquiera donde
155  quiera que la vean. Y acabará mal; como que estoy    *acabará  she'll wind up*
viendo que acabará mal.

Ésa es la mortificación de mi papá.

Y Tacha llora al sentir que su vaca no volverá
porque se la ha matado el río. Está aquí, a mi lado,
160  con su vestido color de rosa, mirando el río desde la
barranca y sin dejar de llorar. Por su cara corren cho-    *chorretes  little streams*
rretes de agua sucia como si el río se hubiera metido    *metido  entered*
dentro de ella.

Yo la abrazo tratando de consolarla, pero ella no
165  entiende. Llora con más ganas. De su boca sale un    *semejante... arrastra*
ruido semejante al que se arrastra por las orillas del    *similar to the sound*
río, que la hace temblar y sacudirse todita, y, mien-    *which drags / sacudirse*
tras, la creciente sigue subiendo. El sabor a podrido    *tremble / sabor a*
que viene de allá salpica la cara mojada de Tacha y    *podrido  rotten smell /*
170  los dos pechitos de ella se mueven de arriba abajo, sin    *salpica  splashes /*
parar, como si de repente comenzaran a hincharse    *mojada  wet /*
para empezar a trabajar por su perdición.[2]    *hincharse  swell*

*El llano en llamas, 1953.*

## Notas culturales

[1] En las «culturas de la pobreza», como las que existen en México y otros paí-
ses, una de las posibles reacciones del pueblo es aceptar como inevitable lo que
no pueden cambiar. Muchos mexicanos, ante una realidad que les parece poco
flexible, adoptan una actitud fatalista. En este cuento, la expresión «Es que... »
del título sugiere cierto fatalismo: parece decir que «Así es la vida. No hay nada
que hacer». En los Estados Unidos, tal vez por tradición cultural y especial-
mente por las mejores condiciones económicas, no se nota tanto esta actitud.
Históricamente siempre se ha creído en el progreso y se ha expresado la creen-
cia en la eficacia del esfuerzo del individuo para superar sus circunstancias eco-
nómicas y sociales.

2  Es notable también en este cuento la relación que existe entre el individuo y las cosas, entre la persona y sus posesiones: el destino de Tacha está tan unido a la vida de su vaca y su becerro que se puede decir que está determinado por ellos. Inclusive los pechitos de Tacha la amenazan, porque inexorablemente la conducirán a la prostitución. Su tragedia, que se vincula a las fuerzas ciegas de la naturaleza, parece inevitable y Tacha no tendrá más remedio que resignarse a su destino.

## COMPRENSIÓN

1. ¿Cuántos años tiene Tacha?   2. ¿Cómo llegó Tacha a recibir la vaca? 3. ¿Qué le ha pasado a la vaca?   4. ¿Qué olor tiene el agua del río? 5. ¿Adónde fueron el narrador y su hermana para mirar el río?   6. ¿Por qué no podían entender lo que decía la gente?   7. ¿Se sabe lo que le pasó al becerro?   8. ¿Qué dice el narrador al pensar en los dos animales muertos? 9. ¿Por qué le dio su padre la vaca a Tacha?   10. ¿Qué les había pasado a las dos hermanas mayores?   11. ¿Cuál fue la actitud del padre ante lo que habían hecho las dos hermanas?   12. ¿De qué tiene miedo el padre ahora que se ha perdido la vaca?   13. ¿Qué esperanza les queda?   14. ¿Entiende la madre por qué le han resultado tan malas las dos hijas?   15. ¿Qué dice al pensar en ellas?   16. ¿Por qué es peligroso para Tacha su propio cuerpo?   17. ¿Cuál es la reacción de Tacha al sentir que su vaca no volverá?   18. ¿Cómo describe el narrador las lágrimas de ella?   19. ¿Qué tipo de ruido hace Tacha al llorar? 20. ¿Por qué menciona Rulfo los pechitos de Tacha al final?

## EXPANSIÓN

### I. Análisis literario

1. Con frecuencia, Rulfo, imitando el uso popular, coloca el adjetivo demostrativo después del sustantivo a que se refiere. Dice, por ejemplo, «la creciente esta» en vez de «esta creciente». Busque Ud. dos ejemplos más de ese uso. 2. En el primer párrafo, ¿qué importancia tiene la muerte de la tía Jacinta en comparación con otras pérdidas que ocurrieron esa misma semana? 3. Describa Ud. el río y el proceso de la inundación.   4. Al comentar la pérdida de la vaca y su becerro, dice el narrador: «Si así fue, que Dios los ampare a los dos». ¿Quién repite casi la misma frase?   5. El río arrastra los animales. ¿Qué arrastra a las hermanas?   6. Al final del cuento, ¿cómo se unen la descripción de Tacha y la de la naturaleza?   7. Aunque este cuento trata de una situación regionalista, ¿tiene aspectos o ideas universales? ¿Cuáles son?

## II. *Composición*

Escriba Ud. un párrafo que se relacione con el cuento «Es que somos muy pobres» o con alguna parte del cuento. Use por lo menos cinco de las palabras o expresiones siguientes.

| | | |
|---|---|---|
| antes | en seguida | poco después |
| de pronto | luego | primero |
| después | mientras | tan pronto como |
| en cuanto | | |

## III. *Minidrama*

Con otra(s) persona(s) de la clase, presente un breve drama sobre el tema de la pobreza. Algunos temas posibles son:

1. Varios jóvenes discuten el efecto de la pobreza en sus familias.
2. Tacha y su familia: diez años después de la pérdida de la vaca.
3. Tacha y su familia están discutiendo la pérdida de la vaca cuando llega un tío de Tacha con buenas noticias: ¡el padre de Tacha se ha ganado la lotería nacional!

## IV. *Opiniones y actitudes*

Escriba un párrafo sobre uno de los temas siguientes o explíqueselo a la clase.

1. Los problemas económicos que enfrentamos hoy día.
2. El efecto de la pobreza en nuestras ciudades.
3. Como se debe reformar la asistencia social (*welfare*).

## V. *Situación*

Preséntele Ud. a la clase el diálogo siguiente: Ud. y un(a) compañero(a) de clase discuten lo que piensan hacer después de graduarse. Algunas preguntas que posiblemente Uds. se pueden hacer: ¿Qué tipo de trabajo vas a buscar? ¿Es difícil encontrar la clase de empleo que vas a buscar? ¿Hay mucha competencia para puestos? ¿Tienes experiencia en ese tipo de trabajo? ¿Cuánto esperas ganar? ¿Cuál es tu meta (*goal*) profesional? ¿Es necesario vivir en cierta región del país si encuentras ese tipo de empleo? ¿Te gustaría vivir allí?

# DIEGO RIVERA

DIEGO RIVERA (1887–1959) es uno de los artistas mexicanos más famosos de la época de la Revolución de 1910. La revolución influyó mucho en los artistas de este tiempo y provocó un gran cambio en las artes. Los líderes de la revolución utilizaron el arte pictórico para ponerse en contacto con un pueblo que en su mayoría era analfabeto. De ese modo podían hablar con el pueblo, ofrecerles su ayuda en la lucha, indicarles sus metas y hacerlos conscientes de su valor como ciudadanos de una gran nación. Los temas del arte de esta época son sociales y revolucionarios: la pobreza, las condiciones de trabajo, la reforma agraria y los problemas de la gente común —el obrero, el indio y el campesino.

La expresión más típica de este arte se encuentra en las pinturas murales de los edificios públicos de México, pinturas grandes y, por lo general, realistas. La creación de estas obras ha sido apoyada desde 1922 por el gobierno. En ese año, David Alfaro Siqueiros, otro gran muralista mexicano, dijo que la misión de la pintura social en México era crear obras de gran tamaño y de un realismo absoluto, con nuevas técnicas para atraer la atención del pueblo.

Diego Rivera es tal vez el artista que mejor cumplió con la misión social de los muralistas. En su juventud, el entusiasmo de Rivera por la revolución le inspiró un profundo interés por conocer la historia de su pueblo. Viajó a todas partes, estudiando todos los aspectos de su patria: sus maravillosos monumentos y artefactos precolombinos; su historia; sus mitos, leyendas y tradiciones; su flora y fauna y, sobre todo, su gente. Rivera vio a sus compatriotas con los ojos de un humanista que quería dar expresión tanto al sufrimiento y al dolor de entonces, como a la grandeza del pasado prehispánico. También vivió en Europa, donde pasó unos quince años estudiando la larga tradición del arte europeo. El resultado de su ardua labor se manifestó en las grandes obras que produjo entre 1922 y 1959. Su obra maestra es una serie de pinturas murales en el Palacio Nacional de México, cuyo tema es el conflicto entre el indio y el español. Por primera vez en la historia del arte un artista buscó representar la épica mexicana, y al hacerlo Rivera dejó a la pintura posterior un estilo original, compuesto de lo mexicano y lo moderno, de lo tradicional y lo experimental. No sólo logró comunicar el mensaje de la revolución, sino que estableció la importancia del muralismo mexicano en la historia del arte.

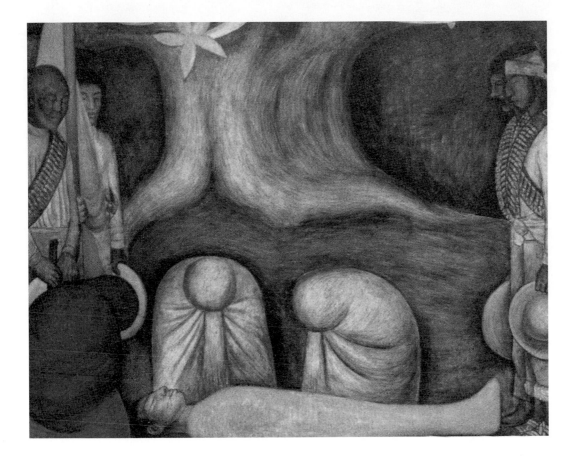

## Florecimiento de la Revolución

 Entre 1926 y 1927 pintó Rivera más de cuarenta pinturas murales en la capilla de la Escuela Nacional de Agricultura en Chapingo. Todas representan, en forma simbólica, el concepto del mundo del artista e incluyen un comentario sobre la revolución social.

En esta pintura se ve que la muerte del joven revolucionario hace florecer el árbol que está en el fondo. Es decir, el sacrificio del joven libera la tierra de sus opresores. ¿Qué piensa Ud. de tales sacrificios? ¿Se puede justificarlos a veces? ¿Cuándo?

*Escuela Nacional de Agricultura en Chapingo, México. Photo courtesy of OAS.*

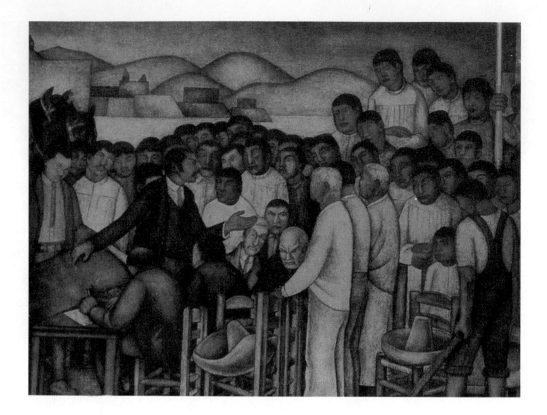

## EL TRIUNFO DE LA REVOLUCIÓN

 Los peones que siguieron a Emiliano Zapata durante la Revolución mexicana se rebelaron a favor de «pan y tierra». Después de la Revolución empezaron a distribuir la tierra y las cosechas, como se puede ver en esta pintura de Rivera.

¿Cómo se visten los campesinos? ¿Se visten igual los hombres que están más cerca de la mesa? Descríbalos.

*Escuela Nacional de Agricultura en Chapingo, México. Photo courtesy of OAS.*

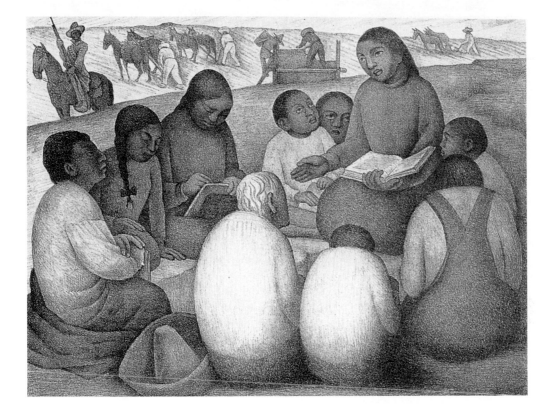

## ESCUELA AL AIRE LIBRE

 Una de las metas de la Revolución era combatir la pobreza y el analfabetismo mediante la educación. Los primeros ejemplos del arte mural y algunas de las mejores obras posteriores se hallan en instituciones educativas. Ya que la mayoría de la población de México no vivía en las ciudades, se reconocía la necesidad de llevar la educación al campo. En este cuadro vemos a una de las maestras rurales que enseñaban a los campesinos allí donde se encontraban: al aire libre, en el campo.

¿Quiénes son los alumnos de la escuela? ¿Cuántas generaciones se pueden observar en este cuadro?

*Diego Rivera*, Open Air School, *1932. Lithograph, printed in black. Comp: 12 1/2″ × 16 3/8″. Collection, The Museum of Modern Art, New York. Gift of Abby Aldrich Rockefeller.*

## Para comentar

1. Según lo que hemos visto en las pinturas de Rivera, ¿cuáles son algunos de los problemas que existen en el campo mexicano? ¿Qué soluciones ofrece el pintor?

2. ¿Cómo se puede comparar el tema de «Es que somos muy pobres» con la temática de una de las pinturas de Rivera?

3. Describa en sus propias palabras el uso de los elementos alegóricos en la literatura y el arte mexicanos.

4. En México, la sociedad influye muchísimo en el arte y la literatura. Comente esta observación, refiriéndose a las obras que ha estudiado.

5. Escriba Ud. un ensayo breve sobre uno de los temas siguientes.

   a. Una película que critica algún aspecto —racial, social, político, económico— de nuestra sociedad.
   b. La responsabilidad social del artista o del escritor. (¿Basta el arte por el arte o debe tener el artista o el escritor una misión social?)
   c. Lo que se debe hacer para mejorar las condiciones económicas en nuestro país.

# Los movimientos revolucionarios del siglo XX

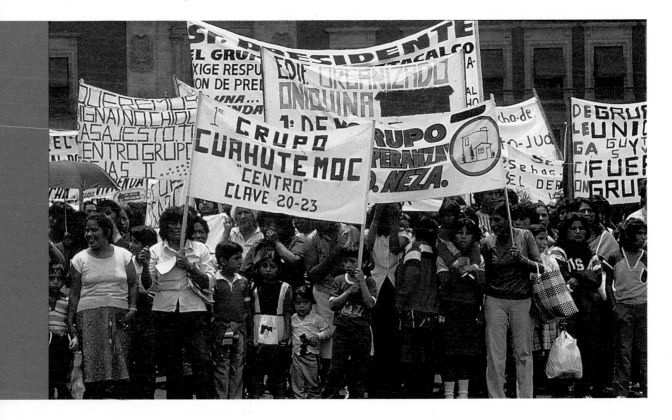

*La manifestación política es un arma que el pueblo emplea a veces para protestar contra la injusticia. Describa Ud. la manifestación que se ve aquí. ¿Ha habido manifestaciones políticas en los Estados Unidos? ¿Cuándo? ¿Por qué?*

# ENFOQUE

La pobreza, la injusticia y la desesperanza son condiciones que pueden producir conflictos y rebelión. Las grandes revoluciones hispanoamericanas del siglo XX —la mexicana en 1910, la boliviana en 1952 y la cubana en 1959— tuvieron una base popular, compuesta de gente que creía que el gobierno no representaba sus intereses. En la revolución mexicana de 1910, por ejemplo, Pancho Villa y Emiliano Zapata fueron apoyados por peones que buscaban escapar de la pobreza en que vivían. En nuestros días los líderes todavía necesitan el apoyo de la gente de las clases obreras si quieren producir verdaderos cambios revolucionarios.

Los medios de comunicación han llevado a la atención de las clases bajas la existencia de una enorme diferencia entre su nivel de vida y el de las clases media y alta. Han aumentado las expectativas tanto del obrero como del campesino. Puesto que pocos gobiernos han podido satisfacer estas expectativas, la posibilidad de una reacción violenta ha aumentado todavía más. Esta situación tiene su aspecto irónico, ya que los gobiernos han entendido bien la importancia de los medios de comunicación y los han utilizado para conseguir el apoyo o, por lo menos, la aceptación del pueblo.

La literatura ha ayudado a atacar las malas condiciones sociales y económicas y a describir la violencia que puede resultar de situaciones intolerables. El cuento que se incluye aquí, «Un día de estos», del escritor colombiano Gabriel García Márquez, ejemplifica las posibilidades literarias del tema de la violencia. A continuación, en la obra de los grandes pintores Orozco y Siqueiros, se verá cómo se desarrolla el mismo tema en la pintura mural de México.

# VOCABULARIO ÚTIL

Estudie estas palabras.

| **Verbos** | **Sustantivos** |
|---|---|
| afeitar *to shave* | el alcalde *mayor* |
| pedalear *to pedal* | la barba *beard* |
| pulir *to polish* | el brazo *arm* |
| sacar *to take out* | el diente *tooth* |
| servirse de (i) *to use* | la escupidera *spittoon* |

la fresa   *drill*
el gabinete   *office*
la gaveta   *drawer*
la lágrima   *tear*
la mandíbula   *jaw*
la muela   *molar*
el olor   *odor*
la silla   *chair*
el sillón   *chair, armchair*

**Adjetivos**

anterior   *previous*

**Otras palabras y expresiones**

pegar un tiro   *to shoot*
la sala de espera   *waiting room*

## ANTICIPACIÓN

I.  Complete Ud. con la forma apropriada de una palabra del **Vocabulario útil.**

EMILIO   ¿Cómo fue tu visita al dentista?

CLARA   Bueno, llegué un poco antes de las ocho y tuve que esperar en la
_____. Me dijo la recepcionista que el _____
había llegado inesperadamente. Tenía la _____ toda hinchada (*swollen*) porque tenía una _____ dañada (*infected*).

EMILIO   ¿Lo viste entonces?

CLARA   En ese momento, no, pero la señorita me dijo que el dentista no
quería recibirlo, pero el alcalde le dijo que si no lo recibía, le iba
a _____.

EMILIO   ¡Qué barbaridad!

CLARA   Tú sabes cómo es. Además, todo el mundo sabe que el dentista y
él son enemigos políticos.

EMILIO   Sí. Me han dicho que el dentista le tiene miedo y por eso tiene un
revólver en la _____ de una mesa en su _____.
Ha dicho el dentista que _____ del revólver si fuera
necesario.

CLARA   Es verdad. Pero en esa ocasión no pasó nada. Después de un rato
salió el alcalde. Era obvio que no se había _____ por
varios días, porque tenía la _____ muy larga. El dentista
le había _____ la muela y el pobre tenía _____ en
los ojos. No dijimos nada y él salió en seguida. Creo que tenía
vergüenza (*he was ashamed*).

II.  Para aprender a leer más rápido, es importante tratar de adivinar (*guess*)
lo que significa una palabra desconocida, según el contexto en que aparece. Pensando en el contexto, trate de adivinar el significado de las palabras
subrayadas.

1. Don Aurelio nunca estudió en la universidad y por eso era dentista sin <u>título.</u>

   a. *title*          b. *document*          c. *degree*

2. Parecía no pensar en lo que hacía, pero trabajaba con obstinación, pedaleando en la fresa <u>incluso</u> cuando no se servía de ella.

   a. *even*          b. *including*          c. *inclusive*

3. El dentista abrió por completo la gaveta <u>inferior</u> de la mesa. Allí estaba el revólver.

   a. *inferior*          b. *lower*          c. *middle*

4. Movió el sillón hasta quedar <u>de frente a</u> la puerta, esperando a su enemigo.

   a. *back to*          b. *facing*          c. *with his front to*

5. El dentista le movió la mandíbula con una cautelosa <u>presión</u> de los dedos.

   a. *apprehension*          b. *pension*          c. *pressure*

6. El alcalde vio la muela <u>a través de</u> las lágrimas.

   a. *crossing*          b. *through*          c. *traversing*

7. Él buscó su dinero en el <u>bolsillo</u> del pantalón.

   a. *pocket*          b. *purse*          c. *bag*

III. Complete las siguientes frases para indicar cómo reacciona Ud. cuando tiene que visitar al dentista.

1. Si tengo que esperar mucho tiempo en la sala de espera,...
2. En cuanto a la música que se oye en el gabinete del dentista,...
3. Cuando se acerca el dentista con la fresa en la mano,...
4. Para distraerme (*distract myself*), trato de pensar en...
5. Al salir del gabinete siempre me siento...

# Un día de estos

Gabriel García Márquez nació en 1928 en Aracataca, un pueblo pequeño en la costa del Caribe, en Colombia. Allí vivió unos ocho años, en la casa de sus abuelos, mientras sus padres vivían en otra parte. Muchos años más tarde, el autor había de recordar esos años como la época más importante de su vida. Su abuelo le contaba historias de la Guerra de los Mil Días (1899–1902) y del legendario General Uribe Uribe, historias que el escritor utilizaría después en su famosísima novela *Cien años de soledad*, donde el General se transformaría en la figura del Coronel Aureliano Buendía. Su abuela le contaba muchas cosas sobrenaturales, pero siempre lo hacía en un tono ordinario, como si lo irreal fuera natural. Así de ella aprendió el niño una técnica para narrar cosas que ya de adulto caracterizaría varias de sus obras literarias. La cultura de Aracataca refleja la de la costa: en parte es africana y en parte es hispánica, una mezcla que hace que sea única y exótica. Allí lo real parece ser fantástico y lo fantástico se acepta a veces como real, de modo que muchas de las percepciones de García Márquez en sus novelas se basan en una realidad vívida, ya que son parte de la cultura que lo rodeaba de niño.

Después de la muerte de su abuelo, sus padres mandaron al joven a Barranquilla y después a Zipaquirá, un pueblo cerca de Bogotá, para su educación secundaria. Después estudió leyes, primero en Bogotá y después en Cartagena. Pero en esos años empezó a escribir cuentos y a leer vorazmente, especialmente obras de Kafka y Faulkner. También se hizo periodista, escribiendo primero para *El Universal* de Cartagena y, después, para *El Heraldo* de Barranquilla y *El Espectador* de Bogotá. En 1955 el gobierno hizo que se cerrara *El Espectador*. García Márquez se encontraba en Europa, donde era corresponsal del periódico. Sin fondos ni empleo, se quedó tres años en Europa, escribiendo dos novelas en París y haciendo varios viajes. En 1958 volvió a Colombia y se casó. Después de la revolución cubana en 1959, trabajó para la *Prensa Latina* de Cuba en Bogotá, La Habana y Nueva York.

Durante esos años, García Márquez publicó tres novelas (*La hojarasca, La mala hora y El coronel no tiene quien le escriba*) y los cuentos que se incluyen en la colección *Los funerales de la Mamá Grande*.

En 1961 se estableció en México, donde en los años siguientes escribió guiones para cine con el famoso escritor mexicano Carlos Fuentes. En enero de 1965 cuando salía para Acapulco con su familia de vacaciones, se le ocurrió cómo contar *Cien años de soledad*. Volvió a México y durante dos años se dedicó completamente a la creación de esa novela.

La publicación de *Cien años de soledad* en 1967 constituyó un fenómeno extraordinario. En seguida la novela se hizo popular, tanto entre los críticos como entre los lectores generales. Ya han aparecido casi cincuenta ediciones en español y se ha traducido la novela a casi todos los idiomas del mundo. García Márquez recibió el Premio Nobel en literatura (1982), pero no le ha gustado mucho el renombre, ya que esencialmente es un hombre modesto y tímido. Es una novela que tiene muchos niveles de interpretación: se puede estudiar como

síntesis de la cultura occidental, como resumen de la historia hispanoamericana o como novela regional. Casi todos los críticos han indicado que es la novela más importante que ha aparecido en Hispanoamérica.

En años recientes, García Márquez ha publicado otras novelas (*El otoño del patriarca, Crónica de una muerte anunciada, El amor en los tiempos del cólera, El general en su laberinto* y *Del amor y otros demonios*), dos volúmenes de cuentos (*La increíble y triste historia de la cándida Eréndira y de su abuela desalmada,* y *Doce cuentos peregrinos*) y varios libros de reportaje y de ensayos.

El cuento que se incluye aquí, «Un día de estos», fue publicado en 1962, en *Los funerales de la Mamá Grande.* La acción tiene lugar en Macondo, pueblo imaginario que también es el pueblo de *Cien años de soledad.* Es un cuento que refleja tanto el humor sardónico del autor, como su preocupación por la violencia que, desgraciadamente, ha caracterizado varias épocas de la historia colombiana.

El lunes amaneció tibio y sin lluvia. Don Aurelio Escovar, dentista sin título y buen madrugador, abrió su gabinete a las seis. Sacó de la vidriera una dentadura postiza montada aún en el molde de yeso y puso
5 sobre la mesa un puñado de instrumentos que ordenó de mayor a menor, como en una exposición. Llevaba una camisa a rayas, sin cuello, cerrada arriba con un botón dorado, y los pantalones sostenidos con cargadores elásticos. Era rígido, enjuto, con una mirada
10 que raras veces correspondía a la situación, como la mirada de los sordos.

Cuando tuvo las cosas dispuestas sobre la mesa rodó la fresa hacia el sillón de resortes y se sentó a pulir la dentadura postiza. Parecía no pensar en lo
15 que hacía, pero trabajaba con obstinación, pedaleando en la fresa incluso cuando no se servía de ella.

Después de las ocho hizo una pausa para mirar el cielo por la ventana y vio dos gallinazos pensativos que se secaban al sol en el caballete de la casa vecina.
20 Siguió trabajando con la idea de que antes del almuerzo volvería a llover. La voz destemplada de su hijo de once años lo sacó de su abstracción.

—Papá.

—Qué.

25 —Dice el alcalde que si le sacas una muela.

—Dile que no estoy aquí.

Estaba puliendo un diente de oro. Lo retiró a la distancia del brazo y lo examinó con los ojos a medio cerrar. En la salita de espera volvió a gritar su hijo.

tibio *warm*
madrugador *early riser*
vidriera *glass case /*
dentadura postiza *set of false teeth /* yeso *plaster /* puñado *handful /* exposición *display /* a rayas *striped /* dorado *golden /* sostenidos... elásticos *held up by suspenders /* enjuto *skinny /* sordos *deaf people /* dispuestas *arranged /* rodó *pushed, moved /* sillón de resortes *(fig.) dental chair*

gallinazos *buzzards*
se secaban *were drying themselves /* caballete *ridge of a roof /* destemplada *shrill*

a medio cerrar *half closed*

30    —Dice que sí estás porque te está oyendo.

El dentista siguió examinando el diente. Sólo cuando lo puso en la mesa con los trabajos terminados, dijo:

—Mejor.

35    Volvió a operar la fresa. De una cajita de cartón donde guardaba las cosas por hacer, sacó un puente de varias piezas y empezó a pulir el oro.

—Papá.

—Qué.

40    Aún no había cambiado de expresión.

—Dice que si no le sacas la muela te pega un tiro.

Sin apresurarse, con un movimiento extremadamente tranquilo, dejó de pedalear en la fresa, la retiró del sillón y abrió por completo la gaveta inferior de
45    la mesa. Allí estaba el revólver.

—Bueno —dijo—. Dile que venga a pegármelo.

Hizo girar el sillón hasta quedar de frente a la puerta, la mano apoyada en el borde de la gaveta. El alcalde apareció en el umbral. Se había afeitado la
50    mejilla izquierda, pero en la otra, hinchada y dolorida, tenía una barba de cinco días. El dentista vio en sus ojos marchitos muchas noches de desesperación. Cerró la gaveta con la punta de los dedos y dijo suavemente:

55    —Siéntese.

—Buenos días —dijo el alcalde.

—Buenos —dijo el dentista.

Mientras hervían los instrumentos, el alcalde apoyó el cráneo en el cabezal de la silla y se sintió
60    mejor. Respiraba un olor glacial. Era un gabinete pobre: una vieja silla de madera, la fresa de pedal, y una vidriera con pomos de loza. Frente a la silla, una ventana con un cancel de tela hasta la altura de un hombre. Cuando sintió que el dentista se acercaba, el
65    alcalde afirmó los talones y abrió la boca.

Don Aurelio Escovar le movió la cara hacia la luz. Después de observar la muela dañada, ajustó la mandíbula con una cautelosa presión de los dedos.

—Tiene que ser sin anestesia —dijo.

70    —¿Por qué?

—Porque tiene un absceso.

El alcalde lo miró en los ojos.

—Está bien —dijo, y trató de sonreír. El dentista no le correspondió. Llevó a la mesa de trabajo la

**Glosas:**

cajita de cartón    *small cardboard box*

Sin apresurarse    *Without hurrying*

Hizo girar    *He rolled*
borde    *edge*

hinchada y dolorida    *swollen and painful*

hervían    *were boiling*
cráneo    *skull* / cabezal    *headrest*

pomos de loza    *ceramic bottles* / cancel de tela    *cloth curtain*

afirmó los talones    *dug in his heels*

dañada    *infected*
presión    *pressure*

no le correspondió    *did not answer him in kind*

75 cacerola con los instrumentos hervidos y los sacó del
agua con unas pinzas frías, todavía sin apresurarse.
Después rodó la escupidera con la punta del zapato y
fue a lavarse las manos en el aguamanil. Hizo todo sin
mirar al alcalde. Pero el alcalde no lo perdió de vista.

80 Era una cordal inferior. El dentista abrió las pier-
nas y apretó la muela con el gatillo caliente. El alcal-
de se aferró en las barras de la silla, descargó toda su
fuerza en los pies y sintió un vacío helado en los riño-
nes, pero no soltó un suspiro. El dentista sólo movió

85 la muñeca. Sin rencor, más bien con una amarga ter-
nura, dijo:

—Aquí nos paga veinte muertos, teniente.

El alcalde sintió un crujido de huesos en la man-
díbula y sus ojos se llenaron de lágrimas. Pero no sus-

90 piró hasta que no sintió salir la muela. Entonces la vio
a través de las lágrimas. Le pareció tan extraña a su
dolor, que no pudo entender la tortura de sus cinco
noches anteriores. Inclinado sobre la escupidera, su-
doroso, jadeante, se desabotonó la guerrera y buscó a

95 tientas el pañuelo en el bolsillo del pantalón. El den-
tista le dio un trapo limpio.

—Séquese las lágrimas —dijo.

El alcalde lo hizo. Estaba temblando. Mientras el
dentista se lavaba las manos, vio el cielorraso desfon-

100 dado y una telaraña polvorienta con huevos de araña
e insectos muertos. El dentista regresó secándose las
manos. —Acuéstese —dijo— y haga buches de agua
de sal—. El alcalde se puso de pie, se despidió con un
displicente saludo militar, y se dirigió a la puerta esti-

105 rando las piernas, sin abotonarse la guerrera.

—Me pasa la cuenta—dijo.

—¿A usted o al municipio?

El alcalde no lo miró. Cerró la puerta, y dijo, a
través de la red metálica.

110 —Es la misma vaina.

cacerola *basin*
pinzas *forceps, tweezers*
punta *tip*
aguamanil *washbasin*
no... vista *didn't take his eyes off him* / cordal *wisdom tooth* / apretó *grasped* / gatillo *forceps* / se aferró... barras *clasped the arms* / descargó... pies *pushed down on his feet with all his strength* / vacío helado *icy void* / riñones *kidneys* / no... suspiro *didn't even emit a sigh* / amarga ternura *bitter tenderness* / crujido de huesos *crunch of bones* / extraña *alien, foreign* / sudoroso, jadeante *sweating, panting* / guerrera *tunic* / buscó... pañuelo *felt for his handkerchief* / trapo *rug*

cielorraso *ceiling* / desfondado *crumbling* / telaraña... araña *dusty cobweb with spider's eggs* / haga... sal *gargle with salt water* / displicente *peevish*

Me... cuenta *Send me the bill*

red metálica *screen*
vaina *thing*

## Nota cultural

«Un día de estos» se publicó en 1962 en la colección de cuentos *Los funerales de la Mamá Grande*. El ambiente del cuento refleja las guerras fratricidas que caracterizaron las luchas entre liberales y conservadores en Colombia entre 1948 y 1958. «La Violencia», como dicen los colombianos al referirse a esas guerras, tuvo un efecto profundo en todo el país, aun en los pueblos más peque-ños, como vemos en este cuento de García Márquez.

## COMPRENSIÓN

1. ¿A qué hora abrió don Aurelio su gabinete?   2. ¿Qué hizo después de arreglar sus instrumentos?   3. ¿Qué anuncia el hijo de don Aurelio?   4. ¿Cómo reacciona el dentista al saber que el alcalde ha llegado?   5. ¿De qué sufre el alcalde?   6. ¿Cómo amenaza (*threatens*) el alcalde al dentista?   7. ¿Qué busca el dentista antes de dejar entrar al alcalde?   8. Después de sentarse, el alcalde se siente mejor. Pero, ¿cómo reacciona al sentir que se acerca el dentista?   9. Según el dentista, ¿por qué tiene que sacar la muela sin anestesia? 10. ¿Qué hace el alcalde mientras el dentista hace los preparativos para sacarle la muela?   11. ¿Qué dice el dentista justo antes de sacarla?   12. ¿Cómo reacciona el dentista al ver las lágrimas del otro?   13. El alcalde trata de esconder la debilidad (*weakness*) que ha mostrado durante la operación. ¿Cómo lo hace?   14. ¿Cómo sabemos que el alcalde tiene un control absoluto sobre el pueblo?

# EXPANSIÓN

## I. Análisis literario

1. El lector puede identificarse fácilmente con las reacciones del alcalde durante su visita al dentista. Mencione Ud. algunas de las reacciones con las cuales Ud. se identifica.   2. A otro nivel, el cuento puede interpretarse como una lucha política. Indique cómo entra la política en el cuento.   3. Ud. ya sabe que el machismo es muy importante como fenómeno sociosicológico en el mundo hispánico. ¿Cómo utiliza García Márquez ese concepto en su cuento? 4. ¿Con cuál de los dos hombres se identifica más el autor? Explique su respuesta.   5. «Un día de estos» es un cuento en el cual se dice menos de lo que realmente pasa. Es decir, hay cosas que están pasando que no se expresan explícitamente en el texto. Comente Ud. sobre esa observación.

## II. Descripción

Escriba dos párrafos sobre cómo reacciona Ud. cuando tiene que visitar al dentista. En el primer párrafo, describa cómo se siente, en qué piensa y lo que hace mientras espera el turno en la sala de espera. En el segundo, describa cómo se siente, en qué piensa y lo que hace mientras el dentista le arregla un diente. También puede indicar cómo reacciona Ud. al salir del gabinete. Aquí tiene Ud. algunas palabras que le pueden ser útiles para su descripción.

| | |
|---|---|
| agarrar   *to grasp* | doler (ue)   *to hurt (a tooth, for* |
| ahogarse   *to choke* | *example)* |
| alivio   *relief* | empastar   *to fill (a tooth)* |
| ayudante   *m or f   assistant* | empaste   *m   filling* |

encía  *gum (of the mouth)*

hacerle daño a uno  *to hurt some-
  one*

incómodo, -a  *uncomfortable*

lengua  *tongue*

nervioso, -a  *nervous*

recepcionista  *m or f*  *receptionist*

revista  *magazine*

saliva  *saliva*

tragar  *to swallow*

## III. Minidrama

Con otra(s) persona(s) de la clase, presente Ud. un breve drama sobre el tema de una visita al (a la) dentista. Algunos temas posibles son:

1. Mientras el (la) dentista le empasta un diente a una persona, le hace preguntas filosóficas o políticas que no tienen contestación simple. La pobre persona trata de responder.
2. Una persona visita a un(a) dentista por primera vez. El (La) dentista parece ser muy competente y la persona se siente tranquila mientras el (la) dentista le da la anestesia. Pero mientras el (la) dentista le arregla el diente, la persona lo (la) reconoce. Es...
3. Tres personas están sentadas en la sala de espera de un(a) dentista. Empiezan a conversar. Una de las personas es estoica: no siente ningún dolor mientras el (la) dentista le arregla los dientes. Otra, que fue recepcionista de un dentista, menciona cosas terribles que vio en esa época de su vida. La tercera tiene mucho miedo cuando tiene que ir al dentista. En cierto momento, oyen gritar a la persona que está en el gabinete con el (la) dentista.

## IV. Opiniones y actitudes

Escriba un párrafo sobre uno de los temas siguientes o explíqueselo a la clase.

1. Cómo influyen los medios de comunicación en la política.
2. Aspectos positivos (negativos) del derecho de la libertad de la palabra en nuestro país.
3. La violencia en nuestro país. ¿Es un rasgo de nuestra cultura? ¿Qué causas tiene? ¿Qué podemos hacer para disminuirla (*reduce it*)?

## V. Situación

Con un(a) compañero(a) de clase, presenten a la clase un diálogo en el cual discuten la cuestión de la libertad de la prensa. Uno de Uds. cree que hay muchos abusos de esa libertad y cita el ejemplo de reportajes (*reports*) extensos sobre la historia sexual de los políticos, cosa que parece surgir (*emerge*) en casi todas las campañas políticas hoy día y que refleja nuestra tradición puritana. Él (Ella) cree que se presta demasiada atención a eso, ya que el país enfrenta problemas mucho más graves y la prensa debe interesarse más por esos problemas. El otro,

al contrario, cree que es justo hacer caso de ese aspecto de la vida de un político. Para él (ella) no es cuestión de actitudes puritanas. Se debe explorar todo aspecto de la personalidad y del carácter de un candidato, ya que eso puede indicar si se puede tener confianza en la persona. Una persona que es inmoral en su vida personal también puede ser capaz de ser inmoral como político.

# José Clemente Orozco y David Alfaro Siqueiros

Las cualidades que se asocian con la obra de José Clemente Orozco (1883–1949), uno de los tres grandes pintores del muralismo mexicano, son la austeridad, la soledad y la sobriedad. Presenta un mundo sombrío de drama y de luto, un mundo cruel y caótico. Orozco nació en Jalisco (como Juan Rulfo, autor cuya obra ya se ha visto), uno de los estados más pobres de México. Pasó sus años formativos en la ciudad de México. Durante los agitados años de la revolución Orozco creó una serie de caricaturas en las que criticaba varios aspectos de la revolución que él había observado personalmente cuando luchó en ella con las fuerzas de Carranza. En las décadas siguientes, Orozco se dedicó al muralismo, creando extraordinarias pinturas murales, tanto en los Estados Unidos como en su país.

Hay ciertos temas que se repiten con frecuencia en la obra de Orozco: la desigualdad, la corrupción y la crueldad; la venalidad y la falsedad de muchos líderes del pueblo; la sumisión nada heroica de las masas que sufren o mueren por ideales que no comprenden y la ingratitud de la humanidad para su mesías, sea Cristo o Quetzalcóatl. Sin embargo, su visión no es totalmente pesimista. Así por ejemplo, el Prometeo de su pintura *Hombre en llamas* sugiere que algún día ha de nacer un hombre nuevo y puro que tal vez justifique la humanidad. Así es que se puede afirmar que Orozco añade al humanismo del muralismo mexicano un aspecto místico que da a su obra una cualidad única.

De los tres grandes pintores del muralismo mexicano, sólo David Alfaro Siqueiros (1896–1974) dedicó gran parte de su vida a las luchas políticas y económicas. Participó personalmente en los movimientos sindicales y luchó en favor de las fuerzas revolucionarias, en México y en España. Siendo estudiante de arte fue encarcelado por su participación en una huelga estudiantil violenta en 1910. En los años siguientes el pintor sufrió períodos de encarcelamiento o de destierro (voluntario o forzado) por su participación en actividades políticas controversiales. Se le ha criticado este aspecto de su vida, ya que no hay duda de que la cantidad, si no la calidad, de su producción artística sufrió como resultado. Pero los mismos móviles de las actividades políticas de Siqueiros—su energía, su dinamismo, su entusiasmo y su agresividad—también resultaron en las grandes innovaciones técnicas con que él contribuyó a la pintura mural. Éstas incluyen la proyección de las figuras hacia adelante, contornos que parecen querer salir de la pared; el énfasis en la acción, en el movimiento; el uso simultáneo de diferentes texturas; el uso de equipos de pintores que emplean aparatos y materiales modernos para trabajar; y el uso de colores y formas con vida propia. La temática de Siqueiros es siempre social: el sufrimiento de la clase obrera; el conflicto entre el socialismo y el capitalismo; el conflicto armado provocado por la desesperación del pueblo ante la corrupción y la decadencia de la sociedad burguesa. Para Siqueiros su arte era como un arma que podría utilizarse en favor del progreso de su pueblo y como un grito capaz de hacer rebelar a los que siempre habían sufrido la injusticia y la miseria.

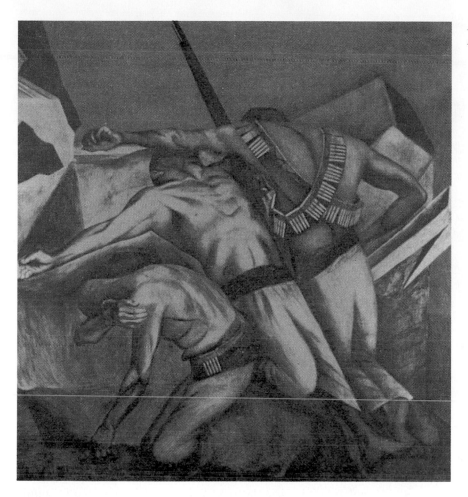

*Palacio Nacional de México.*

# LA TRINCHERA (1923–1924)

En esta pintura, que es de la serie que pintó Orozco para la Escuela Preparatoria, el artista retrata la muerte de manera directa, sencilla y austera. Describa Ud. la pintura, indicando el tema y el uso de las formas geométricas que se encuentran en ella.

*La cúpula en el Hospicio
Cabañas de Guadalajara.*

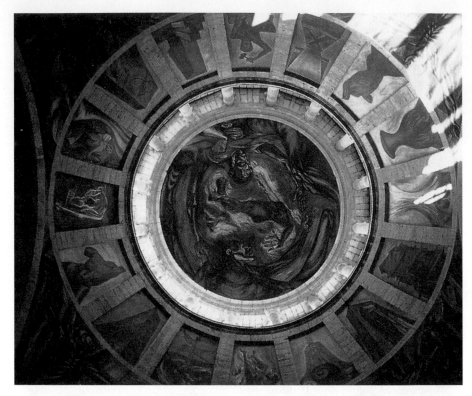

## HOMBRE EN LLAMAS (1938–1939)

 Aunque el mundo que retrató Orozco en el Hospicio Cabañas de Guadalajara es aparentemente negativo —un mundo en el que triunfan la injusticia, la traición y la corrupción—, en la cúpula del Hospicio representó el pintor una visión puramente espiritual, tremendista de la creación en las llamas de un hombre nuevo y purificado que tal vez había de justificar la humanidad. El tema se vincula al concepto azteca del hombre que debe ser sacrificado para que siga brillando el sol sobre la humanidad. ¿Cómo describiría Ud. el movimiento de la pintura? ¿Qué relación hay entre la pintura y el edificio?

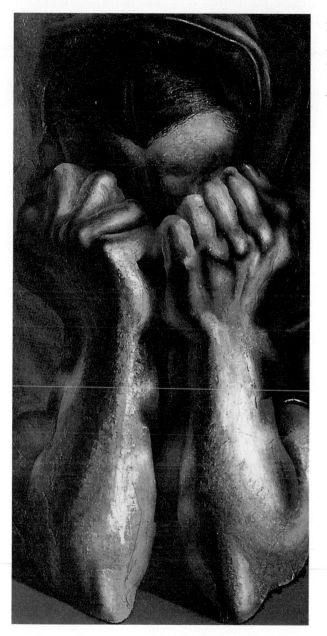

*David Alfaro Siqueiros, The Sob, 1939. Duco on composition board, 48 1/2" x 24 3/4". Collection, The Museum of Modern Art, New York. Given anonymously.*

## EL SOLLOZO

La angustia y el sufrimiento son temas que aparecen con frecuencia en las obras de Siqueiros. Aquí, el pintor logra captar la esencia de esos sentimientos. En la pintura, ¿qué parte del cuerpo se nota más? ¿Qué otro pintor sabía sugerir la tercera dimensión en sus pinturas?

# Para comentar

1. ¿Existe alguna relación entre el tema de una de las pinturas de Orozco y el cuento de García Márquez? ¿Cuál es?

2. ¿Conoce Ud. la obra de otro artista que haya contribuido a la innovación técnica como lo hizo Siqueiros? ¿Quién es? ¿Cuál es una de sus innovaciones?

3. ¿Hay algunas pinturas murales en la ciudad donde vive Ud.? ¿Dónde se encuentran? ¿Cómo son?

4. Comente Ud. el uso de temas mitológicos en las diversas pinturas que ha estudiado.

5. Escriba Ud. un ensayo breve sobre uno de los temas siguientes.

   a. El gobierno nacional y las artes. (¿Debe el gobierno apoyar las artes? Si las apoya, ¿debe tener el derecho de controlarlas?)
   b. La misión de las artes en la ciudad moderna.
   c. El muralismo de Thomas H. Benton. (Busque Ud. ejemplos de su muralismo en la biblioteca. Describa sus pinturas y su contribución al arte norteamericano.)

Unidad 9

# La educación en
# el mundo hispánico

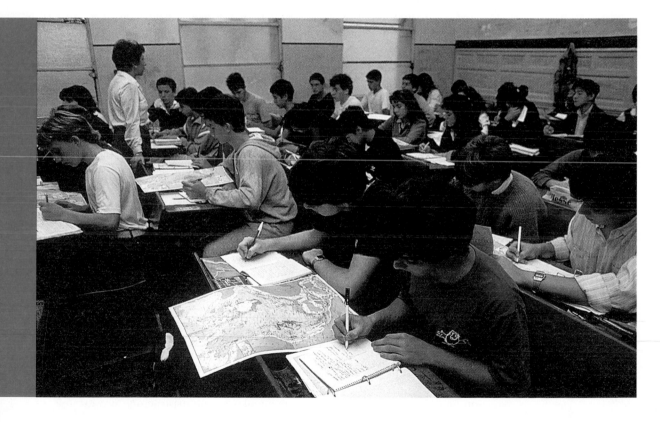

*Aquí se ve una clase de un colegio en Buenos Aires. Describa*

*Ud. a los estudiantes. ¿Qué estudiarán?*

# ENFOQUE

Aunque hay muchas variaciones en los sistemas de enseñanza en los países hispanoamericanos, se puede dar una idea general de su organización.

Los estudiantes asisten a la escuela primaria desde los seis años hasta los doce. Esta enseñanza es gratuita y obligatoria, y al terminarla se recibe un certificado de sexto grado. Las materias generalmente son: idiomas, matemáticas elementales, estudios sociales, ciencias naturales, ciudadanía, higiene y estética (arte y música). Con frecuencia, también hay cursos de desarrollo moral y social, pero no se incluyen materias como la gimnasia y la práctica de la música o del arte en el programa de estudios. Es necesario aprobar todas las materias para pasar de un año a otro.

La próxima etapa es la de los colegios o liceos. La enseñanza secundaria generalmente se divide en dos ciclos que suman cinco o seis años en total. El primer ciclo termina en el bachillerato elemental o general y el segundo en el bachillerato. Sólo los estudiantes que piensan entrar en la universidad siguen el segundo ciclo, que representa una preparación más especializada para una carrera profesional.

Las universidades se dividen en «facultades» que equivalen más o menos a las «escuelas» profesionales de las universidades norteamericanas, con la diferencia de que se hacen responsables de la enseñanza total del estudiante. Así hay profesores de inglés o castellano en la Facultad de Medicina y otros en la Facultad de Ingeniería. Las universidades principales se sitúan en las capitales de los varios países y como el resto del sistema escolar, se organizan al nivel nacional. A veces las facultades se encuentran en varias partes de la ciudad en vez de tener un centro geográfico donde se encuentran todas las facultades. Pero algunas universidades —la Universidad Nacional Autónoma de México es un caso notable— sí tienen tal centro y en ese sentido se parecen a los «campuses» de las universidades norteamericanas.

En esta unidad se presenta el testimonio de Domitila Barrios de Chungara, cuyas experiencias en la escuela primaria en Bolivia nos permiten entender las dificultades que tienen que enfrentar los niños pobres que quieren asistir a la escuela primaria. En la sección sobre arte se presenta un ensayo sobre la Ciudad Universitaria, sitio de la Universidad Nacional Autónoma de México (UNAM), una de las universidades más espléndidas del mundo. La originalidad y belleza de su arquitectura y el valor artístico de sus numerosos murales son una afirmación de los valores nacionales y una inspiración para los jóvenes que allí se educan.

# VOCABULARIO ÚTIL

Estudie estas palabras.

**Verbos**

agarrar    *to grasp*
arreglarse    *to take care of oneself*
atender(ie)    *to take care of,*
    *to tend to*
cargar    *to carry*
castigar    *to punish*
cocinar    *to cook*
criar    *to raise*
distraer    *to distract*
encender (ie)    *to light*
lavar    *to wash*
pegar    *to hit*
planchar    *to iron*

**Sustantivos**

el alimento    *food*

la barriga    *belly*
el gerente    *manager*
la pieza    *room*
el rincón    *corner*
el (la) soltero(a)    *single man*
    *(woman)*
el trato    *deal, pact*
la vivienda    *house, dwelling*

**Adjetivos**

descalzo, -a    *barefoot*
deprimido, -a    *depressed*

**Otras palabras y expresiones**

de (banco) en (banco)    *from*
    *(bench) to (bench)*
echar llave a    *to lock*

# ANTICIPACIÓN

I.  Los siguientes diminutivos aparecen en el trozo de «Si me permiten hablar... » Aunque con frecuencia el diminutivo indica el tamaño o la cantidad de una cosa, también puede expresar cariño, humor, lástima, ironía, etc. ¿Cómo se puede traducir los diminutivos siguientes?

cajoncito                    hermanito, -a                pobrecito, -a
corredorcito                 otrito, -a                   poquito, -a
chiquito, -a                 pequeñito, -a

II.  Complete Ud. el siguiente párrafo con la forma apropiada de las palabras o expresiones del **Vocabulario útil** o con la forma correcta de un diminutivo.

Enrique es _____ y nunca se casó. Por eso, dice, él tuvo que _____ solo y él mismo _____ los alimentos y _____ y _____ la ropa. Su casa no es grande; al contrario, es _____. Sus padres se murieron y vive con Fernando, su _____ que sólo tiene cinco años. Enrique lo cuida bien y casi nunca lo _____. Ya que no tienen dinero, a veces los dos han tenido que

ir _____ casa _____ casa mendigando (*begging*). Debido a su pobreza, ninguno de los dos tiene zapatos: andan _____. Y por la mañana sólo toman café con un _____ de azúcar.

III. Si Ud. no está de acuerdo con las siguientes afirmaciones, cámbielas para expresar su opinión personal.

1. En mi ciudad no es necesario echarle llave a la casa antes de salir para pasar el día.
2. Creo que en las escuelas los maestros no deben tener el derecho de pegarlos a los alumnos.
3. Si la barriga de un chiquito es grande, eso siempre indica que come demasiado.
4. Me siento deprimido(a) cuando no hay alimentos en casa.
5. Para cruzar la calle, uno debe agarrar al niño por el cabello.
6. En la vivienda de mis padres solamente hay una pieza.

# SI ME PERMITEN HABLAR...

DOMITILA BARRIOS DE CHUNGARA nació en 1937 en un campamento minero en los Andes bolivianos. El campamento se llamaba el Siglo XX. Como otras familias de la región, la familia de ella conocía la opresión política y la pobreza. Barrios de Chungara se crió en Pulacayo, un pueblo pequeño, pero después de casarse volvió al Siglo XX. Allí fundó el Comité de Amas de Casa (*housewives*) del Siglo XX, organización que se dedica a mejorar la vida de las mujeres y sus familias.

El trozo de *Si me permiten hablar...* que se presenta a continuación es parte de una historia oral escrita en colaboración con Moema Viezzer, que conoció a Domitila Barrios de Chungara en 1975 en una tribuna organizada por las Naciones Unidas como parte del Año Internacional de la Mujer. En el trozo, Barrios de Chungara revela cómo tenía que luchar para educarse en la escuela primaria. Es testimonio de una mujer cuyo coraje supo vencer grandes dificultades y nos revela los grandes obstáculos y los prejuicios que han tenido que enfrentar las mujeres en nuestros tiempos.

Bueno, en el 54 me fue difícil regresar a la escuela después de las vacaciones, porque nosotros teníamos una vivienda que consistía en una pieza pequeñita donde no teníamos ni patio y no teníamos dónde ni

5 con quiénes dejar a las wawas. Entonces consultamos al director de la escuela y él dio permiso para llevar a mis hermanitas conmigo. El estudio se hacía por las tardes y por las mañanas. Yo tenía que combinar todo: casa y escuela. Entonces yo llevaba a la más chiquita

10 cargada y a la otra agarrada de la mano y Marina llevaba las mamaderas y las mantillas y mi hermana la otrita llevaba los cuadernos. Y así todas nos íbamos a la escuela. En un rincón teníamos un cajoncito donde dejábamos a la más chiquita mientras seguíamos estu-

15 diando. Cuando lloraba, le dábamos su mamadera. Y mis otras hermanas allí andaban de banco en banco. Salía de la escuela, tenía que cargarme la niñita, nos íbamos a la casa y tenía yo que cocinar, lavar, planchar, atender a las wawas. Me parecía muy difícil todo

20 eso. ¡Yo deseaba tanto jugar! Y tantas otras cosas deseaba, como cualquier niña.

Dos años después, ya la profesora no me dejó llevar a mis hermanitas porque ya metían bulla. Mi padre no podía pagar a una sirvienta, pues no le

25 alcanzaba su sueldo ni para la comida y la ropa de

*54  1954*

*wawas  small children, infants (Andean term)*

*llevaba... cargada  carried*

*mamaderas  baby bottles / mantillas  swaddling clothes / cuadernos notebooks, exercise books*

*metían bulla  made noise no... sueldo  his salary wasn't enough*

nosotras. En la casa, por ejemplo, yo andaba siempre descalza, usando los zapatos solamente para ir a la escuela. Y eran tantas cosas que tenía que hacer y era tanto el frío que hacía en Pulacayo que se me reven-
30 taban las manos y me salía mucha sangre de las manos y de los pies. La boca, igual, se me rajaban los labios. De la cara también salía sangre. Es que no teníamos suficientes prendas de abrigo.

Bueno, como la profesora no me había dado aque-
35 lla orden, entonces yo empecé a irme sola a la escuela. Echaba llave a la casa y tenían que quedarse las wawas en la calle, porque la vivienda era oscura, no tenía ventana y les daba mucho terror cuando se la cerraba. Era como una cárcel, solamente con una
40 puerta. Y no había dónde dejar a las chicas, porque en ese entonces vivíamos en un barrio de solteros, donde no había familias, puros hombres vivían en ahí.

Entonces mi padre me dijo que dejara la escuela, porque ya sabía leer y leyendo podía aprender otras
45 cosas. Pero yo no acepté y me puse fuerte y seguí yendo a clases.

Y resulta que un día la chiquita comió ceniza de carburo que había en el basurero, ese carburo que sirve para encender las lámparas. Sobre esa ceniza
50 habían echado comida y mi hermanita, de hambre, creo yo, se fue a comer de allí. Le dio una terrible infección intestinal y luego se murió. Tenía tres años.

Yo me sentí culpable de la muerte de mi herma-nita y andaba muy muy deprimida. Y mi padre me
55 decía que esto había ocurrido porque yo no había querido quedarme en casa con las wawas. Como yo había criado a ésta mi hermanita desde que nació, eso me causó un sufrimiento muy grande.

Y desde entonces comencé a preocuparme mucho
60 más por mis hermanitas. Mucho más. Cuando hacía mucho frío, y no teníamos con qué abrigarnos, yo agarraba los trapos viejos de mi padre y con eso las abrigaba, les envolvía sus pies, su barriga. Las carga-ba, trataba de distraerlas. Me dediqué completamen-
65 te a las niñas.

Mi padre gestionó en la empresa minera de Pulacayo para que le dieran una vivienda con patie-cito, porque era muy difícil vivir donde estábamos. Y el gerente, a quien mi papa le arreglaba sus trajes,
70 ordenó que le dieran una vivienda más grande con un

se... manos *my hands split open*

se... labios *my lips cracked*

prendas de abrigo *warm clothing*

puros *only*

me puse fuerte *I got stubborn*

ceniza de carburo *carbide ash*

abrigarnos *wrap ourselves up* / trapos *rags*

gestionó *negotiated*

cuarto, una cocina y un corredorcito donde se podía dejar a las chicas. Y fuimos a vivir en un barrio que era campamento, donde la mayoría de las familias eran de obreros de las minas.

75 Sufríamos hambre a veces y no nos satisfacían los alimentos porque era poco lo que podía comprar mi papá. Ha sido duro vivir con privaciones y toda clase de problemas cuando pequeñas. Pero eso desarrolló algo en nosotras: una gran sensibilidad, un gran deseo

80 de ayudar a toda la gente. Nuestros juegos de niños siempre tenían algo relacionado con lo que vivíamos y con lo que deseábamos vivir. Además, en el transcurso de nuestra infancia habíamos visto eso: mi madre y mi padre, a pesar de que teníamos tan poco, siempre

85 estaban ayudando a algunas familias de Pulacayo. Entonces, cuando veíamos pobres por la calle mendigando, yo y mis hermanas nos poníamos a soñar. Y soñábamos que un día íbamos a ser grandes, que íbamos a tener tierras, que íbamos a sembrar y que a

90 aquellos pobres les íbamos a dar de comer. Y si alguna vez nos sobraba un poco de azúcar o de café o de alguna otra cosa y oíamos un ruido, decíamos: «De repente aquí está pasando un pobre. Mira, aquí hay un poquito de arroz, un poquito de azúcar». Y lo amarrá-

95 bamos a un trapo y... «¡pá!...» lo echábamos a la calle para que algún pobre lo recoja. Una vez ocurrió que le tiramos a mi papá su café cuando volvía del trabajo. Y cuando entró a la casa nos regañó mucho y nos dijo: «¿Cómo pueden ustedes estar desechando lo poco que

100 tenemos? ¿Cómo van a despreciar lo que tanto me cuesta ganar para ustedes?» Y bien nos pegó. Pero eran cosas que se nos ocurrían, pensábamos que así podríamos ayudar a alguien, ¿no?

Y bueno, así era nuestra vida. Yo tenía entonces

105 13 años. Mi padre siempre insistía en que no debía seguir en la escuela. Pero yo le iba rogando, rogando, y seguía yendo. Claro, siempre me faltaba material escolar. Entonces, algunos maestros me comprendían, otros no. Y por eso me pegaban, terriblemente me

110 pegaban porque yo no era buena alumna.

El problema es que habíamos hecho un trato mi papá y yo. Él me había explicado que no tenía dinero, que no me podía comprar material, que no podía dar nada para la escuela. Y yo le prometí entonces que no

115 le iba a pedir nada para la escuela. Y de ahí que me

---

campamento *camp, temporary housing*

transcurso *course*

mendigando *begging*

sobraba *had left over*

amarrábamos *we tied*

recoja *pick up*

regañó *scolded*
desechando *wasting*
despreciar *to not appreciate*

rogando *begging, pleading* / material escolar *school supplies*

arreglaba como podía. Y por eso tenía yo problemas.

En el sexto curso tuve como profesor a un gran maestro que me supo comprender. Era un profesor bastante estricto, y los primeros días que yo no llevé
120 el material completo, me castigó bien severamente. Un día me jaló de los cabellos, me dio palmadas, y, al final, me botó de la escuela. Tuve que irme a la casa, llorando. Pero al día siguiente, volví. Y de la ventana miraba lo que estaban haciendo los chicos.

125 En uno de esos momentos, el profesor me llamó.

—Seguramente no ha traído su material —me dijo. Yo no podía contestar y me puse a llorar.

—Entre. Ya pase, tome su asiento. Y a la salida se ha de quedar usted.

130 Para ese momento, una de las chicas ya le había avisado que yo no tenía mamá, que yo cocinaba para mis hermanitas y todo eso.

A la salida me quedé y entonces él me dijo:

—Mira, yo quiero ser tu amigo, pero necesito que
135 me digas qué pasa con vos. ¿Es cierto que no tienes tu mamá?

—Sí, profesor.

—¿Cuándo se murió?

—Cuando estaba todavía en el primer curso.

140 —Y tu padre, ¿dónde trabaja?

—En la policía minera, es sastre.

—Bueno, ¿qué es lo que pasa? Mira, yo quiero ayudarte, pero tienes que ser sincera. ¿Qué es lo que pasa?

145 Yo no quería hablar, porque pensé que iba a llamar a mi padre como algunos profesores lo hacían cuando estaban enojados. Y yo no quería que lo llamara, porque así había sido mi trato con él: de no molestarlo y no pedirle nada. Pero el profesor me hizo
150 otras preguntas y entonces le conté todo. También le dije que podía hacer mis tareas, pero que no tenía mis cuadernos, porque éramos bien pobres y mi papá no podía comprar y que, años atrás, ya mi papá me había querido sacar de la escuela porque no podía
155 hacer ese gasto más. Y que con mucho sacrificio y esfuerzo había yo podido llegar hasta el sexto curso. Pero no era que mi papá no quisiera, sino porque no podía. Porque, incluso, a pesar de toda la creencia que había en Pulacayo de que a la mujer no se le
160 debía enseñar a leer, mi papá siempre quiso que supiéramos por lo menos eso.

curso   *grade*

me... cabellos   *he pulled my hair* / me dio palmadas   *he slapped me* / me... escuela   *he threw me out of school*

a la salida   *when class is over*

avisado   *informed*

con vos (contigo)   *with you*

sastre   *tailor*

gasto   *expenditure*

Sí, mi papá siempre se preocupó por nuestra formación. Cuando murió mi mamá, la gente nos miraba y decía: «Ay, pobrecitas, cinco mujeres, ningún
165 varón... ¿Para qué sirven?... Mejor si se mueren». Pero mi papá muy orgulloso decía: «No, déjenme a mis hijas, ellas van a vivir». Y cuando la gente trataba de acomplejarnos porque éramos mujeres y no servíamos para gran cosa, él nos decía que todas las
170 mujeres tienen los mismos derechos que los hombres. Y decía que nosotras podíamos hacer las hazañas que hacen los hombres. Nos crió siempre con esas ideas. Sí, fue una disciplina muy especial. Y todo eso fue muy positivo para nuestro futuro. Y de ahí que nunca
175 nos consideramos mujeres inútiles.

El profesor comprendía todo esto, porque yo le contaba. E hicimos un trato de que yo le iba a pedir todo el material de que necesitaba. Y desde ese día nos llevábamos a las mil maravillas. Y el profesor nos daba
180 todo el material que necesitábamos yo y mis hermanitas más. Y así pude terminar mi último año escolar.

*formación*    *education*

*varón*    *male*
*déjenme a mis hijas*    *leave my daughters alone*
*acomplejarnos*    *made us feel bad*

*hazañas*    *feats, deeds*

*a... maravillas*    *wonderfully well*

## Nota cultural

Como ya se ha notado, en la mayoría de los países hispánicos la enseñaza primaria es gratuita y obligatoria. Sin embargo, como vemos en el testimonio de Domitila Barrios de Chungara, muchos pobres, especialmente las niñas, no pueden terminar la primaria por razones económicas. Los estudiantes que sí terminan la primaria reciben un certificado de sexto grado y muchos, tal vez la mayoría, abandonan sus estudios y se dedican al trabajo.

## COMPRENSIÓN

1. ¿Por qué dice Domitila que le fue difícil regresar a la escuela después de las vacaciones en 1954?   2. ¿Cómo se las arregló para volver?   3. ¿Qué hacía Domitila después de la clase?   4. Dos años después, ¿por qué no permitió la profesora que Domitila llevara a sus hermanitas a la clase? ¿Qué hizo Domitila?   5. ¿Por qué se sentía Domitila responsable por la muerte de una de sus hermanas?   6. ¿Cómo reaccionó Domitila después de ese episodio? 7. Según Domitila, ¿qué cosa positiva ha resultado de las privaciones de ella y sus hermanitas?   8. ¿Cómo supo el padre de Domitila que las niñas ayudaban a los pobres?   9. ¿Qué trato hizo Domitila con su padre?   10. ¿Por qué castigó a Domitila su profesor en el sexto grado?   11. Según Domitila, ¿creía la gente de Pulacayo que se debía educar a la mujer?   12. ¿Qué pensaba el padre de Domitila de los derechos de la mujer?   13. ¿Cómo pudo terminar Domitila su último año escolar?

# EXPANSIÓN

## I. Análisis literario

1. ¿Qué cualidad especial tiene una «historia oral»? (¿Cómo se puede contrastarla con un reportaje regular?)   2. Describa Ud. en sus propias palabras la actitud del padre de Domitila hacia la educación de la mujer.   3. Describa dos obstáculos que Domitila tuvo que superar para educarse.   4. ¿Qué impresión tiene Ud. de Domitila como adulta?

## II. Reportaje

Ud. es un(a) periodista que acaba de entrevistar a Domitila Barrios de Chungara, después de hablar ella en una tribuna sobre los derechos de la mujer. Escriba un reportaje breve sobre las experiencias de ella y sus actividades de hoy día.

## III. Minidrama

Con otra persona de la clase, presente Ud. un breve drama sobre uno de los temas siguientes.

1.  Domitila y su padre hablan del problema de la educación de ella y llegan a formar un pacto.
2.  Un(a) joven de uno de los barrios pobres de la metrópoli discute con un(a) amigo(a) los problemas que los dos han encontrado en la escuela.
3.  Dos estudiantes universitarios discuten los problemas personales que han influido en sus carreras universitarias.

## IV. Opiniones y actitudes

Escriba un párrafo sobre uno de los temas siguientes o explíqueselo a la clase.

1.  La discriminación sexual en la universidad.
2.  Cómo se debe reformar la educación secundaria en nuestro país.
3.  El (La) profesor(a) o el (la) maestro(a) que más ha influido en mi formación como estudiante o persona.

## V. Situación

Con un(a) compañero(a) de clase, presente Ud. un diálogo sobre la discriminación sexual o racial en su universidad. Algunas de las cosas que pueden comentar en el diálogo son: ¿Qué clase de discriminación existe? ¿Ha visto Ud. un caso de discriminación o ha sido víctima de discriminación? ¿Qué paso? ¿Qué ha hecho la universidad para eliminar la discriminación? ¿Qué pueden hacer los estudiantes y los profesores para eliminarla? ¿Hay menos discriminación hoy que antes?

# LA CIUDAD UNIVERSITARIA

Después de la revolución, un fuerte nacionalismo estimuló la producción de grandes pinturas murales en México, donde maestros como Rivera, Orozco y Siqueiros crearon un verdadero arte nacional y lograron comunicar al pueblo el mensaje revolucionario a través de sus pinturas en las paredes interiores de numerosos edificios públicos. La segunda etapa de ese gran movimiento había de ser la pintura del exterior de edificios y la integración de ésta a la superficie de grandes masas estructurales. La oportunidad de explorar las posibilidades de esta integración de artes plásticas se presentó cuando en 1946 el gobierno donó un extenso terreno al sur de la capital para la construcción de la Ciudad Universitaria. Con la participación de más de 150 arquitectos, ingenieros y técnicos, la construcción de la parte básica de la Ciudad Universitaria se terminó en unos tres años. Entre los artistas que hicieron importantes contribuciones al proyecto se encontraban no sólo los ya establecidos —Rivera y Siqueiros— sino también otros como JUAN O'GORMAN y FRANCISCO EPPENS, que habían de ganar fama por sus trabajos artísticos en el proyecto universitario.

En su totalidad, la arquitectura de la Ciudad Universitaria es una mezcla curiosa de lo moderno y de lo antiguo, de lo experimental y de lo tradicional. Siguiendo la fuerte tradición barroca del arte hispánico, los creadores de la Ciudad Universitaria insistieron en la integración de las artes y se obsesionaron por la decoración. Otra tradición allí presente es la del arte precolombino, tanto en la impresión de solidez y en el uso de la forma piramidal truncada, como en los motivos ornamentales y en los temas predominantes.

La Ciudad Universitaria representa la culminación de la producción de pinturas murales en México y establece la pintura mural en paredes exteriores como técnica que había de continuarse en México. Como fin de un ciclo de arte y como expresión del concepto del arte al servicio de la nación, el complejo de edificios que componen la Ciudad Universitaria ha de considerarse como monumento en la historia del arte hispanoamericano.

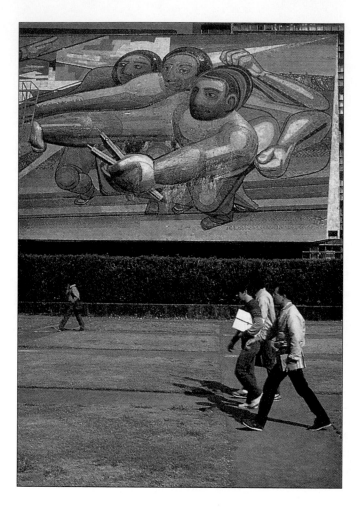

## EL PUEBLO A LA UNIVERSIDAD — LA UNIVERSIDAD AL PUEBLO

Esta obra de David Alfaro Siqueiros es un ejemplo interesante de la experimentación que tipifica el arte de la Ciudad Universitaria. ¿Cómo describiría Ud. esta pintura mural?

## ALEGORÍA DE MÉXICO

En una enorme pared de la Facultad de Medicina, Ciudad Universitaria, Francisco Eppens pintó una *Alegoría de México*, que incluye una cabeza de tres caras —representativas del español, del mestizo y del indio— y varios símbolos de los dioses precolombinos. Las líneas verticales y horizontales de la pintura armonizan perfectamente con las del edificio.

¿Sabe Ud. identificar el símbolo de Quetzalcóatl? ¿de Tláloc?

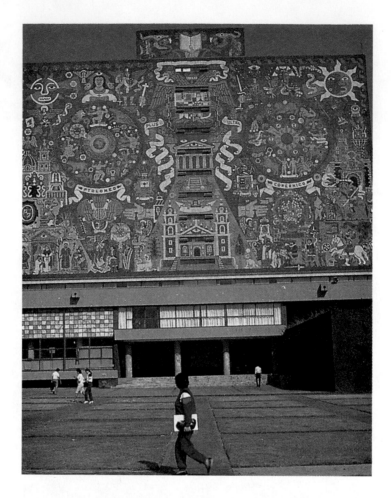

## La Biblioteca Central

 Tal vez el edificio más famoso de la Universidad es la Biblioteca Central, una enorme estructura cúbica sin ventanas —sólo con pequeñas aberturas para la ventilación— y con enormes superficies planas. Éstas las decoró O'Gorman con centenares de figuras pequeñas referentes a varias épocas de la historia del mundo y de la historia de México, desde los tiempos precolombinos hasta nuestros días. Consciente del efecto del sol mexicano, que había de convertir un mosaico compuesto de vidrio en un gigante reflector, O'Gorman optó por componer su obra con piedras de cincuenta colores, recogidas en todas partes del país. Así, este edificio sintetiza y combina las varias tendencias del muralismo mexicano: la forma misma del edificio es moderna; el uso de materiales, experimental; la decoración, barroca, y la temática, tradicional.

¿Cuántos símbolos y objetos puede Ud. identificar en el mosaico de O'Gorman?

# PARA COMENTAR

1. Describa Ud. en sus propias palabras el edificio de la Biblioteca Central o la pintura mural de la Facultad de Medicina de la Ciudad Universitaria.

2. ¿Cómo se ha empleado el arte en la decoración de la escuela o universidad donde Ud. estudia? ¿Es una parte integral de la arquitectura? ¿Le gusta ese uso del arte?

3. ¿Qué importancia tiene la decoración en los edificios públicos? ¿Se puede justificar el gasto de los fondos públicos para tales cosas? ¿Por qué?

4. Escriba Ud. un ensayo sobre uno de los temas siguientes.

   a. La participación de los estudiantes en la gobernación de la universidad.
   b. Las cualidades de un(a) buen(a) profesor(a).
   c. La cosa más importante que se puede hacer para mejorar la universidad

# La ciudad en el mundo hispánico

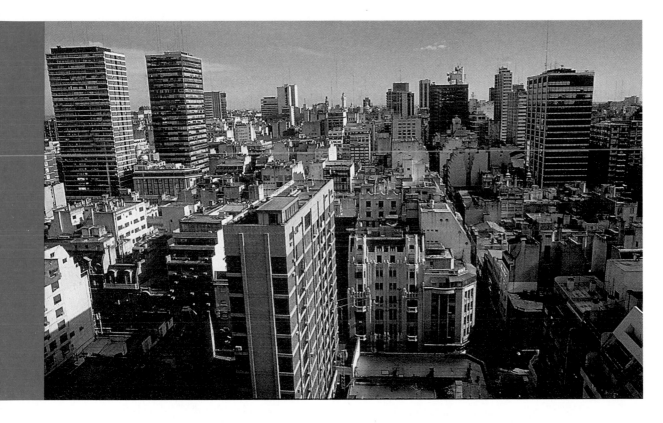

*Describa Ud. lo que se ve en esta foto de Buenos Aires.*

*¿Qué ventajas ofrecen las ciudades grandes?*

*¿Qué desventajas tienen?*

# ENFOQUE

Desde la época de los romanos, la historia de muchos países occidentales se ha vinculado estrechamente a la historia de sus grandes centros urbanos. En muchos países hispánicos se encuentra una gran concentración de poder y energía en la capital. Por ejemplo, casi la cuarta parte de la población total de la Argentina vive en Buenos Aires, y la capital controla el país. Similar es la situación de la Ciudad de México y de otras capitales hispanoamericanas.

Las grandes ciudades hispánicas tienen mucho en común con las otras metrópolis del mundo. Por ejemplo, en ellas se encuentra el capital necesario para pagar a los artistas y los escritores. Por eso, sea Nueva York, París, Santiago de Chile o Buenos Aires, la ciudad grande casi siempre se destaca por su contribución a las artes. En la literatura de nuestro siglo encontramos varios aspectos de la vida en la metrópoli como, por ejemplo, la deshumanización del individuo producida por las grandes aglomeraciones, el aislamiento del individuo dentro de la masa y la posibilidad de que en la ciudad pueda pasar algo inesperado en cualquier momento. En el cuento de Julio Cortázar que se presenta a continuación todos esos aspectos están presentes, especialmente el último: algo inesperado que le pasa al protagonista.

El arte que se ha desarrollado en los centros urbanos en las últimas décadas refleja tanto la complejidad del hombre de la metrópoli, como el interés del artista por la obra de sus colegas en otros países. Ejemplos de este arte son las pinturas de Joaquín Torres García, Roberto Antonio Sebastián Matta Echaurren y Alejandro Obregón: tres artistas hispanoamericanos modernos, que han contribuido mucho a la creación de una expresión urbana e internacional.

# VOCABULARIO ÚTIL

Estudie estas palabras.

**Verbos**

apurarse   *to hurry, to hasten*
doler (ue)   *to hurt*
toser   *to cough*

**Sustantivos**

la acera   *sidewalk*
el alivio   *relief*
la cortadura   *cut*

el desmayo   *fainting spell*
el (la) enfermero(a)   *nurse*
el estómago   *stomach*
la fiebre   *fever*
el mentón   *chin*
la motocicleta (la moto)   *motorcycle*
el párpado   *eyelid*
la pesadilla   *nightmare*

la pierna   *leg*
el portero   *doorman*
la sangre   *blood*
el tobillo   *ankle*

**Otras palabras y expresiones**

boca arriba   *face up*
cielo raso   *ceiling*
de golpe   *suddenly*
de espaldas   *on (one's) back*

# ANTICIPACIÓN

I.   Complete Ud. el siguiente párrafo, usando la forma apropiada de las palabras o expresiones del **Vocabulario útil**.

Yo estaba en la ___acera___ y hablaba con el ___portero___ del edificio cuando ocurrió el accidente. Fue terrible, como una ___pesadilla___. Supe después que el joven del accidente no se había sentido bien aquella mañana: estaba resfriado y tenía ___fiebre___ y ___tosía___ mucho. Pero tenía una cita y temía llegar tarde y por eso iba muy rápido por la calle en su ___moto___ cuando aparentemente sufrió un ___desmayo___ y ___de golpe___ se cayó inconsciente al suelo. Como médico, yo ___me apuré___ a ayudarlo. Él estaba en el suelo, ___de espaldas___ Con _____ vi que aunque había bastante sangre, el joven volvía en sí (*was coming to*) y no parecía haberse roto ningún hueso. Tenía varias ___cortaduras___ en el mentón y el tobillo, pero aunque esas heridas le ___alivió___ al joven, no eran de mayor importancia.

II.   Indique Ud. la mejor palabra entre paréntesis para completar el párrafo.

Al comienzo el indio no (sabía, conocía) por qué lo buscaban los aztecas. Cuando (sabía, supo) que lo buscaban para sacrificarlo a sus dioses, ya era tarde. Lo (capturaron, capturaban) y lo (llevaron, llevaban) al templo. Allí lo (ponían, pusieron) en una mazmorra debajo del templo para esperar su turno. (Hacía, Hizo) calor y no se (podía, pudo) ver nada. Pero sí se (oyeron, oían) los gritos de las víctimas, (lo que, que) le parecía intolerable. Ya (sabía, conocía) que dentro de poco también a él lo matarían.

III.   Si Ud. no está de acuerdo con las siguientes afirmaciones, cámbielas para expresar su opinión personal.

1.   Siempre prefiero dormir boca arriba.
2.   Para dormirme miro fijamente el cielo raso.
3.   El espíritu de comunidad se nota más en los grandes centros urbanos que en los pequeños.
4.   Es más fácil formar amistades en las ciudades grandes porque hay más gente y más oportunidades para conocer a personas compatibles.
5.   En la ciudad donde vivo, la mayor parte de la gente utiliza regularmente los medios de transporte público.

# LA NOCHE BOCA ARRIBA

JULIO CORTÁZAR nació en 1914. Su obra más conocida, *Rayuela*, se publicó en 1963. Era una novela representativa de la «nueva novela» hispanoamericana, cuya preocupación principal ya no residía en la sociedad como tal (tema de la literatura social antes de la Segunda Guerra mundial), sino en la ética y la metafísica. Era una literatura que usaba la fantasía y la imaginación para llegar a una realidad profunda: la que estaba dentro del hombre y que constituía su esencia. Al profundizar en la exploración de sí mismo y al analizar su percepción de la realidad, el nuevo novelista retrataba las cualidades únicas del hispanoamericano y logró una universalidad nunca alcanzada por generaciones anteriores.

Cortázar nació en Bruselas donde su padre tenía un cargo diplomático. En 1918 la familia se trasladó a Buenos Aires y allí Cortázar estudió y se graduó en la Facultad de Filosofía y Letras de la Universidad Nacional de Buenos Aires. Luego fue al interior y se dedicó a la enseñanza (al nivel secundario y universitario), a la traducción de numerosas obras inglesas y francesas, a la crítica y a la creación de su obra literaria. Al llegar al poder Juan Perón en 1945, Cortázar renunció su puesto académico como expresión de su oposición al dictador y volvió a la capital. Aceptó el cargo de director de la Cámara Argentina del Libro. En 1951 fue a París con una beca del gobierno francés para estudiar la relación entre la prosa y la poesía francesas e inglesas de aquellos años. Desde entonces y hasta su muerte en 1984, Cortázar vivió en París, donde se dedicó a su labor literaria y sirvió de traductor para la UNESCO y varias casas editoriales. Era un hombre internacional, que gozaba de ciudadanía en los dos países, Francia y la Argentina.

Las novelas y los cuentos de Cortázar revelan una intensa preocupación por la exploración de la relación entre la realidad y la fantasía y por la condición absurda del hombre moderno. El aspecto caótico de la existencia recibe su expresión máxima en *Rayuela*, novela cuya estructura refleja la incoherencia de la vida. El autor invita al lector a leer los capítulos en cualquier orden, aunque sugiere dos órdenes posibles en el «Tablero de dirección» que se presenta al comienzo del libro. Como se verá en el cuento que se presenta aquí, «La noche boca arriba», la misma relación entre estructura y tema caracteriza sus cuentos, en los cuales la realidad se convierte constantemente en fantasía, borrando así la línea que las separa.

## Y SALÍAN EN CIERTAS ÉPOCAS A CAZAR ENEMIGOS; LE LLAMABAN LA GUERRA FLORIDA

A mitad del largo zaguán del hotel pensó que debía ser     zaguán    *lobby*
tarde, y se apuró a salir a la calle y sacar la motocicle-
ta del rincón donde el portero de al lado le permitía     de al lado    *next door*

guardarla. En la joyería de la esquina vio que eran las
5 nueve menos diez; llegaría con tiempo sobrado adon-
de iba. El sol se filtraba entre los altos edificios del
centro, y él —porque para sí mismo, para ir pensan-
do, no tenía nombre— montó en la máquina sabore-
ando el paseo. La moto ronroneaba entre sus piernas,
10 y un viento fresco le chicoteaba los pantalones.

Dejó pasar los ministerios (el rosa, el blanco) y la
serie de comercios con brillantes vitrinas de la calle
Central. Ahora entraba en la parte más agradable del
trayecto, el verdadero paseo; una calle larga, bordea-
15 da de árboles, con poco tráfico y amplias villas que
dejaban venir los jardines hasta las aceras, apenas
demarcadas por setos bajos. Quizá algo distraído,
pero corriendo sobre la derecha como correspondía,
se dejó llevar por la tersura, por la leve crispación de
20 ese día apenas empezado. Tal vez su involuntario
relajamiento le impidió prevenir el accidente. Cuando
vio que la mujer parada en la esquina se lanzaba a la
calzada a pesar de las luces verdes, ya era tarde para
las soluciones fáciles. Frenó con el pie y la mano, des-
25 viándose a la izquierda; oyó el grito de la mujer, y
junto con el choque perdió la visión. Fue como dor-
mirse de golpe.

Volvió bruscamente del desmayo. Cuatro o cinco
hombres jóvenes lo estaban sacando de debajo de la
30 moto. Sentía gusto a sal y sangre, le dolía una rodilla,
y cuando lo alzaron gritó, porque no podía soportar la
presión en el brazo derecho. Voces que no parecían
pertenecer a las caras suspendidas sobre él, lo alenta-
ban con bromas y seguridades. Su único alivio fue oír
35 la confirmación de que había estado en su derecho al
cruzar la esquina. Preguntó por la mujer, tratando de
dominar la náusea que le ganaba la garganta.
Mientras lo llevaban boca arriba hasta una farmacia
próxima, supo que la causante del accidente no tenía
40 más que rasguños en las piernas. «Usté la agarró ape-
nas, pero el golpe le hizo saltar la máquina de costa-
do...» Opiniones, recuerdos, despacio, éntrenlo de
espaldas, así va bien, y alguien con guardapolvo dán-
dole a beber un trago que lo alivió en la penumbra de
45 una pequeña farmacia de barrio.

La ambulancia policial llegó a los cinco minutos,
y lo subieron a una camilla blanda donde pudo ten-
derse a gusto. Con toda lucidez, pero sabiendo que

---

tiempo sobrado   *time to spare*

ronroneaba   *purred*
chicoteaba   *whipped*

vitrinas   *show windows*

trayecto   *stretch, route*

setos bajos   *low hedges*
correspondía   *was proper*
se dejó llevar   *let himself be carried away* / tersura   *smoothness* / crispación   *twitching* / parada   *standing* / se lanzaba   *was plunging* / calzada   *roadway* / Frenó   *He braked* / choque   *collision*

gusto a   *taste like*
alzaron   *raised* / soportar   *endure* / presión   *pressure* / alentaban   *encouraged* / bromas   *jokes* / seguridades   *reassurances* / alivio   *relief*

rasguños   *scratches* / agarró   *hit* / saltar... de costado   *jump sideways*
guardapolvo   *dustcoat*
penumbra   *shadow*

camilla   *stretcher* / tenderse   *stretch out*

estaba bajo los efectos de un shock terrible, dio sus
50 señas al policía que lo acompañaba. El brazo casi no
le dolía; de una cortadura en la ceja goteaba sangre
por toda la cara. Una o dos veces se lamió los labios
para beberla. Se sentía bien, era un accidente, mala
suerte; unas semanas quieto y nada más. El vigilante
55 le dijo que la motocicleta no parecía muy estropeada.
«Natural», dijo él. «Como que me la ligué encima... »
Los dos se rieron, y el vigilante le dio la mano al llegar
al hospital y le deseó buena suerte. Ya la náusea vol-
vía poco a poco; mientras lo llevaban en una camilla
60 de ruedas hasta un pabellón del fondo, pasando bajo
árboles llenos de pájaros, cerró los ojos y deseó estar
dormido o cloroformado. Pero lo tuvieron largo rato
en una pieza con olor a hospital, llenando una ficha,
quitándole la ropa y vistiéndolo con una camisa grisá-
65 cea y dura. Le movían cuidadosamente el brazo, sin
que le doliera. Las enfermeras bromeaban todo el
tiempo, y si no hubiera sido por las contracciones del
estómago se habría sentido muy bien, casi contento.

Lo llevaron a la sala de radio, y veinte minutos
70 después, con la placa todavía húmeda puesta sobre el
pecho como una lápida negra, pasó a la sala de ope-
raciones. Alguien de blanco, alto y delgado, se le acer-
có y se puso a mirar la radiografía. Manos de mujer le
acomodaban la cabeza, sintió que lo pasaban de una
75 camilla a otra. El hombre de blanco se le acercó otra
vez, sonriendo, con algo que le brillaba en la mano
derecha. Le palmeó la mejilla e hizo una seña a
alguien parado atrás.

Como sueño era curioso porque estaba lleno de
80 olores y él nunca soñaba olores. Primero un olor a
pantano, ya que a la izquierda de la calzada empeza-
ban las marismas, los tembladerales de donde no vol-
vía nadie. Pero el olor cesó, y en cambio vino una
fragancia compuesta y oscura como la noche en que
85 se movía huyendo de los aztecas. Y todo era tan
natural, tenía que huir de los aztecas que andaban a
caza de hombre, y su única probabilidad era la de
esconderse en lo más denso de la selva, cuidando de
no apartarse de la estrecha calzada que sólo ellos, los
90 motecas, conocían.

Lo que más lo torturaba era el olor, como si aun
en la absoluta aceptación del sueño algo se rebelara

---

señas *information*
goteaba *dripped*
se lamió *licked*

vigilante *policeman*
estropeada *damaged*
Como... encima *Since the whole thing landed on me*

del fondo *at the back*

ficha *form*
grisácea *grayish*

radio *x-ray*
placa *x-ray picture*
lápida *gravestone*

radiografía *x-ray*

brillaba *shone*
palmeó *patted*

pantano *marsh*
marismas *swamps /*
tembladerales *quaking bogs /*
compuesta *composite*

andaban... hombre *had begun their manhunt*

contra eso que no era habitual, que hasta entonces no
había participado del juego. «Huele a guerra», pensó,
95  tocando instintivamente el puñal de piedra atravesa-
do en su ceñidor de lana tejida. Un sonido inesperado
lo hizo agacharse y quedar inmóvil, temblando. Tener
miedo no era extraño, en sus sueños abundaba el
miedo. Esperó, tapado por las ramas de un arbusto
100  y la noche sin estrellas. Muy lejos, probablemente
del otro lado del gran lago, debían estar ardiendo fue-
gos de vivac; un resplendor rojizo teñía esa parte del
cielo. El sonido no se repitió. Había sido como una
rama quebrada. Tal vez un animal que escapaba
105  como él, del olor de la guerra. Se enderezó despacio,
venteando. No se oía nada, pero el miedo seguía allí
como el olor, ese incienso dulzón de la guerra florida.
Había que seguir, llegar al corazón de la selva evitan-
do las ciénagas. A tientas, agachándose a cada instan-
110  te para tocar el suelo más duro de la calzada, dio
algunos pasos. Hubiera querido echar a correr, pero
los tembladerales palpitaban a su lado. En el sendero
en tinieblas, buscó el rumbo. Entonces sintió una
bocanada horrible del olor que más temía, y saltó de-
115  sesperado hacia adelante.

　　—Se va a caer de la cama —dijo el enfermo de al
lado—. No brinque tanto, amigazo.

　　Abrió los ojos y ya era de tarde, con el sol ya bajo
en los ventanales de la larga sala. Mientras trataba de
120  sonreír a su vecino, se despegó casi físicamente de la
última visión de la pesadilla. El brazo, enyesado, col-
gaba de un aparato con pesas y poleas. Sintió sed,
como si hubiera estado corriendo kilómetros, pero no
querían darle mucha agua, apenas para mojarse los
125  labios y hacer un buche. La fiebre lo iba ganando des-
pacio y hubiera podido dormirse otra vez, pero sabo-
reaba el placer de quedarse despierto, entornados los
ojos, escuchando el diálogo de los otros enfermos, res-
pondiendo de cuando en cuando a alguna pregunta.
130  Vio llegar un carrito blanco que pusieron al lado de su
cama, una enfermera rubia le frotó con alcohol la
cara anterior del muslo y le clavó una gruesa aguja
conectada con un tubo que subía hasta un frasco lleno
de líquido opalino. Un médico joven vino con un apa-
135  rato de metal y cuero que le ajustó al brazo sano para
verificar alguna cosa. Caía la noche, y la fiebre lo iba
arrastrando blandamente a un estado donde las cosas

**Huele a guerra** *It smells
like war* / **puñal** *knife*
/ **atravesado... ceñidor**
*stuck at an angle in his
belt* / **agacharse**
*crouch*

**tapado** *hidden* / **ramas**
*branches* / **arbusto**
*bush*

**vivac** *bivouac* / **teñía**
*stained*

**Se enderezó** *He stood erect*
**venteando** *sniffing the air*

**ciénagas** *swamps* / **A
tientas** *Groping*

**palpitaban** *throbbed*
**buscó el rumbo** *took his
bearings* / **bocanada**
*whiff*

**amigazo** *pal*

**ventanales** *large windows*
**se despegó de** *detached
himself from* / **enyesado**
*in a cast* / **pesas y
poleas** *weights and
pulleys*

**hacer un buche** *make a
mouthful* / **saboreaba**
*enjoyed* / **entornados**
*half-closed*

**carrito** *pushcart*
**frotó** *rubbed*
**muslo** *thigh* / **aguja**
*needle*

**arrastrando** *dragging*

tenían un relieve como de gemelos de teatro, eran reales y dulces y a la vez ligeramente repugnantes; como
140 estar viendo una película aburrida y pensar que sin embargo en la calle es peor; y quedarse.

Vino una taza de maravilloso caldo de oro oliendo a puerro, a apio, a perejil. Un trocito de pan, más precioso que todo un banquete, se fue desmigajando
145 poco a poco. El brazo no le dolía nada y solamente en la ceja, donde lo habían suturado, chirriaba a veces una punzada caliente y rápida. Cuando los ventanales de enfrente viraron a manchas de un azul oscuro, pensó que no le iba a ser difícil dormirse. Un poco
150 incómodo, de espaldas, pero al pasarse la lengua por los labios resecos y calientes sintió el sabor del caldo, y suspiró de felicidad, abandonándose.

Primero fue una confusión, un atraer hacia sí todas las sensaciones por un instante embotadas o
155 confundidas. Comprendía que estaba corriendo en plena oscuridad, aunque arriba el cielo cruzado de copas de árboles era menos negro que el resto. «La calzada», pensó. «Me salí de la calzada». Sus pies se hundían en un colchón de hojas y barro, y ya no
160 podía dar un paso sin que las ramas de los arbustos le azotaran el torso y las piernas. Jadeante, sabiéndose acorralado a pesar de la oscuridad y el silencio, se agachó para escuchar. Tal vez la calzada estaba cerca, con la primera luz del día iba a verla otra vez. Nada
165 podía ayudarlo ahora a encontrarla. La mano que sin saberlo él aferraba el mango del puñal, subió como el escorpión de los pantanos hasta su cuello, donde colgaba el amuleto protector. Moviendo apenas los labios musitó la plegaria del maíz que trae las lunas felices,
170 y la súplica a la Muy Alta, a la dispensadora de los bienes motecas. Pero sentía al mismo tiempo que los tobillos se le estaban hundiendo despacio en el barro, y la espera en la oscuridad del chaparral desconocido se le hacía insoportable. La guerra florida había
175 empezado con la luna y llevaba ya tres días y tres noches. Si conseguía refugiarse en lo profundo de la selva, abandonando la calzada más allá de la región de las ciénagas, quizá los guerreros no le siguieran el rastro. Pensó en los muchos prisioneros que ya habrí-
180 an hecho. Pero la cantidad no contaba, sino el tiempo sagrado. La caza continuaría hasta que los sacerdotes dieran la señal del regreso. Todo tenía su número y su

tenían... teatro  *stood out as through opera glasses*

caldo  *broth*

a puerro... perejil  *like leeks, celery and parsley* / se fue desmigajando  *found itself crumbling* / chirriaba... rápida  *a hot, quick pain sizzled at times* / viraron a manchas  *turned to smudges*

un... sí  *a pulling into himself* / embotadas  *blocked up*

copas de árboles  *treetops*

colchón... barro  *bed of leaves and clay*
Jadeante  *Panting*
acorralado  *cornered*

aferraba  *gripped* / mango  *handle*

musitó  *mumbled* / plegaria  *supplication* / súplica  *prayer* / bienes  *possessions* / hudiendo  *sinking* / chaparral  *live oak grove* / insoportable  *unbearable*

rastro  *track*

fin, y él estaba dentro del tiempo sagrado, del otro
lado de los cazadores.

185   Oyó los gritos y se enderezó de un salto, puñal en
mano. Como si el cielo se incendiara en el horizonte,
vio antorchas moviéndose entre las ramas, muy cerca.
El olor a guerra era insoportable, y cuando el primer
enemigo le saltó al cuello casi sintió placer en hundir-
190   le la hoja de piedra en pleno pecho. Ya lo rodeaban las
luces, los gritos alegres. Alcanzó a cortar el aire una o
dos veces, y entonces una soga lo atrapó desde atrás.
    —Es la fiebre— dijo el de la cama de al lado—.
A mí me pasaba igual cuando me operé del duodeno.
195   Tome agua y va a ver que duerme bien.
    Al lado de la noche de donde volvía, la penumbra
tibia de la sala le pareció deliciosa. Una lámpara vio-
leta velaba en lo alto de la pared del fondo como un
ojo protector. Se oía toser, respirar fuerte, a veces un
200   diálogo en voz baja. Todo era grato y seguro, sin ese
acoso, sin... Pero no quería seguir pensando en la
pesadilla. Había tantas cosas en que entretenerse. Se
puso a mirar el yeso del brazo, las poleas que tan
cómodamente se lo sostenían en el aire. Le habían
205   puesto una botella de agua mineral en la mesa de
noche. Bebió del gollete, golosamente. Distinguía
ahora las formas de la sala, las treinta camas, los
armarios con vitrinas. Ya no debía tener tanta fiebre,
sentía fresca la cara. La ceja le dolía apenas, como un
210   recuerdo. Se vio otra vez saliendo del hotel, sacando
la moto. ¿Quién hubiera pensado que la cosa iba a
acabar así? Trataba de fijar el momento del acciden-
te, y le dio rabia advertir que había ahí como un
hueco, un vacío que no alcanzaba a rellenar. Entre el
215   choque y el momento en que lo habían levantado del
suelo, un desmayo o lo que fuera no le dejaba ver
nada. Y al mismo tiempo tenía la sensación de que ese
hueco, esa nada, había durado una eternidad. No, ni
siquiera tiempo, más bien como si en ese hueco él
220   hubiera pasado a través de algo o recorrido distancias
inmensas. El choque, el golpe brutal contra el pavi-
mento. De todas maneras al salir del pozo negro
había sentido casi un alivio mientras los hombres lo
alzaban del suelo. Con el dolor del brazo roto, la san-
225   gre de la ceja partida, la contusión en la rodilla; con
todo eso, un alivio al volver al día y sentirse sosteni-
do y auxiliado. Y era raro. Le preguntaría alguna vez

---

de un salto   *with a leap*

antorchas   *torches*

soga   *rope*

velaba   *kept vigil*

grato   *pleasant*
acoso   *pursuit*

yeso   *plaster*

gollete   *neck /*
golosamente   *greedily*

armarios   *cabinets /*
vitrinas   *glass doors*

fijar   *to fix*
le... advertir   *it made him*
*angry to notice /* hueco
*void /* vacío   *emptiness*

recorrido   *run back*

pozo   *well*

sostenido   *lifted up*

al médico de la oficina. Ahora volvía a ganarlo el
sueño, a tirarlo despacio hacia abajo. La almohada
230 era tan blanda, y en su garganta afiebrada la frescu-
ra del agua mineral. Quizá pudiera descansar de
veras, sin las malditas pesadillas. La luz violeta de la
lámpara en lo alto se iba apagando poco a poco.

Como dormía de espaldas, no lo sorprendió la
235 posición en que volvía a reconocerse, pero en cambio
el olor a humedad, a piedra rezumante de filtraciones,
le cerró la garganta y lo obligó a comprender. Inútil
abrir los ojos y mirar en todas direcciones; lo envolvía
una oscuridad absoluta. Quiso enderezarse y sintió las
240 sogas en las muñecas y los tobillos. Estaba estaquea-
do en el suelo, en un piso de lajas helado y húmedo.
El frío le ganaba la espalda desnuda, las piernas. Con
el mentón buscó torpemente el contacto con su amu-
leto, y supo que se lo habían arrancado. Ahora esta-
245 ba perdido, ninguna plegaria podía salvarlo del final.
Lejanamente, como filtrándose entre las piedras del
calabozo, oyó los atabales de la fiesta. Lo habían tra-
ído al teocalli; estaba en las mazmorras del templo a
la espera de su turno.

250 Oyó gritar, un grito ronco que rebotaba en las
paredes. Otro grito, acabando en un quejido. Era él
que gritaba en las tinieblas, gritaba porque estaba
vivo, todo su cuerpo se defendía con el grito de lo que
iba a venir, del final inevitable. Pensó en sus compa-
255 ñeros que llenarían otras mazmorras, y en los que
ascendían ya los peldaños del sacrificio. Gritó de
nuevo sofocadamente, casi no podía abrir la boca,
tenía las mandíbulas agarrotadas y a la vez como si
fueran de goma y se abrieran lentamente, con un
260 esfuerzo interminable. El chirriar de los cerrojos lo
sacudió como un látigo. Convulso, retorciéndose,
luchó por zafarse de las cuerdas que se le hundían en
la carne. Su brazo derecho, el más fuerte, tiraba hasta
que el dolor se hizo intolerable y tuvo que ceder. Vio
265 abrirse la doble puerta, y el olor de las antorchas le
llegó antes que la luz. Apenas ceñidos con el taparra-
bos de la ceremonia, los acólitos de los sacerdotes se
le acercaron mirándolo con desprecio. Las luces se
reflejaban en los torsos sudados, en el pelo negro lleno
270 de plumas. Cedieron las sogas, y en su lugar lo aferra-
ron manos calientes, duras como bronce; se sintió
alzado, siempre boca arriba, tironeado por los cuatro

volvía... sueño  *sleep was
taking over again /*
tirarlo  *pull him /*
almohada  *pillow*

se... poco  *was gradually
growing dimmer*

a... filtraciones  *like rock
oozing with water*

estaqueado  *staked out*
lajas  *slabs*

torpemente  *dully*
arrancado  *pulled off*

calabozo  *prison /* atabales
*drums /* teocalli  *temple
/* mazmorras  *dungeons*

ronco  *hoarse /* rebotaba
*bounced /* quejido
*moan /* tinieblas
*darkness*

peldaños  *stairs*
sofocadamente  *in a
muffled way /*
agarrotadas  *clenched /*
goma  *rubber /*
chirriar... cerrojos
*squeaking of the bolts /*
sacudió  *shook /* látigo
*whip /* retorciéndose
*twisting /* zafarse  *free
himself /* se le hundían
*sunk /* tiraba  *pulled /*
ceder  *give up /* ceñidos
*girded /* taparrabos
*loincloth /* acólitos
*acolytes /* desprecio
*scorn /* sudados  *sweaty
/* Cedieron  *Yielded /*
aferraron  *grasped*
alzado  *lifted up /*
tironeado  *hauled*

acólitos que lo llevaban por el pasadizo. Los portado-
res de antorchas iban adelante, alumbrando vaga-
275  mente el corredor de paredes mojadas y techo tan
bajo que los acólitos debían agachar la cabeza. Ahora
lo llevaban, lo llevaban, era el final. Boca arriba, a un
metro del techo de roca viva que por momentos se ilu-
minaba con un reflejo de antorcha. Cuando en vez del
280  techo nacieran las estrellas y se alzara frente a él la
escalinata incendiada de gritos y danzas, sería el fin.
El pasadizo no acababa nunca, pero ya iba a acabar,
de repente olería el aire libre lleno de estrellas, pero
todavía no, andaban llevándolo sin fin en la penum-
285  bra roja, tironeándolo brutalmente, y él no quería,
pero cómo impedirlo si le habían arrancado el amule-
to que era su verdadero corazón, el centro de la vida.

       Salió de un brinco a la noche del hospital, al alto
cielo raso dulce, a la sombra blanda que lo rodeaba.
290  Pensó que debía haber gritado, pero sus vecinos dor-
mían callados. En la mesa de noche, la botella de agua
tenía algo de burbuja, de imagen traslúcida contra la
sombra azulada de los ventanales. Jadeó, buscando el
alivio de los pulmones, el olvido de esas imágenes que
295  seguían pegadas a sus párpados. Cada vez que cerra-
ba los ojos las veía formarse instantáneamente, y se
enderezaba aterrado pero gozando a la vez del saber
que ahora estaba despierto, que la vigilia lo protegía,
que pronto iba a amanecer, con el buen sueño profun-
300  do que se tiene a esa hora, sin imágenes, sin nada...
Le costaba mantener los ojos abiertos, la modorra era
más fuerte que él. Hizo un último esfuerzo, con la
mano sana esbozó un gesto hacia la botella de agua;
no llegó a tomarla, sus dedos se cerraron en un vacío
305  otra vez negro, y el pasadizo seguía interminable,
roca tras roca, con súbitas fulguraciones rojizas, y él
boca arriba gimió apagadamente porque el techo iba
a acabarse, subía, abriéndose como una boca de som-
bra, y los acólitos se enderezaban y de la altura una
310  luna menguante le cayó en la cara donde los ojos no
querían verla, desesperadamente se cerraban y abrí-
an buscando pasar al otro lado, descubrir de nuevo el
cielo raso protector de la sala. Y cada vez que se abrí-
an era la noche y la luna mientras lo subían por la
315  escalinata, ahora con la cabeza colgando hacia abajo,
y en lo alto estaban las hogueras, las rojas columnas
de humo perfumado, y de golpe vio la piedra roja,

---

pasadizo  *passageway*
alumbrando  *lighting*

escalinata  *stairway /*
    incendiada de  *on fire*
    *with*

brinco  *leap*

callados  *silently*
traslúcida  *translucent*
Jadeó  *He panted*

pegadas  *glued*

Le costaba  *It was hard*
    *for him /* modorra
    *drowsiness /* esbozó
    *he sketched*

fulguraciones  *flares*
gimió  *groaned /*
    apagadamente  *in a*
    *muffled way*
menguante  *waning*

colgando  *hanging*
hogueras  *bonfires*

brillante de sangre que chorreaba, y el vaivén de los pies del sacrificado que arrastraban para tirarlo
320 rodando por las escalinatas del norte. Con una última esperanza apretó los párpados, gimiendo por despertar. Durante un segundo creyó que lo lograría, porque otra vez estaba inmóvil en la cama, a salvo del balanceo cabeza abajo. Pero olía la muerte, y cuando abrió
325 los ojos vio la figura ensangrentada del sacrificador que venía hacia él con el cuchillo de piedra en la mano. Alcanzó a cerrar otra vez los párpados, aunque ahora sabía que no iba a despertarse, que estaba despierto, que el sueño maravilloso había sido el otro,
330 absurdo como todos los sueños: un sueño en el que había andado por extrañas avenidas de una ciudad asombrosa, con luces verdes y rojas que ardían sin llama ni humo, con un enorme insecto de metal que zumbaba bajo sus piernas. En la mentira infinita de
335 ese sueño también lo habían alzado del suelo, también alguien se le había acercado con un cuchillo en la mano, a él tendido boca arriba, a él boca arriba con los ojos cerrados entre las hogueras.

*chorreaba* *flowed* / vaivén *swaying*

*apretó* *he closed tight*
*lo lograría* *he would be able to do it* / a... balanceo *safe from the swaying*

*asombrosa* *astonishing* / ardían *burned* / llama *flame*

## *Nota cultural*

El propósito de la guerra florida de los aztecas era proveer prisioneros para los sacrificios a sus dioses. Así, en la batalla, el guerrero no buscaba matar a su enemigo sino llevarlo vivo a Tenochtitlán, donde lo sacrificarían encima de una de las grandes pirámides. Los aztecas creían que en el pasado el mundo había sido creado y destruido por los dioses en cuatro ocasiones. Su propio mundo, el del Quinto Sol, también sería destruido si no ofrecían sacrificios para aplacar a los dioses. La sangre de las víctimas sacrificadas proveía energía para que el sol cruzara el cielo, y así el mundo del Quinto Sol no llegaría a su fin.

## COMPRENSIÓN

1. ¿A qué hora salió el joven del hotel?   2. ¿Cómo era el día?   3. ¿Cómo ocurrió el accidente?   4. ¿Qué le pasó a la mujer del accidente?   5. ¿Qué partes del cuerpo le dolían más al joven?   6. ¿Adónde lo llevaron inicialmente? 7. ¿Qué le hicieron en el hospital?   8. En la sala de operaciones, un hombre de blanco se le acercó con algo que brillaba en la mano. ¿Qué sería?   9. Al moteca, ¿por qué le molestó el olor que sentía?   10. ¿Qué buscaban los aztecas? 11. ¿Qué emoción sentía el moteca?   12. En el hospital, ¿qué le habían hecho al brazo del joven?   13. ¿Qué hizo el joven después de tomar el caldo? 14. ¿Qué colgaba del cuello del moteca?   15. ¿Hasta cuándo continuaría la

guerra florida? 16. ¿Qué le pasó al moteca después de ver las antorchas? 17. Según el joven del accidente, ¿cómo era el «hueco» por el que pasaba después del accidente? 18. ¿Qué pasó cuando el moteca quiso moverse después de ser atrapado? 19. ¿Qué pasó con su amuleto? 20. ¿Dónde estaba el moteca? 21. ¿Qué pasó cuando se abrió la puerta doble? 22. ¿Adónde lo llevaban los acólitos? 23. ¿Por qué no podía impedirlo? 24. En el hospital, ¿qué pasó cuando el joven quiso tomar la botella de agua? 25. ¿Adónde quería volver el moteca cuando lo sacaron de la mazmorra? 26. ¿Qué tenía el sacrificador en la mano? 27. Según el moteca, ¿cuál fue el sueño maravilloso?

# EXPANSIÓN

## I. Análisis literario

1. Como se ha indicado antes, según Jorge Luis Borges la literatura fantástica incluye varios temas básicos. Entre esos temas Borges menciona la contaminación de la realidad por el sueño, el viaje a través del tiempo y el concepto del doble. ¿Cómo utiliza Cortázar estos temas en este cuento? 2. En el cuento hay un vaivén entre el mundo del joven moderno y el del moteca. Los dos mundos se mantienen separados durante la mayor parte del cuento, pero en cierto momento, hacia el final del cuento, se unen los dos mundos en una frase donde al comienzo estamos en el mundo moderno pero pasamos en seguida al mundo de los motecas. ¿Puede Ud. indicar dónde ocurre esto? 3. Hay ciertos paralelos entre los dos mundos del cuento. Por ejemplo, en el mundo del joven del accidente hay un cuchillo (lo tiene el cirujano, es su escalpelo) y en el mundo de los aztecas el sacrificador también tiene un cuchillo. ¿Puede Ud. indicar otros paralelos? 4. ¿Cómo juega Cortázar irónicamente con el concepto del narrador en este cuento?

## II. Narración

Toda narración, por breve que sea, normalmente tiene tres partes. La primera parte describe la situación: cómo era el día, qué hacía la persona, con quién estaba, etc. La segunda parte presenta la complicación: lo que ocurrió, por qué ocurrió, por qué fue interesante o poco común. La parte final o el desenlace describe lo que pasó como resultado de la acción y el efecto que tuvo en el narrador.

Pensando en esta división, escriba Ud. una narración sobre algo real o imaginario que le pasó a una persona en una ciudad grande.

## III. Minidrama

Con otra(s) persona(s) de la clase, presente Ud. un breve drama que incluya ideas o conceptos del cuento «La noche boca arriba». Algunos temas posibles son:

1. Un(a) joven trabaja hasta muy tarde por la noche en su oficina en el centro de la ciudad. Al salir del edificio donde trabaja, nota que está muy obscuro y que no hay nadie en la calle. De pronto oye algo extraño...
2. Un(a) joven se sienta en un autobús. Dos personas están sentadas detrás de él (ella). Están hablando de una mujer que acaba de abandonar a su familia. El (La) joven se da cuenta de que hablan de...
3. Un joven que recién llegó a la ciudad ha llegado a conocer a una mujer. Los dos están en un restaurante y poco a poco, por lo que dice la mujer y por sus acciones, el joven llega a sospechar que realmente no es mujer. ¡Es una pantera en forma de mujer!

## IV. Opiniones y actitudes

Escriba un párrafo sobre uno de los temas siguientes o explíqueselo a la clase.

1. Las ventajas y desventajas de vivir en una ciudad grande como Nueva York, San Francisco o Chicago.
2. Las características de los pueblos pequeños en nuestro país.
3. El decaimiento *(decay)* de las ciudades en nuestro país: causas y soluciones.

## V. Situación

Con un(a) compañero(a) de clase, presente Ud. un diálogo sobre el aislamiento de un individuo que recién se ha mudado *(moved)* a una ciudad grande. Algunas de las cosas que pueden comentar en el diálogo son: ¿Cómo te sentías al llegar a la ciudad? ¿Extrañabas a tus amigos de antes? ¿Te gusta estar solo(a) o prefieres estar con otras personas? ¿Cómo puedes conocer a otras personas en la ciudad? ¿Qué actividades te gustan? ¿Puedes utilizar esas actividades como medio de conocer a otras personas? ¿Hay organizaciones que te pueden ayudar en ese proceso? ¿Esperas vivir en el centro de la ciudad o en los suburbios? ¿Por qué sí o por qué no?

# El arte internacional de la metrópoli

En el siglo XX se desarrolla un arte metropolitano, abierto a las nuevas promociones europeas, enterado tanto de los temas autóctonos como de los internacionales, y consciente de las actitudes y preocupaciones del habitante de los grandes centros urbanos occidentales. Es un arte que cruza las fronteras, y los artistas viajan mucho, llegando a conocerse y a intercambiar ideas y conceptos, siempre en busca de una expresión propia. Aquí presentamos a tres figuras que se destacan en ese arte cosmopolita: Joaquín Torres García (1874–1949); Roberto Sebastián Antonio Matta Echaurren (1912– ), y Alejandro Obregón (1920– ).

Aunque nació y murió en Montevideo, Uruguay, Torres García pasó muchos años en el extranjero. En su juventud se mudó con su familia a un pueblo pequeño cerca de Barcelona, y, en los años siguientes, pintó muchos cuadros y murales al estilo neoclásico catalán. En 1920 viajó a Nueva York, donde pensaba fabricar juguetes —trenes, barcos, edificios— de madera. Al fallar esa empresa, volvió a viajar, primero a Italia y luego a París, donde, influenciado por Picasso y Mondrian, desarrolló el estilo que le daría fama mundial. El artista se refería a su estilo como a uno de «constructivismo universal». Para él, decir estructura era también decir abstracción: geometría, ritmo, proporción, líneas, planos, la idea del objeto. Las formas geométricas —el círculo, el triángulo, el cuadrado— sugieren orden, la unidad perfecta, el mundo de la razón. La sencillez de sus obras refleja la conciencia del artista de la escultura primitiva, de los diseños de los tejidos peruanos o de las líneas de las antiguas murallas incaicas. También se puede notar en sus pinturas la relación que tienen con los juguetes de madera que había fabricado cuando estuvo en Nueva York y la que tienen con la tipografía y la arquitectura, artes que influyen mucho en este tipo de pintura. Aclamado como maestro al regresar a Montevideo en 1934, propuso Torres García la creación de un nuevo arte americano, primitivo, fuerte y concreto, pero basado en principios abstractos. Sin embargo, los signos o símbolos de tal arte habían de ser tangibles y específicos, reconocibles por todos. Aplicando estos criterios a la obra del artista uruguayo, podemos apreciar la fusión de estilo moderno y símbolos concretos, pero universales que caracterizan su obra.

La vida interior del hombre —el reino de la subconsciencia— recibe su máxima expresión pictórica en la obra de Roberto Sebastián Antonio Matta Echaurren, conocido pintor surrealista. Nacido en Santiago de Chile, Matta estudió arquitectura en la Universidad Nacional de Chile antes de viajar a París en 1934 para trabajar con el famoso arquitecto Le Corbusier. Pero como siempre le había interesado más la pintura, pronto abandonó la arquitectura y se dedicó al arte pictórico. En París y en Nueva York llegó a conocer a los surrealistas más famosos —Breton, Dalí, Duchamp, Tanguy— y desarrolló un estilo de tipo surrealista aunque muy personal. En general, sus pinturas de esa época son metafísicas y herméticas. Al observarlas, se nota la preocupación de

Matta por el espacio —un espacio interno, personal, sin horizonte fijo— y por ciertos símbolos obscuros que parecen flotar en ese ambiente misterioso. En 1948 Matta abandonó Nueva York y volvió a Europa, donde vive desde entonces. La gran época del surrealismo había llegado a su fin y aunque su influencia todavía puede percibirse en las últimas obras del artista, su estilo es más objetivo y hay más preocupación por el «mensaje» de la pintura. Es un tipo de «sociología surrealista», menos abstracto, con formas más reconocibles. Aunque la vida y la obra de Matta son típicas del artista internacionalista, también personifican al nuevo hispanoamericano urbano, cuyos gustos e intereses cosmopolitas traspasan las fronteras de su patria.

La generación siguiente a la de Matta produce un arte en el que se alcanza la unión, ya buscada por Torres García, de temas y propósitos autóctonos y métodos internacionales. El que da ímpetu y forma al nuevo arte es el pintor colombiano Alejandro Obregón. Nacido en Barcelona, de padre colombiano y madre española, estudió Obregón en la Escuela de Bellas Artes de Boston y también en París. La mayor parte de su vida, sin embargo, la ha pasado en Colombia, donde su influencia ha sido enorme en la creación de un ambiente artístico abierto a todos los aspectos de la realidad contemporánea y a todos los métodos del modernismo internacional. Logra Obregón resucitar el interés por el escenario americano, percibido ahora de un modo nuevo y poético. Los valores expresados en su obra son más míticos que históricos, simbólicos en vez de «tropicales». A partir de 1957, el pintor se expresa en ciclos temáticos que se refieren a problemas y valores del hispanoamericano moderno: los cóndores; los estudiantes u otras víctimas que murieron en actos heroicos o defendiendo una causa social; los volcanes; la vegetación de los Andes y de las zonas tropicales de la costa; la violencia; el ambiente marítimo; Ícaro; paisajes para ángeles; sortilegios. También se percibe en su obra la influencia de la luz de Barranquilla (adonde se mudó con su familia cuando él tenía seis años), donde el sol, el mar, la montaña y los animales se hacen sentir con gran fuerza. En *Amanecer en los Andes* el artista logra captar los maravillosos colores de la vegetación de las zonas tropicales, además de la presencia imponente de las montañas.

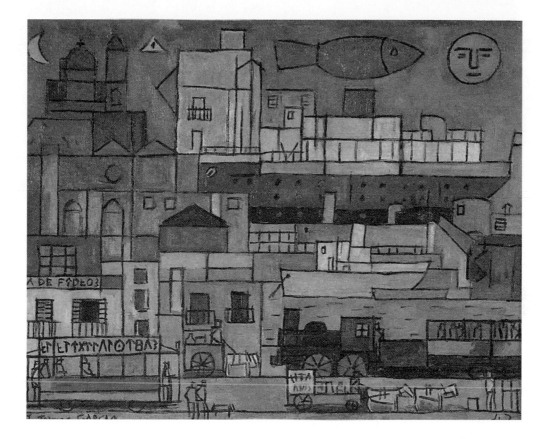

## EL PUERTO

*El puerto* es una obra típica de Torres García, tanto por su abstracción como por la universalidad de sus símbolos. ¿Cuántas formas geométricas pueden identificarse en el cuadro? ¿Cuántos objetos puede Ud. nombrar? ¿Son antiguos algunos de los símbolos? ¿Cuáles? ¿Qué puede significar el sol con cara de hombre? ¿Cómo se refleja aquí el interés del pintor por los juguetes?

---

*Joaquín Torres García, The Port, 1942. Oil on cardboard, 31 3/8″ ×39 7/8″. Collection, The Museum of Modern Art, New York. Inter-American Fund.*

*Matta (Roberto Sebastián Antonio Matta Echaurren), The Bus, from the portfolio* Scènes familières, *1962. Etching, printed in color. Plate: 12 15/16″ × 17″. Sheet: 19 3/4″ × 25 5/8″. Collection, The Museum of Modern Art, New York. Inter-American Fund.*

## EL AUTOBÚS

 *El autobús*, tema de esta aguafuerte de Matta, tipifica la vida de la metrópoli. Las regulaciones del tráfico rigen el movimiento del hombre, que también se halla encerrado dentro del espacio limitado del vehículo. Aunque las formas son reconocibles, todavía se percibe cierta cualidad de sueño, ambiente preferido por los surrealistas.

## AMANECER EN LOS ANDES

 Aquí se ven los Andes en la mañana, pintados de oro por los primeros rayos del sol. ¿Cuántos cóndores hay en la pintura? ¿Hay cóndores en los Estados Unidos? ¿Dónde? ¿Qué animal se ve en la parte inferior de la pintura?

*Alejandro Obregón,* Amanecer en los Andes. *Given as a gift by the government of Colombia to the United Nations, October, 1983.*

## PARA COMENTAR

1.  ¿Qué aspectos de la vida del hombre en la metrópoli se encuentran en el cuento de Cortázar y en el aguafuerte de Matta?

2.  ¿Cómo influyen la memoria y la subsconsciencia en las obras de arte que hemos estudiado en esta unidad?

3.  Compare Ud. el vocabulario de formas y símbolos de *El puerto* de Torres García con los de *Amanecer en los Andes* de Obregón.

4.  Comente Ud. la descripción de la vida urbana que se ha presentado en esta unidad.

5.  Escriba Ud. un ensayo sobre uno de los temas siguientes.

    a.  El problema más grande que enfrentan nuestras ciudades hoy día.
    b.  Los medios de transporte público: su importancia en la actualidad.
    c.  Características universales de los grandes centros urbanos.

# Los Estados Unidos y lo hispánico

*Aunque un puertorriqueño emigre al continente, nunca olvida su tierra natal. Según lo que ve en la foto, ¿por qué desearía regresar a San Juan?*

# ENFOQUE

Según el censo de 1990, había 22.354.059 personas de origen hispánico en los Estados Unidos, aproximadamente 9% de la población del país. La mayoría de esa población es de origen mexicano, pero también hay un gran número de personas de origen puertorriqueño y cubano. Aunque mucho menor que el de los de origen mexicano, el número de puertorriqueños y cubanos en los Estados Unidos indica la relación especial entre los Estados Unidos, Puerto Rico y Cuba. Mientras Puerto Rico, establecido en 1952 como Estado Libre Asociado, está hoy día asociado con los Estados Unidos, Cuba, por el contrario, se ha desasociado totalmente de este país a partir de 1959, con el triunfo de la revolución cubana.

En las últimas décadas, por razones económicas y políticas, muchos puertorriqueños y cubanos han inmigrado a los Estados Unidos. Los puertorriqueños se concentraron especialmente en Nueva York donde, a pesar de sus esperanzas de mejorar económicamente, muchos siguen en medio de la pobreza. Por el contrario, la mayoría de los cubanos que han dejado Cuba después de 1959, por provenir generalmente de la clase media y tener una educación relativamente buena, han sabido aprovechar las oportunidades que se les han presentado. Aunque se les encuentra hoy día en muchas partes de los Estados Unidos, la mayoría vive en Miami, donde sus muchas contribuciones han transformado la ciudad.

Las obras literarias y pictóricas escogidas para esta unidad representan sólo unos pocos momentos de la rica y fecunda historia cultural de las dos islas. La situación del puertorriqueño en Nueva York —su situación económica y su nostalgia por su isla tropical— es tema muy desarrollado en novelas y cuentos de varios escritores puertorriqueños. Entre ellos se destaca Pedro Juan Soto, autor de *Spiks*, colección de cuentos que reflejan la miseria y soledad que han caracterizado la vida en los barrios pobres. La obra poética del gran poeta cubano Nicolás Guillén se destaca por sus temas políticos y étnicos. Como se verá en el poema «Balada de los dos abuelos», Guillén está muy orgulloso de su origen mulato; en otros poemas el poeta exalta la negritud. En la última parte de la unidad se presentan algunos trabajos de tres pintores cubanos —Amelia Peláez, Wifredo Lam y Mario Carreño— cuyas obras ejemplifican la síntesis de lo cosmopolita y lo autóctono que caracteriza el arte cubano moderno.

# VOCABULARIO ÚTIL

Estudie estas palabras.

**Verbos**

amenazar  *to threaten*
quitarse   *to take off, to remove*

**Sustantivos**

la almohada   *pillow*
la cocina   *kitchen*
la colcha   *bedspread*
el cuello   *neck*
el dormitorio   *bedroom*
la habitación   *room*
la Navidad   *Christmas*
la Nochebuena   *Christmas Eve*

la pelota   *ball*
la selva   *jungle*
el sótano   *basement*
el tamaño   *size*
la voz   *voice*

**Otras palabras y expresiones**

al cabo de   *after, at the end of*
alrededor de   *around*
cuarto de baño   *bathroom*
dar vueltas   *to circle*
hacer caso de   *to pay attention to*
jamás   *never*

# ANTICIPACIÓN

I.    Complete  Ud. con la forma apropiada de una palabra del **Vocabulario útil.**

Llegamos a su casa el veinticuatro de diciembre, es decir, en la
_____. Siempre habíamos querido pasar la _____ juntos,
pero varias cosas lo habían impedido. La casa era más bien ordinaria—una
sala pequeña, un comedor cerca de la _____, un _____ y
dos _____: total, seis _____. Nosotros teníamos un aparta-
mento en el _____ de una casa de apartamentos en Nueva York y
era un pla-cer estar en el campo con nuestros amigos.

En la sala había un árbol de Navidad y los amigos dijeron que ha-
bían tenido que buscar mucho para encontrar un árbol del _____
que querían. _____ del árbol había figuritas que representaban a
José, a María, al Niño Jesús y a los Reyes Magos (*Magi*). También había
pastores, y varios animales: no sólo ovejas, sino también perros, gatos y
varios animales de la _____ tropical. Todo era muy lindo y
_____ me he sentido más feliz que en aquella ocasión.

II.   El autor del cuento que Ud. va a leer en esta unidad imita el dialecto de
muchos puertorriqueños que viven en los Estados Unidos.

En ese dialecto, la mayoría de los cambios fonéticos son cambios del
valor de las consonantes.

A. La *s* al final de una sílaba o de una palabra tiende a desaparecer:

| | | | |
|---|---|---|---|
| piensah | *piensas* | Cloh | *Clos* |
| quiereh | *quieres* | veremoh | *veremos* |
| uhté | *usted* | máh | *más* |
| dihparo | *disparo* | tuh | *tus* |
| caeh | *caes* | garabatoh | *garabatos* |
| neneh | *nenes* | altihta | *artista* |
| Dioh | *Dios* | ehcupidera | *escupidera* |
| ereh | *eres* | unoh | *unos* |
| buhcal | *buscar* | tuboh | *tubos* |
| esoh | *esos* | dieh | *diez* |
| vagoh | *vagos* | iráh | *irás* |
| loh | *los* | pesoh | *pesos* |
| eh | *es* | muñecoh | *muñecos* |
| mihmo | *mismo* | suciedadeh | *suciedades* |
| Crihmah | *Crismas* | tieneh | *tienes* |
| muchachoh | *muchachos* | hijoh | *hijos* |
| jugueteh | *juguetes* | porqueríah | *porquerías* |
| Reyeh | *Reyes* | indecenciah | *indecencias* |

B. Se sustituye a veces la *r* por la *l:*

| | | | | | |
|---|---|---|---|---|---|
| seguil | *seguir* | dolol | *dolor* | pintal | *pintar* |
| embalgo | *embargo* | teltulia | *tertulia* | velgüenza | *vergüenza* |
| calgo | *cargo* | cael | *caer* | fijalse | *fijarse* |
| levantalte | *levantarte* | quedal | *quedar* | sucedel | *suceder* |
| muelto | *muerto* | Niu Yol | *Niu* | buhcal | *buscar* |
| altihta | *artista* | | *Yor(k)* | | |

C. La *d* final y la *d* intervocálica desaparecen:

| | | | | | |
|---|---|---|---|---|---|
| echao | *echado* | condenao | *condenado* | caricortaoh | |
| toa | *toda* | na | *nada* | | *caricortados* |
| dao | *dado* | to | *todos* | prehtá | *prestada* |

D. Otros cambios son menos frecuentes en el texto:

| | | | |
|---|---|---|---|
| di | *de* | pa | *para* |
| aguántesen | *aguántense* | si | *sc* |

Vamos a ver si Ud. puede entender estas frases.

1. Neneh, que tengo dolol de cabeza, por Dioh, no hagan ruido...
2. ¿Qué piensah hacer hoy, buhcal trabajo?
3. ¿Piensah seguil de bar en bar, dibujando a to esoh vagoh (*bums*)?
4. Seguramente iráh a la teltulia de loh muchachoh.

5. A Niu Yol no vienen loh Reych. ¡A Niu Yol viene Santa Cloh!
6. Siempre eh lo mihmo.
7. Esoh muchachoh se van a quedal sin jugueteh.
8. Voy a buhcal un árbol pa loh muchachoh.

III. En la Navidad y en otras ocasiones les damos regalos a los amigos o a los familiares como expresión de nuestro cariño o nuestro amor. Complete Ud. estas frases de una manera personal.

1. En mi familia, es costumbre darnos regalos en...
2. Para el (la) niño(a) la Navidad (u otra ocasión parecida) es...
3. El mejor regalo que se le puede dar a un(a) amigo(a) es...
4. Si a una persona no le gusta el regalo que le dan, debe...
5. Lo malo de la Navidad es que...

# BALADA DE LOS DOS ABUELOS

NICOLÁS GUILLÉN nació en Camagüey, Cuba, en 1904. Hijo de mulatos, era miembro de una familia pobre. Su padre era un obrero y militante político, que fue asesinado cuando Guillén tenía quince años. Como resultado, Guillén tuvo que sufrir muchas privaciones para terminar su educación secundaria. Después, estudió derecho en La Habana y también trabajó de tipógrafo y reportero. En 1930 publicó sus primeros poemas, *Motivos del son*. De ahí en adelante, se dedicó a la poesía, una poesía esencialmente militante, de protesta social y política.

En los poemas de *Motivos del son* Guillén denuncia la situación de los negros cubanos de aquella época. El ritmo y el color de los poemas reflejan la música afrocubana, música que también comunicaba los dolores y las alegrías de la raza. En el segundo libro de sus poesías, *Sóngoro cosongo* (1931), el poeta denuncia la discriminación racial y defiende los derechos de los negros. «Balada de los dos abuelos» aparece en el tercer libro de sus poemas, *West Indies, Ltd.* (1934). En estos poemas Guillén se dirige a todos los cubanos —a los negros, los blancos y los mulatos. Como se verá, por medio de los dos abuelos Guillén nos ofrece una síntesis de la historia cubana y un comentario íntimo sobre su propia identidad racial.

Sombras que sólo yo veo,
me escoltan mis dos abuelos.[1]

Lanza con punta de hueso,
tambor de cuero y madera:
5  Mi abuelo negro.

Gorguera en el cuello ancho,
gris armadura guerrera:
Mi abuelo blanco.

Pie desnudo, torso pétreo
10  los de mi negro;
¡pupilas de vidrio antártico
las de mi blanco!
Africa de selvas húmedas
y de gordos gangos sordos...
15  —¡Me muero!
(Dice mi abuelo negro.)
Aguaprieta de caimanes,
verdes mañanas de cocos...
—¡Me canso!
20  (Dice mi abuelo blanco.)

Oh velas de amargo viento,

| | |
|---|---|
| escoltan | *escort; accompany* |
| | |
| punta de hueso | *bone tip* |
| tambor | *drum* |
| | |
| Gorguera | *Ruff* |
| | |
| pétreo | *stony; like stone* |
| | |
| gangos | *metal musical instruments in the shape of a disk* |
| Aguaprieta de caimanes | *Black water with alligators* / cocos *coconut palms* |

galeón ardiendo en oro...
—¡Me muero!
(Dice mi abuelo negro.)
25  ¡Oh costas de cuello virgen
engañadas de abolorios...!
—¡Me canso!
(Dice mi abuelo blanco.)
¡Oh puro sol repujado,
30  preso en el aro del trópico;
oh luna redonda y limpia
sobre el sueño de los monos!

¡Qué de barcos, qué de barcos!
¡Qué de negros, qué de negros!²
35  ¡Qué largo fulgor de cañas!
¡Qué látigo el del negrero!
Piedra de llanto y de sangre,
venas y ojos entreabiertos,
y madrugadas vacías,
40  y atardeceres de ingenio,
y una gran voz, fuerte voz,
despedazando el silencio.
¡Qué de barcos, qué de barcos,
qué de negros!

45  Sombras que sólo yo veo,
Me escoltan mis dos abuelos.

Don Federico me grita
y Taita Facundo calla;
los dos en la noche sueñan
50  y andan, andan.
Yo los junto.
                —¡Federico!
¡Facundo! Los dos se abrazan.
Los dos suspiran. Los dos
55  las fuertes cabezas alzan;
los dos del mismo tamaño,
bajo las estrellas altas;
los dos del mismo tamaño,
ansia negra y ansia blanca,
60  los dos del mismo tamaño,
gritan, sueñan, lloran, cantan.
Sueñan, lloran, cantan.
Lloran, cantan.
¡Cantan!

---

ardiendo  *burning*

engañadas de abolorio
  *deceived by glass beads*

repujado  *embossed*
preso en el aro  *caught in
  the arc*

Qué de  *How many*

fulgor de cañas  *brilliance
  of cane* / látigo  *whip* /
  negrero  *slave trader*

ingenio  *sugar mill*

Taita  *name respectfully
  used for an elderly
  black man*
junto  *join*

alzan  *raise*

ansia  *yearning, longing*

### *Notas culturales*

1 Una de las técnicas que caracterizan las canciones africanas es el uso de repeticiones. ¿Cómo utiliza Guillén esa técnica en este poema?

2 En la primera parte del poema, Guillén describe a los dos abuelos antes de llegar a Cuba, y después, al llegar a la isla. En los versos que siguen, describe la esclavitud en Cuba y se refiere al duro trabajo del esclavo en los campos y en el ingenio de azúcar.

### COMPRENSIÓN

1. ¿Por qué dice Guillén que sus abuelos lo acompañan y sólo él los puede ver? 2. ¿Cómo contrasta el poeta la apariencia física de los dos abuelos?   3. Al llegar a la isla, ¿por qué dice el abuelo negro «¡Me muero!» mientras el blanco dice «¡Me canso!»?   4. ¿Cómo se describe la isla?   5. ¿Cómo describe Guillén el trabajo de los esclavos?   6. En la última parte del poema, ¿cuál parece ser la actitud del poeta hacia sus dos abuelos?   7. Durante la mayor parte del poema hay una alternación entre los dos abuelos. ¿Cómo cambia ese plan en los últimos versos del poema?

# GARABATOS

PEDRO JUAN SOTO (1928– ) es de una generación de escritores puertorriqueños cuyas obras se caracterizan por la protesta social. Estos escritores se preocupan por la condición económica y política tanto de los puertorriqueños que viven en la isla como de los que se han radicado en Nueva York, cuya población puertorriqueña sobrepasa un millón. Sus obras reflejan el descontento que existe en Puerto Rico como resultado de la pobreza y del estado legal de la isla como Estado Libre Asociado. Los temas principales de esta generación incluyen la vida en la isla bajo el dominio de los Estados Unidos, la imposición del inglés en las escuelas, las experiencias en la guerra de Corea y los problemas que viven muchos puertorriqueños en Nueva York: el crimen, la violencia, la soledad y la desesperanza.

Soto ha compartido muchas de las experiencias de su generación. Vino a Nueva York de Puerto Rico para cursar estudios universitarios y conocer el ambiente en que vivían más de un millón de puertorriqueños. Al graduarse de la universidad, hizo su servicio militar en el ejército de los Estados Unidos en Corea, experiencia que incorporaría —junto con su vida en Nueva York— como tema en sus cuentos y novelas. Además de ser escritor profesional, Soto es también educador (ha enseñado en la Universidad de Puerto Rico).

El cuento de Soto aquí incluido, «Garabatos», forma parte de su antología *Spiks.* De ese cuento dice el escritor:

*... La idea me vino, muy a medias, mientras escuchaba a un querido amigo —pintor reconocido ahora, estudiante de pintura en octubre de 1953— quejarse de la aparente insensibilidad de su esposa frente a sus creaciones artísticas. Sus cuitas eran similares a las mías, puesto que más de un pariente me consideraba ocupado en «cosas de vago» cada vez que me sorprendía escribiendo. Después de cinco semanas de trabajo intenso, me di por satisfecho en cuanto a «Garabatos». La simbología escogida me parece obvia ahora, sin embargo. El estrato económico del puertorriqueño-neoyorquino está obviamente ilustrado por ese sótano donde malviven los personajes. Y dentro de ese sótano, la ubicación posible del arte es el cuarto de baño. Visión pesimista, dirá alguien. No la creo pesimista, sino realista.*

**1**
El reloj marcaba las siete y él despertó por un instante. Ni su mujer estaba en la cama, ni sus hijos en el camastro. Sepultó la cabeza bajo la almohada para ensordecer el escándalo que venía desde la cocina. No volvió a abrir los ojos hasta las diez, obligado ahora por las sacudidas de Graciela.

Aclaró la vista estregando los ojos chicos y removiendo las lagañas, sólo para distinguir el cuerpo

camastro *old bed, cot /* Sepultó *He buried /* ensordecer *close out, muffle /* escándalo *racket, noise /* las... Graciela *Graciela's shaking /* Aclaró *He*

ancho de su mujer plantado frente a la cama, en
10  aquella actitud desafiante. Oyó la voz estentórea de
ella, que parecía brotar directamente del ombligo.

—¡Qué! ¿Tú piensas seguil echao toa tu vida?
Parece que la mala barriga te ha dao a ti. Sin embal-
go, yo calgo el muchacho.

15  Todavía él no la miraba a la cara. Fijaba la vista
en el vientre hinchado, en la pelota de carne que
crecía diariamente y que amenazaba romper el cin-
turón de la bata.

—¡Acaba de levantalte, condenao! ¿O quiereh
20  que te eche agua?

Él vociferó a las piernas abiertas y a los brazos en
jarras, al vientre amenazante, al rostro enojado:
—¡Me levanto cuando me salga di adentro y no cuan-
do uhté mande! ¡Adiós! ¿Qué se cree uhté?

25  Retornó la cabeza a las sábanas, oliendo las man-
chas de brillantina en la almohada y el sudor pasma-
do de la colcha.

A ella le domino la masa inerte del hombre: la
amenaza latente en los brazos quietos, la semejanza
30  del cuerpo al de un lagartijo enorme.

Ahogó los reproches en un morder de labios y
caminó de nuevo hacia la cocina, dejando atrás la
habitación donde chisporroteaba, sobre el ropero, la
vela ofrecida a San Lázaro. Dejando atrás la palma
35  bendita del último Domingo de Ramos y las estampas
religiosas que colgaban de la pared.

Era un sótano donde vivían. Pero aunque lo sos-
tuviera la miseria, era un techo sobre sus cabezas.
Aunque sobre ese techo patearan y barrieran otros
40  inquilinos, aunque por las rendijas lloviera basura,
ella agradecía a sus santos tener dónde vivir. Pero
Rosendo seguía sin empleo. Ni los santos lograban
emplearlo. Siempre en las nubes, atento más a su pro-
pio desvarío que a su familia.

45  Sintió que iba a llorar. Ahora lloraba con tanta
facilidad. Pensando: *Dios Santo si yo no hago más
que parir y parir como una perra y este hombre no se
preocupa por buscar trabajo porque prefiere que el
gobierno nos mantenga por correo mientras él se la
50  pasa por ahí mirando a los cuatro vientos como Juan
Bobo y diciendo que quiere ser pintor.*

Detuvo el llanto apretando los dientes, cerrando
la salida de las quejas que pugnaban por hacerse

---

cleared / estregando
rubbing / lagañas
blearedness / desafiante
defiant / estentórea
loud / brotar   burst,
originate / ombligo
navel / barriga   belly /
calgo (cargo)   carry

vientre   belly, womb

bata   bathrobe

Acaba de levantalte
  (levantarte)   Hurry
  and get up / vociferó
  shouted / en jarras
  akimbo / enojado
  angry

manchas   stains
el sudor pasmado   the
  stale sweat

semejanza   similarity
lagartijo   lizard
morder   biting

chisporroteaba   was
  sputtering / ropero
  wardrobe / vela
  candle / Domingo de
  Ramos   Palm Sunday
  / estampas   prints /
  sostuviera   supported
patearan y barrieran
  stamped and swept /
  rendijas   cracks /
  basura   garbage

desvarío   madness, whim

parir   give birth

se la pasa   spends his time
Juan Bobo   Crazy John

apretando   gritting
quejas   complaints /
  pugnaban   struggled

grito. Devolviendo llanto y quejas al pozo de los
55  nervios, donde aguardarían a que la histeria les
abriera cauce y les transformara en insulto para el
marido, o nalgada para los hijos, o plegaria para la
Virgen del Socorro.

Se sentó a la mesa, viendo a sus hijos correr por
60  la cocina. Pensando en el árbol de Navidad que no
tendrían y los juguetes que mañana habrían de
envidiarles a los demás niños. *Porque esta noche es
Nochebuena y mañana es Navidad.*

—¡Ahora yo te dihparo y tú te caeh muelto!
65  Los niños jugaban bajo la mesa.

—Neneh, no hagan tanto ruido, bendito...

—¡Yo soy Chen Otry!—dijo el mayor.

—¡Y yo Palón Casidi!

—Neneh, que tengo dolol de cabeza, por Dioh...
70  —¡Tú no ereh Palón na! ¡Tú ereh el pillo y yo te
mato!

—¡No! ¡Maaamiii!

Graciela torció el cuerpo y metió la cabeza bajo la
mesa para verlos forcejear.
75  —¡Muchachos, salgan de ahí! ¡Maldita sea mi
vida!

¡ROSENDO ACABA DE LEVANTALTE!

Los chiquillos corrían nuevamente por la
habitación: gritando y riendo uno, llorando otro.
80  —¡ROSENDO!

## 2

Rosendo bebía el café sin hacer caso de los insultos de
la mujer.

—¿Qué piensah hacer hoy, buhcal trabajo o
seguil por ahí, de bodega en bodega y de bar en bar,
85  dibujando a to esoh vagoh?

Él bebía el café del desayuno, mordiéndose los
labios distraídamente, fumando entre sorbo y sorbo
su último cigarrillo. Ella daba vueltas alrededor de la
mesa, pasándose la mano por encima del vientre para
90  detener los movimientos del feto.

—Seguramente iráh a la teltulia[1] de loh caricor-
taoh a jugar alguna peseta prehtá, creyéndote que el
maná va a cael del cielo hoy.

—Déjame quieto, mujer...
95  —¡Sí, siempre eh lo mihmo: ¡déjame quieto!
Mañana eh Crihmah y esoh muchachoh se van a

---

**Glossary (right margin):**

grito  *scream* / pozo  *well*

aguardarían  *they would wait* / les abriera cauce *would open a path for them* / nalgada *spanking* / plegaria *supplication, prayer*

juguetes  *toys*

te dihparo (te disparo) *I'll shoot you*

Chen Otry  *Gene Autry*
Palón Casidi  *Hopalong Cassidy*

pillo  *bad guy*

torció  *twisted* / metió *put* / forcejear  *wrestle*

bodega  *store*
dibujando  *sketching* / vagoh (vagos)  *bums*
distraídamente *distractedly* / sorbo y sorbo  *one sip and another*

teltulia (tertulia)  *party; gathering* / caricortaoh (caricortados) *good-for-nothings* / prehtá (prestada)  *borrowed* / maná  *manna* / Déjame quieto  *Let me alone*

quedal sin jugueteh.

—El día de Reyeh en enero.[2]

—A Niu Yol no vienen loh Reyeh. ¡A Niu Yol
100 viene Santa Cloh!

—Bueno, cuando venga el que sea, ya veremoh.

—¡Ave María Purísima, qué padre! ¡Dioh mío!
¡No te preocupan na máh que tuh garabatoh! ¡El
altihta! ¡Un hombre viejo como tú!

105    Se levantó de la mesa y fue al dormitorio, hastia-
do de oír a la mujer. Miró por la única ventana. Toda
la nieve caída tres días antes estaba sucia. Los
automóviles habían aplastado y ennegrecido la del
asfalto. La de las aceras había sido hollada y orinada
110 por hombres y perros. Los días eran más fríos ahora
porque la nieve estaba allí, hostilmente presente,
envilecida, acomodada en la miseria. Desprovista de
toda la inocencia que trajo el primer día.

Era una calle lóbrega, bajo un aire pesado, en un
115 día grandiosamente opaco.

Rosendo se acercó al ropero para sacar de una
gaveta un envoltorio de papeles. Sentándose en el
alféizar, comenzó a examinarlos. Allí estaban todas
las bolsas del papel que él había recogido para
120 romperlas y dibujar. Dibujaba de noche, mientras la
mujer y los hijos dormían. Dibujaba de memoria los
rostros borrachos, los rostros angustiados de la gente
de Harlem: todo lo visto y compartido en sus andan-
zas del día.

125    Graciela decía que él estaba en la segunda infan-
cia. Si él se ausentaba de la mujer quejumbrosa y de
los niños llorosos, explorando en la Babia imprecisa
de sus trazos a lápiz, la mujer rezongaba y se mofaba.

Mañana era Navidad y ella se preocupaba porque
130 los niños no tendrían juguetes. No sabía que esta
tarde él cobraría diez dólares por un rótulo hecho
ayer para el bar de la esquina. Él guardaba esa sor-
presa para Graciela. Como también guardaba la sor-
presa del regalo de ella.

135    Para Graciela él pintaría un cuadro. Un cuadro
que resumiría aquel vivir juntos, en medio de caren-
cias y frustraciones. Un cuadro con un parecido
melancólico a aquellas fotografías tomadas en las
fiestas patronales de Bayamón. Las fotografías del
140 tiempo del noviazgo, que formaban parte del álbum
de recuerdos de la familia. En ellas, ambos aparecían

---

Niu Yol   *New York*
Santa Cloh   *Santa Claus*

garabatoh (garabatos)
   *scribblings*

hastiado   *tired*

aplastado   *flattened /*
ennegrecido   *blackened*
/ asfalto   *pavement /*
hollada   *trampled /*
orinada   *urinated on /*
envilecida   *vilified /*
acomodada en   *at*
*home with* / Desprovista
de   *Stripped of /*
lóbrega   *gloomy, murky*

gaveta   *drawer /*
envoltorio   *bundle /*
alféizar   *window sill /*
bolsas   *bags*

compartido   *shared /*
andanzas   *wanderings*

quejumbrosa   *grumbling*
Babia   *absent-mindedness*
/ trazos a lápiz   *pencil*
*drawings* / rezongaba
*grumbled* / se mofaba
*sneered* / cobraría
*would collect* / rótulo
*sign* / guardaba   *was*
*saving*

resumiría   *would*
*summarize* / carencias
*deprivations* / parecido
*similarity* / fiestas
patronales   *saint's day*
*parties* / noviazgo
*courtship*

recostados contra un taburete alto, en cuyo frente se leía «Nuestro Amor» o «Siempre Juntos». Detrás estaba el telón con las palmeras y el mar y una luna de
145  papel dorado.

A Graciela le agradaría, seguramente, saber que en la memoria de él no había muerto nada. Quizás después no se mofaría más de sus esfuerzos.

Por falta de materiales, tendría que hacerlo en
150  una pared y con carbón. Pero sería suyo, de sus manos, hecho para ella.

## 3

A la caldera del edificio iba a parar toda la madera vieja e inservible que el superintendente traía de todos los pisos. De allí sacó Rosendo el carbón que
155  necesitaba. Luego anduvo por el sótano buscando una pared. En el dormitorio no podía ser. Graciela no permitiría que él descolgara sus estampas y sus ramos.

La cocina estaba demasiado resquebrajada y
160  mugrienta.

—Si necesitan ir al cuarto de baño —dijo a su mujer—, aguántesen o usen la ehcupidera. Tengo que arreglar unoh tuboh.

Cerró la puerta y limpió la pared de clavos y
165  telarañas. Bosquejó su idea: un hombre a caballo, desnudo y musculoso, que se inclinaba para abrazar a una mujer desnuda también, envuelta en una melena negra que servía de origen a la noche.

Meticulosamente, pacientemente, retocó repeti-
170  das veces los rasgos que no le satisfacían. Al cabo de unas horas, decidió salir a la calle a cobrar sus diez dólares, a comprar un árbol de Navidad y juguetes para sus hijos. De paso, traería tizas de colores del «candy store». Este cuadro tendría mar y palmeras y
175  luna. Y colores, muchos colores. Mañana era Navidad.

Graciela iba y venía por el sótano, corrigiendo a los hijos, guardando ropa lavada, atendiendo a las hornillas encendidas.
180  Él vistió su abrigo remendado.

—Voy a buhcal un árbol pa loh muchachoh. Don Pedro me debe dieh pesoh.

Ella le sonrió, dando gracias a los santos por el milagro de los diez dólares.

---

recostados  *leaning* / taburete  *stool* / en cuyo frente  *in front of which* / telón  *backdrop* / dorado  *golden*

carbón  *charcoal*

caldera  *boiler* / iba a parar  *wound up*

descolgara  *take down*

resquebrajada  *cracked*
mugrienta  *grimy; filthy*

aguantesen (aguántense)  *hold it* / ehcupidera (escupidera)  *chamber pot* / tuboh (tubos) *pipes* / clavos  *nails* / telarañas  *cobwebs* / Bosquejó  *He sketched* / se inclinaba  *leaned down* / melena  *mane*

De paso  *On the way* / tizas  *chalk*

guardando  *putting away*
hornillas encendidas  *lighted burners (of a stove)* / remendado  *patched*

**4**

185 Regresó de noche al sótano, oloroso a whisky y a cerveza. Los niños se habían dormido ya. Acomodó el árbol en un rincón de la cocina y rodeó el tronco con juguetes.

Comió el arroz con frituras, sin tener hambre, 190 pendiente más de lo que haría luego. De rato en rato, miraba a Graciela, buscando en los labios de ella la sonrisa que no llegaba.

Retiró la taza quebrada que contuvo el café, puso las tizas sobre la mesa, y buscó en los bolsillos el ci-195 garrillo que no tenía.

—Esoh muñecoh loh borré.

Él olvidó el cigarrillo.

—¿Ahora te dio por pintal suciedadeh?

Él dejó caer la sonrisa en el abismo de su reali-200 dad.

—Ya ni velgüenza tieneh...

Su sangre se hizo agua fría.

—... obligando a tus hijoh a fijalse en porqueríah, en indecenciah... Loh borré y si acabó y no quiero que 205 vuelva sucedel.

Quiso abofetearla pero los deseos se le paralizaron en algún punto del organismo, sin llegar a los brazos, sin hacerse furia descontrolada en los puños.

Al incorporarse de la silla, sintió que todo él se 210 vaciaba por los pies. Todo él había sido estrujado por un trapo de piso y las manos de ella le habían exprimido fuera del mundo.

Fue al cuarto de baño. No quedaba nada suyo. Sólo los clavos, torcidos y mohosos, devueltos a su 215 lugar. Sólo las arañas vueltas a hilar.

Aquella pared no era más que la lápida ancha y clara de sus sueños.

*Spiks, 1956.*

oloroso a   *smelling of*

frituras   *fritters*
pendiente   *absorbed /*
   De... rato   *From time*
   *to time*

Retiró   *Removed /*
   quebrada   *chipped*

muñecoh (muñecos)
   *drawings*

suciedadeh (suciedades)
   *filth*

velgüenza (vergüenza)
   *shame*

vuelva sucedel (vuelva a
   suceder)   *happen*
   *again /* abofetearla
   *strike her /* puños   *fists*

Al incorporarse   *Upon*
   *rising /* se vaciaba
   *was draining out /*
   estrujado   *wrung out,*
   *wiped out /* trapo de
   piso   *rag for washing*
   *the floor /* exprimido
   *squeezed /* torcidos
   *twisted /* mohosos
   *rusty /* arañas... hilar
   *spiders, spinning again*

## Notas culturales

[1] Las tertulias son reuniones sociales de personas que se reúnen para conversar. Por ejemplo, hay tertulias políticas o literarias, y normalmente tienen lugar en un bar o en un café, en cierto día de la semana, a una hora fija.

[2] Aunque es costumbre en los Estados Unidos presentar los regalos el 25 de diciembre, en algunos países hispánicos se dan los regalos tradicionalmente el 6 de enero, Día de los Reyes Magos.

## COMPRENSIÓN

1. ¿Cómo despertó Graciela a su marido?    2. ¿Se despertó él en seguida?
3. ¿En qué condiciones físicas estaba Graciela?    4. ¿Qué cosas religiosas había
en el dormitorio?    5. ¿En qué parte del edificio vivían?    6. ¿Cómo era su
apartamento?    7. ¿Qué empleo tenía Rosendo?    8. ¿Cómo se mantenían
ellos?    9. ¿Cómo se manifestaban de vez en cuando las preocupaciones de
Graciela?    10. ¿En qué día tuvo lugar la acción del cuento?    11. Según
Graciela, ¿cómo pasaría Rosendo el día?    12. ¿Qué es lo que podía verse desde
la ventana?    13. ¿Qué hacía Rosendo de noche, mientras los otros dormían?
14. ¿Qué es lo que no sabía Graciela?    15. ¿Qué cuadro pintó Rosendo?
16. ¿Por qué pensaba Rosendo que el cuadro le gustaría a Graciela?
17. ¿Dónde pintó el cuadro? ¿Por qué?    18. ¿Cómo reaccionó Graciela ante el
regalo de Rosendo?    19. ¿Qué emociones sintió Rosendo al escuchar lo que le
dijo su mujer?    20. ¿Qué significó para Rosendo la destrucción de su cuadro?

## EXPANSIÓN

### I. Análisis literario

1. Describa Ud. la casa de Rosendo y las condiciones en que vive la familia.
2. ¿Se puede decir que lo que se ve por la ventana de la casa tiene un valor sim-
bólico, además de ser una realidad? Comente Ud.    3. ¿Cómo son los recuer-
dos que tiene Rosendo de Puerto Rico?    4. ¿En qué sentido puede decirse que
este cuento nos presenta el desencuentro de dos personas?

### II. Narración

¿Se ha encontrado Ud. en una situación donde un(a) amigo(a) o un(a) fami-
liar haya entendido mal sus motivos para decir o hacer algo? Escriba una na-
rración sobre una situación así, sea real o imaginaria. No se olvide de incluir
las tres partes de la narración: la situación o «escena», lo que ocurrió y por qué
ocurrió, y el desenlace (cómo reaccionó Ud.).

### III. Minidrama

Con otra(s) persona(s) de la clase, presente Ud. un breve drama sobre una
situación en la que una persona interpreta mal lo que dice o hace otra persona.
Algunos temas posibles:

1. Una variación del cuento de Soto: Graciela le da un regalo a Rosendo
   y éste interpreta mal lo que ella ha querido expresar.
2. Una estudiante les dice a sus padres que ha decidido vivir en un
   apartamento con otros dos estudiantes, uno de los cuales es un

hombre. Sus padres interpretan mal sus motivos.
3. El papel de la mujer ha cambiado bastante en nuestra sociedad, pero algunos hombres no quieren aceptar el cambio. Esto puede producir conflicto entre esposos o entre la mujer y el hombre en los negocios. Presente una situación de ese tipo. (*Variación:* una mujer de la clase hace el papel del hombre y un hombre hace el de la mujer.)

## IV. Opiniones y actitudes

Escriba un párrafo sobre uno de los temas siguientes o explíqueselo a la clase.

1. El problema de la inmigración de refugiados del Caribe.
2. Puerto Rico: ¿debe ser estado, país independiente o Estado Libre Asociado?
3. El racismo y la inmigración.

## V. Situación

Con un(a) compañero(a) de clase, preséntenle Uds. a la clase un diálogo en el cual Uds. discuten las relaciones que han existido entre Cuba y los Estados Unidos. Uno de Uds. cree que la política de aislar Cuba era correcta. Menciona la relación que existía entre Cuba y la Unión Soviética, el esfuerzo de exportar la revolución a otros países, la falta de derechos humanos en Cuba, la intransigencia de Castro y otros factores que justificaban la política de los Estados Unidos. La otra persona está de acuerdo con algunas de esas observaciones, pero cree que siempre es mejor dialogar que aislar. Cita el ejemplo de los diálogos entre los líderes de los Estados Unidos y la Unión Soviética, diálogos que al cabo resultaron en un cambio profundo en las relaciones entre los dos países. Para esa persona, el aislamiento no es una solución: es parte del problema. (Uds. deben añadir otros argumentos para apoyar su opinión.)

# EL ARTE MODERNO CUBANO

A principios del siglo XX, el arte cubano era de poca originalidad y de marcada tendencia tradicionalista; sin embargo, en la década de los veinte aparecieron algunos innovadores que buscaban liberarse de los temas y estilos de la generación anterior. Incorporaron al arte cubano los más variados estilos europeos: el surrealismo, el cubismo, el expresionismo, etc. En el caso del arte representativo, muchos motivos son netamente cubanos: el gallo, los animales campestres, el paisaje tropical y especialmente el tema afrocubano. Dentro de este esquema general se encuentra un individualismo muy hispánico, como se puede observar en la obra de los tres artistas que se incluyen aquí: AMELIA PELÁEZ (1897–1968), WIFREDO LAM (1902–1982) y MARIO CARREÑO (1913– ).

Amelia Peláez inició sus estudios de arte en la Academia de San Alejandro en La Habana, pero el deseo de conocer mejor las nuevas técnicas del arte moderno la llevó primero a Nueva York y después a Francia, donde pasó siete años estudiando y buscando una expresión propia. Al volver a Cuba Peláez presentó una exposición de su obra. Luego se dedicó a pintar objetos domésticos y es aquí donde descubrió su propio estilo. Los motivos decorativos que se mezclan en sus cuadros —plantas, rejas, vidrios de colores, etc.— prestan un aspecto ba-rroco a sus pinturas, vinculándola a una tradición muy arraigada en la cultura hispánica. Aunque también se ha interesado por el arte abstracto, lo que ca-racteriza su obra y la ha llevado a los mejores museos del mundo es su expresión de la tradición criolla de los pueblos provincianos.

Wifredo Lam, hijo de padre chino y madre mulata, nació en un pueblo interior de Cuba. Su padre, hombre culto y amante de la educación, lo alentó siempre en su carrera de pintor. De su madre aprendió los bailes, canciones y ritos afrocubanos que llegarían a tener una influencia enorme en su obra futura. Lam fue becado por su ciudad natal y fue a Madrid, donde había de pasar unos quince años y llegaría a familiarizarse con la tradición artística europea de la época. Pero sólo años más tarde llegaría a interesarse seriamente por lo que llamó la *cosa negra*. En unas máscaras y esculturas negras que vio por primera vez en Madrid, descubrió Lam otra tradición, suya por derecho de la sangre, y este encuentro le dio mayor conciencia de su persona, de los medios que eran suyos. Al estallar la guerra civil española en 1936 Lam fue primero a Barcelona y después a París, donde intimó con Picasso y con los surrealistas, y absorbió técnicas e ideas que habían de influir mucho en su evolución posterior. Picasso se interesó mucho por el cubano, y compartió su entusiasmo por el arte africano. Con la llegada de la Segunda Guerra mundial a Francia, volvió Lam a Cuba, donde en la década de los cuarenta pintó obras de inspiración afrocubana. Tal vez la más importante de esas pinturas es *La manigua (La jungla)*, obra neoprimitiva de enorme vitalidad. En ésta el pintor nos presenta las fuerzas irracionales de la subconsciencia por medio de imágenes surrealistas en las que se mezclan formas semihumanas con las de una vegetación exuberante.

Como Peláez y Lam, Mario Carreño también estudió en la Academia de San Alejandro antes de viajar a Europa. Como Lam, vivió primero en Madrid

(1932–1935) y después en París, con una breve estadía en México. Al estallar la Segunda Guerra mundial, Carreño volvió a Cuba, y después estuvo en los Estados Unidos, como profesor de pintura en la New School for Social Research en Nueva York. Hoy día sigue viviendo en el extranjero. La obra de Carreño se divide entre obras representativas de puro tema cubano y obras abstractas. En el cuadro *Tornado* Carreño capta la violencia de los desastres naturales en un estilo caracterizado por la energía y la vitalidad.

En las obras de Peláez, Lam y Carreño vemos una síntesis de lo moderno y lo tradicional, de lo cosmopolita y lo autóctono y de las varias tradiciones culturales donde se halla el genio del artista hispanoamericano contemporáneo.

*Mario Carreño, Tornado, 1941. Oil on canvas. 31″ × 41″. Collection, The Museum of Modern Art, New York, Inter-American Fund.*

## TORNADO

¿Cuántos objetos puede Ud. identificar en este cuadro? ¿En qué sentido es realista la pintura? ¿Se podría interpretar también como pintura surrealista? ¿Hay elementos abstractos? ¿Cuáles son?

*Amelia Peláez del Casal,* Fishes, *1943. Oil on canvas. 45 1/2″ × 35 1/8″. Collection, The Museum of Modern Art, New York. Inter-American Fund.*

# PESCADOS

 Además de los pescados, ¿qué otros objetos puede Ud. identificar en el cuadro? ¿Hay elementos barrocos en *Pescados*? ¿Cómo es la perspectiva en la pintura?

*Wifredo Lam,* The Jungle, *1943. Gouache on paper mounted on canvas, 7' 10 1/4" × 7' 6 1/2". Collection, The Museum of Modern Art, New York. Inter-American Fund.*

## LA MANIGUA (LA JUNGLA)

Las leyes de perspectiva indican que los objetos alejados se ven más pequeños que los cercanos y que las líneas paralelas parecen converger hacia un punto situado en el infinito (punto de fuga). En *La manigua,* de Wifredo Lam, el pintor parece rechazar ese concepto de la composición; cada parte del cuadro tiene tanta importancia como las otras. En las formas humanas del cuadro no es difícil distinguir tanto la influencia de las máscaras africanas como la de Picasso en su época de *Guernica.* El cuadro en su totalidad puede interpretarse por lo menos en dos niveles: como representación de las danzas (del culto de vudú), presenciadas por el artista, o como representación de las fuerzas poderosas de la subconsciencia del hombre moderno.

## PARA COMENTAR

1.  ¿Cuáles son los principales motivos tropicales representados en los cuadros que hemos visto?

2.  Específicamente, ¿qué técnicas modernas han utilizado los pintores en estos cuadros?

3.  ¿Cuál es la mejor pintura para Ud.? ¿Por qué?

4.  Comente Ud. sobre el simbolismo usado en una de las obras literarias y en una de las pinturas estudiadas en esta unidad.

5.  Escriba Ud. un ensayo sobre uno de los temas siguientes.

    a.  Los problemas que va a tener que enfrentar el inmigrante a los Estados Unidos.
    b.  Las contribuciones de los afroamericanos a nuestra cultura.
    c.  La acción afirmativa en nuestro país.

# La presencia hispánica
# en los Estados Unidos

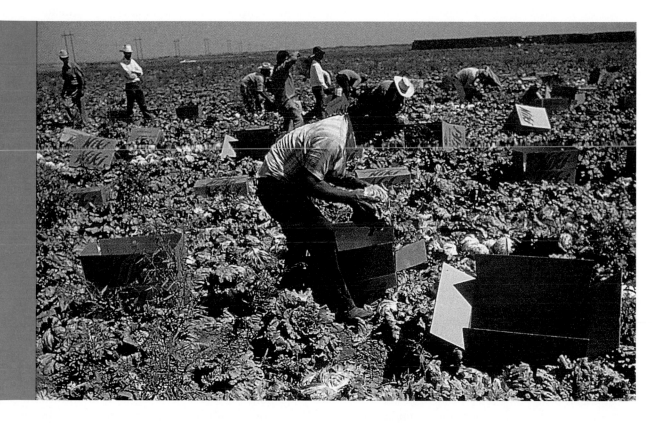

*¿Dónde están los trabajadores migratorios que se ven en
esta foto? ¿Le gustaría a Ud. hacer este tipo de trabajo?
¿Por qué sí o por qué no?*

# ENFOQUE

Hoy día, el 9% de la población total de los Estados Unidos está formado por personas de origen hispánico. En algunas regiones este porcentaje es más grande: en el Suroeste, por ejemplo, y en California, Illinois, Nueva York y Florida.

Como son diversas las razones por las cuales estos inmigrantes o descendientes de inmigrantes hispanos viven hoy en los Estados Unidos, también es diversa la actitud que adoptan ante la cultura norteamericana. Algunos, como los cubanos que buscaron refugio en este país después de la revolución de 1959, aceptan la cultura estadounidense. Otros, que se ven incorporados a la fuerza, la rechazan y tienden a defender su cultura original. Tal es el caso de muchos descendientes de puertorriqueños y mexicanos. La actitud de estos últimos, especialmente la de muchos jóvenes de hoy, es el resultado lógico de un proceso histórico que se basó más en la fuerza que en la elección, y que produjo y sigue produciendo antagonismos entre hispanos y anglosajones.

Existen hoy movimientos para mejorar la condición del hispano en el Suroeste, y están íntimamente vinculados con otros movimientos de bienestar social y económico que surgieron después de la Segunda Guerra mundial. Sin embargo, había poca actividad organizada entre los hispanos hasta 1965 cuando, bajo la dirección práctica y espiritual de César Estrada Chávez, se proclamó el Plan de Delano en California. El Plan, que reflejaba la solidaridad espiritual e idealista de los campesinos y que se llamó La Causa, rápidamente ganó el apoyo de los habitantes urbanos. Además de Chávez, surgieron otros líderes carismáticos como Reies López Tijerina en Nuevo México y Rodolfo (Corky) Gonzáles en Colorado. Tijerina se dedicó a tratar de recobrar las tierras confiscadas a los hispanos por los anglosajones después de 1848, fecha del Tratado de Guadalupe Hidalgo. Fundó la Alianza Federal de los Pueblos Libres, movimiento que ya no existe hoy, pero cuyo ejemplo ha inspirado a varios abogados que siguen trabajando a favor de los derechos de los habitantes de la región. En Denver y otros centros urbanos, la actividad de Corky Gonzáles ha sido extraordinaria, tanto en la política como en los esfuerzos para mejorar la condición de los pobres de los centros urbanos. Fundó La Raza Unida, partido político que fomenta los intereses de los chicanos y creó La Cruzada para la Justicia con en fin de preservar su cultura.

Toda esta actividad de carácter político, económico y social está apoyada por una fecunda literatura hispana que también refleja los problemas que enfrenta el hispano hoy día, como se puede notar en el excelente cuento de Tomás Rivera, «Zoo Island», que se presenta a continuación. Dicha actividad también ha despertado un vivo interés por las raíces de la cultura hispana, y en la última parte de la unidad exploraremos un aspecto de esta cultura: el arte de los santeros de Nuevo México.

# VOCABULARIO ÚTIL

Estudie estas palabras.

**Verbos**

apuntar    *to make a note of, to note down*

avisar    *to inform; to advise*

contar (ue)    *to count*

molestar    *to bother*

pararse    *to stop*

regresar    *to return*

soñar (ue)(con)    *to dream (about)*

**Sustantivos**

la edad    *age*

la hoja    *sheet (of paper)*

la milla    *mile*

la parada    *stop*

**Otras palabras y expresiones**

a cada rato    *every once in a while*

dar coraje    *to make mad (angry)*

enfrente de    *in front of*

en voz alta    *aloud*

# ANTICIPACIÓN

I.    Complete Ud. el párrafo siguiente con la forma apropiada de una palabra o expresión del **Vocabulario útil**.

No sé que _____ tenía mi padre en aquella época: posiblemente tenía unos cuarenta años. Le habían ofrecido un puesto en una ciudad que estaba a unas quinientas _____ de nuestro pueblo. Ya que debíamos acompañarlo en el coche, mi padre nos _____ que debiéramos llevar algunas cosas para divertirnos en el camino. Mi madre llevó unas _____ de papel porque quería _____ las cosas que debía hacer mientras estábamos allí. Mi padre no la había consultado antes de comprar la casa nueva, y al principio a mi madre eso le _____ coraje, pero después de ver las fotos de la casa ella empezó a _____ con como podría arreglar y decorar la casa. En el camino, mi hermano y yo _____ los animales muertos que vimos en la carretera. _____ nos parábamos para comer algo o para usar los servicios de una gasolinera. En una de las paradas, mientras estábamos _____ un restaurante, mi hermano anunció _____ que no quería seguir, que quería _____ a nuestra casa. Pero sí seguimos y por fin llegamos al hotel donde íbamos a pasar la noche. Fue allí donde ocurrió algo muy extraño.

II.    Lea el siguiente trozo que es del cuento que van a leer en esta unidad. Subraye las palabras o expresiones que Ud. no entiende. Después, con otra

persona de la clase, discuta lo subrayado para saber si pueden adivinar lo que quiere decir.

*—Lo primero que voy a hacer es apuntar los nombres en una lista. Voy a usar una hoja para cada familia, así no hay pierde. A cada soltero también, uso una hoja para cada uno. Voy también a apuntar la edad de cada quién. ¿Cuántos hombres y cuántas mujeres habrá en el rancho? Somos cuarenta y nueve manos de trabajo, contando los de ocho y los de nueve años. Y luego hay un montón de güerquitos, luego las dos agüelitas que ya no podían trabajar. Lo mejor sería repartir el trabajo de contar también entre la Chira y la Jenca. Ellos podrían ir a cada gallinero y coger toda la información. Luego podríamos juntar toda la información. Sería bueno también ponerle número a cada gallinero. Yo podría pintar los números arriba de cada puerta. Hasta podríamos recoger la correspondencia del cajón y repartirla, y así hasta la gente podría poner el número del gallinero en las cartas que hacen. Te apuesto que se sentirían mejor.*

III. Complete Ud. las siguientes frases para expresar su opinión o actitud personal.

1. No es bueno decir en voz alta...
2. Lo que más le molesta a la persona que trabaja en el campo es...
3. Me da coraje cuando...
4. A cada rato es bueno...
5. Un buen ejemplo del arte folklórico en nuestro país es...

# Zoo Island

~~~

TOMÁS RIVERA (1935–1984) nació en Crystal City, Texas. Durante su juventud, alternó el estudio con el trabajo migratorio. Después de terminar sus estudios en el colegio, estudió en la universidad, enseñó inglés y español, y en 1969, se doctoró en literatura española. Su carrera en la universidad fue extraordinaria. En 1971 ya era catedrático (profesor) de español y director de Lenguas Extranjeras de la Universidad de Texas, San Antonio. En 1976 era vicepresidente de la administración de la misma universidad, y en 1978 sirvió de vicepresidente ejecutivo de la Universidad de Texas, El Paso. En 1979 aceptó el puesto de canciller de la Universidad de California, Riverside, y ocupó ese puesto hasta su muerte en 1984. Durante su vida publicó una novela muy aclamada, *y no se lo tragó la tierra* (1971) y varios poemas y cuentos. «Zoo Island» es un cuento que se encontró entre los documentos literarios de Rivera después de su muerte. Es una protesta contra los prejuicios de los anglosajones y, a la vez, es una declaración del sentido de comunidad que existe entre los trabajadores migratorios.

José tenía apenas los quince años cuando un día despertó con unas ganas tremendas de contarse, de hacer un pueblo y de que todos hicieran lo que él decía. Todo había ocurrido porque durante la noche había
5 soñado que estaba lloviendo y, como no podrían trabajar el día siguiente, había soñado con hacer varias cosas. Pero cuando despertó no había nada de lluvia. De todas maneras ya traía las ganas.

 Al levantarse primeramente contó a su familia y
10 a sí mismo —cinco. «Somos cinco», pensó. Después pasó a la otra familia que vivía con la de él, la de su tío —«cinco más, diez». De ahí pasó al gallinero de enfrente. «Manuel y su esposa y cuatro, seis.» Y diez que llevaba —«diez y seis». Luego pasó al gallinero
15 del tío Manuel. Allí había tres familias. La primera, la de don José, tenía siete, así que ya iban veinte y tres. Cuando pasó a contar la otra le avisaron que se preparara para irse a trabajar.

 Eran las cinco y media de la mañana, estaba
20 oscuro todavía, pero ese día tendrían que ir casi las cincuenta millas para llegar a la labor llena de cardo donde andaban trabajando. Y luego que acabaran ésa, tendrían que seguir buscando trabajo. De seguro no regresaban hasta ya noche. En el verano podían

contarse (*fig*) *to count people*

gallinero *henhouse, coop*

labor *small farm* / cardo *thistle*

De seguro *For sure*

25 trabajar hasta casi las ocho. Luego una hora de camino de regreso, más la parada en la tiendita para comprar algo para comer. «Llegaremos tarde al rancho», pensó. Pero ya tenía algo que hacer durante el día mientras arrancaba cardo. Durante el día podría ase-
30 gurarse exactamente de cuántos eran los que estaban en aquel rancho en Iowa.

camino de regreso *return trip*

asegurarse *make sure*

 —Ahí vienen ya estos sanababiches.
 —No digas maldiciones enfrente de los niños, viejo. Van a aprender. Luego van a andar diciéndolas
35 ellos también a cada rato. Entonces sí quedan muy bien, ¿no?
 —Les rompo todo el hocico si les oigo que andan diciendo maldiciones. Pero ahí vienen ya estos bolillos. No lo dejan a uno en paz. Nomás se llega el
40 domingo y se vienen a pasear por acá a vernos, a ver cómo vivimos. Hasta se paran para tratar de ver para dentro de los gallineros. El domingo pasado ya vites la ristra de carros que vino y pasó por aquí. Todos risa y risa y apuntando con el dedo. Nada vale la polvade-
45 ra que levantan. Ellos que... con la ventana cerrada, pues, se la pasan pero suave. Y uno acá haciéndola de chango como en el parque en San Antonio, el Parquenrich.[1]
 —Déjalos, que al cabo no nos hacen nada, no nos
50 hacen mal, ni que jueran húngaros. ¿Para qué te da coraje?
 —Pues a mí, sí me da coraje. ¿Por qué no van a ver a su abuela? Le voy a decir al viejo que le ponga un candado a la puerta para que, cuando vengan, no
55 puedan entrar.
 —Mira, mira, no es pa' tanto.
 —Sí es pa' tanto.

sanababiches *sons-of-bitches* / maldiciones *curses*

hocico *nose*
bolillo *white bread; (fig) gringo* / Nomás *No sooner*

vites: viste *you saw*
ristra *string*
polvadera: polvareda *cloud of dust*

se... suave *have a great time* / haciéndola de chango *playing the part of a monkey* / al cabo *in the end* / jueran: fueran *they were*

candado *padlock*

pa': para

Ya mero llegamos a la labor.
 —Apá, ¿cree que encontramos trabajo después
60 de acabar aquí?
 —Sí, hombre, hay mucho. A nosotros no nos conocen por maderistas. Ya vites como se quedó picado el viejo cuando empecé a arrancar el cardo en la labor sin guantes. Ellos para todo tienen que usar
65 guantes. Así que de seguro nos recomiendan con otros

Ya... llegamos *We had just arrived*

maderistas *lazy* / se... picado *was annoyed*
guantes *gloves*

rancheros. Ya verás que luego nos vienen a decir que si queremos otra labor.

 —Lo primero que voy a hacer es apuntar los nombres en una lista. Voy a usar una hoja para cada
70 familia, así no hay pierde. A cada soltero también, uso una hoja para cada uno. Voy también a apuntar la edad de cada quién. ¿Cuántos hombres y cuántas mujeres habrá en el rancho? Somos cuarenta y nueve manos de trabajo, contando los de ocho y los de nueve
75 años. Y luego hay un montón de güerquitos, luego las dos agüelitas que ya no podían trabajar. Lo mejor sería repartir el trabajo de contar también entre la Chira y la Jenca. Ellos podrían ir a cada gallinero y coger toda la información. Luego podríamos juntar
80 toda la información. Sería bueno también ponerle número a cada gallinero. Yo podría pintar los números arriba de cada puerta. Hasta podríamos recoger la correspondencia del cajón y repartirla, y así hasta la gente podría poner el número del gallinero en las car-
85 tas que hacen. Te apuesto que se sentirían mejor. Luego podríamos también poner un marcador al entrar al rancho que dijera el número de personas que viven aquí, pero... ¿cómo llamaríamos al rancho?, no tiene nombre. Esto se tendrá que pensar.

90 El siguiente día llovió y el que siguió también. Y así tuvo José tiempo y la oportunidad de pensar bien su plan. A sus ayudantes, La Chira y la Jenca, les hizo que se pusieran un lápiz detrás de la oreja, reloj de pulsera, que consiguieron con facilidad, y también
95 que se limpiaran bien los zapatos. También repasaron todo un medio día sobre las preguntas que iban a hacer a cada jefe de familia o a cada solterón. La demás gente se dio cuenta de lo que se proponían hacer y al rato ya andaban diciendo que los iban a
100 contar.

 —Estos niños no hallan qué hacer. Son puras ideas que se les vienen a la cabeza o que les enseñan en la escuela. A ver, ¿para qué? ¿Qué van a hacer contándonos? Es puro juego, pura jugadera.

Glosas marginales:

no... pierde *none get lost* / soltero *bachelor*

manos... trabajo *workers*
montón *pile, heap* / güerquitos: niños / agüelitas: abuelitas *grandmothers*

arriba de *over*
cajón *booth, office*

marcador *sign*

reloj de pulsera *wrist watch*
repasaron *they spent*

jugadera *prank*

105 —No crea, no crea, comadre. Estos niños de hoy
en día siquiera se preocupan con algo o de algo. Y a
mí me da gusto, si viera que hasta me da gusto que
pongan mi nombre en una hoja de papel, como dicen
que lo van a hacer. A ver, ¿cuándo le ha preguntado
110 alguien su nombre y que cuántos tiene de familia y
luego que lo haya apuntado en una hoja? No crea, no
crea. Déjelos. Siquiera que hagan algo mientras no
podemos trabajar por la lluvia.
 —Sí, pero, ¿para qué? ¿Por qué tanta pregunta?
115 Luego hay cosas que no se dicen.
 —Bueno, si no quiere, no les diga nada, pero,
mire, yo creo que sólo es que quieren saber cuántos
hay aquí en la mota. Pero también yo creo que quie-
ren sentirse que somos muchos. Fíjese, en el pueblito
120 donde compramos la comida sólo hay ochenta y tres
almas y, ya ve, tienen iglesia, salón de baile, una gaso-
linera, una tienda de comida y hasta una escuelita.
Aquí habemos más de ochenta y tres, le apuesto, y no
tenemos nada de eso. Si apenas tenemos la pompa de
125 agua y cuatro excusados, ¿no?

 —Ustedes son los que van a recoger los nombres
y la información. Van juntos para que no haya nada
de pleitos. Después de cada gallinero me traen luego,
luego toda la información. Lo apunta todo en la hoja
130 y me la traen. Luego yo apunto todo en este cuader-
no. Vamos a empezar con la familia mía. Tú, Jenca,
pregúnteme y apunta todo. Luego me das lo que has
apuntado para apuntarlo yo. ¿Comprenden bien lo
que vamos a hacer? No tengan miedo. Nomás suenen
135 la puerta y pregunten. No tengan miedo.

 Les llevó toda la tarde para recoger y apuntar
detalles, y luego a la luz de la lámpara de petróleo
estuvieron apuntando. Sí, el poblado del rancho pasa-
ba de los ochenta y tres que tenía el pueblito donde
140 compraban la comida. Realmente eran ochenta y seis
pero salieron con la cuenta de ochenta y siete porque
había dos mujeres que estaban esperando, y a ellas las
contaron por tres. Avisaron inmediatamente el núme-
ro exacto, explicando lo de las mujeres preñadas y a
145 todos les dio gusto saber que el rancho era en realidad

siquiera *at least*

mota *small hill with*
 shade trees

pompa *pump*
excusados *toilets*

pleitos *disputes, lawsuits*
/ luego, luego *right*
away

suenan la puerta *knock*
 on the door

esperando *expecting*

preñadas *pregnant*

un pueblo. Y que era más grande que aquél donde compraban la comida los sábados.

150 Al repasar todo la tercera vez, se dieron cuenta de que se les había olvidado ir al tecurucho de don Simón. Sencillamente se les olvidó porque estaba al otro lado de la mota. Cuando don Simón se había disgustado y peleado con el mocho, aquél le había pedido al viejo que arrastrara su gallinero con el tractor para el otro lado de la mota donde no lo molestara

155 nadie. El viejo lo había hecho luego, luego. Don Simón tenía algo en la mirada que hacía a la gente hacer las cosas luego, luego. No era solamente la mirada sino que también casi nunca hablaba. Así que, cuando hablaba, todos ponían cuidado, bastan-

160 te cuidado para no perder ni una palabra.

Ya era tarde y los muchachos se decidieron no ir hasta otro día, pero de todos modos les entraba un poco de miedo el sólo pensar que tenían que ir a preguntarle algo. Recordaban muy bien la escena de la

165 labor cuando el mocho le había colmado el plato a don Simón y éste se le había echado encima, y luego él lo había perseguido por la labor con el cuchillo de la cebolla. Luego el mocho, aunque joven, se había tropezado y se había caído enredado en unos costales.

170 Don Simón le cayó encima dándole tajadas por todas partes y por todos lados. Lo que le salvó al mocho fueron los costales. De a buena suerte que sólo le hizo una herida en una pierna y no fue muy grave, aunque sí sangró mucho. Le avisaron al viejo y éste corrió al

175 mocho pero don Simón le explicó como había estado todo muy despacito y el viejo le dejó que se quedara, pero movió el gallinero de don Simón al otro lado de la mota como quería él. Así que por eso era que le tenían un poco de miedo. Pero como ellos mismos se dije-

180 ron, nomás no colmándole el plato, era buena gente. El mocho le había atormentado por mucho tiempo con eso de que su mujer lo había dejado por otro.

—Don Simón, perdone usted, pero es que andamos levantando el censo del rancho y quisiéramos

185 preguntarle algunas preguntas. No necesita contestarnos si no quiere.

—Está bien.

—¿Cuántos años tiene?

tecurucho *shack*

se... disgustado *had gotten upset* / mocho *cut off, stubby* (*in reference to a person missing a part of the body*)

ponían cuidado *paid attention*

colmado el plato (*fig*) *bothered too much* / se... encima *thrown himself on him*

tropezado *stumbled* / enredado *tangled* / costales *bags* / tajadas *stabs*

corrió *ran off*

—Muchos.

190 —¿Cuándo nació?

—Cuando me parió mi madre.

—¿Dónde nació?

—En el mundo.

—¿Tiene usted familia?

195 —No.

—¿Por qué no habla usted mucho, don Simón?

—Esto es para el censo ¿verdad que no?

—No.

—¿Para qué? ¿A poco creen ustedes que hablan

200 mucho? Bueno, no solamente ustedes sino toda la gente. Lo que hace la mayor parte de la gente es mover la boca y hacer ruido. Les gusta hablarse a sí mismos, es todo. Yo también lo hago. Yo lo hago en silencio, los demás lo hacen en voz alta.

205 —Bueno, don Simón, yo creo que es todo. Muchas gracias por su cooperación. Fíjese, aquí en el rancho habemos ochenta y ocho almas. Somos bastantes ¿no?

—Bueno, si vieran que me gusta lo que andan

210 haciendo ustedes. Al contarse uno, uno empieza todo. Así sabe uno que no sólo está sino que es. ¿Saben cómo deberían ponerle a este rancho? cómo... ponerle *what name you should give*

—No.

—Zoo Island.[2]

215 El siguiente domingo casi toda la gente del rancho se retrató junto al marcador que habían construido el sábado por la tarde y que habían puesto al entrar al rancho. Decía: *Zoo Island, Pop. 88 1/2.* Ya había parido una de las señoras. se retrató *had their picture taken*

220 Y José todas las mañanas nomás se levantaba e iba a ver el marcador. Él era parte del número, él estaba en Zoo Island, en Iowa y, como decía don Simón, en el mundo. No sabía por qué pero le entraba un gusto calientito por los pies y se le subía por el

225 cuerpo hasta que lo sentía en la garganta y por dentro de los sentidos. Luego este mismo gusto le hacía hablar, le abría la boca. Hasta lo hacía echar un grito a veces. Esto de echar el grito nunca lo comprendió el viejo cuando llegaba todo dormido por la mañana y lo sentidos *senses*

230 oía gritar. Varias veces le iba a preguntar, pero luego se preocupaba de otras cosas. se preocupaba de *he got involved with*

Notas culturales

[1] Parquenrich es una referencia al parque zoológico Brackenridge Park en San Antonio.

[2] Zoo Island se refiere a la famosa isla de los monos de Brackenridge Park.

COMPRENSIÓN

1. ¿Qué deseó hacer José un día cuando tenía quince años? 2. ¿Cuántas personas había en la familia de José? 3. ¿A qué hora pensaban salir para viajar adonde iban a trabajar? 4. ¿Hasta qué hora trabajaban en el verano? 5. ¿ Quiénes llegan a verlos los domingos? 6. ¿Por qué les molestan a algunos esas visitas? 7. ¿Por qué es probable que encuentren trabajo después de acabar donde están ahora? 8. ¿Qué clase de información piensa recoger José con la ayuda de sus dos amigos? 9. ¿Por qué piensa José ponerle número a cada gallinero? 10. ¿Cómo reacciona la gente cuando llega a saber que los niños los van a contar? 11. ¿Cuántas personas hay en el pueblo donde compran comida? 12. ¿Qué ventajas tiene ese pueblo? 13. Según los niños, ¿cuántas personas viven en el pueblo del rancho? 14. ¿Dónde vivía don Simón? ¿Por qué vivía allí? 15. Según don Simón, ¿se habla mucho él a sí mismo? 16. ¿Por qué le gusta a don Simón lo que están haciendo los niños? 17. Según don Simón, ¿qué nombre deberían ponerle al rancho? 18. ¿Cómo reaccionó José al ver el marcador? 19. ¿Reaccionó igual el viejo?

EXPANSIÓN

I. Análisis literario

1. Explique cómo varias voces anónimas sirven de narrador en el cuento. 2. Explique la importancia de lo que dice don Simón: —Al contarse uno, uno empieza todo. Así sabe uno que no sólo está sino que es. 3. ¿Qué importancia simbólica tiene el nombre Zoo Island? 4. ¿Cómo cambia José entre el comienzo y el fin del cuento?

II. Ensayo

Pensando en el cuento «Zoo Island», escriba Ud. un ensayo sobre el tema de la enajenación (*alienation*) y la comunidad.

III. Minidrama

Con otra(s) persona(s) de la clase, presente Ud. un breve drama sobre uno de los temas siguientes.

1. Un domingo una persona anglosajona y su familia llegan a un pueblo hispano y comentan lo que ven.
2. Dos personas le hacen preguntas a una tercera persona para el censo. Resulta que la tercera persona es un poco extraña.
3. Por una conversación entre una persona hispana y una persona anglosajona, llegamos a entender que algunos aspectos de las dos culturas son bastante diferentes.

IV. Opiniones y actitudes

Escriba un párrafo sobre uno de los temas siguientes o explíqueselo a la clase.

1. Las relaciones entre los Estados Unidos y México.
2. Cómo se percibe al mexicanoamericano en nuestro país.
3. El arte popular como indicio de los valores de la cultura que refleja.

V. Situación

Con un(a) compañero(a) de clase, presenten Uds. a la clase un diálogo sobre si se debe o no establecer el inglés como la lengua oficial de los Estados Unidos. Uno de Uds. cree que sí se debe. Insiste en que el hablar un solo idioma es esencial si se quiere mantener la unidad del país. Como hay tantos inmigrantes de países hispánicos, es más importante que nunca insistir en que aprendan el idioma. También, es esencial para que obtengan puestos en la industria o en el comercio. Deben aprender inglés lo antes posible y abandonar el uso del español si quieren ser buenos ciudadanos. La otra persona también cree que deben aprender inglés, pero no cree que se deba establecer el inglés como lengua oficial, ya que eso puede dar la impresión de que la cultura anglosajona es superior a otras culturas. Además, es importante mantener la diversidad en nuestro país y la diversidad no impide la unidad del país. Como nuestra participación en el mercado mundial es tan importante hoy día, debemos estimular el estudio de lenguas y culturas extranjeras. La presencia en nuestro país de personas que saben hablar dos o más idiomas es algo positivo, no negativo. (Uds. pueden añadir más argumentos originales.)

SANTOS Y SANTEROS

Durante los siglos XVIII y XIX, la religión era muy importante para los pueblos del norte de Nuevo México y del sur de Colorado, como lo demostraron las artes populares de la región. No sólo las iglesias, sino muchas casas particulares tenían santos patrones, y muchos ríos, montañas y sierras recibieron nombres religiosos. Se crearon muchas obras artísticas en honor de santos, representándolos en forma realista, siguiendo una larga tradición española. Así lo divino se representaba por medio de lo real, y lo simbólico era comprensible cuando se le daba expresión física.

A causa de la falta de sacerdotes, debido en parte a la escasa población, a comienzos del siglo XIX se formaron en esta parte del país confraternidades religiosas como, por ejemplo, la Sociedad de Nuestro Padre Jesús Nazareno (luego llamada Los Hermanos Penitentes de la Tercera Orden de San Francisco). Era función de los *penitentes* mantener la fe, ayudar a los necesitados —a las viudas y a los huérfanos, por ejemplo— confortar a los moribundos y enterrar a a los muertos. En cada pueblo se estableció una *morada* o casa en la que se reunía la confraternidad para servicios religiosos. Allí se guardaban los objetos que se empleaban en los servicios y procesiones de la confraternidad. Entre los objetos creados por los artistas y artesanos del pueblo para la morada siempre había pinturas o esculturas de imágenes religiosas que los creyentes llamaban *santos*. La creación de tales imágenes no era original de estas regiones, sino que continuaba una costumbre tradicional española. Las funciones de los santos también eran tradicionales: algunos servían de santo patrón a un pueblo; otros satisfacían necesidades especiales de creyente. Para el pueblo, el término *santo* incluía pinturas y esculturas de imágenes religiosas. Para referirse solamente a las esculturas, que frecuentemente eran talladas en madera, se empleaba la palabra *bulto*. Los bultos más comunes eran los que se usaban durante las procesiones y ceremonias de Semana Santa: representaciones de la Pasión de Cristo, la figura de la Dolorosa y varias figuras de la Muerte.

Como obras de arte, los bultos son la expresión más extraordinaria del arte popular que se ha producido dentro de las fronteras de los Estados Unidos. Técnicamente es impresionante la ingeniosidad del santero, que los fabricaba del material que tenía a mano en su pueblo aislado. Con frecuencia, él mismo cortaba los árboles para sus bultos y preparaba muchos de sus colores con los minerales y las plantas de la región. Aunque el tamaño de los bultos variaba mucho, los que representaban a Cristo y que frecuentemente se empleaban en la Semana Santa eran del tamaño de un hombre y tenían los brazos movibles, para poder ser usados en la representación de varios momentos de la Pasión.

Después de 1900 los santos fueron reemplazados por las esculturas y pinturas que se fabricaban en el este de Estados Unidos y que se hicieron populares en aquella época. Sin embargo, la tradición no desapareció totalmente. Los santeros modernos de Nuevo México, como **GEORGE LÓPEZ** (1900–), de Córdova, y **PATROCINIO BARELA** (1908–1964), de Taos, ya no pintan sus bultos ni los crean

exclusivamente para el uso de la morada o la iglesia de su pueblo. Pero todavía se siente en sus obras la devoción y el ascetismo que irradian los bultos antiguos y que caracterizaban a la gente que los creó.

Courtesy of the Denver Art Museum, Denver, Colorado.

ADÁN Y EVA

Esta obra, de George López, se compone de tres partes: las figuras de Adán y Eva, el Diablo en forma de culebra en el árbol y el cerco con su follaje. A López se le debe el renacer del arte del santero, arte al que se dedicaban sus antepasados y por el que también se interesan sus parientes, muchos de los cuales continúan la tradición hoy día. ¿Qué es lo que Eva le ofrece a Adán?

CARRETA DE LA MUERTE

 Tallada por *José Inez Herrera* en El Rito, Nuevo México, a fines del siglo XIX, la figura de doña Sebastiana (la Muerte) mira maliciosamente al espectador. El arco y la flecha sustituyen a la guadaña que se ha utilizado mucho en las representaciones europeas de la muerte, y reflejan la amenaza constante de las tribus de indios. La carreta de la muerte simbolizaba el triunfo de la muerte después de la Crucifixión y antes de la Resurrección. También sugiere la vanidad de todas las cosas mundanas, concepto este muy medieval. ¿Qué impresión produce esta figura en el espectador? ¿En qué sentido es realista la figura?

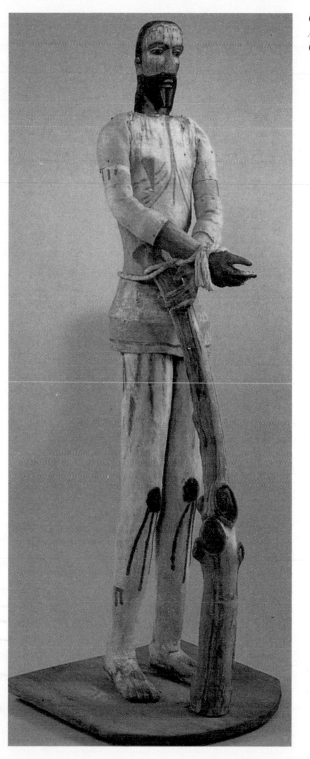

CRISTO ATADO A LA COLUMNA

 Esta escultura de Cristo, en la página 219, por un santero anónimo del siglo XIX, representa el sufrimiento de Cristo de una manera directa y realista. El bulto está articulado, de modo que es posible moverle los hombros y los codos. Se ha alcanzado el realismo al utilizar el tronco de un pino para la columna. El alargamiento de la figura, rasgo típico de los bultos, le da mayor dignidad y majestuosidad. ¿Qué pintor español también alargaba las figuras en sus pinturas?

PARA COMENTAR

1. ¿Qué es lo que uno debe saber para apreciar el arte de los santeros?

2. Con frecuencia el revolucionario moderno percibe a Cristo como una persona revolucionaria, actitud que parece reflejar las preocupaciones y sentimientos de ese tipo de persona. ¿Cómo lo percibió El Greco? ¿Cuál fue la percepción de los santeros de Nuevo México?

3. ¿Qué actitudes del hispano del Suroeste se reflejan en su literatura y arte?

4. Escriba Ud. un ensayo sobre uno de los temas siguientes.

 a. Comparaciones y contrastes entre el arte y la literatura de los hispanos del Suroeste y el arte y la literatura de los afroamericanos.
 b. La presentación del hispanoamericano en la televisión y en el cine.
 c. La importancia de la diversidad en nuestra cultura.

Vocabulario

This vocabulary does not include articles, possessive adjectives, pronouns, numbers, or exact cognates. The gender of nouns is listed except for masculine nouns ending in **-o** and feminine nouns ending in **-a, -dad, -tad, -tud,** or **-ión.** Adverbs ending in **-mente** are not listed if the adjectives from which they are derived are included.

Abbreviations

| | | | |
|---|---|---|---|
| *adj* | adjective | *m* | masculine |
| *adv* | adverb | *n* | noun |
| *conj* | conjunction | *pl* | plural |
| *f* | feminine | *prep* | preposition |
| *fig* | figurative | *s* | singular |

A

abajo below, down; bottom
abandonar to abandon
abeja bee
abertura opening
abierto,-a open; opened
abismo abyss, gulf, chasm
ablución ablution
abofetear to slap
abogado,-a lawyer
abolorio glass bead
aborto abortion
abotonar to button
abrasar to burn
abrasivo *n* abrasive
abrazado,-a embracing, hugging
abrazar to embrace
abrigar to wrap up
abrigo overcoat
abril *m* April
abrir to open; **abrir cauce** to open a path

abrumado,-a crushed, overwhelmed
absceso abscess
absoluto,-a absolute
absorber to absorb
abstracción abstraction
absurdo,-a absurd
abuelo,-a grandfather, grandmother
abultado,-a bulky, massive, big; lengthy
abundancia abundance; plenty
abundar to abound; **abundar en** to be full of
aburrido,-a bored
aburrir to bore; **aburrirse** to become bored, to get bored
abuso abuse
acá here
acabar to end, finish; **acabar de** to have just; **acabar por** to end by, to finally . . . ; **acabarse** to run out, to be exhausted

academia academy

acalambrado,-a with cramps

acariciar to caress

acaso perhaps

acatado,-a respected, revered, obeyed

acceder to acceed, give in

accidente *m* accident

acción action

aceitunado,-a olive-colored

acelerado *fig* "speed" trip

acelerar to speed up, accelerate

aceptación acceptation, acceptance

aceptar to accept

acequia channel, ditch

acera sidewalk

acerbo,-a harsh, acid

acerca (de) about, regarding

acercarse (a) to draw near, approach

acero steel, blade

acertar (a) to succeed in; to be able; to decide

aclamar to acclaim

aclarar to clarify; to dawn; to reveal

acólito acolyte

acomodado,-a comfortable, well-to-do; *fig* at home with

acomodar to place, put; to adjust

acompañar to accompany, go along

acomplejar to make feel bad

acongojado,-a grieved, afflicted

aconsejar to advise

acontecer to happen

acontecimiento event

acordarse (de) to remember

acordeón *m* accordion

acorralado,-a cornered

acoso pursuit; harassment

acostarse to lie down; to go to bed

acostumbrarse to grow accustomed

acribillar to pierce, perforate

acta *m* legal document, declaration

actitud attitude

actividad activity

acto: en el acto there and then

actuación action, behavior

actual current, present, contemporary

actualidad present time

actuar to act

acudir to go, come, come up; to have recourse, seek help from

acueducto aqueduct

acuerdo agreement; **de acuerdo con** in agreement with; **estar de acuerdo** to agree

acumulación accumulation

acurrucado,-a curled up

acusado,-a accused

achaque *m* failing; tribulation

Adán Adam

adelante ahead; **de ahí en adelante** from then on

adelanto advancement, progress

además moreover, besides; **además de** in addition to

adentrarse to enter

adentro within, inside

adinerado,-a wealthy

adiós good-bye

adivinación divination

adivinar to foretell, divine; to guess

adivinasus (adivinanzas) prophecies, fortune-tellings

adivino,-a soothsayer, fortune-teller

adjetivo adjective

administrador,-ra administrator

administrar to administer; to give

admiración admiration

admirador,-ra admirer

admirar to admire; to cause surprise

adoctrinar to indoctrinate
adolecer to get sick
adolescente *adj* adolescent
adoptar to adopt
adoquinar to pave
adorador,-ra worshiper
adorar to adore, worship
adornar to adorn
adorno adornment, decoration
adquisición acquisition
adulto adult
adverbio adverb
advertencia warning, notice
advertir to notice
afectación affectation
afeitar to shave
aferrar to clasp; **aferrarse en** to clasp
afición fondness, inclination
aficionado,-a fond of
afiebrado,-a feverish
afirmación affirmation
afirmar to affirm; *fig* to dig in
afirmativo,-a affirmative
afligidísimo,-a very afflicted, very upset
aforrar to line
afortunado,-a fortunate
afrenta outrage, affront
africano,-a African
afroamericano,-a Afro-American
afrocubano,-a Afro-Cuban
afrontar to confront, face
afuera outside
agachar to lower; **agacharse** to stoop, squat, bend over, to crouch
agarrar to grasp; to hit
agarrotado,-a clenched
agencia agency
agente *m* or *f* agent
agitado,-a agitated; excited
agitador *m* agitator
agitar to wave
aglomeración agglomeration

agónico,-a in agony; agonizing
agonizante *adj* dying
agonizar to be dying
agosto August
agotar to run out
agradable pleasant
agradar to please, be pleasing to
agradecer to thank for, be grateful for
agrario,-a agrarian
agraz: en agraz quite short
agregar to add
agresividad aggressiveness
agrícola agricultural
agricultor,-ra agriculturist, farmer
agricultura agriculture
agua water
aguacero heavy shower
aguafuerte *f* etching
aguamanil *m* washbasin
aguantar to endure, "stand"
aguaprieta black water
aguardar to wait for; to await
agudo,-a sharp, penetrating, shrill
agüelita (**abuelita**) grandmother
águila eagle
aguja needle
agujero hole
ahí there; **de ahí en adelante** from then on; **por ahí** over there
ahito,-a stuffed, full; disgusted
ahogado,-a drowned
ahogar to smother; to quench; **ahogarse** to choke
ahumado,-a smoky, smoke-filled
aindiado,-a Indian-looking
aire *m* air; **al aire libre** open air
aislamiento isolation
aislar to isolate
ajedrez *m* chess
ajeno,-a another's, foreign

ajustar to adjust; to fit
ala wing
alabar to praise
alambrado wire fence
alambre *m* wire; **alambre de alumbrado** power line
alardear (de) to brag (about being)
alargación lengthening, elongation
alargar to lengthen, increase
alarmar to alarm
alba dawn
alberca tank, pool
alborotado,-a turbulent, excited, stirred up
alcahueta procurer, go-between
alcaide *m* jailor, warden
alcalde *m* mayor
alcanzar to achieve, overtake, reach; **alcanzar a** to succeed in
aledaño,-a (a) bordering, adjacent (to)
alegar to allege, affirm
alegoría allegory
alegórico,-a allegorical
alegrarse (de) to be glad (of)
alegre happy, joyous
alegría joy, gaiety
alejado,-a distant
alejar to remove to a distance; to go (far) away
alejarse to move away, recede
alemán,-ana German
Alemania Germany
alentar to encourage
alféizar *m* window sill
alfombra carpet
algo something; somewhat
alguien someone
alguno,-a some, any
alianza alliance
alienado,-a alienated
alimentación nutrition
alimentar to feed, nourish

alimento food
alisarse to smooth
alistar to prepare
aliviar to alleviate, relieve
alivio alleviation, mitigation; relief
alma soul
almacén *m* store, grocery store; bar
almohada pillow
almorzar to have lunch
almuerzo lunch
alrededor (de) around
Altagracia *m* All-Mighty
alternación alternation
alternar to alternate
alternativa alternative
alteza highness
altihta (artista) *m or f* artist
altiplano plateau, tableland
alto,-a high, tall; **en voz alta** aloud; **en alto** on high; **las altas horas** the late hours; **hacer alto** to stop; **pasar por alto** to overlook
altura height
alucinógeno,-a hallucinogenic
aludir to allude, to refer
alumbrado light, power
alumbrar to light
alusión allusion
alzar to raise
allá there; **más allá** further over; **más allá de** beyond
allegados upon arriving
allí there
ama mistress of the house; **ama de casa** housewife
amable likeable, amiable, nice
amainado,-a lessened, subsided
amanecer to dawn; *n m* dawn
amaneramiento mannerism
amar to love
amargo,-a bitter
amarillo,-a yellow
amarrar to tie

ambición ambition

ambicioso,-a ambitious

ambiente *m* atmosphere; environment

ámbito limits, area

ambos,-as both

ambulante ambulant; **vendedor ambulante** *m* traveling salesman, peddler

amenaza threat

amenazante threatening

amenazar to threaten

ametralladora machine gun

amistad friendship

amo master

amontonadero enormous pile, hoard

amontonado,-a piled up

amor *m* love; **amores** love affair

amoroso,-a *adj* love

amparado,-a sheltered, protected

amparar to protect

amparo protection, shelter; support

ampollado,-a blistered

amuleto amulet

analfabetismo illiteracy

analfabeto,-a illiterate

análisis *m* analysis

analítico,-a analytical

analizar to analyze

anciano,-a old

ancho,-a broad, wide

andaluz,-za Andalusian

andanza wandering; event

andar to go, go around; to walk; to be; **¡anda!** come on now!; **andar a caballo** to ride horseback

anécdota anecdote

anegado,-a drowned, flooded

anestesia anesthesia

anglo,-a Anglo(-Saxon)

anglosajón,-ona Anglo-Saxon

ángulo angle

angustia anguish

angustiado,-a sorrowful

anhelar to desire, wish

anhelo desire, wish

anillo ring

ánima soul

animación animation

animado,-a lively, animated

ánimo spirit; **estado de ánimo** mood; **hacerse el ánimo de** to be willing to

aniquilado,-a annihilated

anoche last night

anodino,-a anodyne

anónimo,-a anonymous

anormalidad abnormality

ansia desire, anxiety

antártico,-a Antarctic

ante before; to; confronted with, in the presence of

antebrazo forearm

antecedente *m* antecedent

antepasado ancestor

anterior previous; before; front

antes before, first

anticipar to anticipate

antigüedad antiquity

antiguo,-a ancient, old

antojarse to fancy, take a notion to; to occur to one

antología anthology

antorcha torch

antropología anthropology

antropomorfo,-a anthropomorphic

anudar to tie, knot

anular to annul, make void, cancel

anunciado,-a foretold

anunciar to announce

anuncio announcement

añadir to add

añejo,-a old, aged, stale

año year; **cumplir... años** to

reach one's . . . birthday; **hace años** years ago; **tener... años** to be . . . years old

apacible peaceful

apagadamente in a muffled way

apagar to turn off; **apagarse** to become mute, become silent; to go out (light)

aparato apparatus

aparecer to appear, show up

aparente apparent

aparición appearance; ghost

apariencia appearance

apartado,-a out-of-the-way, distant, remote

apartamento apartment

apartarse to move away

apedrear to stone

apegado,-a attached

apellido surname, family name

apenas scarcely, hardly, only

aperitivo apéritif, drink

apio celery

aplacar to placate

aplaudir to applaud

aplauso applause

aplicado,-a hard-working, industrious

aplicarse to be applied

apogeo apogee, height

aposentamiento lodging

aposentar to house

aposento room

apostado,-a posted

apostrofar to apostrophize

apoyado,-a supported, leaning

apoyar to support; to lean down; to rest; **apoyarse** to lean; to support oneself

apoyo support

apreciación appreciation

apreciado,-a esteemed

apreciar to appreciate, hold in esteem

aprehendido,-a apprehended

aprender to learn; **aprender de**

memoria to memorize

aprendiz *m* apprentice

aprendizaje *m* apprenticeship

apresurarse to hurry

apretar to press down, weigh heavily; to be oppressive; to clench, squeeze; to grasp; **apretarse** to press oneself

aprisa fast

aprobar to approve; to pass (a course)

aprontarse to get ready

apropiado,-a appropriate

aprovechar to take advantage of

aproximadamente approximately

aproximarse to approach, move near

apto,-a fit

apuntar to make note of; to point

apuración worry, trouble, misfortune

apurarse to hurry, hasten

aquel,-lla that; **aquél, aquélla** the former; **aquello** that (neuter)

aquiescencia acquiescence

árabe Arab, Arabian

aragonés,-esa Aragonese

araña spider

árbol *m* tree

arbusto bush

arca *f* ark; chest

arcángel *m* archangel

arco bow; bridge (of the nose); arch

archivo archive

arder to burn

ardiente ardent

arduo,-a arduous

arena sand

arengar to harangue

arete *m* earring

argentino,-a Argentine

aridez *f* drought; aridity, barrenness

árido,-a arid, dry

aristocracia aristocracy
arma arm, weapon
armado,-a armed
armadura armour
armamento armament
armario closet
armonía harmony
armonioso,-a harmonious
armonizar to harmonize
aro ring, plug
aromo acacia (flower)
arpa harp
arqueológico,-a archeological
arqueólogo,-a archeologist
arquitecto,-a architect
arquitectónico,-a architectural
arquitectura architecture
arraigado,-a rooted
arrancar to pull out, pull off; to pull away
arrastrar to drag, drag away
arrebatar to carry off, snatch
arreglar to arrange; to fix; **arreglarse** to take care of oneself
arriba up, upward; top; on top
arribar to arrive
arrimado,-a sheltered
arrogante arrogant, proud
arrojar to throw
arrollar to sweep away, carry along; to trample
arroyo brook, small stream
arroz *m* rice
arrugar to wrinkle
arruinar to ruin
arte *m or f* art
artefacto artifact
arteria artery
artesano,-a artisan
articulado,-a articulated
artículo article
artista *m or f* artist
asado,-a roasted
asaltar to assault; to occur (an idea)

asalto assault
ascender to ascend
ascetismo asceticism
asegurar to assure, maintain; to make secure; to assert; **asegurarse** to make sure
asentar to sharpen, whet; to base
asentarse to settle (down)
asentir to assent
aseo neatness; cleanliness
asesinar to murder, kill
asesinato murder
asesino murderer
asfalto asphalt
así so, thus, therefore
asiento seat
asimétrico,-a asymmetrical
asimilación assimilation
asistencia social welfare
asistir to attend
asociar to associate
asoleado,-a sunny
asolearse to sun oneself; *fig* to dry in the sun
asomadita peep; **darse una asomadita** to take a peep
asomar to peep, take a look
asombrado,-a surprised
asombrar to surprise, astonish; **asombrarse** to be astonished at
asombro astonishment, surprise
asombroso,-a astonishing
aspecto aspect
áspero,-a rough
astro star
astrología astrology
astronomía astronomy
astrónomo,-a astronomer
astucia cunning, wit
astuto,-a cunning
asumir to assume
asustado,-a frightened
asustarse to get frightened, become frightened
atabel *m* drum

atacar to attack
ataque *m* attack
atar to tie
atarantado,-a foolish, dumb-founded
atardecer *m* dusk, late afternoon
atareado,-a busy
ataúd *m* coffin, casket
atención attention; **prestar atención** to pay attention
atender to attend; to take care of, tend to
ateneo athenaeum
atento,-a attentive
ateo,-a atheist
aterrado,-a terrified
atestiguar to bear witness
atónito,-a astonished, amazed
atorarse to choke, be choked
atormentado,-a tormented
atracción attraction
atractivo,-a attractive
atraer to attract
atrapar to catch
atrás behind
atravesado,-a stuck at an angle; pierced
atravesar to cross
atreverse (a) to dare to
atrevido,-a bold, daring
atribuir to attribute
atributo attribute
aturdido,-a rattled, confused
aullar to yell, howl
aumentar to increase
aumento increase
aun even
aún yet, still
aunque although, though; even if
aurora dawn
ausentarse to absent oneself
ausente absent
austeridad austerity
austero,-a austere
autobiográfico,-a autobiographic

autobús *m* bus
autóctona,-a autochthonous, aboriginal, native
autodeterminación self-determination
automóvil *m* automobile
autonomía autonomy
autónomo,-a autonomous
autor,-ra author, authoress
autoridad authority
autosuficiente self-sufficient
auxiliar to help, assist
auxilio help
avanzado,-a advanced
avanzar to advance
avaricia avarice
ave *f* bird
avenida avenue
aventura adventure
aventurar to venture
averiguar to inquire about
avión *m* airplane
avisar to inform; to warn of; to advise
aviso warning
avivar to awaken; **avive el seso** *fig* be alert
ayer yesterday
ayuda help, assistance
ayudante assistant, aide
ayudar to help, assist
ayuntamiento municipal government
ayuntarse to join together
azadón *m* hoe
azar *m* risk, chance, hazard, probability of chance
azotar to whip
azote *m* whip
azotea flat roof
azteca Aztec
azúcar *m* sugar
azul blue
azulado,-a bluish
azulejo tile

B

Babia: estar en Babia to be day-
dreaming, have one's mind
somewhere else

bachillerato high school bac-
calaureate

badana dressed sheepskin,
leather strap

bailar to dance

bailarina ballerina

baile *m* dance

bajar to lower, go down; to
become less; **bajarse** to get off

bajel *m* ship, vessel

bajo,-a *adj* low, soft; *prep*
beneath, under; **en voz baja** in
a whisper

bajorrelieve *m* bas-relief

bala bullet

balacera volley

balada ballad

balanceo swaying

balazo bullet wound, shot

balcón *m* balcony

baldosa tile

banco bank; bench

bandera flag

banquete *m* banquet

baño bath

barba beard

barbaridad: ¡qué barbaridad!
what the dickens!

bárbaro,-a barbarous

barbero barber

barbilla point of the chin

barco ship

barra rod, bar; arm (of chair)

barraca hut, cabin

barranca ravine, gorge

barrer to sweep

barrera gap

barrido,-a swept up

barriga belly

barrio district of a city, quarter

barro mud, clay

barroco,-a baroque

basarse (en) to be based (on)

base *f* basis

bastante enough, quite

bastar to be enough, be adequate

bastón *m* cane, staff

basura garbage

basurero trash can

bata dressing gown, robe

batalla battle

batir to beat, whip

baúl *m* chest, trunk

bautismo baptism

bayoneta bayonet

beber to drink

bebida drink

beca scholarship

becado,-a granted a scholarship

becerro calf

béisbol *m* baseball

belleza beauty

bello,-a beautiful

bellota acorn

bendición blessing

bendito,-a blessed

beneficio welfare office; benefit

benévolo,-a benevolent

besar to kiss

beso kiss

Biblia Bible

bíblico,-a Biblical

biblioteca library

bien well; very; **más bien**
rather; **bienes** *n m pl*
possessions

bienestar *m* well-being

bienvenido welcome

bilingüe *adj* bilingual

billete *m* ticket; banknote

bisnieto,-a great-grandson,
great-granddaughter

blando,-a soft

blindado,-a armored

bloque *m* block

bobo,-a fool; *adj* silly

boca mouth; **a boca de jarro** point-blank; **boca arriba** face up

bocanada whiff

boda wedding

bodega wine cellar; liquor store

boicot *m* boycott

bola ball

bolillo white bread; *fig* **gringo**

boliviano,-a Bolivian

bolsa bag

bolsillo pocket

bolsón *m* shopping bag

bonachón,-na good-natured, kind

bonaerense *adj* of Buenos Aires

bondad goodness

bonito,-a pretty

boquera corner of the mouth

boquete *m* opening; spot

boquiabierto,-a open-mouthed

borde *m* edge

bordeado,-a bordered

borracho,-a drunken

borrar to erase

borrosamente vaguely, murkily

bosque *m* woods

bosquejar to sketch

bostezar to yawn

bota boot, shoe

botar to kick (throw) out

bote *m* can, jar; boat

botica drugstore, pharmacy

botón *m* button

bóveda vault, dome

boxeador *m* boxer

boxeo boxing

bracero field hand, day laborer

bramar to bellow

bravo,-a brave, manly; ill-tempered, ferocious

brazo arm

breve short, brief

bribón,-na *m* rascal, scoundrel

brigada brigade

brillantez *f* brilliance

brillantina brilliantine

brillar to shine

brillo brilliance, brightness, lustre

brincar to leap

brinco leap; **pegar el brinco** to leap

brisa breeze

británico,-a British

brocha brush

broma joke

bromear to joke

bronce *m* bronze

brotar to gush, issue, produce; to germinate, bud

bruja witch

brujería witchcraft

brujo wizard, sorcerer

buche: hacer buches to gargle

budismo Buddhism

bueno,-a good

buey *m* ox

buhcal (buscar) to look for

buho owl

bulto bulk; statue

bulla noise; **meter bulla** to make noise

burbuja bubble

burgués,-esa bourgeois

burguesía bourgeoisie

burlador *m* trickster, mocker

burlarse (de) to make fun (of), mock

burlón,-ona *adj* mocking

burocracia bureaucracy

buscar to seek, look for

búsqueda search

butaca armchair, seat

buzón *m* letter box, letter drop

C

cabal real

caballero gentleman

caballete *m* ridgepole

caballo horse; **a caballo** on horseback

cabaña hut, cottage, cabin
cabello hair
caber to fit; **caber en suerte** to fall to the lot of; **no me cabe duda** I have no doubt
cabeza head
cabezal *m* headrest
cabo extremity, tip; **al cabo** in the end; **al cabo de** after; **llevar a cabo** to carry out
cacerola basin
cada each, every; **cada cual** each, every one, everybody
cadáver *m* corpse, cadaver
cadera hip
cadete *m* cadet
caeh (caes) (you) fall
cael (caer) to fall
caer to fall; **caerle mal** to be unbecoming; to dislike
café *m* café; coffee; *adj* brown
caimán *m* alligator
caja box
cajón *m* box, chest; booth, office
calabozo prison
calado,-a fixed
calavera skull
calceta stocking; **hacer calceta** to knit
calcular to calculate
caldera broiler
caldo broth
calendario calendar
calgo (cargo) (I) carry
calibre *m* caliber
calidad quality
caliente hot
calificado,-a qualified, classified
calmar to calm
calor *m* heat; **hacer calor** to be hot
calvinista *n* and *adj* Calvinist(ic)
calzada roadway

callado,-a quiet
callar to silence, be silent; **callarse** to be silent, shut up; **tan callando** so silently
calle *f* street; **calle abajo** down the street
callejero,-a *adj* street
callejuela small street, lane
cama bed
cámara chamber; camera
camastro old bed, cot
cambiar to change
cambio change; **en cambio** on the other hand
camilla stretcher
caminar to walk; to travel; to go
camino road, path; **camino de** on the way to, in the direction of; **en camino** on the road
camisa shirt
campamento encampment, camp
campanilla bell
campaña campaign
campesino,-a peasant
campestre rural, rustic
campo country, countryside, field
camposanto cemetery
canario canary
cancel *m* curtain
canciller *m* chancellor
canción song
candado padlock
candidado candidate
cándido,-a simple, candid
canoa canoe
cansado,-a tired
cansancio tiredness
cansarse to get tired, tire oneself
cantante *m* or *f* singer
cantar to sing
cantera quarry
cantidad quantity
cantor,-a singer
canturrear to hum
caña sugar cane

caño pipe, conduit
caos *m* chaos
caótico,-a chaotic
capa cape; layer, level
capacidad capacity
capataz overseer, foreman
capaz capable
capilla chapel
capital *f* capital (of country)
capitalito small amount of money
capitán captain
capítulo chapter
capricho caprice, whim
captar to capture
cara face
carabela caravel, sailing vessel
carabinero carabineer, guard
carácter *m* character
característico,-a characteristic
caracterizar to characterize
carajo heck
carbón *m* coal, carbon, charcoal
carburo carbide
carcajada burst of laughter
cárcel *f* jail
cardo thistle
carecer to lack
carencia lack, deprivation, deficiency
carente (de) lacking (in)
cargadores *m pl* suspenders
cargar to carry
cargo position, post
carguero pack horse; cargo boat
Caribe *m* Caribbean Sea
caricatura caricature
caricia caress
caricortaoh (caricortados) "tough guys", good for nothings
cariño affection
carismático,-a charismatic
carne *f* meat, flesh
carrera career, course, race; **dar carrera** to chase

carreta cart, wagon
carrito pushcart
carro cart
carta letter
cartel *m* sign, placard
cartera purse, bag
cartero mailman
cartón *m* pasteboard, cardboard
cartucho roll
casamiento marriage
casar to marry; **casarse** to get married
cascabel *m* bell
cáscara peel
cascarrabias *m* irritable person
casco shell; main house
casi almost
Cásidi Cassidy
caso case; **hacer caso de** to pay attention to
castellano Castilian, Spanish
castigar to punish
castigo punishment
Castilla Castile
castillo castle
casualidad coincidence
casuarina Australian pine
catástrofe *f* catastrophe
catear to search
catedral *f* cathedral
catedrático,-a professor
catolicismo Catholicism
católico,-a Catholic
cauce *m* bed of a river; **abrir cauce** to open a path
caucho rubber
caudal great
causa cause; **a causa de** because of
causante *m or f* causer
causar to cause
cauteloso,-a cautious
cavador *m* digger
caverna cavern
cavidad cavity

cayado shepherd's crook

caza game; hunting; **a caza de**
 hunting

cazador,-ra hunter

cazar to hunt

cebada barley, fodder

cebolla onion

ceder to cede, yield; to give up

ceja eyebrow

cejar to slacken, let up

cejijunto,-a having eyebrows
 that meet

celda cell

celebrar to celebrate, hold

célebre famous

celeste *adj* sky-blue, celestial

cementerio cemetery

cena supper

ceniza ash

censo census

censura censure

centavo cent

centenar *m* hundred

céntrico,-a downtown, central

centro center

ceñido,-a girded

ceñidor *m* belt

ceño forehead

cepillo brush

cera wax

cerámica ceramic

cerca (de) near; about

cercado,-a surrounded

cercano,-a near

cerco,-a *n* fence, wall

ceremonia ceremony

cero zero

cerrado,-a thick; closed

cerrar to close, turn off; **cerrar**
 con llave to lock

cerro hill

cerrojo bolt

certeza certainty

certificado certificate

cerveza beer; **fabricador de**

cerveza *m* brewer

cesar to cease

césped *m* grass

cicatrizar to heal

ciclo cycle

ciego,-a blind

cielo sky, heaven

cielorraso (cielo raso) ceiling

ciénaga swamp

ciencia science

cien(to) hundred; **por ciento**
 percent

científico,-a scientific; *n m* or *f*
 scientist

cierto,-a certain, a certain; **por**
 cierto to be sure

ciervo stag

cifra number, figure

cigarrillo cigarette

cigarro cigar

cimbrarse to vibrate, shake,
 tremble

cimiento foundation

cincel *m* chisel

cincuentona "fifty-ish"

cine *m* movies, movie theater

cinta ribbon

cintura waist

cinturón *m* belt

ciprés *m* cypress

circo circus

círculo circle

circundar to surround, circle

circunstancia circumstance

circunvecino,-a surrounding

cirio candle

cita date

citar to quote, cite

ciudad city

ciudadanía citizenship

ciudadano,-a citizen

civil *m* or *f* civilian

civilización civilization

civilizado,-a civilized

civilizador,-ra *adj* civilizing

clamoroso,-a clamorous, noisy
claridad clarity
claro,-a clear
clase *f* class, kind
clásico,-a classic
clasificar to classify
clausurar to close
clavar to nail; to fix; to stick in
clave *f* key
clavo nail, hook
cliente *m* or *f* client, customer
clima *m* climate
Cloh (Clos) Claus
cloroformado,-a chloroformed
CNH (Consejo Nacional de Huelga) National Strike Council
cobarde *m* coward
cobardía cowardice
cobija cover, blanket
cobrar to collect, gather
cobre *m* copper
cocer to cook
cocina kitchen
cocinar to cook
cocinero,-a cook
coco coconut palm
coche *m* car; coach
códice *m* codex, old manuscript
codo elbow
cofradía confraternity, brotherhood
coger to pick up, seize, grasp, take, catch onto
coherente coherent
coincidir to coincide
colaboración collaboration
colaborar to collaborate
colcha bedspread, quilt
colchón *m* mattress, bed, cushion
colección collection
coleccionar to collect
colecta collection
colegio school; high school
cólera anger, wrath; *m* cholera
colgar to hang

colina hill
colmar to heap, fill; **colmar el plato** *fig* to bother too much
colmillo eyetooth; fang
colocar to put, place
colombiano,-a Colombian
Colón Columbus
colonia colony
colorado,-a red; **ponerse colorado,-a** to blush
coloso colossus
columna column
comandancia command post, frontier command
comandante *m* commander
combatir to combat
combinación combination
combinar to combine
comedia play; **paso de comedia** short one-act play
comedor *m* dining room
comentar to comment
comentario commentary
comenzar to begin
comer to eat; **comerse** to eat up; **dar de comer** to give food to
comercial commercial
comerciante *m* businessman, merchant
comercio business, commerce
comestibles *m pl* food, foodstuffs
cometer to commit
cómico,-a comic
comida meal, food
comienzo beginning; **al comienzo** at (in) the beginning
comisaría commissary, police station
comisión commission
como how, as, like, about; **¿cómo?** what? how? why? what did you say?; **¿cómo no?** why not?; **¡cómo no!** of course, naturally!
cómodo,-a comfortable

compañero,-a companion, mate, friend

comparación comparison

comparado,-a comparative

comparar to compare

compartir to share

compasión compassion

compatriota *m* or *f* compatriot

competencia competition

competente competent

complacencia complacency

complacido,-a with pleasure, with satisfaction

complejidad complexity

complejo,-a complex; *n m* complex

completar to complete

complicación complication

componer to compose; **componerse** to consist

composición composition

compositor,-a composer

compra purchase; **hacer compras** to go shopping

comprador,-a buyer

comprar to buy

comprender to understand

comprensión comprehension

comprobar to verify, confirm

compuesto,-a composed; composite

común common

comunicación communication

comunicar to communicate

comunidad community

comunión communion

comunismo communism

con with, by; **con tal que** provided that; **con que** so, then, so then; **con todo** nevertheless

concebir to conceive

concentración concentration

concentrar to concentrate

concepto concept

concernir to concern

conciencia conscience, consciousness

concierto concert

concluir to conclude, end, finish

concretar to manifest; to express concretely

concreto,-a concrete

concurrente *m* one in attendance, spectator

concurso contest

conde *m* count

condenado,-a condemned, damned

condenao (condenado) damned one

condescendencia condecension

condición condition

conducir to lead

conducto: por conducto de through

conectar to connect

conejo rabbit

confeccionar to make, confect

conferencia conference

conferir to confer

confesar to confess

confesión confession

confianza confidence

confirmar to confirm

confiscado,-a confiscated

conformar to conform; **conformarse con** to resign oneself to

confraternidad confraternity, brotherhood

confrontación confrontation

confrontar to confront

confundir to confuse

confuso,-a confused

conga kind of dance

congregarse to gather

conjetura conjecture

conjunto whole, aggregate; collection; joint; **de conjunto** whole, complete

conmemorar to commemorate

conmover to move; **conmoverse** to be moved

conocer to know; to meet; **dar a conocer** to make known
conocimiento knowledge
conque *conj* so; **conqué** *n m* anything with which, the where-withal
conquista conquest
conquistador *m* conqueror
conquistar to conquer
consciente conscious
consecuencia consequence
conseguir to obtain, attain, get
consejero,-a adviser
consejo counsel, advice; council; **celebrar consejo** to hold a council
consentir to consent
conservador,-a conservative
conservar to conserve
considerar to consider
consistencia firmness, solidity, substance
consistir (en) to consist (of)
consolar to console
consolidar to consolidate
consonante *m* consonant
constar to be evident; **me consta** I recall, I know; **constar en** to be recorded in
constatar to verify, confirm
constitución constitution
constituir to constitute
construcción construction, building, edifice
constructivismo constructivism
construir to construct
consuelo consolation
consulta consultation, conference
consultar to consult, confer
consumir to consume
consumo consumption
contabilidad bookkeeping, accounting
contaminación contamination; pollution

contar to tell; to count
contemplar to contemplate
contemporáneo,-a contemporary
contener to contain
contenido content
contento,-a happy, content
contentura contentment
contestación answer
contestar to answer
contexto context
contienda struggle, dispute
continente *m* continent
contingente *m* contingent, share
continuación continuation; **a continuación** below
continuar to continue
continuo,-a continuous
contorno outline
contra against
contracción contraction
contradicción contradiction
contradictorio,-a contradictory
contrahecho,-a forged; (*Anat*) hunchbacked, deformed
contraído,-a contracted
contrario,-a contrary, opposite; **al contrario** on the contrary; **por lo contrario** on the contrary
Contrarreforma Counter-Reformation
contrarrestar to stop, counter
contraseña countersign
contrastar to contrast
contraste *m* contrast
contratista *m* or *f* contractor
contribución contribution
contribuir to contribute
controlar to control
contusión bruise
convencimiento conviction
convencional conventional
convenir to agree; to be suitable; **conviene que** it is best, it is convenient

convento convent, monastery
converger to converge
conversación conversation
conversar to converse
convertir to convert; **convertirse en** to change into, become
convicente *adj* convincing
convivencia coexistence
convivir to live together
convulso,-a convulsed
conyugal conjugal
copa top of a tree
copiar to copy
copioso,-a copious
copla type of poetry
coraje *m* courage, bravery; anger; **dar coraje** to make angry
corazón *m* heart
corbata necktie
cordal *m* wisdom tooth
corderita lamb
Corea Korea
corneta *m* bugler
coronación coronation
coronel *m* colonel
corporación corporation
corredizo,-a slippery; **tierra corrediza** quicksand
corredor *m* corridor
corregir to correct
correo post office
correr to run; to spread; to run off
correspondencia correspondence
corresponder to belong, match; to answer in kind; to be proper
corresponsal *m* correspondent
corretear to rove, ramble, race around
corrida (de toros) bullfight
corrido type of popular song
corriente current, ordinary; running; *n f* current, air; **más de lo corriente** more than usual

corromper to corrupt
corrupción corruption
cortadura cut
cortar to cut, cut off; **cortar por lo sano** *fig* to take quick action
corte *f* court; *n m* cutting
cortejo cortege, procession
cortesano,-a courtier
cortina curtain
corto,-a short
cosa thing
cosecha harvest; **de su propia cosecha** of your own
cosificación turning into an object
cosificar to turn into an object
cosmología cosmology
cosmopolita *adj* cosmopolitan
cosquilleante tickling; upsetting
cosquilleo tickling sensation
costa coast
costado side; **de costado** sideways
costal *m* bag
costar to cost; **costarle a uno** to be hard for one
costilla rib
costrado,-a streaked, caked
costumbre *f* custom; **de costumbre** usual, usually
cotidiano,-a daily
cráneo skull, cranium
creación creation
creador,-a creator
crear to create
crecer to grow; **va como palo de ocote, crece y crece** keeps right on growing like a pine tree
crecido,-a large
creciente *f* flood, swell of waters
credencial *f* credential
creencia belief
creer to believe; **ya lo creo** I should say so

crespo,-a curly

Creta Crete

creyente *m or f* believer;
creyente a puño cerrado firm
believer

criada maid

criado,-a servant

criar to raise, bring up

criatura creature, child, created
one

Crihmah (Crismas) Christmas

crimen *m* crime

criollo,-a native, creole

crispación twitching

cristal *m* crystal, glass

cristalería glassware

cristianismo Christianity

cristiano,-a Christian

Cristo Christ

crítica criticism

criticar to criticize

crítico,-a critic

crónica chronicle

cronista *m or f* chronicler

cronología chronology

cronológico,-a chronological

croquis *m* sketch

crucificar to crucify

crucifijo crucifix

crueldad cruelty

crujido crunch

crujir to creak

cruz *f* cross

cruzada crusade

cruzar to cross; to intermingle

cuaderno notebook; exercise
book

cuadra block

cuadrado,-a square

cuadrilátero quadrilateral; ring
(boxing)

cuadro painting, picture

cuajar *fig* to hide

cual which, such as, as, what;
cada cual each one; **lo cual**
which

cualidad quality

cualquier,-ra any, some one,
whichsoever, whosoever; **un
cualquiera** a nobody

cuando when; **cuando menos**
at least; **de vez en cuando**
from time to time

cuanto,-a how much, how long;
unas cuantas a few; **cuantos**
all those who

cuarto,-a fourth; *n m* room; a
fourth

cuatrocientos,-as four hundred

cubano,-a Cuban

cúbico,-a cubic

cubierta deck (of a ship)

cubierto,-a covered

cubismo cubism

cubista *m or f* cubist

cubo bucket

cubrir to cover

cuchara spoon

cuchilla mountain, mountain
ridge

cuchillo knife

cuello neck; collar

cuenta account, bill; count; **darle
cuenta** to render an account;
darse cuenta de to realize; **de
su cuenta** on her own; **hagan
de cuenta** just imagine; **pasar
la cuenta** to send the bill

cuentista *m or f* storyteller,
short story writer

cuento story; **sacar a cuento**
to drag in, mention

cuerda cord

cuerno horn

cuero leather

cuerpo body, main part, corps

cuesta slope; **a cuestas** on
one's shoulders

cuestión question

cueva cave

cuidado care; **con cuidado**
carefully; **poner cuidado** to

pay attention; **tener cuidado** to be careful

cuidadoso,-a careful

cuidar (de) to take care (of); **cuidar de** to be careful to

cuita care, concern, trouble

cuitado poor wretch

culebra snake

culminación culmination

culpable guilty

cultivar to cultivate

cultivo culture; growing

culto,-a cultured; *n m* cult

cultura culture

cumpleaños *m* birthday

cumplir to keep (a promise), fulfill; to perform; **cumplir... años** to reach one's . . . birthday

cura *m* priest

curación cure

curandero medicine man

curar to cure

curato parish

curiosear to poke around, take a look at

curioso,-a curious

cursar to circulate; to study; to run

cursiva: letra cursiva italics

curso course

curtiduría tannery

curtir to tan (hides)

curva curve

cuyo,-a whose

CH

chacra farm

chal *m* shawl

chango monkey

chapaleo splatter, splash

chaparral *m* live oak grove

charco puddle, pool

charlar to chat

chico,-a small; **chica** girlfriend

chicotear to whip

chiflido shrill whistling sound

chileno,-a Chilean

chillar to screech

chino,-a Chinese

chirriar to sizzle; to squeak

chis (¡ah chis!) sneezing sound

chisporrotear to sputter

chiste *m* joke

chochear to dote; to become senile

chocho,-a doddering

choque *m* collision, clash

chorrear to trickle

chorrete *m* trickle, stream

chorro jet, stream, spurt

D

dádiva gift, contribution

danza dance

danzar to dance; to whirl

dañado,-a infected

dañar to harm

dañino,-a destructive

daño: hacer daño to harm

dao (dado) given

dar to give; **dar a** to face; **dar con** to encounter; find; **dar de comer** to give food to; **dar en** to strike; **dar los primeros pasos** to take the first steps; **dar vuelta** to turn around; **darle cuenta** to render an account; **darse a conocer** to make oneself known; **darse cuenta de** to realize; **darse por** to consider oneself; **darse una asomadita** to take a peep; **les dio por** they took a fancy to; **que se dan en el campo** which are found in the country

darwinismo Darwinism

dato datum

debajo beneath; **debajo de** beneath, under

deber to owe, ought, must; *n m* duty; **debido a que** due to the fact that

débil weak
debilidad weakness
debilitado,-a weakened
década decade
decadencia decadence
decaer to decay
decaimiento decay
decidir to decide
decir to say, tell; **es decir** that is to say; **querer decir** to mean
declaración declaration
declarar to declare
decoración decoration
decorar to decorate
decorativo,-a decorative
decrecer to diminish
dedicar to dedicate
dedo finger; **al dedillo** perfectly; **dedo gordo** thumb
defecto defect
defender to defend
defensa defense
definición definition
definido,-a definite
definir to define
definitivo,-a definitive
deformidad deformity
defraudar to cheat, defraud; to disappoint
degollar to slit a throat
deificación deification
dejar to let, allow, permit; to leave; **dejar de** to stop, cease
delante (de) before, in front of
deleitar to delight
deleite *m* delight
deletrear to spell
delgado,-a slender
delicioso,-a delicious
demás other; **lo demás** the rest
demasiado,-a too, too much
demócrata Democratic
demonio devil; demon
demorar to delay, hold up; **demorarse** to dally

demostración demonstration
demostrativo,-a demonstrative
denso,-a dense
dentadura set of teeth
dentista *m or f* dentist
dentro (de) within, inside of
denuncia denunciation
denunciar to denounce
dependencia outbuilding, quarters
depender (de) to depend (on)
dependiente *adj* dependent
deporte *m* sport
depositar to deposit
deprimido,-a depressed
derecha right
derecho right, law; *adj* straight
derivado,-a derived
derramamiento shedding
derramar to shed; to scatter
derrota defeat
derrotar to defeat
derrumbar to tumble down, fall down, knock down
desabotonar to unbutton
desafiante defiant
desafiar to challenge
desafío challenge, duel
desagradable unpleasant
desagradar to displease
desaliento discouragement, dejection
desalmado,-a heartless
desalojar to empty out, evacuate
desangrarse to bleed
desanimarse to get discouraged
desaparecer to disappear
desaprobar to disapprove
desarrollar to develop
desarrollo development
desasociado,-a disassociated
desastre *m* disaster
desastroso,-a disastrous
desayuno breakfast

desbandada disbandment, disor-
der, flight
desbaratar to destroy, break into
pieces
desbordarse to overflow, flood
descalzo,-a barefoot(ed)
descansar to rest
descanso rest
descargar to ease, lighten; to
clear; to discharge
descendencia descendants
descender to descend
descendiente *m* or *f* descendant
descolgar to take down
desconfiar (de) to distrust
desconocer to be unacquainted
with
desconocido,-a unfamiliar,
unknown
descontrolado,-a uncontrolled
descortés rude, discourteous
describir to describe
descripción description
descriptivo,-a descriptive
descubierto,-a discovered
descubridor *m* discoverer
descubrir to discover; **des-
cubrirse** to take off one's hat
desde from, since
desdichado,-a wretched,
unhappy
desear to desire, want
desechar to reject; to waste
desencadenar to break loose,
break out
desencuentro lack of contact,
lack of encounter
desengañado,-a disillusioned
desenlace *m* denouement, con-
clusion
deseo desire
deseoso,-a desirous
desesperación despair, despera-
tion
desesperado,-a desperate

desesperanza despair, hopeless-
ness
desfilar to parade, march
desflorado,-a tarnished, violated
desfondado,-a crumbling
desgarrado,-a rending
desgracia disgrace, disfavor, mis-
fortune
desgraciado,-a unfortunate,
unhappy
deshacer to undo, destroy;
deshacerse to fall apart
deshilachado,-a ravelled,
threadbare
deshojado,-a stripped of leaves
deshumanización dehumaniza-
tion
deshumanizado,-a dehumanized
desierto desert
designar to designate
desigual *adj* irregular
desigualdad inequality
desilusión disillusion
desilusionar to disillusion
desinteresado,-a disinterested
desligar to disassociate
deslizarse to slip, glide
deslumbrar to dazzle
demarcado,-a delineated
desmayo fainting spell
desmejorar to decline, become
worse; *fig* to get more and
more edgy
desmigajar to crumble
desnudo,-a naked, nude
desolación desolation
desolado,-a desolate
desorbitado,-a out of focus
desorientación disorientation,
confusion
despacio slowly
despachar to dispatch, send, dis-
miss; to gulp down
despacho store; office
despavorido,-a terrified

despecho anger, despair, scorn

despedazar to cut or tear to pieces

despedida farewell

despedirse to say good-bye

despegar to pull off; **despegarse** to detach oneself from

despertar to awaken; **despertarse** to wake up

despierto,-a awake

despliegue *m* deployment

desplomarse to collapse, topple over

despojado,-a despoiled, stripped

despreciado,-a scorned, despised

despreciar to scorn

desprecio scorn, contempt

desprovisto,-a (de) lacking in

después after, afterwards; **después de** after

destacarse to stand out

destemplado,-a shrill

destierro exile

destinado,-a destined

destino destiny

destreza skill

destrozar to destroy

destrucción destruction

destructivo,-a destructive

destructor,-a destructive

destruir to destroy

desvanecerse to disappear

desvarío whim, caprice

desventaja disadvantage

desventura misadventure

desviarse to swerve

detallado,-a detailed

detalle *m* detail

detallista detail-oriented

detención detention, arrest

detener(se) to stop

detenido,-a arrested

determinado,-a determined, specific, a certain

detrás (de) behind

deudo relative

devoción devotion

devolver to return

devorador,-ra devourer

devorar to devour

DF (Distrito Federal) Federal District

día *m* day; **al día siguiente, al otro día** on the next day; **de día** by day; **hoy en día, hoy día** nowadays

diablo devil

diabólico,-a devilish

dialecto dialect

dialogar to carry on a dialogue

diálogo dialogue

diamante *m* diamond

diario,-a daily; *n m* newspaper; **de a diario** from everyday life

diarrea diarrhea

dibujante *m* or *f* cartoonist

dibujar to sketch

dibujo sketch

diciembre *m* December

dictador *m* dictator

dichoso,-a blessed

dieh (diez) ten

diente *m* tooth; **entre dientes** muttering

diestra right hand

dieta diet

diez: de a diez ten-cent coin

diferencia difference

diferenciar to differentiate

diferente different

difícil difficult

dificultad difficulty

dificultar to make difficult

dignidad dignity

digno,-a worthy

dihparao (disparado) shot

diligencia diligence; business, errand

diluvio flood, deluge

diminutivo,-a diminutive

diminuto,-a tiny

dinámico,-a dynamic

dinamismo dynamism

dinero money

Dioh (Dios) God

dios god

diosa goddess

diplomacia diplomacy

dirección direction; address

directivo,-a governing

dirigir to direct, send; **dirigir la palabra** to speak, address someone; **dirigirse** to go

discernir to discern

disciplina discipline; *pl* scourge

discreto,-a discreet

discriminación discrimination

discurso speech

discutible disputable, questionable

discutir to discuss, argue

diseño design

disfrazar to disguise

disgustarse to get upset

disimular to dissimulate

disiparse to dissipate

disminuir to reduce, lessen

disparar to shoot

disparate *m* nonsense, absurdity

disparo shot

dispensador,-a dispenser

dispensar to excuse

disperso,-a scattered

displicente peevish; indifferent

disponerse (a) to get ready to

disposición disposition

dispuesto,-a arranged

disputar to dispute

distancia distance

distinguir to distinguish

distintivo,-a distinctive

distinto,-a different

distorsionado,-a distorted

distraer to distract

distribuir to distribute

distrito district

diversidad diversity

diverso,-a diverse, different

divertirse to enjoy oneself, have a good time

dividir to divide

divinidad divinity

divino,-a divine

divisar to perceive

divorciarse to get divorced

divulgar to divulge, make known

doble double; *n m* double

docena dozen

doctorarse to receive a doctorate

doctrina doctrine

documento document

dólar *m* dollar

doler to hurt

dolol (dolor) pain, ache

dolor *m* pain, ache; grief

dolora type of poem written by Campoamor

dolorido,-a painful

dolorosa Mater Dolorosa, Sorrowing Mary

domar to tame

domesticar to domesticate

domicilio domicile, residence

dominar to dominate

domingo Sunday

dominio domination

don title for a gentleman, used only with given or Christian name

donar to grant

donde where; **¿a dónde?** (to) where? where to?; **¿de dónde?** where from?; **¿en dónde?** where?

doña title for a lady, used only with given or Christian name

dorado,-a gilded, golden

dormido,-a asleep, sleeping

dormir to sleep; **dormirse** to fall asleep

dormitorio bedroom

dorso back

dos: los dos both

drama *m* drama

dramatismo dramatic quality

dramatizar to dramatize

dramaturgo,-a dramatist

duda doubt; **sin duda** certainly, doubtless

dudar to doubt

dudoso,-a doubtful

duelo duel; sorrow

dueño master, owner

dulce sweet; *n m* candy

dulzón,-ona sweetish

duodeno duodenum

duque *m* duke

durante during

durar to last

duro,-a hard

E

eco echo

economía economy

económico,-a economic

echao (echado) thrown

echar to throw, throw out, cast; **echar a** to begin to; **echar a perder** to ruin; **echarse encima** to throw oneself on

edad *f* age

edénico,-a pertaining to Eden

edición edition

edificio building, structure

editorial publishing; *n f* publishing house

educación education

educado,-a educated

educador *m* educator

educativo,-a educational

efectivo cash; **en efectivo** in cash

efecto effect

efectuarse to take place

eficacia efficacy, efficiency

eficaz efficient

egoísta *adj* selfish

ehcupidera (escupidera) chamber pot

eje *m* axis

ejecución execution

ejecutar to execute

ejecutivo,-a executive

ejemplar *m* copy

ejemplificar to exemplify

ejemplo example

ejercer to exercise

ejercicio exercise

ejercitarse to practice

ejército army

elástico,-a elastic

elección election

electricista electrician

elegancia elegance

elegante elegant

elegía elegy

elegir to choose

elemento element

elevado,-a high, lofty, grand

elevar to raise

eliminar to eliminate

elocución elocution

elogiar to praise

elongación elongation

elongar to elongate

elusivo,-a elusive

emaciado,-a emaciated

embalgo (embargo): sin embalgo nevertheless

embalsamado,-a embalmed

embargo: sin embargo nevertheless

embotado,-a blocked up

embravecido,-a enraged

embrutecer to brutalize

embustero cheat, trickster

emigrante *m* emigrant

emigrar to emigrate

emoción emotion
emocional emotional
empapado,-a soaked
empastar to fill (a tooth)
empaste *m* filling
empeñarse (en) to persist (in)
emperador *m* emperor
empezar to begin
empleado,-a employee
emplear to employ
empleo job, work
empotrado,-a mounted
emprender to undertake,
 engage in
empresa enterprise, undertaking
empujar to push, shove
empuñar to grip, clutch
enajenación alienation
enamorado,-a lover, sweetheart;
 adj in love; **estar enamora-
 do,-a de** to be in love with
enamorarse (de) to fall in love
 (with)
encabezar to head, lead
encajar to fit, join
encaminarse to move, head
 toward
encanto charm, delight, glamour
encarcelamiento imprisonment
encarcelar to imprison
encarnado,-a red
encender to light
encerrar to enclose
encerrarse to lock oneself up,
 close oneself up
encía gum
encima above; **por encima de**
 above, over
encomendar to commend
encontrar to find; **encontrarse**
 to find oneself, be; to meet
encorvado,-a bent, crooked
encuentro encounter
encuerado,-a naked
enderezarse to stand erect

endurecido,-a hard, obdurate
enemigo enemy
energía energy
enérgico,-a energetic
enero January
énfasis *m* emphasis
enfermedad sickness
enfermero,-a nurse
enfermo,-a sick
enfoque *m* focus
enfrentar to confront, to face
enfrente opposite, in front
enganchado,-a trapped
engañar to deceive
engaño deceit
engendrar to produce, engender
engolfar to engulf; **engolfarse**
 to be absorbed, be engrossed, be
 involved with
enguantado,-a wearing gloves
enigmático,-a enigmatic
enjabonar to soap
enjuto,-a lean, skinny
enmohecido,-a rusty
ennegrecer to blacken
ennoblecer to ennoble
enojar to anger; **enojarse** to
 become (get) angry
enojo anger, wrath
enorme enormous
enredarse to become tangled
enriquecerse to become rich
enroscarse to curl, twist
ensangrentado,-a bloody
ensangrentar to make bloody
ensayar to try
ensayista *m* or *f* essayist
ensayo essay
enseñanza teaching
enseñar to teach; to show
enseres *m pl* implements,
 household goods
ensordecer to deafen
ensuciar to dirty
entalladura sculpture, carving

entender to understand

entendimiento understanding; mind

enterado,-a informed

enterarse to find out; to understand

entero,-a entire, whole

enterrar to bury

entierro burial

entonces then

entornar to half-close, set ajar

entrada entrance

entraña entrail

entrar to enter

entre among, between; **entre tanto** meanwhile

entreabierto,-a half-open

entrecejo space between the eyebrows; **se le plegó el entrecejo** he frowned

entrega delivery

entregar to deliver, hand over, surrender

entremés *m* one-act farce

entrenado,-a trained

entretenerse to entertain oneself

entreverado,-a intermingled; bogged down

entrevista interview

entrevistar to interview

entrometido,-a meddlesome

entusiasmado,-a enthusiastic

entusiasmo enthusiasm

envanecerse to become vain

envejecer to grow old, make old

envés *m* back

enviar to send

envidiable enviable

envidiar to envy

envilecido,-a debased, degraded

envoltorio bundle

envolver to wrap

enyesado,-a in a cast

enzarzarse to squabble, wrangle

épico,-a epic

epigrama *m* epigram

episodio episode

época epoch

equilibrio equilibrium

equiparar to compare

equipo equipment

equivalente equivalent

equivocarse to make a mistake

ereh (eres) (you) are

erigir to erect, raise

erótico,-a erotic

esbelto,-a slender

esbozar to sketch

escalera stairway

escalinata stairway

escalofrío chill

escalón *m* stair

escalonado,-a gradual

escalpelo scalpel

escándalo commotion, tumult

escapar to escape

escarapela cockade, badge

escarchado,-a frosted, freezing

escarlata scarlet

escarmentar to be taught by experience, learn a lesson

escarnecido,-a mocked

escarpado,-a steep

escaso,-a meager

escena scene

escenario setting, stage

escepticismo skepticism

esclarecido,-a illustrious

esclavitud slavery

esclavo slave

escoger to choose

escolar *adj* school; **escolar** *m* student

escoltar to escort, accompany

escombro rubbish

esconder to hide

escopeta shotgun

escorpión *m* scorpion

escribir to write

escrito,-a written
escritor,-ra writer
escritura writing
escuchar to listen (to)
escuela school
escultor,-ra sculptor
escultórico,-a sculptural
escultura sculpture
escultural sculptural
escupidera spittoon
escupir to spit
esencia essence
esencial essential
esfuerzo effort
esmeralda emerald
esmerarse to take pains with
esmero careful attention; **con esmero** painstakingly
eso that; **eso que** in spite of the fact that; **por eso** therefore, for that reason, on that account
esoh (esos) those
Esopo Aesop
espacio space
espacioso,-a slow, deliberate; spacious, roomy
espada sword
espalda back, shoulders; **de espaldas** on (one's) back
espantar to frighten
espanto fright; horror
España Spain
español,-la Spanish, Spaniard
españolismo love for Spanish things
esparcir to scatter
especial special
especialidad specialty
especializado,-a specialized
especie *f* species, kind
específico,-a specific
espectáculo spectacle
espectador,-ra spectator
espejo mirror
esperanza hope

esperanzoso,-a desirous, hoping for
esperar to hope, expect, wait, await
espeso,-a dense, thick
espiar to spy
espina thorn
espiral spiral
espíritu *m* spirit
espiritual spiritual
espiritualidad spirituality
espléndido,-a splendid
espoleta fin
esporádicamente sporadically
esposa wife
espuma foam
esqueleto skeleton
esquema *m* scheme, plan
esquina corner
esquirol *m* "scab"
estabilidad stability
establecer to establish
estación season, station
estadía stay
estadista *m* statesman
estado state; **estado de ánimo** mood
estadounidense (estadunidense) *adj* and *n* (citizen) of the United States
estallar to break out
estampa print
estampilla (postage) stamp
estancia ranch
estanciero rancher
estanque *m* pool
estantigua phantom, hobgoblin
estanza mansion, state
estaqueado,-a staked out
estar to be; **estar de acuerdo** to agree; **estar para** to be about to; **estar por** to be for; to favor
estatua statue
este *m* east

estentóreo,-a stentorian
estereotipo stereotype
estética aesthetics
estético,-a aesthetic
estilo style; **por el estilo** that way
estimado,-a esteemed
estímulo stimulus
estirar to stretch
estoicismo stoicism
estoico,-a stoic
estómago stomach
estopa tow, burlap
estornudar to sneeze
estornudo sneeze
estranjero (extranjero) foreigner
estrato stratum
estrecho,-a close, narrow
estregar to rub
estrella star
estrellar to smash
estremecer to make tremble; **estremecerse** to tremble
estricto,-a strict
estropeado,-a damaged
estructura structure
estructural structural
estruendo roar, din
estrujar to press, squeeze; to bruise; to wring out
estuco stucco
estudiantil *adj* student
estudiar to study
estudio study
estupefacto,-a stupefied
estupidez *f* stupidity
estúpido,-a stupid
etapa stage
eterno,-a eternal
ética ethics
etimología etymology
etimológicamente etymologically
étnico,-a ethnic
Europa Europe
europeo,-a European

evaluación evaluation
evangelio gospel
evidencia evidence
evitar to avoid
evocación evocation
evocar to evoke
evolución evolution
evolucionista evolutionary
exacto,-a exact
exaltado,-a extremist
exaltar to exalt
examen *m* examination
examinar to examine
excavar to dig, excavate
excelente excellent
excesivo,-a excessive
exceso excess
exclamar to exclaim
excluir to exclude
exclusivamente exclusively
excremento excrement
excursión excursion, trip
excusado toilet
exigir to demand
exiguo,-a small, scanty
exilio exile
existencia existence
existencial existential
existencialista existentialist
existir to exist
éxito success
exorcizar to exorcise
expectativa expectation
experiencia experience
experimentación experimentation
experimentar to experience
expirar to expire, to die
explanada platform, esplanade
explicación explanation
explicar to explain
explícito,-a explicit
exploración exploration
explorador,-a explorer
explorar to explore
explosivo,-a explosive

explotación exploitation
explotador,-ra exploiter
exponente *m* exponent
exponerse to expose oneself
exportar to export
exposición exposition, show, display
expresar to express
expresión expression
expresionismo expressionism
expresionista expressionist
exquisito,-a exquisite
éxtasis *m* ecstasy
extender to extend
extenso,-a extensive
extenuado,-a emaciated
extinguido,-a extinguished
extraer to extract
extramuros *adv* outside (a town); **de extramuros** from outside
extranjero,-a foreign; *n* foreigner
extrañar to miss; **no es de extrañar** it is not surprising
extrañeza surprise, wonderment
extraño,-a strange
extraordinario,-a extraordinary
extremadamente extremely
extremo,-a extreme

F

fábrica factory; structure
fabricación making, fabrication; make
fabricante *m* manufacturer, maker
fabricar to make, fabricate
fábula fable
fabular to make up
facción surface; feature
fácil easy
facilidad facility, ease
facilitar to facilitate
facultad faculty

fachada façade
faena labor, task
faja band, sash, girdle
fajar to fight
falsedad falseness
falso,-a false
falta lack; **hacer falta** to need
faltar to be lacking; **falta poco** it won't be long
fallar to fail
fama fame, reputation
familia family
familiarizarse to familiarize oneself
famoso,-a famous
fanatismo fanaticism
fantasía fantasy
fantasma *m* ghost
fantástico,-a fantastic
farol *m* lamp, street light, lantern
fascinante fascinating
fascinar to fascinate
fase *f* phase
fastidiar to annoy, bother
fatalismo fatalism
fatalista fatalist
fatiga fatigue, anxiety
favor *m* favor; **a (en) favor de** in favor of; **por favor** please
favorecer to favor
faz *f* face
fe *f* faith ; **a la fe** by my faith
fealdad ugliness
fecundidad fertility
fecundo,-a fecund, fertile
fecha date
feliz happy
femenino,-a feminine
fenómeno phenomenon
feo,-a ugly
ferocidad ferocity
feroz ferocious
ferrocarril *m* railroad
ferrocarrilero railroad worker

fértil fertile
festín *m* feast, banquet
festivo,-a festive, gay
feto fetus
feudalismo feudalism
ficción fiction
ficha form
fiebre *f* fever
fiel *adj* faithful
fierecilla shrew
fiesta party, celebration
figura figure
fijalse (fijarse) to notice
fijar to fix; **fijarse (en)** to notice; **fijarse** to stick
fijo,-a fixed, specific
fila line
filo edge
filosofía philosophy
filosófico,-a philosophic
filósofo,-a philosopher
filtración seepage
filtrar to filter
fin *m* end; **al fin** at last; **a fin de que** so that, in order that; **a fines de** at the end of; **en fin** finally; **por fin** finally
final *m* end, ending
finca farm
fincar to pin; to wager
fingir to feign, pretend
fino,-a fine
firma signature
firmamento firmament
firme firm; **estar en lo firme** to be sure, be positive
físico,-a physical
flaco,-a thin, skinny, weak
flaqueza weakness
flecha arrow
flor *f* flower
florecer to flourish
florecimiento flowering
florido,-a of the flowers
flotar to float

fogonazo powder flash
folklórico,-a folkloric
follaje *m* foliage
folleto pamphlet, booklet
fomentar to foment, encourage
fondo back, bottom, background, depths; fund
fonético,-a phonetic
fontana fountain
forastero,-a stranger
forcejear to struggle
forma form, shape
formación formation; education
formar to form
formativo,-a formative
foro back (of a stage)
fortaleza fort
forzar to force
forzoso,-a necessary
foto *f* photo
fotocopia photocopy
fotografía photograph; photography
fotografiado,-a photographed
fotográfico,-a photographic
fotógrafo,-a photographer
fracasar to fail
fragancia fragrance
fragante fragrant
frágil fragile
fragor *m* noise, clamor
francamente frankly
francés,-esa French
Francia France
francotirador *m* sharpshooter
frasco bottle
frase *f* sentence, phrase
fratricida fratricidal
fray friar
frazada blanket
frecuencia frequency; **con frecuencia** frequently
frecuente frequent
frenar to brake
frenesí *m* frenzy, madness

frente *f* forehead; **frente** *adv* in front, opposite; **de frente a** facing; **en frente de** in front of; **frente a** opposite, *fig* in the face of

fresa drill

fresco,-a fresh, cool

frescura coolness

frijol *m* bean

frío,-a cold; **hace frío** it is cold

fritura fritter

frondoso,-a leafy

frontera border

frotar to rub

fruición enjoyment, delight

frustración frustration

fruto,-a fruit (**fruto** is used in a figurative sense only)

fuego fire; **abrir fuego** to open fire

fuente *f* source; fountain

fuera out, outside

fuerte strong; *fig* stubborn

fuerza force, strength; **a fuerza de** by the strength of; **a la fuerza** by force

fuga flight, escape; **punto de fuga** vanishing point

fugaz fleeting

Fulano So-and-so

fulgor *m* brilliance

fulguración flash

fumar to smoke

función function, performance

funcional functional

funcionar to function, work

funcionario functionary, official

funda holster

fundador *m* founder

fundar to found

fundir to fuse, unite

fúnebre dark, gloomy

funerales *m pl* funeral

fungir (de) to act (as)

furia fury

furioso,-a furious

furtivamente slyly, furtively

fusilamiento shooting, execution

fusilar to shoot

fútbol *m* football, soccer

G

gabinete *m* office

gafas *f pl* glasses

galán *m* gallant, lover

galeón *m* galleon

galería gallery, corridor

galopar to gallop

galope *m* gallop

galpón *m* shed

gallardo,-a brave, gallant

gallina hen

gallinazo buzzard

gallinero henhouse, coop

gallo rooster

gama doe

gana desire; **dar la gana** to feel like; **de buena gana** willingly; **de mala gana** unwillingly; **tener ganas** to feel like

ganado cattle, livestock

ganar to win, earn; to fill

gango musical instrument in the shape of a disk

garabato scribble

garabatoh (garabatos) scribbles

garganta throat

garra claw

garrote *m* garrote, club

garrucha pulley

garza heron

gasfíter *m* plumber

gasolinera gas station

gastado,-a worn, worn out

gastar to spend

gastarse to waste away; *fig* to grow dim

gasto expenditure

gatillo forceps

gato,-a cat

gaucho man of the Argentine pampa
gaullista Gaullist
gaveta drawer
gemelo,-a twin; *n m pl* glasses
genealogía genealogy
generación generation
generacional *adj* generation
general general; **por lo general** generally
generalizarse to become general
género kind, genre; **género humano** mankind
generoso,-a generous
genio genius
gente *f* people
gentilmente exquisitely
genuino,-a genuine
geometría geometry
geométrico,-a geometric
gerente *m* manager
germen *m* source
gestionar to negotiate
gesto facial expression; gesture
gigante *m* giant
gigantesco,-a gigantic
gigantón *m* big giant
gimnasia physical training
gimnasio gymnasium
Ginebra Geneva; **ginebra** gin
girar to roll
glifo glyph
globo globe; balloon
gloria glory
glorificar to glorify
glotón,-ona gluttonous
gobernación government
gobernar to govern
gobierno government
Gólgota Golgotha
golondrina swallow
goloso,-a having a sweet tooth
golpe *m* blow; stroke; **daba golpecitos** he tapped; **de golpe** suddenly

golosamente greedily
golpear to strike, hit
gollete *m* neck (of a bottle)
goma rubber
gordo,-a fat; **dedo gordo** thumb
gorguera ruff
gorrión *m* sparrow
gorro cap
gota drop
gotear to drip
gotera leak
gozar (de) to enjoy
grabado engraving
gracias thanks
grado degree
graduarse to graduate
granadero grenadier
grande big; adult
grandeza greatness
grandiosamente magnificently, grandly
granizo hail, hailstorm
grano kernel
granuja *m* rogue
grasiento,-a greasy, oily
gratitud gratitude
grato,-a pleasant
gratuito,-a free
grave *adj* serious
gravedad gravity
Grecia Greece
griego,-a Greek
gringo,-a Anglo-Saxon; foreign
gris gray
grisáceo,-a grayish
gritar to shout, cry out, scream
gritería shouting
grito shout, scream; **a gritos** *fig* "buckets"
grosero,-a coarse, crude
grúa derrick
grueso,-a thick; *n m* thickness
grumo curd, cluster, blob
gruñir to grunt

grupo group

gruta cavern, grotto

guadaña scythe

guante *m* glove

guarda *m* guard

guardapolvo dustcoat

guardar to keep, reserve

guarida den, lair

guatemalteco,-a Guatemalan

güerquito,-a child

guerra war

guerrera tunic

guerrero warrior; *adj* fighting; warlike

guerrillero,-a guerrilla

guía *m* or *f* guide

guión *m* script

guiso stew

guitarra guitar

guitarreada guitar contest

gula gluttony

gusano worm

gustar to be pleasing; to like;
 gustarle a uno to like

gusto taste, pleasure; **gusto a**
 taste like

H

haber to have; **haber de** to
 have (to), must; **hay** there is,
 there are; **hay que** one must

habilidad skill, ability

habitación room, habitation

habitacional *m* housing development

habitante *m* or *f* inhabitant

habitar to inhabit, dwell

hablar to speak

hacendado landholder, rancher

hacer to do, make; **hace buen
 tiempo** the weather is good;
 hace frío it is cold; **hacer
 buches** to gargle; **hacer calceta** to knit; **hacer caso de**
 to pay attention to; **hacer daño**
to harm; **hacer de cuenta** to
 pretend; **hacer falta** to be
 lacking; to be missing; **hacer
 una mala jugada** to play a
 dirty trick; **hacer un papel** to
 play a role; **hacer una reverencia** to bow; **hacerla de** to
 play the part of

hacia *prep* toward; about

hacienda ranch, farm; herd

hada fairy

halagar to flatter

hallar to find

hallazgo discovery

hambre *f* hunger; **tener hambre** to be hungry

hambriento,-a hungry

harmonizar to harmonize

harto,-a sufficient, full; *fig*
 tired, fed up

hasta until, even

hastiado,-a cloyed, sated; *fig*
 tired

hazaña deed, feat

hebilla buckle

hecho done, made; *n m* fact,
 deed

hediondo,-a stinking

helado,-a frozen

helicóptero helicopter

hemisferio hemisphere

henchir to fill

hender to go through

heredado,-a inherited

herencia inheritance; heritage

herida wound

herir to wound

hermana sister

hermandad brotherhood

hermano brother

hermético,-a hermetic

hermoso,-a beautiful

hermosura beauty

héroe *m* hero

heroico,-a heroic

herramienta tool
hervir to boil
hierba weed; herb
hierro iron
higiene *m* hygiene
hija daughter
hijo son
hijoh (hijos) children
hilar to spin
hilera row, line
hilo thread
hincado,-a kneeling
hinchar to swell
hipo hiccough; sob
hipocresía hypocrisy
hispánico,-a Hispanic
hispano,-a Hispanic, Spanish
Hispanoamérica Spanish America
hispanoamericano,-a Spanish American
histeria hysteria
historia history; story
historiador *m* historian
hocico snout, muzzle
hogar *m* home
hoja leaf, blade; page; sheet (of paper)
hojarasca leaf storm
hojear to leaf through
hola hello, hi
holandés,-esa Dutch
hollar to trample
hombre *m* man
hombro shoulder
homenaje *m* homage
Homero Homer
homogeneidad homogeneity
hondo,-a deep
honrado,-a honorable, of high rank
honrar to honor
hora hour; **a altas horas de la noche** late at night; **a toda hora** at all hours, all the time

horadar to bore, pry
horda horde
horizonte *m* horizon
hornilla oven, stove
horóscopo horoscope
horrendo,-a horrendous, hideous
horripilante horrifying
horrorizado,-a horrified
hospicio hospice, hospital, asylum
hospitalario,-a *adj* hospitable
hostil hostile
hoy today; **hoy día** nowadays
hoyo hole, excavation
hueco void, hollow
huelga strike
huella track, trace
huerta vegetable garden
huertano gardener, orchardman
hueso bone
huésped *m* or *f* guest
huesudo,-a bony, big-boned
huevo egg
huir to flee, run away
humanidad humanity
humanista *m* or *f* humanist
humano,-a human; **ser humano** human being
humedad humidity
humedecer to moisten, dampen; **humedecerse** to become wet, become moist
húmedo,-a humid
humilde humble
humillación humiliation
humo smoke
humorada humorous poem (Campoamor)
humorístico,-a humorous
hundimiento sinking
hundir to sink
húngaro,-a Hungarian
huracán *m* hurricane
hurgar to stir, poke into, dig around into
hurtar to steal

I

Ícaro Icarus
ícono icon
idealista idealistic
idéntico,-a identical
identidad identity
identificación identification
identificar to identify
ideología ideology
idioma *m* language
iglesia church
ignorar not to know, to be ignorant of
igual equal; **por igual** equally
igualdad equality
ilimitado,-a unlimited
ilusión illusion, *fig* hope
ilustrar to illustrate
ilustrativo,-a illustrative
imagen *f* image
imaginación imagination
imaginar to imagine
imaginario,-a imaginary
imborrable indelible
imitar to imitate
impaciente impatient
impedir to prevent, hinder
imperar to prevail
imperfecto imperfect
imperio empire
impermeable *m* raincoat; *adj* impervious
ímpetu *m* impetus
impetuoso,-a impetuous
imponente imposing
imponer to impose
importancia importance
importar to be important, matter
importe *m* cost, price
importunación harassment
imposible impossible
imposición imposition
impreciso,-a imprecise
impresión impression
impresionante impressive

impresionar to impress
impresionista impressionist
impreso print
improvisado,-a improvised
improvisador *m* improvisor
improviso,-a unexpected; **de improviso** unexpectedly
imprudente imprudent
inactividad inactivity
inanimado,-a inanimate
incaico,-a Incan
incenderse to catch on fire
incendiado,-a (de) on fire (with)
incertidumbre *f* uncertainty
incienso incense
incierto,-a uncertain
incinerador *m* incinerator
incitar to incite
inclinar to incline, bend, **inclinarse** to stoop, bend over, bow
incluir to include
inclusive including
incluso even
incoherencia incoherence
incoherente incoherent
incomodar to disturb, trouble, inconvenience
incómodo,-a uncomfortable
incomprensible incomprehensible
incomprensión incomprehension, lack of comprehension
inconcluso,-a unfinished
incongruencia incongruence
inconsciencia unconsciousness
inconsciente unconscious
incontenible unrestrainable
incorporación incorporation
incorporar to incorporate; **incorporarse** to sit up, get up; to join
increíble incredible
inculpar to blame, accuse
inculto,-a uncultured
indagar to investigate

indecenciah (indecencias) indecencies

indeciso,-a hesitant

indefenso,-a defenseless

indelincuente innocent

independencia independence

independiente independent

indicación indication

indicar to indicate

indicio indication

indiferencia indifference

indiferente indifferent

indígena indigenous, native (Indian)

indignación indignation

indignado,-a angry, indignant

indignidad indignity

indio,-a Indian

indiscriminadamente indiscriminately

individualidad individuality

individualizar to individualize

individuo individual

indócil unruly

indomable indomitable

indudablemente undoubtedly

industria industry

inequívoco,-a unequivocal, unmistakable

inerte inert

inesperado,-a unexpected

inexorablemente inexorably

infancia infancy

infanta princess

infatigable untiring

infección infection

inferior inferior, lower

infierno hell

infinito,-a infinite; *n m* infinite

inflar to inflate

influencia influence

influenciar to influence

influir to influence

influyente influential

información information

informar to inform

informe *m* report

ingeniería engineering

ingeniero,-a engineer

ingenio (mechanical) apparatus; sugar mill

ingeniosidad ingenuity

ingenuidad candor

ingerencia meddling, interference

Inglaterra England

inglés,-esa English; *n m* English (language)

ingratitud ingratitude

ingrato,-a ingrate, ungrateful

inhumano,-a inhuman

inicialmente initially

iniciar to begin, initiate

ininterrumpidamente uninterruptedly

injusticia injustice

inmediatamente immediately

inmensidad immensity

inmenso,-a immense

inmigración immigration

inmigrante *m or f* immigrant

inmigrar to immigrate

inmoral immoral

inmortalidad immortality

inmortalizar to immortalize

inmóvil *adj* immobile

inmovilidad immobility

inmueble *m* immovable (real) property

innecesario unnecessary

innovación innovation

innovador *m* innovator

inocencia innocence

inocente innocent

inolvidable unforgettable

inoportuno,-a ill-timed

inquieto,-a restless, uneasy

inquietud *f* concern

inquilino tenant

Inquisición Inquisition

inscribir to enroll, register
insecto insect
inseguridad insecurity
insensibilidad hard-heartedness, insensitivity
inservible useless
insignificante insignificant
insistir to insist
insolencia insolence
insoportable *adj* unbearable
inspiración inspiration
inspirar to inspire
instalar to install
instantáneamente instantaneously
instante *m* instant; **al instante** instantly, at once
instintivo,-a instinctive
instinto instinct
institución institution
instrucción instruction
instruir to instruct
instrumento instrument
integración integration
integrar to integrate, be included in
intelectual intellectual
inteligencia intelligence
inteligente intelligent
intención intention; **con intención** slyly
intencionado,-a meaningful
intensidad intensity
intento attempt
intercalado,-a inserted, interpolated
intercambiar to exchange
intercambio exchange
interceptar to intercept
interés *m* interest
interesante interesting
interesar to interest; **interesarse por** to be interested in
interferencia interference
internacional international

internacionalismo internationalism
internarse to go far in
interno,-a interior, internal
interpretación interpretation
interpretar to interpret
interrogar to question
interrumpido,-a interrupted
intervención intervention, operation
intervenir to intervene, take control of
intimidad intimacy
intimidar to intimidate
íntimo,-a intimate
intolerancia intolerance
intrahistoria intrahistory
intransigencia intransigence
intransigente intransigent
introducción introduction
intuición intuition
inundación flood
inútil useless
invadir to invade
invasor *m* invader
inventar to invent
inventario inventory
inversión investment
investigación investigation
investigar to investigate
invierno winter
invitar to invite
invocador,-ra invoker
invocar to invoke
IPN (Instituto Politécnico Nacional) National Polytechnical Institute
ir to go; **irse** to go away
iracundo,-a angry
iráh (irás) (you) will go
irlandés,-esa Irish, Irishman (woman)
ironía irony
irónico,-a ironical
irracional irrational

irradiar to radiate
irreal unreal
irresponsable irresponsible
irreverencia irreverence
irritarse to get (become) irritated
isla island
isleta small island
Italia Italy
italiano,-a Italian
izquierdo,-a left; **a la izquierda**
 on the left

J

jabalí *m* wild boar
jabón *m* soap, lather
jadeante panting
jadear to pant
jadeo panting
jalar to pull
jalda: repechar jalda arriba to
 begin to smile
jamás *adv* never, ever
japonés,-esa Japanese
jaqueca *m* headache, migraine
jarabe *m* popular dance
jardín *m* garden; **jardín**
 zoológico zoo
jarra jar; **en jarras** akimbo
jarro jug; **a boca de jarro**
 point-blank; **olía a jarro nuevo**
 smelled like a new clay jug
jaula cage
jeder: heder to stink
jefe *m* chief, boss
jeroglífico hieroglyph
jilguero linnet, goldfinch
jilotear to form ears (corn)
jinete *m* horseman
joder: que se joda ante *fig.* to
 hell with
jodienda awful thing
jornalero day laborer
joven young
joya jewel
joyería jewelry store
joyero,-a jeweler

jubilarse to retire
júbilo joy
juego game, gambling game;
 interplay; **juego de manos**
 sleight of hand
jueran: fueran they were
jueves *m* Thursday
juez *m* judge
jugadera prank
jugador,-ra player; gambler
jugar to play; to gamble; **jugar a**
 (de) to pretend to be
jugo juice
juguete *m* toy
jugueteh (juguetes) toys
juicio judgment
julio July
jumear to lie hidden
jungla jungle
junio June
juntar to join, connect, unite,
 pull together; **juntarse** to join;
 to copulate; to assemble
junto,-a united, joined, together;
 junto a beside; **junto con**
 together with; **junto** *adv* near
juntura joining
jurar to swear
jurídico,-a juridical; legal
jurisprudencia jurisprudence,
 law
justicia justice
justificar to justify
justo,-a exact, very; just
juvenil juvenile
juventud youth
juzgar to judge

K

kepis kepi, a military cap

L

laberinto labyrinth
labio lip
labor *f* small farm
labrador,-ra farmer, peasant

labrar to carve; to make; to cut; to work (stone)

lado side; **por otro lado** on the other hand; **por todos lados** on all sides

ladrar to bark

ladrillo brick

ladrón,-ona thief

lagaña bleariness

lagartijo lizard

lago lake

lágrima tear

laguna lake, lagoon

laja slab

lamentación lamentation

lamentar to lament

lamer to lick

lámpara lamp, light

lana wool

langosta locust

lanzar to emit, throw, hurl; to vomit; **lanzarse** to plunge

lápida tablet, gravestone

lápiz *m* pencil

lapso lapse, time

largar to leave; **largarse** to go away

largo,-a long; **a lo largo de** through, throughout, along; **largamente** for a long time

lástima pity

lastimarse to wound oneself, hurt oneself

lastimoso,-a pitiful, sad

latido beating, throb

latigazo lash

látigo whip

latino,-a Latin

latinoamericano,-a Latin American

latir to beat

lavar to wash; **lavarse** to wash, wash up

leal loyal

lector,-ra reader

lectura reading

lecho bed

leer to read

legendario,-a legendary

legua league

lejano,-a distant

lejos far; **a lo lejos** in the distance

lengua tongue; language

lenguaje *m* language

lente *m* or *f* lens; magnifying glass

lento,-a slow

leña firewood

león *m* lion

lesionar to wound, injure

letra letter; **al pie de la letra** literally; **letra cursiva** italics

letrero sign

levantalte (levantarte) to get you up

levantar to lift, raise; to take (census); **levantarse** to get up

leve *adj* light

ley *f* law

leyenda legend

liberación liberation

liberar to free, liberate

libertad liberty

librar to free

libre free

librepensador,-ra freethinker

libro book

licenciado,-a lawyer

liceo lyceum

líder *m* leader

liebre *f* hare (rabbit)

lienzo canvas

liga league

ligar to tie; to suspend

ligero,-a slight, light

limitación limitation

limitar to limit

limón *m* lemon

limonero lemon tree

limosna alms

limpiar to clean; **limpiar de**

hierba to weed
limpieza cleaning
limpio,-a clean
linaje *m* kind, species
linchamiento lynching
lindar (con) to border (on)
lindo,-a pretty
línea line
liquen *m* lichen
líquido,-a liquid; *n m* liquid
lírico,-a lyric
lisonjear to flatter
lista list
listo,-a ready
literario,-a literary
literatura literature
liviano,-a light
lívido,-a livid
lobo wolf
lóbrego,-a gloomy
loco,-a crazy
locura madness
lodo mud
lógico,-a logical
lograr to succeed (in), achieve
loh (los) the; them
longevidad longevity
losa flagstone, grave, gravestone
losar to pave
lotería lottery
loza ceramic
lucero bright star
lucidez *f* lucidity
lucha struggle
luchar to struggle
luego then, afterwards, next, later; **luego de** after; **tan luego que, luego que** as soon as; **luego luego** right away
lugar *m* place; **tener lugar** to take place
lujo luxury; **de lujo** deluxe
lujoso,-a luxurious
lujurioso,-a lustful
lumbre *f* fire, light

luminoso,-a luminous
luna moon
luto mourning; **de luto** in mourning
luz *f* light; **salir a luz** to come out, appear, be published; **luz de bengala** flare

LL

llaga wound
llama flame
llamar to call; **llamarse** to be called, be named
llano,-a level, flat
llano plain
llanto weeping
llanura plain
llave *f* key; **cerrar con llave** to lock; **echar llave a** to lock
llegada arrival
llegar to arrive; **llegar a (conocer)** to come to (know); **llegar a saber** to find out
llenar to fill
lleno,-a (de) filled (with), full
llevar to carry, take; to wear; to lead; to lift; **llevarse** to carry away
llorar to cry, weep
lloroso,-a tearful
llover to rain
lluvia rain

M

machismo "maleness"
madera wood
maderista *adj* lazy
madre *f* mother
madrugada dawn
madrugador,-ra early riser
madurar to ripen
maestro,-a master; *n* teacher
magia magic
mágico,-a magic
magnavoz *m Mex.* loudspeaker

magnífico,-a magnificent

mago magician, wizard; **los Reyes Magos** the Magi

magullar to mangle

mah (más) more

maíz *m* corn

maizal *m* cornfield

majestad majesty

majestuosidad majesty

majestuoso,-a majestic

mal *adv* badly, wrongly; *n m* evil, harm, wrong; **de mal en peor** from bad to worse; **menos mal** just as well

maldecir to curse

maldición curse

maldito,-a cursed

maleza underbrush

malhumorado,-a ill-humored

maliciosamente maliciously

malo,-a bad, evil

malón *m* sudden attack by Indians

maltratado,-a abused, ill-treated

maltrecho,-a badly off, battered

malvado,-a wicked

malvivir to live badly

mamadera baby bottle

mamarracho grotesque figure

mampostería masonry

maná *m* manna

mancebo youth, young man

mancillado,-a soiled

mancha spot, stain; smudge

manchado,-a spotted

manchar to stain

mandar to send; to command

mandíbula jaw

mando command

manejar to drive, handle

manera manner, way

manerista *adj* Mannerist

mango handle

manguera hose

manifestación manifestation, demonstration

manifestante *m* demonstrator

manifestar to manifest, demonstrate

manifiesto manifest

manigua jungle

mano *f* hand; **mano de trabajo** worker

manojo handful, bunch

manso,-a gentle

manta sign

mantener to maintain, to hold; to keep; **mantenerse** to live (on)

mantenimiento food

mantequilla butter

mantilla swaddling clothes

manuscrito manuscript

manzana Adam's apple

mañana tomorrow; morning; **el día de mañana** tomorrow; **por la mañana** in the morning; **todas las mañanas** every morning

máquina machine

maquinalmente mechanically

mar *m* or *f* sea

maravilla wonder, marvel; **a las mil maravillas** wonderfully well

maravilloso,-a marvellous, wonderful

marcado,-a marked

marcador *m* sign

marcar to strike; to show (time); to mark

marcial *adj* martial

marco framework

marcha march

marchito,-a withered

marea tide

margen *m* margin

mariachi *m Mex.* street singer

marido husband

marinero sailor

marino,-a marine

mariposa butterfly
marisma swamp
mármol *m* sculpture, marble
maroma cable, rope; acrobatics
marrón brown
marrullero trickster, wheedler
martes *m* Tuesday
martillazo blow with a hammer
martillo hammer
mártir *m* martyr
marzo March
mas *conj* but, yet
más more, most; **más allá**
 beyond; **más bien** rather; **más**
 que nada more than anything;
 más tarde later; **más vale que**
 it is better that; **nada más** only,
 just that
masa dough, mass
masacre *f* massacre
mascar to chew
máscara mask
mascullar to mumble
mata plant
matadero slaughterhouse
matanza slaughter, massacre
matar to kill
matemáticas mathematics
matemático,-a mathematician
materia matter; course; **en mate-**
 ria de as regards, in the matter
 of; **rendir una materia** to
 take a course
material *m* supplies
maternidad maternity
materno,-a maternal
matiz *m* shade
matorral *m* thicket
matraca wooden rattle
matrimonio matrimony, marriage
máximo,-a maximum
maya *adj* Mayan
mayo May
mayor greater, larger; older,
 adult

mayoría majority
mayormente especially, any, very
 many
mazazo blow with a club
mazmorra dungeon
mazorca ear (of corn)
mecanismo mechanism
mechón *m* lock (of hair)
mediano,-a middling
mediante by means of, through
medicina medicine
médico,-a doctor
medida measure; **a medida que**
 as, according as
medio,-a mid, middle, mean;
 n m means; thirty (time-
 telling); **a medias** obscurely; **a**
 medio half; **de en medio**
 middle; **en medio de** in the
 middle of, amid; **por medio de**
 through
mediocridad mediocrity
mediodía *m* noon
medir to measure
meditar to meditate
mediterráneo,-a Mediterranean
mejicano,-a Mexican
mejilla cheek
mejor better, best; **a lo mejor**
 perhaps, maybe
mejoramiento improvement
mejorar to improve
melancolía melancholy
melancólico,-a *adj* melancholy
melena loose hair
memoria memory; **hacer memo-**
 ria to search one's memory;
 saber de memoria to know by
 heart
mencionar to mention
mendigar to beg
mendigo beggar
menester *m* duty, task
menguante *adj* waning
menina young lady in waiting

menor least, less, youngest; minor; smaller

menos less, least; **cuando menos** at least; **menos mal** just as well; **por lo menos** at least

menospreciar to scorn, despise

mensaje *m* message

mentado,-a famous

mente *f* mind

mentir to lie

mentira lie

mentón *m* chin

menudo,-a small

mercader *m* merchant

mercadería merchandise

mercado market

merecer to deserve

mero,-a mere; **hasta mero** just, right up to

mes *m* month

mesa table, desk; **poner la mesa** to set the table

Mesías *m* Messiah

mestizo,-a half-breed, mixed blood

meta goal

metafísico,-a metaphysical; *n f* metaphysics

metáfora metaphor

metafórico,-a metaphoric

metálico,-a metallic

meter to put in, introduce; **meterse** to get involved

meticulosamente meticulously

metódico,-a methodical

método method

metro meter

metrópoli *f* metropolis

metropolitano,-a metropolitan

mexicano,-a Mexican

mexicanoamericano,-a Mexican-American

mezcla mixture; mortar

mezclar to mix

mezquita mosque

microcósmico,-a microcosmic

miedo fear; **dar miedo** to create fear; **tener miedo** to be afraid

miel *f* honey

miembro *m* or *f* member

mientras while

miércoles *m* Wednesday

miga crumb

migrar to migrate

migratorio,-a migratory

mihmo (mismo) same

mil thousand

milagro miracle

milagroso,-a miraculous

milímetro millimeter

militante *m* or *f* militant

militar *adj* military; *n m* military man

milpa *Mex.* cultivated land, system of cultivation

milla mile

millón *m* million

millonario,-a millionaire

mimar to spoil, indulge

mina mine

minero miner

minoría minority

minotauro minotaur

minuciosamente precisely, thoroughly

minúsculo,-a tiny

minuto minute

mirada glance, look

mirador *m* window, observation point

mirar to look, look at

mirón *m* spectator, bystander

misa mass

miseria misery, poverty

misericordia pity

misión mission

mismo,-a same, very; self (**ella misma** she herself); **ahora mismo** right now

misterio mystery
misterioso,-a mysterious
misticismo mysticism
místico,-a mystic(al)
mitad *f* half; **en mitad de** in the middle of
mítico,-a mythical
mitin *m* rally
mito myth
mitología mythology
mixto,-a mixed
mocedad youth
mochica Peruvian Indian group
mocho,-a maimed; cut off
modelar to model
modelo model
modernismo modernism
moderno,-a modern
modesto,-a modest
modificación modification
modificar to modify
modo way, means, manner; **de modo que** so that; **de todos modos** at any rate
modorra drowsiness
mofar to mock, jeer; **mofarse de** to make fun of, jeer at
mohoso,-a rusty
mojar to wet; **mojarse** to get wet
molde *m* mold
molestar to bother; **no se molesten** don't take the trouble
molesto,-a annoyed
momento moment
monarca *m* monarch
moneda coin
mono monkey
monólogo monologue
monopolio monopoly
monotonía monotony
monstruo monster
monstruoso,-a monstrous
montado,-a mounted
montaña mountain

montañero,-a *adj* mountain
montar to ride; mount (begin)
monte *m* mountain
montón *m* pile; heap
monumento monument
morada dwelling
morado,-a purple
moraleja moral (of a story)
mordaz biting, sarcastic
morder to bite; **morderse** to bite (one's tongue, etc.)
moreno,-a brown, dark
morir to die; **morirse** to die
moro,-a Moor
mortaja shroud
mortificación mortification, humiliation
mortificar to mortify; **mortificarse** to get upset
mosaico mosaic
mostrar to show
mota small hill with shade trees
moteca Moteca Indian
motivar to motivate
motivo motive, motif
motocicleta (moto) *f* motorcycle
mover to move; **moverse** to move (oneself)
movible movable
móvil changeable
movilidad mobility
movimiento movement
mozo young man; **buen mozo** good-looking (young man)
muchacha girl
muchacho boy
muchachoh (muchachos) children
mucho,-a much, a great deal; long (time); *pl* many; *adv* much, very much, a great deal
mudanza move
mudarse to move
mudo,-a mute, silent

mueble *m* piece of furniture
muela molar
muelto (muerto) dead
muerte *f* death
muerto,-a dead
muestra sample, model, copy, trace
mugriento,-a filthy
mujer *f* woman; wife
mulato,-a mulatto
multiplicar to multiply
multitud multitude
mundano,-a worldly
mundial *adj* world, world-wide
mundo world; **correr mucho mundo** to travel a lot
municipio town government
muñeca wrist; dummy, doll
muñecoh (muñecos) *fig* figures
muralismo muralism
muralista *m or f* muralist
muralla wall
murciélago bat
murmurar to murmur
muro wall
músculo muscle
musculoso,-a muscular
museo museum
musgo moss
música music
musicalidad musicality
músico musician
musitar to mumble
muslo thigh
musulmán,-ana Moor, Mussulman
mutilación mutilation
mutilante mutilating
mutilar to mutilate
muy very

N

nacer to be born
nacimiento birth
nación nation

nacional national
nacionalismo nationalism
nada *adj* nothing; *adv* nothing, not at all
nadar to swim
nadie no one, nobody, none
nahua *m* Nahuatl (Aztec language)
nahuatl *m* Nahuatl (Aztec language)
nalgada spanking
naranjo orange tree
nariz *f* nose
narración narration
narrador,-ra narrator
narrar to narrate
narrativo,-a narrative; *n f* narrative, story
natal *adj* natal, of birth
natural *m* native, nature
naturaleza nature
naufragio shipwreck
navaja razor, blade
Navidad Christmas
navideño,-a pertaining to Christmas
nazareno Nazarene
necesario,-a necessary
necesidad necessity
necesitar to need
necio,-a fool, silly
negar to refuse, deny
negativa refusal
negativo,-a negative
negocio business
negrero slave trader
negritud blackness
negro,-a black, dark
negrura blackness
neneh (nenes) children
neoclásico,-a neoclassic
neoprimitivo,-a neo-primitive
neoyorquino,-a *adj* New York
nervio nerve
nervioso,-a nervous

netamente purely
neutro,-a neuter
nicaragüense Nicaraguan
nicho niche
nido nest
nieve *f* snow
nihilismo nihilism
ninfa nymph
ninguno none, not any, not one
niña girl
niñera nursemaid
niñez *f* childhood
niño boy
nítido,-a clear, bright
Niu Yol New York (Puerto Rican slang)
nivel *m* level
noche *f* night; **de noche** or **por la noche** at night; **esta noche** tonight
Nochebuena Christmas Eve
nomás just; no sooner; **nomás por nomás** just like that
nombre *m* name
nopal *m* kind of cactus
noreste *m* northeast
Normandía Normandy
norte *m* north
norteamericano,-a North American
nostálgico,-a nostalgic
nota note
notar to note
noticia news
novedad novelty, newness
novela novel
novelista *m* or *f* novelist
novelizar to novelize, make a novel of
novia bride
noviazgo courtship
noviembre *m* November
novio boyfriend, suitor, bridegroom
nube *f* cloud

nublazón *m* storm cloud
nuca nape (of neck)
nudo knot
nuevo,-a new; **de nuevo** again, once more
número number
numeroso,-a numerous
nunca never
nutrir to nourish, feed

Ñ

ñoco,-a one-handed

O

obedecer to obey
obediente obedient
objetivo,-a objective; *n m* objective
objeto object
oblicuo,-a oblique
obligar to oblige
obligatorio,-a obligatory
óbolo obolus; *fig* money, support, contribution
obra work, act; **obra maestra** masterpiece
obrar to work
obrero,-a working, of workers; *n m* or *f* worker
obsceno,-a obscene
observación observation
observador,-a observer
observar to observe
obsesionado,-a obsessed
obsesionarse (por) to be obsessed (by)
obstáculo obstacle
obstante: no obstante nevertheless; in spite of
obstinación: con obstinación obstinately
obstinado,-a obstinate
obtener to obtain
obvio,-a obvious
ocasión occasion

occidental western
occidente *m* west
océano ocean
ocioso,-a idle
ocote okote pine
octosilábico,-a octosyllabic
(having eight syllables)
octubre *m* October
ocultadora concealer
ocultar to hide
ocupación occupation
ocupado,-a busy, occupied
ocupar to occupy
ocurrencia occurrence; witticism;
new idea
ocurrir to occur
odiar to hate
odio hatred
odisea odyssey
oeste *m* west
ofender to offend
oficial official; *n m* official
oficina office
oficio trade, job, occupation
ofrecer to offer
ofrenda offering
oír to hear
ojalá (y) I wish
ojear to glimpse
ojo eye
ola wave
oler *m* to smell
olfato sense of smell
olímpico,-a Olympic
olor *m* odor, smell
oloroso,-a fragrant, smelling like
olvidar to forget
olvido forgetfulness, oblivion
ombligo navel
omitir to omit
opaco,-a opaque
opalino,-a opaline
operación operation, transaction,
deal
operar to operate

opinar to be of the opinion
oponerse to oppose
oportunidad opportunity
oposición opposition
opresión oppression
optar to choose, opt
óptico,-a optical
optimista optimistic
opuesto,-a opposed, opposite
oración sentence
orador *m* orator
oratorio,-a oratorical
orden *f* command; religious
order; *m* order
ordenar to order, command; to
arrange
ordinario,-a ordinary
oreja ear
orfanato orphanage
orfebre *m* goldsmith, silver-
smith
orfebrería gold or silver work
organización organization
organizar to organize
órgano organ
orgullo pride
orgulloso,-a proud
oriental eastern, oriental
oriente *m* east
origen *m* origin
originalidad originality
originar to originate
orilla bank (of a river)
orinar to urinate
oriundo,-a native, coming
from
ornamentación ornamentation
oro gold
ortodoxo,-a orthodox
osado,-a bold
oscilar to oscillate
oscurecer to grow dark
oscuridad darkness
oscuro,-a dark
otoño autumn

otro,-a other, another; **al otro día** the next day; **el uno al otro** each other; **otra vez** again; **por otra parte** on the other hand; **unos a otros** each other

Otry (Gene) Autry

ovación ovation

oveja sheep

P

pa'(para) for, in order to

pabellón *m* pavilion

paciente *m* or *f* patient

pacificador,-a *n* peacemaker

pacífico,-a peaceful

pacto pact

padre *m* father; *pl* parents

padrenuestro Lord's Prayer

pagano,-a pagan

pagar to pay (for)

página page

pago pay

país *m* country, region

paisaje *m* landscape

paisajista *adj* landscape

paisano,-a compatriot

paja straw

pájaro bird

pala stick, paddle

palabra word

palacio palace

pálido,-a pale

palique *m* chitchat, small talk

palma palm

palmada: dar palmadas to slap

palmar *m* palm grove; oasis

palmear to pat

palmera palm (tree)

palo wood, stick

paloma dove

Palón Hopalong

palpar to touch

palpitar to throb

pampa plain

pan *m* bread

pantalón *m* trousers, pants

pantano marsh

panteísmo pantheism

panteón *m* pantheon

pantera panther

pantomimo,-a pantomimist

pañuelo handkerchief

Papa *m* Pope

papá *m* father, papa

papel *m* paper; role; **hacer un papel** to play a role

par *m* pair; **a par del alma** deeply

para for, in order to; toward; so that, to the end that; **de un lado para otro** from one side to the other; **para siempre** forever; **ser para tanto** to be important

parábola parable

parada stop

parado,-a standing; stopped

paradoja paradox

paradójicamente paradoxically

paraguas *m* umbrella

paraíso paradise

paralelo,-a parallel

paralizar to paralyze

parar to stop; **pararse** to stand up; to stop

Parca fate

parecer to seem, look; **al parecer** apparently; *n m* opinion; **cambiar de parecer** to change one's mind; **parecerse a** to resemble

parecido similar; *n m* resemblance

pared *f* wall

pareja pair, couple

paréntesis *m* parenthesis

pariente *m* or *f* relative

parir to give birth

parisiense *adj* Parisian
paro work stoppage
párpado eyelid
parque *m* park
párrafo paragraph
parroquiano,-a parishioner
parsimoniosamente economically; slowly
parte *f* part; place; **de parte de** on the part of; **en gran parte** mostly; **en (a) todas partes** everywhere; **por otra parte** on the other hand; **por parte alguna** anywhere
participación participation
participante *m or f* participant
participar to participate
particular particular, private
partidario,-a partisan
partido party; district; township; game (match)
partir to leave; to cut; **a partir de** starting from; **partir de** to be fired from
pasadizo passageway
pasado past
pasaje *m* passage
pasar to pass; to spend; to happen; **pasa que** it happens that; **pasar hambre** to suffer hunger; **pasar por alto** to overlook; **¿qué pasa?** what's the matter?; **se la pasa** he spends his time
pasatiempo pastime
pasear(se) to stroll, walk, ride
paseo walk, promenade
pasión passion
pasivo,-a passive
pasmado,-a stunned, astounded; chilled; stale
paso sketch; step, footstep; **dar los primeros pasos** to take the first steps; **de paso** in passing, on the way
pasta paste, dough
pastilla pill
pasto grass
pastor *m* shepherd
pastoril pastoral
pastura pasture
pata foot (of an animal)
patata potato
patear to stamp
paternidad paternity
patilla side whiskers
patria fatherland
patriarca *m* patriarch
patrimonio patrimony
patriota *m* patriot
patrocinar to sponsor
patrón *m* patron, landlord, boss
patullado,-a trampled; **patullada** tramping feet
pausa pause
pavimento pavement
pavo turkey
payaso clown
paz *f* peace
pecado sin
pecador,-ra sinful; *n m or f* sinner
pecho breast, chest
pedalear to pedal
pedazo piece; **hacer pedazos** to tear to pieces
pedir to ask for
pedrería precious stones
pegar to glue; to beat, to strike; to hit; **pegar el brinco** to leap; **pegar un tiro** to shoot
peinarse to comb one's hair
pelandrín (pelantrín) *m* farmer
peldaño stair
pelea fight
pelear(se) to fight
película picture, movie, film
peligro danger

peligroso,-a dangerous
pelo hair
pelota ball
peluca wig
peludo,-a shaggy, hairy
peluquería barber shop
pena pain; **no valer la pena** not to be worthwhile
penar to suffer
pender to hang
pendiente hanging, pending; absorbed
penetración penetration
penetrante penetrating
penetrar to penetrate
península peninsula
penitencial penitential
penitente *m* penitent
penoso,-a painful
pensador *m* thinker
pensamiento thought
pensar to think; to intend; **pensar en** to think about
pensativo,-a pensive
penumbra shadow
peña rock, mountain
peón *m* day laborer
peor worse, worst; **de mal en peor** from bad to worse
pepita nugget; pip, distemper in fowls
pequeño,-a small, little, of tender age
percepción perception
percibir to perceive
perder to lose; **echar a perder** to spoil, ruin; **perder de vista** to lose sight of
perdición perdition, ruin
pérdida loss
perdiz *f* partridge
perdonar to pardon
perdurable lasting, everlasting
perdurar to last long; to remain
perecer to perish

peregrinación pilgrimage; wandering
peregrino,-a strange, odd
perejil *m* parsley
perezoso,-a lazy, idle
perfección perfection
perfeccionar to perfect
perfumado,-a perfumed
periódico newspaper
periodismo journalism
periodista *m* or *f* journalist
período period
perjuicio injury, damage
perla pearl
permanecer to stay, remain
permiso permission
permitir to permit
pero but, except, yet
perpetuo,-a perpetual
perplejo,-a perplexed
perro,-a dog
perseguir to pursue; to persecute
persona person
personaje *m* personage, character
personalidad personality
personificación personification
personificar to personify
perspectiva perspective
pertenecer to belong
pertenencia belonging
pesa weight
pesadilla nightmare
pesado,-a heavy
pesadumbre *f* grief, affliction
pesar *m* sorrow, grief; **a pesar de** in spite of
pescado fish
pescador *m* fisherman
pescar to catch (fish), fish
peseta peseta (monetary unit of Spain)
pesimismo pessimism
peso monetary unit
pesoh (pesos) pesos

pestaña eyelash
pétalo petal
pétreo,-a stony, like stone
petróleo kerosene
pez *m* fish
piadoso,-a pious, merciful
picado,-a annoyed
picar to burn (sun); to sting
picaresco,-a *adj* rogue
pícaro rogue
pictórico,-a pictorial
pie *m* foot; **al pie de la letra**
 literally; **ponerse de pie** to
 stand up
piedra stone; **piedra de moler**
 grinding stone
piel *f* skin, hide
piensah (piensas) (you) intend
pierde *m* loss; **no hay pierde**
 none gets lost
pierna leg
pieza room; piece
pileta swimming pool
pillo rascal, rogue, "bad guy"
pincel *m* brush
pino pine tree
pintal (pintar) to paint
pintar to paint
pintor,-ra painter
pintoresco,-a picturesque
pintura painting
pinzas *f pl* pincers, tweezers
piña pineapple
pique sinking
piramidal pyramidal
pirámide *f* pyramid
pirata *m* pirate
piruja prostitute
piso floor
pisoteado,-a trampled
pistola pistol
pitada drag, puff
pizarra slate, blackboard
placa plate, picture
placer *m* pleasure

plagiar to plagiarize
plancha sheet, plate
planchar to iron
planeamiento planning
planetario planetarium
plano,-a level, smooth;
 n m level plane
plantado,-a planted
plata silver
plateresco,-a plateresque
platero silversmith
plática chat, talk, discussion
plato dish
platónico,-a Platonic
playa beach
plazo time (limit)
plegar to crease, fold
plegaria prayer, supplication
pleito lawsuit, dispute
plenitud plenitude
pleno,-a full
pliego sheet
pliegue *m* fold, crease
pluma feather
población population
poblador *m* populator, settler
poblar to populate
pobre poor
pobreza poverty
poco,-a little, few, small; **al poco**
 rato in a short while; **falta**
 poco it won't be long; **poco a**
 poco little by little; **por poco**
 almost
pochi *m or f* name for
 Californian
poder to be able, can; **puede que**
 it is possible that; *n m* power
poderoso,-a powerful
podrido,-a rotten
poema *m* poem
poesía poetry, poem
poeta *m* poet
poético,-a poetic; *n f* poetics
poetisa poetess

polea pulley
policía *f* police; *m* policeman
policíaco,-a *adj* police
policial referring to detective stories
polígloto,-a polyglot
politécnico,-a polytechnic
político,-a political; *n f* politics; *n m* politician
politizar to politicize
polvadera: polvareda cloud of dust
polvo dust; snuff
polvoriento,-a dusty
pomo bottle
pompa pomp; pump
poner to put; **poner la mesa** to set the table; **ponerse** to put on; to become; **ponerse de pie** to stand up; **ponerse de rodillas** to kneel
popularidad popularity
populoso,-a populous
por by, for, through, toward; **estar por** to be in favor of; **por aquí** around here; **por el estilo** like that, of that sort; **por encima de** above; **por eso** therefore; **por favor** please; **por fin** finally; **por la tarde** in the afternoon; **por las dudas** just in case; **por lo contrario** on the contrary; **por lo general** generally; **por lo menos** at least; **por lo tanto** therefore; **por medio de** through; **por otra parte** on the other hand; **por parte alguna** anywhere; **por parte de** on the part of; **por poco** almost; **¿por qué?** why?; **por supuesto** of course; **por todos lados** from all sides; **por ventura** by chance
porcentaje *m* percentage
poro pore

porque because
porqué *m* reason
porquería filth
porqueríah (porquerías) filth
portada portal
portador *m* bearer
portar to carry; **portarse** to behave
porteño,-a *adj* of Buenos Aires
portero doorman
portón *m* inner front door
portugués,-esa Portuguese
pos: en pos de after, in pursuit of
posado,-a perched, resting
posdata *f* postscript
poseer to possess
posesión possession
posguerra *adj* post-war
posibilidad possibility
posible possible
posición position
positivo,-a positive
pósito public granary
posterior later, lower
postizo,-a false
postular to postulate
póstumamente posthumously
potable potable, drinkable
pozo well
práctica practice
practicar to practice, perform
práctico,-a practical
prado meadow; lawn
preámbulo preamble
precaución precaution
precio price
precioso,-a precious
precipicio precipice
precipitar to rush
precisamente precisely
precisar to need; to determine
preciso,-a exact, accurate, precise
precolombino,-a pre-Columbian
predecesor *m* predecessor
predicar to preach

predilección predilection
predilecto,-a favorite
predominar to predominate
prefacio preface
preferencia preference
preferir to prefer
pregunta question
preguntar to ask (a question)
prehispánico,-a pre-Hispanic
prehistórico,-a prehistoric
prehtá (prestada) borrowed
prejuicio prejudice
prematuro,-a premature
premio prize
premonición premonition
prenda: prenda de abrigo warm
 clothing
prensa press
preñado,-a pregnant; full
preocupación preoccupation,
 concern
preocupado,-a preoccupied,
 worried
preocupar to worry; **preocu-
 parse (por, de)** to worry
 (about); to get involved with
preparación preparation
preparar to prepare
preparativo preparation
preparatorio,-a preparatory
presencia presence
presenciado,-a witnessed
presentación presentation,
 introduction
presentar to present, introduce
presentir to foresee, anticipate
preservar to preserve
presidencial presidential
presión pressure
preso prisoner
préstamo loan
prestar to lend; **prestar aten-
 ción** to pay attention
prestigio prestige
prestigioso,-a renowned

presto quickly
presumir to presume
presupuesto budget
pretextar to give as a pretext
prevenir to prevent
previo,-a previous
prieto black man
primario, a primary
primavera spring
primero,-a first; **el primero
 inferior** first grade; **primero**
 adv first
primitivo,-a primitive
primo,-a cousin
primogénito first-born
príncipe *m* prince
principiar to begin
principio principle; beginning; **a
 principios de** at the beginning
 of; **al principio** at first
prisa haste; **a toda prisa**
 quickly, hastily
prisión prison
prisionero,-a prisoner
privación privation
probar to try, try out; to taste,
 sample
problema *m* problem
procedencia origin
proceder to proceed
procesión procession
proceso process
proclamar to proclaim
procreación procreation
procurador *m* attorney
producción production
producir to produce
producto product
profano,-a profane (of this
 world)
profecía prophecy
profesional professional
profeta *m* prophet
profetizar to prophesy
profundidad depth, profundity

profundizar to deepen, go deep into

profundo,-a profound, deep

profuso,-a profuse

programado,-a programmed

progreso progress

prohibir to prohibit

prolijidad prolixity; **con prolijidad** very carefully

prólogo prologue

prolongación prolongation

prolongar to prolong

promesa promise

Prometeo Prometheus

prometer to promise

prominente prominent

promoción promotion

promover to promote

pronto quickly; **de pronto** suddenly

pronunciar to pronounce

propiciar to propitiate; to promote

propicio,-a favorable

propiedad property

propio,-a own, of one's own

proponer to propose

proporción proportion

propósito purpose

prosa prose

proseguir to continue

prosista *m* or *f* prose writer

prosperidad prosperity

próspero,-a prosperous

prostitución prostitution

prostituir to prostitute

prostituta prostitute

protagonista *m* or *f* protagonist

protección protection

protector,-ra protective

proteger to protect

proteína protein

protesta protest

protestante *m* or *f* Protestant

prototipo prototype

provecho profit; **buen provechito** may it benefit you, prosit

proveer to provide

provenir to arise (from), come from, originate

provincia province

provinciano,-a provincial

provocador *m* provoker

provocar to provoke

próximo,-a next to, near; **próximo a** about to

proyección projection

proyectar to plan

proyectil *m* projectile

proyecto project

proyector *m* projector

prudencia prudence

prueba proof

psicología psychology

psicológico,-a psychological

púa barb; **alambrado (alambre) de púa** barbed wire

publicación publication

publicar to publish

publicidad ad; publicity

público,-a public; *n m* audience, public

pudrir to rot

pueblero city man

pueblo town, people; working class

puente *m* bridge

puero leek

puerta door, gate

puerto port

puertorriqueño,-a Puerto Rican

pues *adv* well, then

puesta setting

puesto position, post, place; **puesto que** since

pugnar to struggle, fight

pulcritud neatness, tidiness

pulcro,-a neat, graceful

pulir to smooth, polish
pulmón *m* lung
pulsar to finger
pulsera: reloj de pulsera *m*
 wrist watch
punta tip
puntiagudo,-a sharp-pointed
puntillista pointillist
punto point; **a punto de** to be
 about to; **al punto** immediate-
 ly, at once; **en un punto** in a
 flash; **puntito** fleck; **punto de
 fuga** vanishing point
punzada sharp pain
puñado handful
puñal *m* dagger
puñetazo blow with fist, punch
puño fist
pupila pupil
purificado,-a purified
purificador,-ra purifying
puritano,-a Puritan
puro,-a pure; only

Q

que that, which, who, whom,
 than, when; **qué** what, what a,
 which, how; **¿por qué?** why?;
 ¿qué hay? ¿qué pasa? what's
 the matter?; **¿qué tal?** how
 goes it?; **¿qué de?** how many?
quebrado,-a chipped
quebrar to break
quedal (quedar) to be left
quedar to remain, have left,
 quedarle bien to come out
 well; **quedarse** to stay, remain
quedo,-a soft, quiet
quehacer *n m* duty, work
queja complaint, moan
quejarse to complain
quejido moan
quejumbroso,-a grumbling
quemar to burn

quemazón *f* fire
querella fight, quarrel
querer to wish, want; to love;
 querer decir to mean
quien who, whom, whoever,
 which, whichever
quiereh (quieres) do you want
quieto,-a quiet, silent, undis-
 turbed
quietud quietness, tranquility
química chemistry
quinta villa manor house
quinto,-a fifth
quirúrgico,-a surgical
quitar to take away; **quitarse**
 to take off, remove
quizás perhaps

R

rabia anger, fury
racimo cluster
radio (la radiografía) *f* x-ray
ráfaga gust, burst
raíz *f* root; **a raíz de** right
 after; **con todo y raíces** roots
 and all
rajar to crack
rama branch
ramaje *m* mass of branches
ramo bouquet; (palm) branch;
 Domingo de Ramos Palm
 Sunday
rampa ramp
rango rank
rapar to shave
rapé *m* snuff
rápido,-a fast, rapid
raquítico,-a feeble
raro,-a rare, strange
rascacielos *m* skyscraper
rasgo characteristic; adornment
rasguño scratch
raspado,-a scratched up
rastro track, vestige

rastrojo stubble
rato short time, while; **al poco rato** in a short while; **cada rato** every so often; **de rato en rato** from time to time
ratón *m* mouse
raya: a rayas striped
rayo flash of lightning, ray
rayuela hopscotch
raza race
razón *f* reason; **tener razón** to be right
reacción reaction
reaccionar to react
real real, royal, main
realidad reality
realización accomplishment
realizar to accomplish
realzar to elevate, heighten
reanudar to resume
rebanada slice
rebaño flock
rebelarse to rebel
rebelde *m* rebel
rebelión rebellion
rebosante overflowing, dripping
rebotar to bounce
rebozo shawl
receloso,-a distrustful
recepcionista *m* or *f* receptionist
recibir to receive
recién *adv* recently; **recién antes** just before
reciente *adj* recent
recinto district
recio,-a strong
recipiente *m* recipient
reclamar to complain
reclinar to recline
recobrar to recover
recodo turn, angle
recoger to gather, pick up, collect
reconciliar to reconcile
reconocer to recognize
reconocible recognizable

reconocimiento recognition
reconquistar to reconquer
recordar to remember; to remind; to awaken
recorrer to peruse; to run back
recorrido route
recostado,-a leaning, reclining
recrudecer to get worse
rectificar to rectify, adjust
rectoría rectory, rector's office
recuerdo memory
recuperar to recover
recurso recourse
rechazar to reject
red: red metálica screen
redactar to write; to edit
redactor,-ra editor
redención redemption
redimir to redeem
redondo,-a round; **en redondo** round
reducir to reduce
reemplazar to replace
referencia reference
referente *adj* referring
referirse (a) to refer (to)
refinado,-a refined
reflejar to reflect
reflejo reflection
reflexionar to think, reflect
reforma reform; **Reforma** Reformation
reformador,-ra *adj* reform(ing)
reformar to reform
refrán *m* proverb, saying
refrescante refreshing
refugiado refugee
refugiarse to take refuge
refugio refuge
refunfuñar to growl, grumble
regalar to give a present
regalo gift
regañar to scold
regar to water
regazo lap

regionalista *m* or *f* regionalist
regir to control
registrar to register
registro search
regla rule; **por regla** square, straight
regresar to return
regreso return
regulación rule (traffic)
regularidad regularity
rehusar to refuse
reina queen
reinar to reign, rule
reino kingdom
reír to laugh; **reírse** to laugh
reiterar to reiterate
reja grating, railing
rejuvenecer to grow young
relación relation, narrative
relacionar to relate
relajamiento relaxation
relámpago lightning
relatar to relate
relativamente relatively
relato narrative, account, story
releer to read again
relieve *m* relief
religioso,-a religious
reloj *m* watch; **reloj de pulsera** wrist watch
rellenar to fill
rematado,-a ending
remedio remedy
remendado,-a patched, mended
remirar to look at again
remolino whirlwind; cowlick
remoto,-a remote
remover to remove
renacentista *adj* Renaissance
renacer *m* rebirth
renacimiento Renaissance
rencilla grudge
rendija crack
rendir to take (a course); to render

renombre *m* fame
renunciar to renounce, refuse
reñir to quarrel
repartidor *m* distributor, sorter
repartir to distribute
repasar to stroke; to spend; to review
repeler to repel
repente: de repente suddenly
repentino,-a sudden
repercusión repercussion
repercutir to reverberate
repertorio repertoire
repetición repetition
repetir to repeat
replicar to answer, reply
reponer to reply
reportaje *m* report, reporting
reportar to report
reportero,-a reporter
representación representation
representar to represent
represión repression
represivo,-a repressive
reproche *m* reproach
reproducción reproduction
reproducir to reproduce
repugnante repugnant
repujado,-a embossed
reputación reputation
requerir to require
rescatar to rescue
reseco,-a very dry
resfriado: estar resfriado to have a cold
resguardarse (de) to protect oneself (from)
residencia dormitory; residence
residir to reside
resignarse to resign oneself
resistencia resistence
resistirse to resist
resolución resolution
resolver to resolve
resonar to echo

resorte *m* spring
respaldado,-a backed up
respectivamente respectively
respetar to respect
respeto respect
respetuoso,-a respectful
respirar to breathe
resplandor *m* light, radiance
responder to answer
responsabilidad responsibility
responsable responsible
respuesta response
resquebrajado,-a cracked
restaurán *m* restaurant
restaurar to restore
restitución restitution
resto rest, piece; **restos** remains
resuelto,-a resolved, determined
resultado result
resultar to result, turn out;
 resultar en to lead to
resumen *m* summary; **en
 resumen** in brief, in short
resumir to sum up, summarize
resurrección resurrection
retirar to retire; to take back,
 move
retobado,-a surly, wild
retocar to retouch
retorcerse to convulse, writhe,
 squirm
retorcido,-a twisted
retórico,-a rhetorical
retornar to return
retorno return
retratar to depict, portray;
 retratarse to have one's
 picture taken
retratista *m* or *f* portrait
 painter
retrato portrait
retribución retribution
reunión meeting
reunir to gather, collect;
 reunirse to meet

revelar to reveal
reventar to split open
reverencia bow
revés *m* reverse; **al revés**
 upside down, inside out, back-
 wards
revista magazine
revolcarse to wallow
revolución revolution
revolucionario,-a revolutionary
revolver to stir
revuelto,-a stirred up
rey *m* king
reyeh (reyes) Magi
reyes *m pl* king and queen;
 kings; Magi
rezar to pray
rezongar to grumble, mutter
rezongón,-ona grumbler, mutter-
 er; sassy
rezumante *adj* oozing
ribeteado,-a lined
rico,-a rich
ridículo,-a ridiculous
riel *m* rail
riesgo risk
rígido,-a rigid
riguroso,-a strict, tough
rima rhyme
rimador *m* rhymer
rimar to rhyme
rincón *m* corner
riñón *m* kidney
río river
ripostar to reposte
riqueza wealth
risa laughter
risco cliff
ristra string
rítmico,-a rhythmic
ritmo rhythm
rito rite
ritualista ritualistic
robado,-a stolen
roca rock

roce *m* touch
rodar to roll
rodear to surround
rodilla knee; **ponerse de rodillas** to kneel
rogar to beg
rojizo,-a reddish
rojo,-a red
rol *m* role
rollizo,-a plump, sturdy
Roma Rome
romano,-a Roman
romper to break, burst, tear up; **romper a** + *inf* to burst out + *ger*
ron *m* rum
ronco,-a hoarse
ronda circle
rondar to patrol; to walk at night
ronronear to purr
ropa clothing
ropero closet
rosa rose
rosado,-a pink
rosal *m* rose bush
rosario rosary
rostro face
roto,-a broken
rotular to label; to address
rótulo sign
rozar to border on
rubio,-a blonde
rudimentario,-a rudimentary
rudo,-a rough, unpolished
rueda circle, wheel
rugoso,-a wrinkled
ruidazal *m* clamor
ruido noise
ruina ruin
rumbo direction

S

sábado Saturday
sábana sheet
saber to know, know how; **a**

saber to wit, namely
sabiduría wisdom; knowledge
sabio,-a wise; *n m* wise man
sabor *m* taste, flavor
saborear to enjoy, relish
sabroso,-a savory, tasty
sacar to take out, pull out; **sacar a cuento** to drag in, mention
sacerdocio priesthood
sacerdote *m* priest
sacerdotisa priestess
saciar to satiate
sacrificar to sacrifice
sacrificio sacrifice
sacudida shaking, jerk
sacudir to beat, dust off; to shake; **sacudirse** to shake oneself
sádico,-a sadist
sagrado,-a sacred
sainete *m* one-act farce
sal *f* salt
sala room, living room; **sala de espera** waiting room
salado,-a salty
saldo balance sheet
salida exit; **a la salida** on leaving
salina salt pit
salir to leave, go out; to turn out
salón *m* hall
salpicar to splash
saltar to jump, leap
salto leap
salud *f* health
saludar to greet
saludo (de despedida) wave (of good-bye)
salvación salvation
salvaje savage
salvar to save; to overcome
salvo,-a safe; **salvo** *conj* except; *prep* without; **a salvo de** safe from
san (abbreviation of **santo**) saint

sanababiche *m* son of a bitch
sandalia sandal
sangrar to bleed
sangre *f* blood
sangriento,-a bloody
sanguinario,-a cruel, bloodthirsty
sanguíneo,-a red, blood-colored
sanguinoso,-a bloody, cruel
sano,-a healthy; **cortar por lo sano** to take quick action
santa saint
santero saintmaker
santo saint; saint's day
saña wrath
sañudo,-a wrathful, angry
saquito small bag
sarape *m* serape, shawl
sardina sardine
sardónico,-a sardonic
sastre *m* tailor
sastrería tailor's shop, men's fashions
sátira satire
satisfacción satisfaction
satisfacer to satisfy
satisfecho,-a satisfied
Saturno Saturn
secar to dry
sección section
seco,-a dry
secretaría office (of the secretary)
secretario,-a secretary
secreto,-a secret; *n m* secret
secundario,-a secondary
sed *f* thirst; **tener sed** to be thirsty
seda silk
sedentario,-a sedentary
sedicioso,-a seditious
seductor,-ra seductive
seguida succession; **en seguida** at once
seguido,-a in a row; *adv* often
seguil (seguir) to keep on, continue

seguir to keep on, continue; to follow; to remain
según according to
segundo,-a second; *n m* second
seguridad security; reassurance
seguro,-a sure, certain; safe
selección selection
seleccionar to select
selva jungle
sello (postage) stamp
semana week; **fin de semana** *m* weekend
sembrar to sow
semejante similar, such
semejanza similarity
semidiós *m* demigod
semilla seed
senado senate
sencillez *f* simplicity
sencillo,-a simple
sendero path
seno breast
sensación sensation
sensibilidad sensibility, sensitivity
sensible sensitive
sensitivo,-a sensitive
sentado,-a seated, sitting
sentar to seat; to establish; **sentarse** to sit down
sentencia sentence
sentenciado,-a sentenced
sentido sense; **en todos sentidos** in all directions; in every way
sentimiento sentiment, feeling
sentir to feel; to regret; **sentirse** to feel
seña sign, signal; **señas** information
señal *m* signal
señalar to point out
señor sir, Mr., lord
señora lady, Mrs., mistress
señorío domain, great lord

separar to separate
sepulcro grave
sepultar to bury
sequía drought
ser to be; to exist; *n m* being;
 ser humano human being
sereno,-a serene
seriamente seriously
serie *f* series
serio: en serio seriously, serious
serpiente *f* serpent
servicio service; restroom
servidor *m* servant
servir to serve; **no sirve** it is
 not good; **servir de** to act as;
 servirse de to use; **servir para**
 to be good for
seso brain; **avive el seso** be
 alert
sete *m* hedge
setentón,-ona seventy or so
setiembre *m* September
sevillano,-a Sevillan
sicología (psicología) psychology
sicológico,-a psychological
siembra sowing, sowed field
siempre always; **para siempre**
 forever
sierra mountain range
siesta afternoon nap
sigla abbreviation by initials
siglo century
significación significance
significado meaning
significar to mean
significativo,-a significant
signo sign
siguiente *adj* following
silbato whistling
silencio silence
silencioso,-a silent
silla chair
sillón *m* armchair
simbólico,-a symbolic
simbolismo symbolism

simbolizar to symbolize
símbolo symbol
simbología symology
simpatía sympathy
simultáneo,-a simultaneous
sin without; **sin embargo** nev-
 ertheless
sinagoga synagogue
sinceridad sincerity
sindical *adj* syndical, union
sindicato labor union
singularmente singularly
sino but, but rather, except, sole-
 ly, only; **no sólo... sino también**
 not only . . . but also
sinónimo synonym
síntesis *f* synthesis
sintetizar to synthesize
siquiera at least, though; **ni
 siquiera** not even
sirviente *m* servant
sistema *m* system
sistemático,-a systematic
sitio place
situación situation
situar to locate, situate, place
snobismo snobism
soberanía sovereignty
soberano,-a sovereign; *n m*
 sovereign
soberbio,-a superb, grand
sobrar to be excessive; to have
 more than enough; to have left
 over
sobre on, upon, over, above,
 about; *n m* envelope
sobremesa after-dinner conversa-
 tion
sobrenatural supernatural
sobrepasar to surpass
sobresalir to excel
sobresaltar to frighten, startle
sobresalto shock, sudden fear
sobretodo overcoat
sobrevivencia survival

sobrevivir to survive
sobriedad sobriety
sobrina niece
sobrino nephew
sobrio,-a sober
sociedad society
socioeconómico,-a socio-economic
sociología sociology
sociosicológico,-a social-psycho-logical
socorro succor, aid
sofisticado,-a sophisticated
sofocadamente in a muffled way
soga rope
sol *m* sun; **hacer sol** to be sunny; **puesta del sol** sunset
solar *m* house; drying area
soldado soldier
soleado,-a sunny
soledad solitude, loneliness
soler to be in the habit of, be accustomed to
solicitado,-a solicited
solidaridad solidarity
solidarizarse to make common cause, maintain solidarity
solidez *f* solidity, strength
solitario,-a solitary
solo,-a alone, unaccompanied, single
sólo only; **no sólo... sino también** not only . . . but also
soltar to release, drop; to emit
soltero,-a bachelor, unmarried
solución solution
solucionar to solve
sollozo sob
sombra shadow
sombrero hat
sombrilla parasol
sombrío,-a gloomy
sometido,-a subjected
son *m* sound; Cuban folk song and dance
sonar to sound, ring; **¿le suena?**

does it sound familiar?; **sonarse** to blow one's nose; **sonar la puerta** to knock on the door
soneto sonnet
sonido sound
sonreído,-a smiling
sonreír to smile
sonriente *adj* smiling
sonrisa smile
soñar (con) to dream (about)
soñoliento,-a sleepy
sopa soup
soplar to blow
soportar to endure
sorbo "drag"
sordo,-a deaf; dull
sorprender to surprise
sorpresa surprise
sortilegio sorcery
sospechar to suspect
sospechoso,-a suspicious
sostener to maintain, hold up, support
sótano basement, cellar
suave gentle, soft; great
subconsciencia subconscious
subido,-a raised, located, or placed high
subir to raise; to get on; to go up, climb; to rise
súbitamente suddenly
subjetivo,-a subjective
submarino submarine
subrayar to underline
substancia substance
subterráneo,-a underground
suburbio suburb
subvencionado,-a subsidized
subversivo,-a subversive
sucedel (suceder) to happen
suceder to happen
sucesivo,-a successive; **en lo sucesivo** hereafter, in the future
suceso event
suciedadeh (suciedades) *f pl* filthy things

sucintamente succinctly
sucio,-a dirty
sucumbir to succumb
sudado,-a sweaty
sudar to sweat
sudario shroud
sudor *m* sweat
sudoroso,-a sweaty, sweating
suegro father-in-law
sueldo salary
suelo ground, soil
sueño dream, sleep
suerte *f* luck, fate; **caber en suerte** to fall to the lot of; **de tal suerte que** in such a way that
suficiente sufficient
sufrimiento suffering
sufrir to suffer; to bear up under
sugerir to suggest
sugestivo,-a suggestive
suicidarse to commit suicide
sujetar to subject
sumar to add up to
sumisión submission
sumiso,-a submissive
sumo,-a great, high, supreme; **a lo sumo** at most
suntuoso,-a sumptuous
superado,-a obsolete
superar to rise above, overcome; to exceed
superficie *f* surface
superintendente *m* superintendent
superior *adj* superior, upper, higher
supersónico,-a supersonic
superstición superstition
supersticioso,-a superstitious
súplica supplication, prayer
suponer to suppose
suprimir to suppress
supuesto: por supuesto of course
sur *m* south
suramericano,-a South American

surco furrow
sureste *m* southeast
surgir to arise, come forth, emerge, appear
suroeste *m* southwest
surrealismo surrealism
surrealista *m* surrealist
suspirar to sigh
suspiro sigh
sustancia substance
sustentar to sustain, defend, support
sustento food, sustenance
sustituir to substitute (for)
susto fright
suturar to suture

T

tablero table
tableteo rattling
tablón *m* slab, plank
taburete *m* stool
tajada stab
tal such, such a; **tal vez** perhaps
talón *m* heel
tallador *m* carver, sculptor
talladura carving
tallar to carve
taller *m* workshop
tamaño size
tamarindo tamarind
tambor *m* drum
tambora bass drum
tampoco neither
tan as, so; **tan luego que** as soon as
tanque *m* tank
tanto,-a so great, as much, so much; *adv* so much, as much; **por lo tanto** therefore; **son las tantas** it is late; **tantito así** this close; **tanto... como** both . . . and
tapa lid, cover

tapado coat; *adj* hidden

taparrabos *m s* loincloth

tarde *f* afternoon; *adv* late, too late; **de tarde en tarde** seldom, occasionally; **más tarde** later; **por la tarde** in the afternoon

tardío,-a late, tardy

tarea task; assignment

taza cup

teatral theatrical

teatro theater

técnica technique

técnico,-a technical; *n m* technician

tecnológico,-a technological

tecurucho shack

techo roof, ceiling

techumbre *f* ceiling

tejabán *m* roof; rustic shed

tejido cloth, weaving; *adj* woven

tela piece of cloth

telaraña cobweb

teléfono telephone

telepático,-a telepathic

telescopio telescope

telón *m* curtain, backdrop

teltulia (tertulia) social gathering

tema *m* theme

temática thematics, choice of themes

tembladeral *m* quaking bog

temblar to tremble

tembloroso,-a trembling

temer to fear

temeroso,-a fearful

temor *m* fear

templado,-a moderate, pleasant; smooth; **mal templado** in a bad mood

templar to tune

temple *m* temper

templo temple

temporada spell, period of time

temporal *m* storm

temprano early

tendencia tendency

tender to tend; to stretch out

tenebroso,-a dark, gloomy

tener to have; **¿qué tienes?** what's wrong?; **tener... años de edad** to be . . . years old; **tener cuidado** to be careful; **tener dolor de cabeza** to have a headache; **tener en poco** to have a low regard for, despise; **tener ganas de** to feel like; **tener hambre** to be hungry; **tener lugar** to take place; **tener miedo** to be afraid; **tener muchos años** to be very old; **tener presente** to visualize; **tener que** to have to; **tener que ver con** to have to do with; **tener razón** to be right; **tener sed** to be thirsty

tentar to tempt

tentativa attempt

teñir to tinge

teocalli *m* temple

teología theology

teólogo,-a theologian

teoría theory

tercero,-a third

terminar to end, finish

término term

ternura tenderness

terrenal *adj* earthly

terreno terrain, field of action; plot, piece of land

territorio territory

tersura smoothness

tertulia social gathering for conversation

tesis *f* dissertation, thesis

tesoro treasure

testigo witness

testimonio testimony

textura texture

tía aunt

tibio,-a tepid, lukewarm

tiempo time; tense; **al mismo tiempo** at the same time; **de hacía tiempo** of long ago; **en mucho (poco) tiempo** in a long (short) while

tienda store, shop

tieneh (tienes) (you) have

tientas: a tientas in a groping manner

tierno,-a tender

tierra land, earth

tigre *m* tiger

timbre *m* stamp; bell

tímido,-a timid

tinaja large earthen jar

tinieblas *f pl* darkness

tinta ink

tío uncle

típico,-a typical

tipificar to typify

tipo type

tipografía typography

tipógrafo typographer

tiranía tyranny

tirar to shoot; to pull, to throw; **tirar a** to tend toward; **tirarse** to throw oneself

tiro shot; **a tiros** by shooting; **pegar un tiro** to shoot

tironeado,-a hauled

tironear to haul

tiroteo skirmish, volley of shots

titiritero,-a puppeteer

titular *m* headline

titularse to be entitled

título title; degree

tiza chalk

tiznado,-a sooty

toa (toda) all

tobillo ankle

tocar to play (an instrument); to touch; **tocarle a uno** to be one's turn

todavía still, yet; **todavía no** not yet

todo,-a all, each, everything; **con todo y raíces** roots and all; **de todo** something of everything; **de todos modos** at any rate; **del todo** completely; **todo el mundo** everyone; **todos los años** every year; **todos los días** every day

tolteca *adj* Toltec

tomar to take; to drink; **¡toma!** go on, now

tomo volume

tonelada ton

tono tone, quality

tontera foolish thing

tontería foolishness, nonsense

tonto,-a fool

tórax *m* thorax

torcer to bend, twist; **torcer el gesto** to make a face

torcido,-a bent

torero bullfighter

tormenta storm

torno: en torno a around

toro bull

torre *f* tower

torrente *m* torrent

torpemente dully; clumsily

tortuga turtle

tortura torture

torturar to torture

tosco,-a coarse, rough

toser to cough

totalidad totality

trabajador,-ra worker

trabajar to work

trabajo work; **con muchos trabajos** with great effort

tradición tradition

tradicional traditional

tradicionalista *m or f* traditionalist

traducción translation

traducir to translate

traductor,-ra translator

traer to bring

tráfico traffic
tragar to swallow
tragedia tragedy
trago swallow
traición treason, treacherous act
traicionar to betray
traicionero,-a treacherous
traidor,-ra traitor
trama plot
trampa trap
tranquilidad tranquility
tranquilo,-a tranquil
transcurso course
transeúnte *m* passer-by
transformar to transform
transición transition
transitar to travel, walk
transitorio,-a transitory
transportar to transport
transporte *m* transportation, transport
tranvía *m* streetcar
trapo rag
tras after, behind
trascender to transcend
trascordado,-a forgetful, mistaken
trasformar to transform
trasladarse to move; to adjourn; to go to
traslúcido,-a translucent
trasmitir to transmit
traspasar to go beyond; to cross
tratado treaty
tratar to treat, discuss; **tratar de** to deal with; to try to; **tratarse de** to be a matter of
trato commerce; deal, pact
través: a través de through
trayecto trip
trazo outline
tremendista tremendist: referring to description intended to shock

tremendo,-a tremendous
tren *m* train
trepar to climb, mount, clamber
triángulo triangle
tribu *f* tribe
tribulación tribulation
tribuna tribunal
tributo tribute
trilogía trilogy
trinchera trench
triste sad
tristeza sadness, sad thing
triunfar to triumph
triunfo triumph
trizado,-a broken
trocito (*dim.* **trozo**) small piece, bit
trompeta trumpet
tronco trunk
trono throne
tropa troop
tropero trooper, cattle driver
tropezar to stumble
trozo excerpt, fragment, piece
trueno thunder
truncado,-a truncated
tubo tube
tuboh (**tubos**) pipes
tuh (**tus**) your
tumba tomb
tunante *m* rascal
túnica tunic
turbar to disturb, upset
turno turn

U

ubicación location, placement
uhté (**usted**) you
último,-a last; **por último** finally
ultraísmo Ultraism (art movement)
ultratumba beyond the grave
umbral *m* threshold

UNAM (Universidad Nacional Autónoma de México) the Autonomous National University of Mexico

único,-a only, unique

unidad unity, unit

unificar to unify

unir to unite

universidad university

universitario,-a university; *n m* or *f* university student

universo universe

unoh (unos) some

unos,-as some; **unos a otros** each other; **unos cuantos, unos pocos** a few

urbanidad urbanity; sophistication

urbe *f* metropolis

urgido,-a pressed, motivated

usar to use

uso use

útil useful

utilitario,-a utilitarian

utilizar to utilize

V

vaca cow

vacaciones *f pl* vacation

vaciar to pour out, empty; to hollow

vacío,-a empty; *n m* void; emptiness

vago,-a vague; *n m* loafer, tramp

vagoh (vagos) loafers

vaho vapor, steam

vaina *fig* thing

vaivén *m* fluctuation, inconstancy; swaying

valenciano,-a Valencian

valer to be worth; **más valía** it would have been better; **no valer la pena** not to be worthwhile

validez *f* validity

válido,-a valid

valiente valiant, brave

valija suitcase

valor *m* value; valor, bravery

valle *m* valley

vanidad vanity

vaquilla heifer

variación variation

variar to vary

variedad variety

varón *m* male

vasallo vassal

vaso glass

vecindad vicinity; quality of being a neighbor

vecino,-a neighboring; *n* resident

vega flat lowland

vegetación vegetation

vehículo vehicle

veintena score (twenty)

vejez *f* old age

vela candle

velado,-a veiled

velar to watch over, keep vigil

velgüenza (vergüenza) shame

velocidad velocity

vena vein

venado deer

venalidad venality, mercenariness

vencer to conquer

vendedor *m* salesman

vender to sell

Venecia Venice

veneno poison

veneración veneration

venerar to venerate

vengador,-ra avenger

vengar to avenge

venir to come

venta sale

ventaja advantage

ventana window

ventanal *m* large window

ventear to sniff the air

ventilación ventilation

ventura luck; **por ventura** by chance

ver to see; **tener que ver con** to have to do with

veranear to spend the summer

verano summer

veras *f pl* truth; **de veras** in earnest; really

verbo verb

verdad truth

verdadero,-a real, true

verde green

verdoso,-a greenish

verdugo executioner

verdulero,-a greengrocer

verdura vegetable

verdusco,-a dark greenish

vereda path, sidewalk

veremoh (veremos) we'll see

vergüenza shame; **tener vergüenza** to be ashamed

verificación verification

verificar to verify

verso verse, line (of poetry)

verter to reveal; to spill

vestido dress

vestir to dress; **vestir de** to dress as

veterinaria veterinary science

vez *f* time; **a la vez** at the same time; **a su vez** in its turn; **a veces** at times; **de vez en cuando** from time to time; **dos veces** twice; **en vez de** instead of; **otra vez** again; **tal vez** perhaps; **una vez** once

vía road, route

viajar to travel

viaje *m* trip; **de viaje** on a trip

viajero,-a traveler

víbora viper

vibrar to vibrate

vicioso,-a vicious

víctima victim

victoria victory

vida life; **¡por vida!** by Jove!; **ganarse la vida** to earn one's living

vidriera store window; glass case

vidrio glass

viejo,-a old

viento wind; **mirando a los cuatro vientos** *fig* looking off into space

vientre *m* abdomen, belly

viga beam

vigilia wakefulness

vigoroso,-a vigorous

vincular to join, connect; **vincularse (a)** to be connected to, be joined to

vínculo tie, bond

vino wine

viña vineyard

violación rape

violar to rape

violencia violence

violeta violet

virar to turn

virgen *f* virgin

virtud virtue

visaje *m* grimace, "face"

visigodo,-a Visigoth

visita visit, visitor

visitante *m or f* visitor

visitar to visit

vista view, sight, vision; **perder de vista** to lose sight of

vitalidad vitality

vites: viste you saw

vitrina show window; glass door

vivac *m* bivouac

víveres *m pl* provisions, foodstuffs

viveza vividness

vívido,-a vivid, lively
vivienda dwelling, house
vivir to live; **modo de vivir**
 way of living
vivo,-a alive, bright (colors),
 lively
vocabulario vocabulary
vocacional vocational (school)
vociferar to shout
volante *m* leaflet
volar to fly
volcán *m* volcano
voltearse to turn around
voltereta tumble
volumen *m* volume
voluntad will, good will; **de vo-
 luntad** voluntarily
voluntario,-a voluntary
volver to return; **volver a...** to
 . . . again; **volver la mirada** to
 turn one's glance; **volverse** to
 turn around
voraz voracious
voto oath
voz *f* voice; **correr la voz** to
 be said, to be rumored; **en voz
 alta** aloud; **en voz baja** in a
 whisper, in a low voice
vudú *m* voodoo
vuelta turn; **dar vuelta** to turn
vulpeja bitch fox

W

wawa small child, infant (Andean
 term)

Y

yacer to lie
yema tip (of a finger)
yerba weed
yerno son-in-law
yerto,-a stiff, rigid
yeso plaster
yip *m* jeep

Z

zafarse to escape
zaguán *m* lobby
zamarrear to shake
zanahoria carrot
zapatero,-a shoemaker
zapato shoe
zarandear to shake, move, keep
 on the go
zarzuela musical comedy
zas sound which indicates a
 quick motion, "whish"
zona zone
zoológico,-a zoological
zorro fox
zumbar to buzz